2018年大连外国语大学科研基金项目成果（2018CBZZ03）

I Film Di
Michelangelo Antonioni

电影导演安东尼奥尼：
一位有远见的诗人

[意] 阿尔多·塔索内(Aldo Tassone) —— 著

孙傲 —— 译

北京大学出版社
PEKING UNIVERSITY PRESS

著作权合同登记号：01-2018-8595

图书在版编目 (CIP) 数据

电影导演安东尼奥尼：一位有远见的诗人 / (意)阿尔多·塔索内著；孙傲译. —北京：北京大学出版社，2025.1

ISBN 978-7-301-33711-0

Ⅰ.①电… Ⅱ.①阿…②孙… Ⅲ.①安东尼奥尼(Antonioni, Michelangelo 1912–2007) – 电影评论 Ⅳ.① J905.546

中国国家版本馆 CIP 数据核字 (2023) 第 022273 号

I film di Michelangelo Antonioni by Aldo Tassone
Copyright © GREMESE International srls – Roma, Italia

书　　　名	电影导演安东尼奥尼：一位有远见的诗人 DIANYING DAOYAN ANDONGNIAONI: YI WEI YOU YUANJIAN DE SHIREN
著作责任者	[意] 阿尔多·塔索内（Aldo Tassone） 著 孙　傲 译
责任编辑	李　哲
标准书号	ISBN 978-7-301-33711-0
出版发行	北京大学出版社
地　　址	北京市海淀区成府路 205 号　100871
网　　址	http://www.pup.cn　新浪微博：@北京大学出版社
电子邮箱	编辑部 pupwaiwen@pup.cn　总编室 zpup@pup.cn
电　　话	邮购部 010-62752015　发行部 010-62750672　编辑部 010-62759634
印　刷　者	北京鑫海金澳胶印有限公司
经　销　者	新华书店 787 毫米 ×1092 毫米　16 开本　23.5 印张　360 千字 2025 年 1 月第 1 版　2025 年 1 月第 1 次印刷
定　　价	88.00 元

未经许可，不得以任何方式复制或抄袭本书之部分或全部内容。
版权所有，侵权必究
举报电话：010-62752024　电子邮箱：fd@pup.cn
图书如有印装质量问题，请与出版部联系，电话：010-62756370

目录

一个不妥协的男人 ·· 1

纪录片的季节（1943—1950）·· 83

电影 ··· 99

 爱情编年史（1950）··· 101

 失败者（1952）··· 113

 城市爱情（1953）·· 122

 不戴茶花的茶花女（1953）··· 125

 女朋友（1955）··· 133

 呐喊（1957）·· 148

 奇遇（1959）·· 165

 夜（1960）··· 181

 蚀（1962）··· 200

 红色沙漠（1964）·· 216

 一个女人的三副面孔（1965）·· 233

 放大（1966）·· 238

 扎布里斯基角（1970）·· 256

 中国（1972）·· 268

 职业记者（1974）·· 273

 奥伯瓦尔德的秘密（1980）··· 290

 一个女人的身份证明（1982）·· 297

 云上的日子（1995）··· 310

迷人的山峦和小说··· 325

安东尼奥尼的电影视角··· 339

一个不妥协的男人

"我没有回忆。""我从不转身向后看。""只有刮胡子的时候,我才照镜子。""我不喜欢人们知道我的一切,他们只要知道我的电影就够了。"每次,当我们试图引导安东尼奥尼谈他的过去时,我们总会听到他这样说。活在当下、注视未来(也正因为这一点,在他的所有电影中,只有1976年的《职业记者》使用倒叙描述故事情节),安东尼奥尼这位世界级的电影大师,不同于其他几位意大利艺术家(如帕维泽、费里尼),他在电影拍摄中从不描写自己儿时的生活经历。安东尼奥尼1912年9月29日出生于意大利波河平原上的费拉拉城,这似乎对他的作品《放大》来说并不重要——安东尼奥尼可能出生在欧洲北部的任何一个城市,但在他的电影职业生涯中有三次他感到需要回到童年的背景中:他的第一部电影纪录片《波河上的人》、他的第一部彩色电影《红色沙漠》,还有那部被认为是他作品中最为私人化的《呐喊》。另外,还有他的第一部长篇影视作品《爱情编年史》,这部1950年拍摄的电影把故事的背景放在了费拉拉城,这是安东尼奥尼早期生活了27年的城市。所以,故乡对于安东尼奥尼来说仍然占有重要的地位。

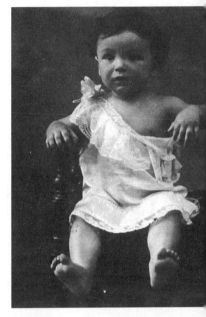

安东尼奥尼(尼诺)九个月时;两岁时(左);坐在哥哥阿贝多旁边

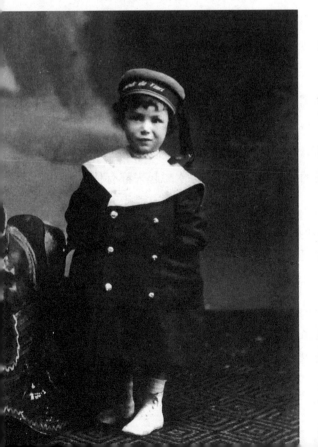

在1964年由埃伊纳乌迪出版社出版的《六部电影》中,安东尼奥尼为这部作品做序言时回忆了他在费拉拉度过的童年时代。

"'在那儿生活着一个女孩……她甚至还没有爱上我。'我是在哪儿看到这句话的?这些可以作为在费拉拉城我们的、我的以及我的同龄人的童年写照。我们没有什么事情可做。大麻的味道、糖厂用马车运来运去的制糖所剩下的甜菜的味道、河流的味道、青草的味道、蘑菇的味道。所有这些味道和夏天、女人的味道、冬天舞会上廉价的香水味,混合在一起。这座平原城市中漫长而宽阔的街道很漂亮,既安静又优雅。深夜的街头巷角,我和朋友们谈论的话题永远是女人。有时候,我们也去小酒馆喝酒。但我不喜欢喝醉,不喜欢那种有些失去意识的堕落感。还有些时候,我和一个女孩去廉价的小旅馆,在那儿待上一整晚。我并不后悔就这样度过了我人生中的一段时间,正因如此我现在才把它说出来。我们整晚都坐在大楼梯上,在黑暗中。月光下,我看到一个十六世纪的庭院,在庭院后面是一个壮观的拱门。那一刻,黑暗中我听到了一些脚步声,还有一些嘈杂的声音。我记得一个男孩从门口被这样推出去:'去找你那个婊子吧!''她在哪儿?''在那边……你第一个找到的劈开双腿的就是她。'和我在一起的那个女孩很温柔,也很善良。她从不让我在黎明前离开旅馆,因为她害怕街头那些小子们开我的玩笑。黎明时,我走在回家的路上,听着马车轧过碎石的声音。车夫们躺在马车上,唱着歌。昨晚,他们在酒吧狂饮得头都扎到了盆里,现在他们了无生趣地随意哼着歌,很快就要到家了。有时候,我也爬上马车,坐着马车回家。这是一段值得骄傲的经历。我现在已经记不清我们那个时候所谈论的具体话题,只是每次想起来都有种特别的感觉。"

对于安东尼奥尼的童年,人们了解得并不多,于是在我们再三请求下,导演向我们讲述了其他一些有趣的事。

"我拥有一个幸福的童年。我母亲伊丽莎贝塔是一位非常善良、聪明的女性,从年轻时,就开始当工人。而我父亲也是一位非常善良的人。他虽然出身于一个普通的家庭,但通过自己的努力和学习,最终取得了不错的成就。我的父母亲给了我很大的

和朋友在海边（穿着白衬衫，坐在右边的是安东尼奥尼）

自由空间：我和我弟弟总是在外面和其他孩子一块儿玩。很奇怪的是我的朋友们都是些穷人的孩子：在那个时候，还有很多穷人，人们可以从他们的穿衣方式中看出来。但他们的穿衣风格也很特别，很朴实，我这个资产阶级家庭出身的孩子很喜欢。我一直和穷人的孩子们有着来往，甚至在后来上了机械学院和大学后，我仍然和他们保持着联系；他们不矫揉造作，很真诚，也很朴实。"

在拍电影之前（"在我们当地，有三个地方放映电影，其中一个就在我家对面，所以我只需要穿过马路就可以了"），从少年时代起，安东尼奥尼就很喜欢音乐和绘画。他是一个早熟的小提琴手，在九岁时就举办过个人音乐会。"音乐能让我异常兴奋，"他回忆着说，"我总是按照自己的方式弹奏，从不跟随乐谱。"而对绘画的热爱则持续了他整个一生。在一部电影拍摄结束，另外一部开始之前，他总是会抽出时间去画画。在1983年安东尼奥尼这个非专业画家的画展上，经常光顾威尼斯画展的老顾客们惊奇地发现了这位导演从未表现出来的个性。"从少年时代起，我就不画木偶和人物形象，而是画房子和建筑物的大门。那时候，我最喜欢的游戏之一就是'规划'城市。在对建筑一无所

一个不妥协的男人

科尔蒂纳，1936年1月16日

电影导演安东尼奥尼：一位有远见的诗人

知的情况下，我建造楼房、修建街道，同时我让人们行走在我所建造的街道上。我构想着一些故事，这些故事都很幼稚，我当时只有11岁，这些事就像电影的一些片段。"

他记得他看的第一部电影是恐怖片，并且是一部连续播放的电影。电影名是：《柯尼马克之谜》。"我还记得杀手磨刀时的情景，他想杀掉一个城堡的主人。""我经常去电影院，因为我弟弟也很喜欢看电影……我给自己买了咸炒南瓜子，然后坐在那儿，一边嗑瓜子，一边看电影。空气中瓜子咸咸的味道和电影的镜头混合在一起，这是我非常喜欢的。"我第一次走进戏剧世界是在诺维利剧场——位于拉文纳一个叫保洛的小镇上。一个经常和我一起玩的朋友——他父亲是一家影剧院的老板——"在那个时代人们对于电影和戏剧事业不是很有信心，所以人们把两者的优点结合在一起"——组织了这次表演。"演出是在保洛镇的城堡中进行的；舞台一直延伸到两边的峭壁。我的朋友做导演，而我负责制造'雷鸣'：按照剧本要求，应该制造出悲剧效果，

并且有雷阵雨。雷声来自一个直径为四十厘米的大理石球，说得更清楚点，是一个中世纪的大理石球，我必须让大理石球沿着巨大的台阶从上边滚下。我们先把大理石球搬到了楼梯最上面，然后按照事先约定让它慢慢地从上面滚下。大理石球非常重，以至于它从我手中脱落下去，声音非常大，效果很好，伙伴们都祝贺我，他们简直无法相信大理石球最后掉进了深谷里。这是我第一次拍戏剧的经历，非常难忘。"

安东尼奥尼第一次接触到非常专业性的戏剧，是在安杰罗的指导下，这位"伟大的天才"组织了由音乐大师拉达（Ratta）做音乐配音的时事讽刺剧。后来随着时间的推移，戏剧成为了他真正的职业之一。在其中一部戏中，"那次的戏剧很美，场面宏伟、壮观，因为当时是一次慈善活动，人们并不在乎花多少钱"，安东尼奥尼扮演了一个疯子。过了不久，在上大学期间，他加入了一家戏剧公司。"我非常喜欢组织朋友们一块演戏。有时候我也做一些舞台布景，非常有意思的舞台布景，有时候也很奇怪，我不得不说。我很喜欢易卜生（Ibsen）和皮兰德娄（Pirandello），我也写了两部喜剧作品，这两部喜剧作品是按照皮兰德娄的自然主义创作的。其中一部作品我已经把它搬上了舞台，名字为：《风》。后来我和巴萨尼（Bassani）共同创作了一部。我还记得我们让律师宝阿利（Boari）读了这部作品，因为当时他是日报《波河通信》的戏剧评论家。他曾和我们说他是一位'崇高的劳累者'，别的都谈不上。我现在已经记不清他是在指什么事了。"

在费拉拉，文化属于过去。为了让费拉拉重现过去的文化，安东尼奥尼和朋友乔治·巴萨尼（Giorgio Bassani）、卡莱迪（Lanfranco Caretti）、朱利亚尼（Giuliani）创建了文学社团。"我们定期聚在一起讨论我们创作的文学作品"，安东尼奥尼回忆说。卡莱迪是朋友中最富有的一个，后来成为了意大利最重要的文献学家之一。"我们的文学社设在巴萨尼家里，他是我们之中最积极的一个。他家是我们的一个聚集地，也是我们相互鼓励的地方。我们是乔伊斯作品《尤利西斯》的最早读者，我们当时看的是瓦莱理·拉博的翻译本。当时费拉拉的资产阶级还很封闭

费拉拉网球俱乐部的常客

电影导演安东尼奥尼：一位有远见的诗人

和保守。因此，我们的共同目的就是为了保护传统文化。毫无疑问，我们都是形式主义者；但同时形式主义也填补了我们意识形态中的空白。"文学社团的工作是怎样展开的？"巴萨尼，"卡莱迪接着说，"负责审阅诗歌。我负责安排评论家的评论工作。朱利亚尼出身于一个普通的家庭，他负责描述反资产阶级的动向。安东尼奥尼呢？他保持着沉默。安东尼奥尼的沉默……就像大诗人蒙塔莱的沉默一样。语言不是最重要的，他的想法可以用其他方式表达出来。我们都很喜欢读书，总是聚在一起谈论我们看过的书；而安东尼奥尼，像所有自学成才的人一样，吸收对他有用的知识，他阅读是为了填补图像的空白，他还谈到了走进科马基奥城沼泽地的摄像师史都拉。也就是从那个时候开始，安东尼奥尼从想象走向现实。他一直不愿意把这些用语言表达出来，他认为最重要的应该是图像和情感。安东尼奥尼的梦想是能够把思想感情变成影像，影像能够表达出感情……我记忆中的安东尼奥尼，"卡莱迪总结说，"经常是在沉默，他穿衣很讲究，身上有着一种人们不易察觉的优美、适中的风格。形式、风格、力量、寂静：这些也体现在他的私人生活中。"

费拉拉赛马节期间（左边第二个）

卡莱迪是怎样评论他朋友安东尼奥尼的最初作品的？"他的作品处于斯特林堡和易卜生之间，在他身上，有着一种理想化的黄昏主义。"他从不谈及他的未来吗？他本来能成为作家吗？"我不知道。他从不说出他内心的想法。在日报《波河通信》发表的一篇名为《通往费拉拉的路》的小说中，人们可以看到这样一句话：'你没有梦想……你没有抱负……你慢慢地挥霍着你的青春，你为自己隐藏着自己的镇静和风格。不要激动，保持镇静。沉静是你的挚爱，也是你的美丽之处。'这就像在说：你们让我安静……"

卡莱迪认为，费拉拉没有理解安东尼奥尼的沉静。"我觉得也可以这样说，是安东尼奥尼被他的城市拒绝了。当安东尼奥尼向一个女孩求婚时，女孩的父亲把他赶走了，并且还臭骂了他

"里乔内（Riccione）1939年7月21日；明星们的聚会"，照片的背面写着。出发去罗马前夕。

电影导演安东尼奥尼：一位有远见的诗人

一顿：'我永远不会把女儿嫁给一个想拍电影的穷光蛋。你先去赚钱吧，等赚够了钱，我们再谈。'"后来女孩嫁给了一个富裕的资产者。安东尼奥尼没有将这件事加以报复。后来他又再次回到了这个城市，接受了这座城市给他颁发的奖项——有点晚，在他七十岁生日的时候。也许，在《呐喊》的时代，他更需要这种赞颂。

那些年安东尼奥尼都看什么书？"所有的。我有很多喜欢的书。"他对我们说："我看的第一本小说是劳伦斯的《覆盖着羽毛的怪物》，我还看了易卜生、皮兰德娄、纪德等的作品。当时，我非常喜欢纪德；在战争期间，我还翻译了他的《窄门》。后来这种喜欢随着时间的推移逐渐淡化。纪德的作品中有太多关于伦理道德的阐述。所以我一直研究法国文学，就像我一直研究意大利文学一样。后来我又朝着英国文学的方向努力，特别是在诗歌方面。对法国文学的研究是文化方面的经历，而对英国文学和诗歌的研究则是生活方面的经历。我觉得那些作品具有很大的现实性，和现实有着直接的关系，所以我感觉到它们和我很近……如果说我还喜欢象征主义作家的《启示录》，那么很明显

10

它们已经深入到我的内心。"

在皮兰德娄之后，意大利作家中对安东尼奥尼最有影响的就是切萨雷·帕维泽。"我还记得是巴萨尼给我的一本小说，书名是《你的故乡》，当时这本书刚刚出版。从那时开始我就成了帕维泽的忠实读者。"接触到皮埃蒙特地区的作家是非常有益的一件事：在1955年安东尼奥尼把小说《孤独的女人们》（电影名为《女朋友》）搬上了电影屏幕。

高中毕业后，安东尼奥尼考取了机械学院。许多人都会问为什么这样一个有文学和艺术造诣的人选择了一个理科学校。这是由当时的实际情况决定的：他爱上了一个机械学院的女学生，并且他讨厌高中时的校长。"他也讨厌我"，安东尼奥尼回忆说，"我得承认我当时对他无恶不作；我也不是一个勤奋的学生。机械学院毕业后我注册学习了经贸专业，在博洛尼亚，但是在那儿我也经常上文学专业的课。"毕业论文的选题本应是经济政治的论文，我却写了关于《约婚夫妇》，这是能够说明问题的。"我知道一般情况下学生们都不喜欢这本书，但是我却非常喜欢。我坚持认为曼佐尼关于政治经济一无所知，而我的老师阿尔贝多·乔瓦尼给了我极大的鼓励和夸赞。"

"没能上文科学校这件事一直是我的一个心结，"安东尼奥尼坦诚道。"我很喜欢写东西，但是我觉得我的文化功底还不够；我认为写作需要有很深的文化功底。同时我的哲学功底也不够牢固。在哲学方面，我还停留在一个自学者的水平。我读了几篇关于存在主义的论文，与其说是出于本能，倒不如说我是为了填补一下自己的知识空白。渐渐的，我觉得自己被带进了文学和诗歌的殿堂。"

在大学学习期间，安东尼奥尼开始在费拉拉的《波河通信》日报上发表电影评论、随笔等不同种类的文章。四年间他写了一百多篇文章，第一篇发表于1936年的6月30日。安东尼奥尼与《费拉拉日报》的合作是在1940年结束的，当时他移居罗马，成为杂志《电影》的一名编辑。很多人都会有这样的疑问，是否这只是他要做电影导演的一个过渡、一个捷径，就像发生在法国新浪潮乐队创始人身上的事一样。对此安东尼奥尼明确地回答道：

"我写评论就是为了写评论。"他的评论在手法上并没有显现出独特的天分，但从下面的影评片段中，我想说他的评论非常具有象征性。"当时，我和几个朋友决定拍一部关于'疯子'的纪录片"，他回忆说，是"一部来源于现实的纪录片。一天，带着朋友布尔佐尼贝尔摄影机——他是一家制鞋厂经理的儿子，我去找了费拉拉精神病院的院长。那位院长很高，他的面容随着时光的雕饰，越来越像他的那些精神病人。为了让我了解精神病人们到底忍受着怎样的痛苦，他还模仿病人哀嚎了几声。后来，我和他达成一致意见，让这些真正的精神分裂症患者参与到电影的拍摄工作中。他们很温顺、很听话。我把他们带到拍摄场地，并向他们解释我想要他们做的。他们都很认真、谦虚地听我说。在电影开拍的那一刻，当我们打开放映机时，整个房间充满了让人无法忍受的喧哗声：他们无法忍受刺眼的灯光，开始在地上翻来覆去地打滚，大喊大叫。在那幕可怕的镜头前，我没有办法下任何的命令，最终放弃了这部纪录片。也就是围绕着那难以忘记的一幕，我们开始谈论起新现实主义，当然，是在我们还不知道什么是新现实主义的前提下。"

1939—1944年，在与《波河通信》日报密切合作的四年间，安东尼奥尼得到该报主编内罗·齐里西的青睐——内罗·齐里西是非常聪明、有教养的人（"他的思想有点接近伊塔洛·巴尔博"）。1939年的一天，在威尼斯，他把安东尼奥尼介绍给了维多里奥·西尼，这是一个非常重要的人物，不久以后，他就被任命为万国博览会的主席，该博览会应该是1942年在罗马举行的。当时，这位新主席建议安东尼奥尼做他的秘书，安东尼奥尼接受了。"就是这样我才到了罗马，"安东尼奥尼回忆说，"但是我无法适应枯燥的办公室秘书生活。因此，不久后我放弃了这份工作，开始了在意大利杂志《电影》的编辑工作。"为了概括他人生中的历史性转折，安东尼奥尼没有使用更加简洁的语言。

《电影》这本杂志有广泛的传播作用，是在所有文化艺术领域的知识分子们相遇的地方（阿尔瓦罗·班奴吉奥、德·费奥、弗拉亚诺、绍尔塔迪、扎瓦蒂尼、贝蒂、卡塞拉、蒂本内第都曾合作过）——布鲁内塔告诉我们。这本杂志"可以为知识分

子提供可发挥的空间,并激励知识分子间进行接触和合作,但这些合作通常都不具有正统性",因此这本杂志成为"一条特殊的渠道,通过这条渠道,知识分子们诗一般的想法和幻想都汇集在一起,这也成就了一代文人和艺术家"。安东尼奥尼进入杂志社时,"前"新写实主义的电影还没有出现,这是由一群极具激情的年轻人推动和创立的,他们是德·桑蒂斯、比埃朗基里、里扎尼、米达、阿里卡塔,在1941年到1943年间,他们相继进入编辑部工作。1940年,杂志社的编辑是吉诺·维赛蒂尼和弗朗切斯科·玛利亚·帕西奈蒂,前者来自里奥·隆加内西"学派",后者任职于罗马实验电影研究中心。帕西奈蒂后来成为第一部意大利电影史的作者,安东尼奥尼与他建立起了深厚的友谊。他妻子的妹妹莱狄齐娅·巴尔伯尼·帕西奈蒂于1942年嫁给了安东尼奥尼,成为安东尼奥尼的第一任妻子。

维多里奥·墨索里尼是杂志《电影》的主编,但人们从未在编辑室里见过他。因此,杂志的编辑和排版工作都压在了编辑们的肩上。"有一段时间,我必须一个人负责整个编辑部的组稿和出版工作,"安东尼奥尼回忆着说。一天,安东尼奥尼不知道该怎么办好,因为"当天杂志的排版还差了十到二十行的内容",他最终决定把《波河通信》上的一篇文章转载过来。结果是他并没有受到应得的表扬,被转载文章的作者因为没有被事先通知而生气,并且与他发生了口角争执。"以这件愚蠢的事为托词,他们让我在辞职信上签字,并且没有付给我一分钱,就把我扔在了马路上。后来,我进入罗马实验电影研究中心。三个月后,我不得不去服兵役。我需要在罗马服一年半兵役。"

在罗马实验电影研究中心学习的短暂过程中(差不多三个月的时间,他学习到的电影知识要比大家想象中的多),安东尼奥尼马上受到了大家的关注:他拍的电影短片在学生作品竞赛中获得了第一名。这部短片讲述了一位女士和一个妓女的故事;这位女士收到了一封敲诈信,要她掏出一些钱给敲诈者。短片中的两个女人是由同一个人扮演的,她们会经常出现在同一镜头中:这个学生是怎样做到在没有切换画面的情况下从一个镜头到另外一个的?评委会(在评委会中有契亚里尼[Chiarini]和芭芭

发现戏剧:演员安东尼奥尼,十七岁(右边)

罗［Barbaro］）对这部短片的技术百思不得其解。"实际上，是两个镜头，"安东尼奥尼明确地指出。"在舞台的中央，有一个处在阴影中的立柱，当镜头摇到柱子上时，我把两个画面重叠在一起，然后进行剪辑。虽然有不相衔接的地方，但是不易被察觉。"我们看到的这次发明是否也预示了安东尼奥尼对于长镜头的偏爱？

服兵役期间，我们这位有抱负的导演不得不中断他的电影拍摄实验。对于服兵役期间的经历（在1942年到1943年间他是一名正式的学生，"我当时是一名电信兵"），安东尼奥尼所保留的记忆并非都很糟糕："他帮助你形成了自己的性格。如果你想活下来，尤其是在战争期间，你必须专心于你所要做的事。"如果我们思考一下这个电信兵在服兵役的一年半时间中做到的所有的事情，我们必须承认他真的努力做了他所能够做的：与罗伯托·罗塞里尼合作写出剧本《飞行员的归来》（一个被英国人

电信兵支队的士官（中间）

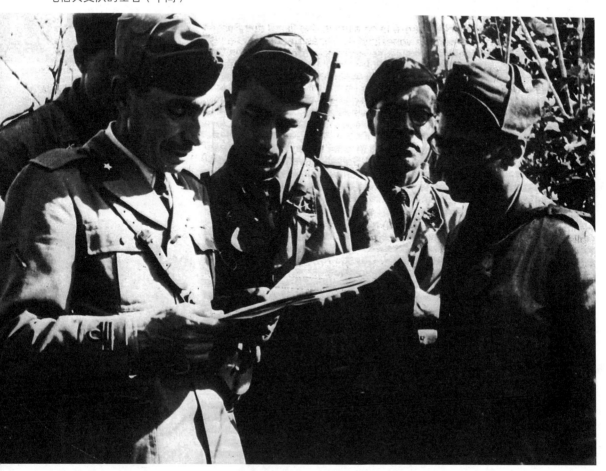

1943年，尼斯城（Nizza），拍摄《夜间来客》期间做卡尔内的助手（卡尔内是左边第一个，安东尼奥尼是最后的那个）。照片出自著名摄影师阿尔多（G. R. Aldo）。

抓获的意大利飞行员的故事；这部电影的主题是由墨索里尼决定的）；创作了剧本《海边的家》，关于一家捕鱼人的故事；利用特殊许可，协助导演拍摄了两部电影，《两个福斯卡罗》（文艺复兴时期两个家庭竞争的故事）和马赛尔·卡尔内（Marcel Carné）的《夜来恶魔》。然而，我们了解到，在和卡尔内的合作中，出现了非常不愉快的事情；而在罗马实验电影研究中心与福基隆尼老师的相遇，与摄影师阿拉达的相遇，都对他后来的电影拍摄技术提升有很大帮助。

在调整摄像机镜头、追求舞台效果等方面，安东尼奥尼表现出创造性的天才——他拍照时采用自然色，不像其他人一样借助于暗影——都给老摄影师留下了深刻的印象。后来老摄影师把安东尼奥尼介绍给了电影制片人斯卡莱拉，他与斯卡莱拉的相识产生了立竿见影的效果。在拍完电影《两个福斯卡罗》后，斯卡莱拉叫住安东尼奥尼，并问他："你想去法国为马塞尔·卡尔内做助理导演吗？"有点像美国的奥逊·威尔斯，在那个年代的欧洲，马塞尔·卡尔内是一位奇才，是一位真正代表了自由并战胜了一切困难的伟大艺术家。"他展示了一种新的社会内容，一种反叛的思想，一场激烈的论战，这些使我们感动。并且我们

一个不妥协的男人

需要感动。"这位巴黎电影大师冷淡地接待了安东尼奥尼（当"小个子"卡尔内看到出现在自己面前的这个优雅的高个子意大利人时，他很可能喊出这样的话："站在那儿的是谁？让他滚吧！"）。安东尼奥尼表现得很好，他拿出了合同。"我甚至不能和他说：'您看我和您一样出名！'我当时对于这种说法感到很羞愧，所以到最后提醒他这件事让我觉得很可笑。因此我仅仅说了是芭拉多罗让我来做他的助手的。"卡尔内回答说："知道了。您长眼睛了，自己看吧。然后他就离开了。"在他的一部庞大的自传体文学中，提到了很多难以置信的人，这些人都不是很重要，而这个伟大的巴黎导演却没有提及他的这位意大利助手。"我觉得从他身上我没有学到太多的东西，"安东尼奥尼总结说。"应该说他是一个凭本能做事的人，在电影拍摄技术方面是个专家，这一点对我有很大的帮助。我觉得从他身上我学会了一些以特定的方式拍摄的技巧，还有他的一些其他方面的技术，别的就没什么了。我不得不说我一点也不喜欢他指导演员们的方式。"

除了对卡尔内有些失望（在屏幕上他可以找到的唯一的对话者是阿兰·克尼；十年后这位演员成为安东尼奥尼拍摄《失败者》在法国部分片段的助手），在阿尔卑斯山北部国家的这次经历至少还给安东尼奥尼提供了一次特殊的机遇。"一天，我走进书店，突然看到了一本加缪的《异乡人》。我打开书的第一页，看到这样一个令人震惊的开头——我收到了一份收容所来的电报：母亲去世，明日葬礼，此致敬礼——我马上买了这本刚刚出版的小说。看过这本书，我写了一篇关于这本书的文章，并发表在《世界主义者》周刊上。我觉得自己应该是意大利第一个谈起加缪的人。"

休息一段时间后，我们的士官再次回到了罗马，他决心投身于电影事业。做了两次导演助理后，他没能够把加缪体现存在主义的小说改编成剧本。1942年，对于我们这位新手来说，唯一能做的就是拍摄纪录片。安东尼奥尼在杂志《电影》上发表的第一篇文章就是《关于波河的一部电影》。文章旁还配有十几张安东尼奥尼拍的照片。人们在文章中看到这样的内容："我们想以波

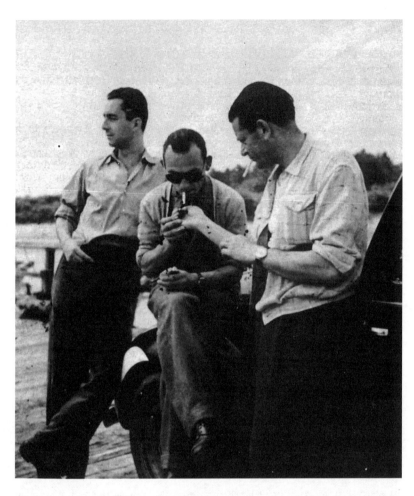

《波河的人们》的拍摄现场

河为主题拍一部电影,在这部影片中我们不是把注意力放在民俗民风上,而是放在着重表现人们的精神世界,即表现伦理道德与灵魂的一致。"由于得到了教育电影联盟的支持,这部影片得以在1943年初开拍,并取名为《波河的人们》。很奇怪,也许是历史的偶然,当这位卡尔内曾经的助理导演在波河岸边拍摄他的第一部纪录片时,在几公里以外的波河对面,雷诺阿曾经的助理导演卢奇诺·维斯康蒂也在拍摄他的第一部电影《沉沦》,剧本来自凯恩所改编的美国小说。在未知的情况下,两个初拍电影的天才就这样站在了同一条起跑线上,他们的电影都和现实生活,和生活在社会底层的人们有着直接的关系,他们都忽略了电影本身的形式。区别在于安东尼奥尼在拍电影时不注重文学媒介。如果安东尼奥尼再多些运气,他的《波河的人们》很可能成为新现实主义诞生的标志作品。

由于当时政治状况的急转直下(1943年9月8日意大利分裂为

一个不妥协的男人

两部分），安东尼奥尼无法完成这部影片的拍摄工作。直到战争结束，意大利社会共和国把这部影片的素材寄到了北方，安东尼奥尼才能够重新收集材料，找到以后，发现有近三百米的素材都已经发霉不能用了：是谁的错？最后的一组镜头，关于入海口的那场暴风雨，人们只能看到前几个画面了。"确实是一个遗憾，丢失的那部分是非常重要的，"安东尼奥尼解释说，"那片土地变成了一片泥泞的沼泽。在茅草房里，为了不让孩子溺水，人们把孩子抱到桌子上边，把床单挂到屋顶上，因为水已经没过了床。那个时候的电影是应该避免这些题材的，因为这些题材都是法西斯政府不允许的。我不想让人们觉得我自以为是，但我确实是第一个在电影中涉及这些题材的人。没有人了解，但我自己知道，是我独自创造了新现实主义，所以在内心深处，我有一种满足感。"

1943年9月8日后，拒绝和意大利社会共和国拥护者共同转移到北部的公务员，已经无法继续生活在罗马。因为从某种角度来说，这些人被视为逃兵，"很多次我都差点让德国人抓住，"安东尼奥尼回忆说，"一天，我坐的大巴汽车停在民族路上，被德军包围，盖世太保架起了机枪，车里的人被迫一个一个地从前门走下汽车，经过搜身之后再一个一个地从后门上车。当时，我的包里放着一本法国抵抗运动的地下刊物；如果被他们发现，他们会立刻把我带到德国。情急之下，为了应付过去，我想出了一个很危险的办法：我排在下车队伍的最后面，当已经下车的人走回汽车时，我装作是第一个已经被搜过身的人，平静地重新坐回到了座位上。这个办法让我保住了性命。"为了躲避德国人的搜捕，安东尼奥尼在阿布鲁佐大区安东尼奥·比埃朗基里的家里躲藏了几个月——比埃朗基里是杂志《电影》的一个编辑。但很快，乡下的生活也变得不安全。这位前军官经历了"一次可怕的旅行"秘密地回到了罗马，他躲藏到帕西奈蒂（Fracesco Pasinetti）的家，在那儿还有巴萨尼。

"帕西奈蒂的家离德国高等学院很近。当同盟军开始轰炸的时候——一天早上我打开窗户，正好看到一枚炸弹在我面前的广场爆炸——我们把家具放到车上，然后搬到了朋友的家

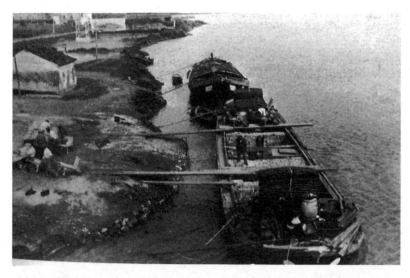

"我们想要拍摄以波河为中心的一部片子……"

里,当时他们已经离开了罗马。"在等待同盟军到来的过程中(1944年6月),安东尼奥尼以翻译为生:他翻译了夏多布里昂(Chateaubriand)的《阿达拉》、保罗·莫朗(Paul Morand)的《宰罗先生》、纪德(Gide)的《窄门》。后来一次与出版社的不愉快争吵结束了他的翻译工作。

罗马解放后,安东尼奥尼希望能够去北方取回他第一部纪录片的胶片,那些胶片在威尼斯的一个仓库中已经发霉了,此时,有人给了他一个好的建议:参加维斯康蒂下一部电影剧本的制作工作。"我想不起那部电影名了,也许就没有名字。那是一个女子乐队要去前线为士兵们表演的故事。那部电影应该早于罗塞里尼的《罗马,不设防的城市》,但不知道为什么,后来他并没有拍摄。我们在萨拉里亚大道维斯康蒂的别墅里工作,在楼顶的一个房间里。当时和我一起工作的还有德·桑蒂斯、普契尼、普拉托利尼,维斯康蒂坐在首席的位置。维斯康蒂就像是一位面对学生的老师、一位权威的教授、一位追求完美的人、一位不追求表面辉煌的人。如果说有一天,比如说,在我们工作了两个月后,他把剧本扔到点燃的壁炉里并且说:'一直到今天,我们都在瞎胡闹!'这种事是很有可能发生的。"(已经成为大导演的维斯康蒂在编写剧本《归来的飞行员》时,回顾了他的老师罗塞里尼曾经采用过的画面。当被问"你们之间的合作是怎样进行的"时,安东尼奥尼给我们做了生动形象的回答:"我们是这样工作的,他总是躺在床上,而我们这些剧作家则席地而坐。那时,他

一个不妥协的男人

在罗马的第一套房子还没有家具。"从维斯康蒂叫安东尼奥尼（以及比尔艾尼和比埃朗基里）一起合作他的另外一部同样不走运的电影可以看出，他对我们这位费拉拉的剧作家还是有一定好感的。《玛丽亚的审判》这个剧本是从20世纪初一次使上流社会蒙羞的审判中得到的启发。"维斯康蒂曾经为了省钱，把别墅出租给了别人，而自己住到了火车站附近的宾馆。为了在工作时不被别人打扰，他整天把自己锁在房间里。"

如果当初剧本《玛丽亚的审判》能够搬上舞台，（在这部电影的拍摄中，安东尼奥尼很可能也是助理导演）也许安东尼奥尼就不必一直等到1950年才开始拍摄电影长片。如果想想一战后很多才能不如他的人竟然非常轻松地出现在电影界，我们真不知道该说什么好了。可能有各种各样的猜测来解释这种"反电影"现象。最可能的解释似乎是这样的：安东尼奥尼对自己太苛刻了，他无法"狡猾"地去接受一种职业中无法避免的妥协性，而这种职业本身就是需要妥协的。"那段时间，我没有去工作，因为我无法每天都跑到电影制片人的办公室，祈求他们投资拍我的电影"，他对我们说。对于安东尼奥尼来说，能够靠自己拍《爱情编年史》似乎是命中注定的。没有什么电影大师的指导："我靠自己拍的这部电影，我相信自己会成功。"

1945—1949年，安东尼奥尼在报刊《今日电影》《文学博览》和《电影杂志》上发表了很多影评（关于克莱尔、雷诺阿、加缪）。同时，他对《波河的人们》这部电影的素材进行整理和修复（部分素材在1943年9月8日丢失），最后变成了一部300秒的短片。在接下来的几年中，他又拍了六部纪录片（见下面几章内容）。"纪录片的拍摄对我来说是很有益的。"他对我们说，"因为开始我并不认为自己能够拍电影；随着拍摄纪录片的成功，我了解到我并不比其他人差，我能够把电影拍得很好。"1948年，他辅助在《电影》杂志社相识的朱塞佩·德·桑蒂斯拍摄了长片《悲哀的狩猎》。第二年，他写了剧本《白酋长》，并发表在《世界连环画》上，后来成为电影《甜蜜的谎言》的主要内容。"《甜蜜的谎言》应该是我的第一部电影，"安东尼奥尼回忆说。"本来，卡洛·庞蒂（Carlo Ponti）想制作

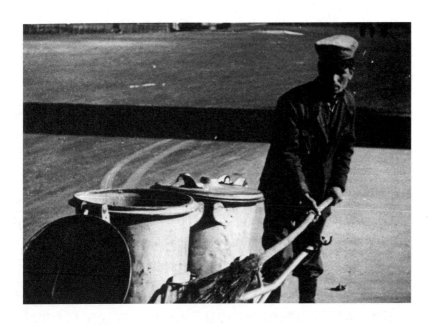

《城市清洁工》，安东尼奥尼的第二部纪录片，有关首都清洁工人。

这部影片。在等待卡罗和他的合伙人玛布莱德（Mambretti）审阅剧本的过程中，我去博马尔佐拍了一部纪录片，是在怪兽别墅中。在博马尔佐市，我生病了，因为严重的偏头疼，我不得不躺在床上。当时，我的情况真的很糟，我甚至不能忍受灯光。那段困难的时光对我来说真的很糟糕，但对庞蒂和玛布莱德的公司来说却很好，于是发生了后来的一幕。他们告诉我他们陷入了困境中，因为LUX公司拒绝了制片人拉图尔达（Lattuada）关于意大利小姐的主题，所以他们需要另外的剧本。庞蒂非常喜欢《白酋长》，所以他打算从我这买下它，然后让我开始拍下一部片子。后来我同意了。那以前，我还不认识卡洛·庞蒂，那是我们之间的初次接触，我为了维持生活同意了他的要求。后来，他还给我寄了本小说，但整个故事情节都是虚构的。在十六年后，我才与庞蒂合作电影《放大》。而后来费里尼把《白酋长》拍成了电影。但他电影中表现的主题和我所要表现的已经发生了变化，他的电影就像是发生在现实中的一样。"安东尼奥尼接着说，"无论如何，在我的剧本中没有一个非常明确的剧情，是一系列的有关联的故事情节。它是一个相当随心所欲的叙述，有点像现在的费里尼许多电影中的情节。那时费里尼和彼奈里都指责我的剧本故事情节叙述的松散性。"安东尼奥尼的剧本，本应该由桑德罗·罗伯特和安娜·维达参加拍摄，而不是由《甜蜜谎言》中的

一个不妥协的男人

自由职业者们来演，故事情节是和那个年代罗马的实际情况联系在一起的。虽然在费里尼修改后的情节中，这方面的内容被删掉了，但费里尼还是很好表现了电影的故事情节，安东尼奥尼慷慨地承认《白酋长》是众多成功电影中的一部。安东尼奥尼和一些他的推崇者是不同的，因为他总是能够坦然地承认其他人的价值，即使这些人和他的风格相差甚远，像费里尼和威尔斯。

《昨晚他们开枪了》也是1949年他要创作的一个作品，虽然没有拍摄，但不久后发表在杂志《新电影》（1953年4月15日）上。"在晚上，人们经常听到枪声"，在引言的解释中人们看到这样的话。"他们为什么开枪？是谁在开枪？在那些枪声后总是有一些悲惨的事情发生，有时候可以查清到底是怎么回事，有时候不能。人们没有留意这些事。只是那些枪声总是在我们心里回荡。"这就是电影《昨天他们开枪了》中的一部分。（这部电影讲述了一次犯罪事件中两个证人偶然间产生的一种奇妙关系，朱莉娅——一个21岁的大学生，米凯莱——一个经常光顾暧昧场所的年轻人，米凯莱引起了朱莉娅的怀疑，后来事实证明这种怀疑是毫无根据的。）就像《爱情编年史》中的故事情节一样，片中对爱情、对侦探情节的描写、对身份的调查，以一种十分个人的方式表现出来。这也许预示了后来有关"逝去的青春"为主题的电影将会遭到审查机构的警告，就像三年后他的电影《失败者》中在意大利拍摄的那部分片段一样。

在这些年的等待中，我们看到了安东尼奥尼所写剧本中最具代表意义的两部。"要列出一张我所有没有被拍摄成电影的作品的完整清单是不太可能的，"安东尼奥尼对我们说，"一个是关于警匪的剧本，这个剧本让我在一个电影周刊举行的一次竞赛中获奖；另外一个剧本叫《莫里斯的香烟》；还有一个是《你背叛的心》……《依达和猪》，这个剧本是我和别人一起完成的，它描写的是一个乡村女孩变成妓女的故事。几年后，庞蒂因为没有制作这部电影而懊悔不已：他本应该预先支付《洛丽塔》的。后来我还写了以托托为主题的一个剧本，剧本名为《托托和僵尸》。"

在这份不完整的作品单中，还有两部仍然被放在"抽屉"里

的作品是不能忘的：《1924年快乐的女孩们》和《玛卡罗尼》。前一部作品，"是和我从小生活的环境联系在一起的，一些事都是我经历过的"，"作品还触及朋友眼中的法西斯主义，尤其是我的那些费拉拉女性朋友眼中的法西斯主义。法西斯主义伴随着她们度过了童年。对于她们来说法西斯分子就像参加假面舞会戴着面具的人。因此莫拉维亚写的关于那个时代的小说《化装舞会》是有道理的。对于我们这些男孩来说：法西斯分子是一些披着黑色披风、带着小旗儿的'国民卫队队长'。他们真的是历史舞台上一个让人好奇的群体，他们总是让我们发笑，同时又让我们肃然起敬，因为在当时，我们还不明白面具后面他们是一些怎样的人，我们也还没有察觉到后来会发生的一些悲惨的事情。我曾经试图要把这些法西斯分子的形象搬到舞台上。"很遗憾后来安东尼奥尼没能把这些在费拉拉童年生活的经历拍成电影。《1924年快乐的女孩们》很可能会揭示一些不同于大众认知的观点，即"回忆不属于安东尼奥尼"的观点。

"《玛卡罗尼》源于谷埃拉给我讲述的他在德国集中营的一些经历。那是一段值得思考的经历。为了写好关于这个主题的剧本，我们在战争的幸存者之间做了一个调查。当问起'你生命中最困难的时期是什么时候？'时，所有人都回答说是在集中营中的那段时光。当我们问道：'那么最快乐的时光呢？'所有的人都回答说是不久之后。我们知道其实他们所指的就是在德国的战争结束后。当时，德国人逃跑了，美国人还没有来，整个社会一片混乱；人们在比较原始的状态下自由地生活着。无论是谁生活在当时的状态下，都会很怀念那时的生活。我想说明的是在我们今天的生活中没有太多可以冒险的地方。"（摘自1963年《新电影》杂志上发表的关于《玛卡罗尼》的引言）

1950年，纪录片的时代结束。安东尼奥尼终于开始拍他的第一部长篇电影《爱情编年史》。"一切都开始于我与达尼拉和罗西的偶然相遇，很显然，他们都很欣赏我，"安东尼奥尼回忆说（罗西将成为电影制片人，并扮演一个探员）。"这时达尼拉和罗西向我介绍了一位投资者，他叫维拉尼，是都灵人，为了拍电影，他已经卖了一家电影院，他们两个还很坦率地告诉我这位投

资者不喜欢我的这个剧本。'和我谈谈电影,如果你能说服我给你投资,我们就去拍这部电影,'他对我说。那是我的第一部电影,当时我没有任何与制片人交谈的经验。维拉尼把我带到了他住的宾馆,在那儿我们开始交谈起来。我努力试图去说服他,但站在我面前的是一个陌生人,他的脸上没有任何表情。这样的痛苦煎熬持续了两个小时。最后维拉尼说:'我仍然不喜欢剧本的主题,但看你很喜欢,我们就制作这部电影吧。'但维拉尼没有足够的资金,当时还缺五千万;而在那个年代五千万不是个小数目。当时我正好遇见了费雷里。我开玩笑地问他是否能帮我找到五千万。他回答说:'我当然能帮你找到。我在米兰有个朋友,他想投资电影事业。'然后我们去邮局打电话。他的朋友向我们保证说:'随便做你们想做的,我给你们拿钱。'于是费雷里签了五千万的票据,维拉尼也和电影发行商签下了合同。但是,当

安东尼奥尼与《爱情编年史》的演员露琪娅·波塞和马西莫·吉洛提。

一个不妥协的男人

25

电影导演安东尼奥尼：一位有远见的诗人

第一张票据到期的那天，我们再次去打电话给那位米兰的朋友时，我们听到他这样回答：'我当时在开玩笑啊！'就这样我们手中握着这样一张五千万的废纸单开始了电影的拍摄工作。之后我们去找维拉尼，把这件事告诉了他。维拉尼是一个很风趣的人，他很冷静地看待了这件事情，开始大笑起来，然后撕了那张票据，并向我们保证说：'钱我们再从其他地方想办法。'事情就是这样。"

参加演出的除了出演《沉沦》的著名演员马西莫·吉洛提外，我们这位新生的导演还找到前一年当选为意大利小姐的十九岁的露琪亚。她曾经在德·桑蒂斯的一部电影（《橄榄枝中无和平》）中饰演过一个角色，但《爱情编年史》是她作为主演的第一次巨大尝试。"我从没见过这么漂亮的女孩。在试镜时她所

和露琪亚一起，"不戴茶花的茶花女"

表现的忧郁非常适合角色本身。当我们给她穿上戏服，化好妆后，她似乎变成了一束耀眼的光。"（莉埃塔·托尔纳布奥尼的采访）

安东尼奥尼第一次拍的这部长篇电影不是很走运。难以解释为什么威尼斯电影节主席佰德卢奇拒绝了这部《爱情编年史》；而他的电影发行公司在几个月后也倒闭了。这部电影最初是在国外得到认可的。法国比亚里兹电影节的一篇报道中把《爱情编年史》定义为那一年意大利的最佳影片。在埃斯特角城，安东尼奥尼获得了最佳电影导演奖。此时，安东尼奥尼已经停拍电影两年了。

1952年，星宿电影公司，一家制作宗教题材电影的制片公司，建议安东尼奥尼拍一部以挥霍青春为题材的电影——我们今天仍然在讨论的关于青年一代的永恒问题。经过两年的空档期，安东尼奥尼在对题材不感兴趣的情况下接受了这个意见（"我在拍摄这部电影时很冷静，从地方新闻的真实报道中抽取了三个片段拍成了电影，"后来他说）。电影名为《失败者》，回顾了发生在欧洲三个不同国家的三个事件。"这部电影，"安东尼奥尼回忆说，"我本来只想讲述三个没有意义的犯罪事件，三段让人感到痛苦的故事，从这三个片段中人们应该吸取一些道德经验。"制片人对三个片段中间的衔接不是很满意。他们要求电影要强调它要体现的伦理道德。就这样，制片人强迫他在电影的开头和结尾加上有关历史教育的内容，这样能够让人们弄清二战后年轻一代存在的问题。但除了伦理道德外，还需要维护国家的"政治活动"。制片人（"天主教民主党的人很讨厌法西斯分子。"安东尼奥尼说）不满意在意大利的那部分片段里描述的过于详细的政治方面的内容。所以虽然第一部剧本（安东尼奥尼和帕萨尼、德阿米科合作写成）掩盖了年轻的法西斯分子的自杀真相，以便让人们相信是反法西斯分子出于政治仇恨杀害了他，但在由范比瑞和瓦希来修改过的剧本中，这个法西斯分子变成了一个烟草走私商。其实安东尼奥尼没有改变这部分片段作者的原意。

当时的法国政府并不喜欢这部电影中法国的片段。由于在

1951年实施了一项关于禁止拍摄有关青少年犯罪的法律，法国电影审查机构的一位负责人扣留了电影胶片（从著名的盖尔德案或者《3j》中得到启发，这部分片段讲述了一个年轻的犯罪团伙杀害了一个年轻人的事）。在和法国政府交涉的过程中，《失败者》在一年后被选中去威尼斯电影节参展；在最后的等待中，这部电影被放到"不参加评奖"的作品中。官方的理由是法国和英国的两个故事片段是译制过来的。最终，命运仍然没有眷顾这部电影：十年后这部电影才在法国上映，当然法国的那部分片段已被删掉；而在英国一直没有电影发行商要放映这部片子。

1953年，在完成了《失败者》这部片子后，德阿米科编写了剧本《不戴茶花的茶花女》（主题是安东尼奥尼的构思）。对于饰演售货员的女主角，安东尼奥尼选择了吉娜·劳洛勃丽吉达。签过合同后，劳洛勃丽吉达改变了主意。因为剧本中的很多情节都让她想起了自己过去的经历。电影学者凯兹奇认为女主角改变想法和罗马电影业的反抗是有关系的，之后出现了关于安东尼奥尼想要污蔑电影工业的说法。"后来我建议，"安东尼奥尼回忆说，"选择我在一家小餐馆经常看到的一个高个子、褐色皮肤的女孩，她长得很漂亮，并且散发着一种野性美，她叫索菲亚，是一个群众演员。但当时制片人不同意，他想要一个名人来饰演女主角。于是最后女主角由露琪亚担任，但她是不合适的，她太优雅，不属于'性感女神'。她不同于当时人们口中的芒伽诺和帕姆帕尼尼。"（见对莉埃塔·托尔纳布奥尼的采访，《晚邮报》，1978年2月12日）尽管受到"第一步错误"的影响，但安东尼奥尼的第三部影片绝对不应该被公众束之高阁。"谁知道为什么，从电影放映的第一天，就没有人来看。这真是个失败。"安东尼奥尼评论说。后来，失败是可预见的，因为标题和故事都很平淡。安东尼奥尼走出失败，又投入新的工作当中。

同一年，安东尼奥尼开始纪录短片《城市爱情故事》中的片段《爱的诱惑》的工作。"我是出于友谊拍摄这个片段的，"安东尼奥尼回忆说，"一个曾经帮过我的人让我帮他一个忙。"《城市爱情故事》的制片人费雷里曾经在安东尼奥尼拍摄《爱情编年史》时帮助过他。"我当时甚至连剧本的主题都不知道，"

安东尼奥尼说，"他是给我打电话说的这件事。他建议我写关于自杀的剧本，于是我答应了。后来电影的主题稍有变化：故事情节来源于当时报纸上的几个为情自杀的事件，我把这些事件放到了剧本中。但关于电影的主题我是不太相信的。"（杂志《观众》的发起人扎瓦蒂尼认为《城市爱情故事》应该是他第一个好的图片杂志，也许也是最后一个。）

1954年，这是我们这位费拉拉导演职业生涯中最糟糕的一年。制片人否定了他所有的电影主题，无论是那些旧的剧本（《二十四岁的女孩们》《今晚他们开枪了》）还是新的：制片人把《世上最美的女人》这部电影给了另外一个导演。"关于《二十四岁的女孩们》这部电影，"安东尼奥尼对我们说，"是我自己拒绝拍这部电影的。当时伦齐（Renzi）找到了一位博洛尼亚的制片人；但在最后一刻我自己改变了主意。"安东尼奥尼想要拍的剧本被别人从手中夺走了：很遗憾《一个流氓》《太平洋上的大坝》（出自玛格丽特·杜拉斯的书）两个剧本交给了导演勃拉塞蒂和克莱芒。而就在同一年，他和一块生活了十四年的妻子离婚。在1954年底，他一气呵成写了剧本《呐喊》，我们在这部影片中可以找到一些反映他个人生活的主题，但他本人否认了这一点。

1955年，和制片人弗朗克一起，安东尼奥尼毫无约束地投入到《孤独的女人们》的拍摄中，导演的灵感来源于帕维泽众多悲惨小说中的一部。改编剧本出现很大的问题，同时两个编剧之间的合作也不是很默契（德阿米科和塞斯帕德斯，两个女编剧要合作一部关于女性的电影剧本——《女朋友们》）。在几个星期的工作后，由于缺少资金，拍摄工作被迫停止："需要在三个月内找到一个投资商，"公司的制片人阿黛西说，"帮助我们这位导演完成他的作品。""《女朋友们》这部电影，"1955年安东尼奥尼抱怨着说道，"是在条件不完备的情况下完成的。我只花了预算的三分之一。我们本可以更好地完成这部电影的。对于我来说，这部电影永远都是不成功的，我本来能做得比这多得多。"

在威尼斯电影节上，《女朋友们》这部电影获得了电影评论家和观众们的一致好评（获得银狮奖）。这次的成功让安东尼

一个不妥协的男人

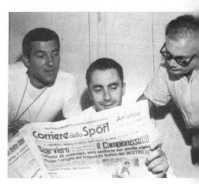

和恩佐·塞拉费（左边）、弗朗西斯科·罗西（右边）一起，休息中看《体育报》。

奥尼松了一口气；但他要开始另一个剧本，还将需要两年的等待时间。

1956年，他与康希尼和绍奈戈共同创作了剧本《依达和猪》，并在这一阶段准备了《呐喊》的剧本。当时，制片人弗朗克终于说服导演安东尼奥尼把这部写于1954年并遭到多次否定的剧本搬到屏幕上。但运气依然没有眷顾这个有勇气的制片人：这部由安东尼奥尼拍摄的电影是他在商业上的巨大失败，至少在意大利是巨大的失败。故事《呐喊》是以一个人的自杀结尾的，主角是一个工人，他没有能力处理好所有的事情。为什么安东尼奥尼把故事情节安排在了波河平原上的一个下层工人身上？这完全不同于他先前所拍的电影，剧本的故事情节需要一个简单的，习惯于工作、家庭、女人等日常生活，并且生活态度简单的主角，"没有被资产阶级的复杂化所扭曲的""一个不妥协于现实，在逆境中能够反抗不幸的人"，安东尼奥尼的合作编剧巴托利尼这样写道。

安东尼奥尼选择了史蒂夫·科克伦作为剧中工人奥都的扮演者，他是一名美国演员，曾经出演过唐·西格尔的一部黑白电影。"制片人要求我找一个外国人饰演剧中的角色，"安东尼奥尼解释说，"当时在我脑海中就出现了史蒂夫那张平民脸，他很适合剧中的角色。"事实证明这样的选择是对的，尽管他给导演和演员们都带来不少的麻烦。"按照拍摄角度或摄像机的移动，每次我让他按照我说的去做时，"安东尼奥尼回忆说，"史蒂夫总会说'不'。我问'为什么？'他回答说他不是木偶。后来我只能用一些小计策让他听我的，但他从没明白过我想要他做的。"和美国女演员贝茨·布莱尔合作，一切都更容易一些。

之后，《呐喊》参展洛迦诺电影节（戛纳或者是威尼斯不是更适合吗？），获洛迦诺国际电影节评论奖。这部电影得到了旧金山电影节、比利时电影协会及科洛尼亚电影协会的认可。而在意大利，情况却恰恰相反。由于电影评审团的无知（凯兹奇通知我们说新闻记者联合会竟然差点忘记把这部电影登记到银丝带奖里），这部电影在意大利遭到了影评家们的冷遇。在我们一些伟大的评论家的理想排名中，《呐喊》很可能是位列第一的。但

几乎所有的左派评论家们都责备我们的导演"不懂得人们的思维方式，不懂得工人的反抗方式……也不懂得他的阶级意识，他的社会性"。马里奥为安东尼奥尼的"肤浅"感到生气，因为安东尼奥尼以一种极其"肤浅"的方式"看待人们的斗争行为"（影片以工人奥都自杀而结束）。其他人还谈到了"知识分子的公式化"（史宾那佐拉），以及"柔软的、易碎的建筑"（卡蒂韦利）。"电影缺乏整体性，"拉涅利这样写道，"故事章节的划分削弱了电影本身要表达的信念。"人们觉得这部影片中导演表现的视觉效果是值得欣赏的，但这部电影（似乎提前了一种还未流行的电影——"公路电影"）的主题和表现手段却不值得一提。由于这些负面评论，审查机构对电影进行了剪辑（爱情部分），以便适合十六岁以上的人看。

法国的评论界没有过多地把《呐喊》和意识形态以及新现实主义的标准联系在一起，而是把这部电影看成是一个新发现。巴黎新浪潮电影运动倡导人之一，导演阿斯楚克明确地把《呐喊》定义为"这些年来，最美、最纯净、最激动人心的电影"。而解放日报的评论家是这样评论的："我不记得何时曾看过如此激动人心的电影了！"《呐喊》（同时，在巴黎出现了一些保留意见和一些双关语，例如在电影中可以看到"新现实主义的最后一声呐喊"）受到一些重要的法国评论家们的欢迎，这为电影《奇

一个不妥协的男人

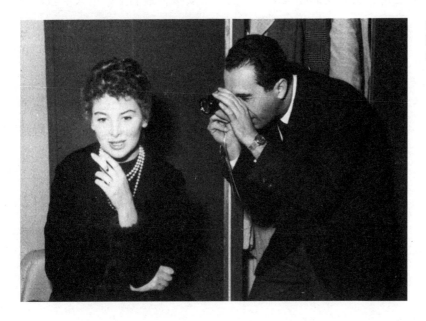

拍摄《女朋友们》期间，在一楼，艾莱欧诺拉·罗西·特拉苟（饰演克莱利亚）

遇》的成功做好了准备，同时也宣布了安东尼奥尼的时代终于来到了。

1957年，在为影片《呐喊》配音期间，我们这位导演认识了刚刚走出学校、师从塞尔吉奥·托法诺的二十三岁戏剧演员莫妮卡·维蒂。"我给意大利的女演员配音，在当时那个时代女演员是因为身材被选中的，"她回忆说（在《呐喊》中，莫妮卡为饰演维吉尼亚的演员道林·格雷配音）。虽然她当时还非常年轻，已小有名气，但一直拒绝出演电影。"我总是说：我想要演戏剧，我要出演伟大的戏剧，"她回忆说。最后是安东尼奥尼改变了她的想法。我们这位导演被莫妮卡的声音、活力、敏锐的幽默感所打动。她将陪伴安东尼奥尼（八年），并出演他四部难忘的影片。"他说我很像卡洛尔·隆巴德，"莫妮卡·维蒂回忆说。在任命她为电影主角之前（《奇遇》，1959），我们这位费拉拉导演在《秘密丑闻》和《我是一个摄影师》中为她提供了两个主要的角色，这是两部要在罗马艾莉赛欧歌剧院上映的戏剧。"我只做了第一部戏剧的导演，"安东尼奥尼指出，"第二部的导演是吉安卡洛·斯布拉贾。"安东尼奥尼还与埃利奥·巴尔托里尼一起，他是安东尼奥尼《呐喊》剧本的合作者，根据之前的一个电影主题，写了关于《秘密丑闻》的一本书。

《秘密丑闻》的故事发生在意大利北部的一个城市，主人公是名叫迪安娜和维多丽娅的两个女孩，她们是一位大学教授的女儿，这位教授刚刚去世不久。迪安娜将要嫁给吉安路易吉（卡洛·迪安吉洛），一个贫穷的年轻教师；维多丽娅（薇娜·莉丝）和马可（贾恩卡洛·斯布拉吉亚）有着秘密的情人关系，马可是一个帅气强壮的年轻人。他们之间的混乱关系扰乱了这个家庭的平静，也是他们家庭内部发生激烈争执的根源。在两姐妹发生争执之后，她们的母亲死于血管梗塞，情况发生了根本性变化；当维多丽娅从对马可的一时迷恋中走出来时，迪安娜在和吉安路易吉新婚的前夜，受到了扬言要娶她的马可的引诱。所有的一切都发生了。迪安娜向吉安路易吉说出了事实真相后，他抛弃了这个未婚妻；在和维多丽娅戏剧性的相遇后（"事实上，你是个平庸的人……你错过了生命中几次巨大的机会却不自知"），

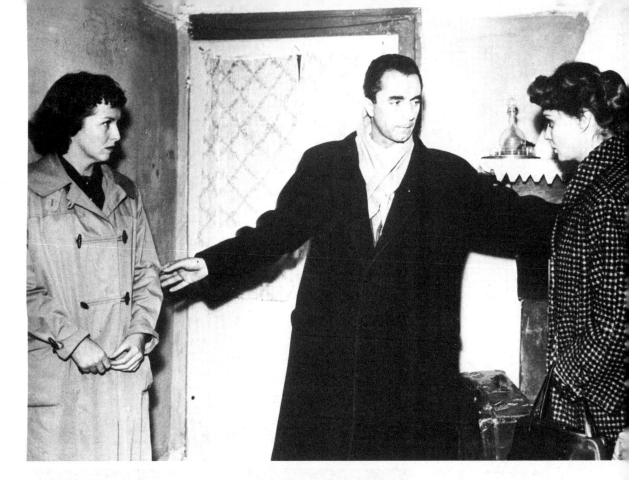

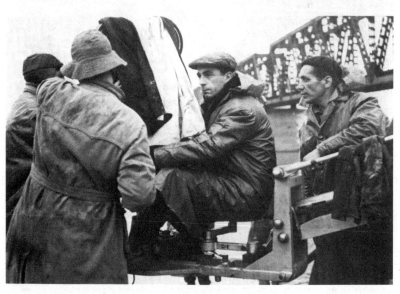

《呐喊》的两个拍摄场景：上边，与贝琪·布莱尔和阿莉达·瓦莉在一起；下边，冬季，在波河岸边

马可自杀了。迪安娜能做的只能是"为自己曾经的片刻欢愉寻求其他人的原谅"。

安东尼奥尼的第一次戏剧导演经历并没有激起评论界的热情。"如果通过这部戏剧，安东尼奥尼打算证明电影与戏剧的结合不是不可能的事情，那么大多数的评论家也认为这种结合是不

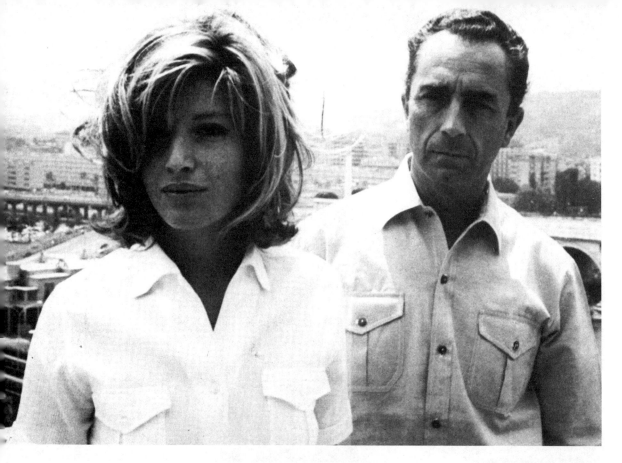

（上边）在弗莱明大酒店，和莫妮卡·维蒂在罗马公寓的阳台上。（下边）莫妮卡·维蒂"进入"安东尼奥尼的生活和电影世界（《奇遇》）。

电影导演安东尼奥尼：一位有远见的诗人

可能发生的，"德·桑蒂斯这样写道，"但我们觉得对于导演，从文本和两种不同的导演经历体现出的勇气再次证明了我们之前所预见的：安东尼奥尼是一名电影导演。""导演的工作价值在于，"这位电影杂志《白与黑》的评论家继续评论道，"试图去指出那些他称之为'穿着牛仔裤的年轻人'的人物：维多丽娅和马可都属于活在当下的人，他们无所事事，他们相信乏味的宿命

论，他们懒散地随波逐流……"一个"平庸"文本的选择似乎对评论家来说更有问题，例如《我是一部照相机》。

安东尼奥尼自己也承认戏剧不适合他。"戏剧让我感到厌烦，作为导演，"他对我们这样坦言道，"只能被迫进行唯一的剪辑画面，而没有任何利用演员表达的可能，就像是以近景拍摄电影，对于我来说这太让人失望了。"最好还是做第二部影片（《暴风雨》）的导演或者完成由另外一位导演开始的神话电影（《罗马冤家》）。

安东尼奥尼成立的公司（由贾恩卡洛·斯布拉吉亚、莫妮卡·维蒂、玛丽莎·皮扎尔迪、维拉·佩斯卡罗、薇娜·莉丝、安娜·诺加拉、尼诺·达尔·法布罗、乔尼·波利多里组成）不断出现的资金困难迫使他放弃了正在从事的戏剧事业。就这样，在上演了剧作家奥斯本的《愤怒地回顾》（导演不是安东尼奥尼）并取得巨大成功后，公司解散了。

1958年，影片《呐喊》在意大利获得成功后，狄·卡洛这样写道："制片人不断催促安东尼奥尼放弃那些'悲伤的故事'，并写些适合大众口味的故事。这些建议很商业化，当然也很有诱惑性，但安东尼奥尼却拒绝任何妥协。为了生活，他未署名为一些同行拍摄了一些影片的片段。他执导了《暴风雨》（导演拉图尔达）的第二部分，代替有经验的导演圭多·布里尼奥内拍摄《罗马冤家》，这是多产的米兰导演的最后一部作品。""《暴风雨》，"导演对我们说，"是一部非常复杂和昂贵的影片，所以需要另外一个电影摄影组。我接受了这个工作是帮拉图尔达的忙，当然也因为我当时需要这份工作。我拍摄的是有关曼加诺的场景以及在罗马尼亚边境上战争的场景。"

1959年。"《奇遇》的主题是我在一次航海旅游中写的，"安东尼奥尼回忆说。"我目睹了一个女孩的失踪以及为找到她进行的徒劳搜索。我对事件本身并不感兴趣，但在航海期间，事件反复浮现在我的脑海中，然后不同的想法汇集在一起，《奇遇》的主题就出现了。电影取景于西西里，因为我希望人物能在一个他们之外的景观中自由活动，而他们并'没有意识到'。"

《奇遇》的拍摄过程中遇到很多困难。"这是我花费时间和

精力最多的一部电影,因此也是一部教会我很多东西的影片。"制片人不喜欢影片的主题,他们希望导演"说出"失踪女孩的去处。在经过数月讨论后,安东尼奥尼的朋友吉诺·罗西,也是他第一部电影《爱情编年史》的组织者,把影片的拍摄计划推荐给了一家西西里电影公司。拍摄开始于9月1日。几个月后,因为初期的一些困难,制片人消失了。拍摄组被困在埃奥利群岛中利斯卡岛的岩石上,他们既没钱又没有食品供给:"他们吃角豆树果和发霉的饼干,"安东尼奥尼回忆说,"某一时刻,工人们开始罢工,并且船还没准备好补给时他们已经决定回罗马。我们后来只剩下六七个人:几个演员、摄影师、我的助手和我。我当时带了两万米的胶卷,还可以继续拍摄。我的难题在于不仅要拍摄影片,同时还需要想办法解决那些实际问题。"

运气总是青睐于勇敢的人:《呐喊》在巴黎上演的那些日子里,媒体用"杰作"来评述这部影片,一家巴黎公司(奇诺·德尔·杜卡)决定承担新拍摄计划的投资风险。《奇遇》于1960年5月参展戛纳电影节,大家对这部片子的评论褒贬不一。上流社会困惑于影片中的微妙心理描写,面对某些缓慢的叙事节奏(情爱场景)感到焦急,他们拒绝了这部影片。而评论界却对这部影片大加赞赏。包括罗塞里尼和巴赞在内的三十五个知识分子为导演发表了一份联合声明;声明刊登在5月17日关于这部影片宣传的《电影节公告》上。"因为对新的电影语言的研究作出的重大贡献",《奇遇》获得评审团特别奖和费比西奖(金棕榈奖颁给了《甜蜜生活》)。

安东尼奥尼的第六部电影1960年9月13日在法国上映,这部影片获得了巨大的成功。在这种背景下,到处都在组织这位费拉拉大师的作品回顾展。在这迟来的正式认可后,安东尼奥尼的国际声誉不断提高。在获得的众多国际认可中,《奇遇》获得了电影电视作家法国联合会奖,以及纽约评论家界奖项(与《烽火母女泪》一起获得了最佳外语片奖)。在意大利,一些小的奖项颁给了音乐家福斯科(银丝带奖)、莫妮卡·维蒂和加布里埃尔·费泽蒂。但《奇遇》的成功并不像《放大》那样绝对和毫无争议。在一些国家,审查机构和电影发行公司对该电影大发

雷霆。在德国，原版电影被缩短了四十三分钟；在意大利，该电影在全国发行一个月后，米兰检察院以涉嫌侮辱礼仪为由暂停了《奇遇》的放映；这部影片在导演把两个情爱场景剪掉几米后被重新放映。

1960年夏天，安东尼奥尼在米兰开始《夜》的拍摄。这个主题的产生和《奇遇》的拍摄过程一样艰难。几年前，安东尼奥尼曾写过他曾经参与其中的一个节日的故事，故事被命名为《狂欢》。由于导演当时对这个"节日故事"不是十分满意，所以把它搁置到了一边。他又重新回到《奇遇》这部影片时，新的版本的故事的主人公成了一个女人，"一个糟糕的女人，在她身上发生的故事差不多与《夜》中莉迪亚身上发生的一样"。但安东尼奥尼对这个主题也不是十分满意：故事太有局限性了（"这不应该仅仅是关于一个女人的故事，应该同时也是一个女人与她的丈夫的故事"）；而且事实是主人公是一个糟糕的女人，她有着曲解和其他人物之间关系的危险（"她想象着自己不再爱丈夫的原因在于自己的丑陋"）。在最终的版本中，丈夫（乔瓦尼）成为了故事的合演者。在布里安扎一幢别墅的晚宴背景中，在女人的婚姻危机和知识分子危机中，此版添加了丈夫的职业危机和婚姻危机。

作为导演，拍摄五部影片后，再次做"导演助手"；在《暴风雨》拍摄场景中，和肖瓦娜·曼加诺一起。

男主角由马尔切洛·马斯特罗亚尼担任，前一年他曾出演过《甜蜜生活》；剧中女主角在最初的计划中由朱丽叶塔·玛西娜饰演，但最后给了让娜·莫罗。她出演过影片《恋人们》的女主角，安东尼奥尼在拍摄《被征服的人们》的法国片段时认识了她。"总有一天，我们将会合作，"安东尼奥尼曾经对让娜·莫罗说。"在拍摄《奇遇》时，安东尼奥尼写信告诉我说他帮我找到了一个适合我的剧本。而《夜》的拍摄持续了很长时间，因为这部电影只在晚上拍摄，星期天也不例外。所以睡眠成了所有人的问题。我们就像水族馆的鱼一样，都筋疲力尽。怎么说呐，我觉得自己仿佛也经历了莉迪亚的奇遇，这种想法折磨着我，这也是我从来不看《夜》的原因，"女主角回忆说。

1961年，《夜》参展柏林电影节，获得最佳影片金熊奖和影评人费比西奖。在意大利，该影片获得了电影金像奖，并且票房

一个不妥协的男人

收入比《奇遇》多三分之一。

1961—1962年。"每部电影的起源总有一些外部的、具体的因素",我们在安东尼奥尼为《六部电影》(1964年,埃伊纳乌迪出版社)所写的序言中可以看到这样一句话。他还写道:"电影还来源于周围的环境。"在罗马,安东尼奥尼七月份开始拍摄《蚀》,这部电影似乎存在一个很具体的"外部因素"。在那一年的二月,安东尼奥尼在佛罗伦萨要拍摄一次日食的全过程。当时的场景给他留下了深刻的印象,"骤冷以及与以往完全不同的另外一种安静。开始是土色的光,与以往完全不同,然后变暗,最后完全静止"。我们的这位观察家指出:"所有我能想到的就是日食时,所有的感情似乎都停滞了。"

故事情节三分之一都是在交易所拍摄的。为什么导演选择了这样一个不寻常的拍摄地点?"去交易所时,我看到了一些女

"《奇遇》是花费我时间、精力更多的一部电影。"

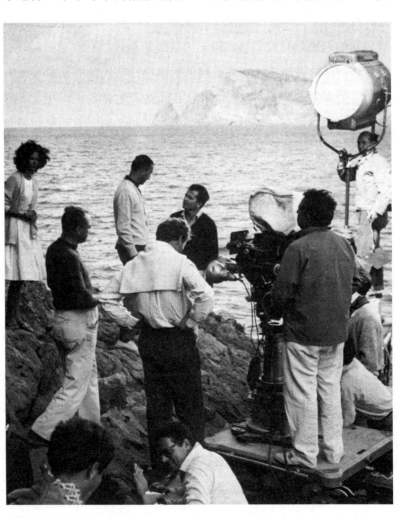

人，她们在那儿进行一些投机活动"，安东尼奥尼回忆说，"我对这些人很好奇，很感兴趣。因此我决定再走近些去观察她们，经过允许后，我在交易所待了二十多天。通过观察，我发现那是一个很特别的地方。"在拍摄前，安东尼奥尼让阿兰·德龙（在电影中，他饰演男主角，一个精力充沛的证券经纪人）也去体验了交易所的生活。"我也给他找了需要学习的人，"安东尼奥尼回忆说，"保罗·瓦萨洛，后来他可能卷入了一桩毒品案。当时瓦萨洛是他父亲的助手（现在他在巴西经营着一家餐馆）。为了学习保罗·瓦萨洛怎样工作，阿兰·德龙在交易所待了很长时间。"夏天证券交易所不营业时，为了拍摄一组画面，安东尼奥尼向交易所的股票经纪人、证券经纪人、代理人、银行经理寻求了帮助，"他们都知道应该怎样做"。"我一边仔细地观察年轻的证券经纪人，"安东尼奥尼回忆说，"一边认真地记录下我所看到的。我觉得自己好像回到了学校。"记录的特点给画面增添了惊人的现实性。

1962年，《蚀》参展戛纳电影节（为记者们放映了整部影片后，制片人想减掉最后一组镜头，也就是两人都缺席的最后一次约会），这部影片也同样获得了评论界和观众们褒贬不一的评价。与《奇遇》一样，这部影片也获得了评审团特别奖（和布列松导演的《圣女贞德的审判》一起获得该奖项；这也是这部影片获得的唯一有分量的奖项）。该奖项也侧面反映了，在面对这部最现代、不同于其他导演表现方式的作品时，普通观众无法完全理解这部电影。《蚀》没有得到观众的青睐，是安东尼奥尼众多成熟作品中票房收入较少的一部。

1963—1964年。安东尼奥尼的第一部彩色电影《红色沙漠》的准备工作持续了很长时间，而且很痛苦——不仅仅是因为平常的资金问题，还因为要细致地寻找拍摄中所需要的颜色。"那时，影片中要描绘出一个景色，"安东尼奥尼解释说，"画家明白他所需要的色彩；但在电影中这是不可能的，如果我们想要这些颜色显得真实，想要我们眼前的事实根据舞台的需要而改变，我们就必须要事先准备好所有的颜色，包括很小的细节方面。提前预测出需要的颜色很难，因为当人转身时，灯光会发生变化，

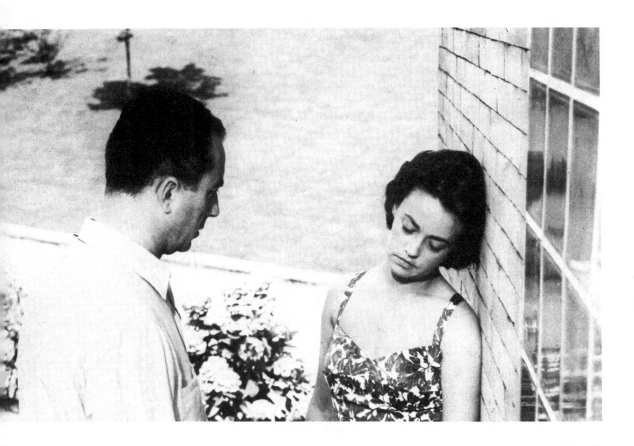

《夜》中"被吞噬"的经历，让娜·莫罗最震动人心的表演。

电影导演安东尼奥尼：一位有远见的诗人

结果是要使用的颜色也需要改变，所以说是不可能的。"为了获得理想的色调，安东尼奥尼变成了一位画家："在拍摄期间，我尽力去把我想要的颜色直接加到事物和风景上，而不是去实验室试验所需的颜色，我直接描绘出现实（那时，人们还不是很相信实验室的工作），然后向实验室要我想要的颜色效果的准确复制品。"

《红色沙漠》不仅是安东尼奥尼的第一部彩色电影，也是一部"用色彩让人思考"的影片。安东尼奥尼总是对于技术最为敏感的一个。在研究色彩的过程中，同样的执着、同样的完美主义使他在十五年后在《奥伯瓦尔德的秘密》的拍摄工作中使用了当时先进的彩色摄影技术。基于现实的"导演的干预"并未局限在简单的职业技巧上，例如插入一些枯黄的竹子、用喷火器把草烧焦等都是为了"加强一种荒凉感和周围环境的死寂感"，这儿的风景被空气中散发的腐臭味、工厂排放的废气污染着（故事情节安排在拉韦纳港口的工业区内，不要忘了拉韦纳是意大利的第二大港口，总是有船只穿梭于松林之间），或者例如把一座工地的

《蚀》的摄制
（阿兰·德龙和莫妮卡·维蒂）

破棚屋内部描绘成红色和橘黄色。拍摄内景时，因为安东尼奥尼是灯光方面的专家，所以一切进展顺利；但拍摄外景时，"确实非常痛苦"，放映师迪·帕尔马回忆说。安东尼奥尼甚至改变了公路的颜色，包括公路上流动商贩的小推车以及小推车上水果的颜色。他把周围的环境都变成了黯淡的灰色。

这部电影的剧本由卡普利出版社出版，连同剧本一块发表的还有一篇文章，文章中安东尼奥尼解释了那个片段。"当我第一次去片场例行检查时，"他是这样描写的，"我马上就有了关于那个本该是富有诗意的森林的很多想象，乍一看，这种想象排除了森林的传统概念。首先，完全缺少一种寂静。森林没有显示出一种喧嚣声，甚至缺少一种典型的气味，它被迫接受着周围的人。树林被公路包围着，被不断穿行的小汽车、卡车、摩托车甚至是火车包围着，机械不断发出的嗡嗡声与蒸汽的呼啸声混合在一起，那些黄色的烟雾，笼罩着整个地区。这些烟和嗡嗡声都是从松林中央的那家大工厂（有3000个工人）排出来的，直到现在这家工厂还保留着。我们知道直到二十年前拉韦纳仍被松林环绕

一个不妥协的男人

着，而现在这些树已经濒临死亡。现在人们只能看到：干枯的树木，它们毫无生气地生长着。"

"工厂的神话，"导演接着说，"影响着这里所有人的生活，让这里的生活朴实无华；随着合成产品占主导地位，工厂迟早会让这些树木像马一样被淘汰。理所当然，森林的结局将会如此，它会变得苍白：难道这不是这些年来一直在发生、从未停止的事情吗？"结论："如果我想要获得原始景观之美，也就是那种干巴巴的灰色、令人望而生畏的黑色，我就要抛弃绿色。"为了让观众了解到森林的自然属性每一天都在流失，安东尼奥尼决定把树染成白色，"有些脏的白色，然后用彩色印片法就会变成灰色，就像那些日子天空的颜色，或者像雾，或者像水泥的颜色"。但导演没有想到的是：在几天绿树变灰的紧张工作后，拍摄的当天早上，预期的晨雾却被冬日耀眼的阳光照散开，这影响了所有的一切，"阳光使森林处于背光之中，也就变成了黑色"。"无法拍摄，我放弃了这个场景。影片中没有任何白色的森林。"

"电影中颜色的使用，起到了语言评论的作用，"戈达尔透露说，"促使安东尼奥尼改变了一些拍摄技术。""一直以来我都觉得要改变些什么；只是影片中我要使用的这些颜色加速了这个改变而已，"1964年在威尼斯，安东尼奥尼对他的同行戈达尔这样说。(《电影手册》第160页)"通过颜色，人们实现不同的目的"，这些是无法通过机器运动实现的，比如鲜红颜色上的快景是可以容忍的，但在浅绿色上却不行，为了减轻很可能与影片"非现实"风格不符的场景的深度，安东尼奥尼通常会使用长焦镜头，限制广角镜头的使用。同时从内容的角度来看，《红色沙漠》与之前的作品相比，代表了一个彻底的改变：影片不再谈论感情，而是一种烦躁，一种与现代工业社会的残酷联系在一起的典型疾病，影片的主人公也刚好是生活在这种工业社会中的一员。

当问及电影名（最初电影名为《天蓝色和绿色》）表示的意义时，安东尼奥尼是这样回答的："我放弃了电影最初的名字，因为我觉得最初的电影名不够有魄力，它非常直接地用了两个颜

色做片名，而我从来没有把颜色本身放在第一位；电影是彩色的，但是我首先考虑的却是颜色所能体现出的我要表达的意境。总之，我从没想过颜色本身：现在我把蓝色和绿色放在一起……红色沙漠不是一个有象征意义的片名。'沙漠'，也许因为没有太多的绿洲；'红色'，因为这是鲜血的颜色。一个红色的、生动的、有很多人的沙漠。"

《红色沙漠》的拍摄工作开始于1963年10月21日，并延长了十九周。因为拍到结尾的三分之一时，英国演员理查德·哈里斯以合同过期为由离开了。他的离开使导演不得不更改剧本的最后一部分内容。经过很多个不眠之夜，他终于给剧本添加了一个合适的结局。该电影在1964年参加威尼斯电影节展，获得了最佳影片金狮奖和费比西奖。

1965年，为了继续他所热爱的电影中关于颜色的研究，安东尼奥尼接受执导了由迪诺·德·劳伦蒂斯计划和制作的电影《一个女人的三副面孔》中的一个片段。电影的其他部分都是由博洛尼尼和印多维纳完成的，后者曾经是安东尼奥尼的助手。

那些年在上流社会的评论中出现了一位非常著名的人物索拉雅·艾丝芳蒂雅莉，这部电影的上演也是为了推出这位被丈夫西亚·雷扎·巴列维于1958年抛弃的前波斯王后。在影片拍摄期间——对于这个传奇人物"悲情王后"的包装——大量的广告宣传引起了很多公众对这件不寻常事情的议论，同时也使人们更加期待这部电影的上映，他们心中有这样的疑问：索拉雅会是一位优秀的演员吗？电影首次公演，她穿着一身豪华的晚礼服出现在米兰新剧院中，并且被电视一台灯光照耀着进行直播节目。德·劳伦蒂斯当时很高兴，他宣称："在我的职业生涯中，我从未见过一个新演员能够取得如此的成功。索拉雅很适合做演员，她的个性能够很好地通过电影屏幕表现出来。"但来自媒体和评论界的欢迎似乎没有这么热烈。对于索拉雅所表现出来的演员天赋，他们各执己见。三个导演中，只有安东尼奥尼承认了索拉雅的价值，认为她在影片中能够放下王后的架子，能够打破成规在人物身上体现出要表达的事实。"尽管安东尼奥尼只拍摄了一个很短的片段，"凯兹奇这样评论道，"他却揭示出一种决定

与莫妮卡·维蒂一起，在《红色沙漠》中工厂的前面

电影导演安东尼奥尼：一位有远见的诗人

性的人格因素。"他拍摄的这部分片段回避了电影剩余部分"对于评论现象的苛刻"。"非常美，很杰出"，索尔达蒂是这样评价这部分片段的。而迪·贾马泰奥的评价是："这是个美妙的故事，故事里什么都不缺。故事中有进取的罗马新闻业，有现实中不存在却在电影某一焦虑、可笑时刻出现的漂亮女人，有我们这位杰出导演的电影理念，有他的沮丧和同情。一个仅仅几分钟的完整的故事，使用了电影《红色沙漠》中的可怕颜色，既虚无又真实。"

1966年，当安东尼奥尼拍摄《红色沙漠》时，他看了胡里奥·科塔萨尔写的一个故事，并想把这个故事拍成电影。电影的临时名为《秋日早上一个男人和一个女人的故事》。本来，场景是应该安排在意大利的。但当着手拍摄计划时，导演意识到电影的主角——托马斯，一位时尚的摄影师——现实生活中在意

大利这样的国家是不存在的。"伟大摄影师工作的环境,"安东尼奥尼说,"在当时的伦敦具有典型性,这个故事很适合在伦敦拍摄。另外,托马斯身边发生了许多大事,这些事把他与当时伦敦人的生活紧密联系在一起,而这些人的生活与在罗马、在米兰的生活又是完全不同的。同时他还拥有一种新的思维方式,这种新思维方式与英国的生活、服饰、道德改革同时诞生。在当时的英国,受这次革命影响最大的就是这些年轻的艺术家、公法学者、音乐家,他们是波普设计运动的重要组成部分。因此,他声称除了无政府主义,并不知道其他法律,这也并非偶然。电影拍摄前,我曾经在伦敦住过几个星期,当时我意识到伦敦也许是拍摄我已经构思好的一个剧本的理想环境。但是,我从来没有想过要拍一部关于伦敦的电影。同样的一个故事也可能发生在纽约或者巴黎。"为了写好这个剧本,安东尼奥尼和托尼诺·古尔拉收集了很多关于时尚的伦敦的不同社会面、最著名的时尚摄影师们的工作以及生活的资料。这部电影的拍摄工作开始于1966年4月12日,结束于当年的8月。整部电影都是英语拍摄的:只有摄影指导和电气技术员是意大利人。"拍摄《放大》不是一件容易的事。那些平常和我一起工作的人都不在我身边(除了放映师),拍摄这部电影,和我一起工作的这些人,他们的工作方式、时间观念、思维方式都和我有很大差别,因此我一直处在一种持续的

一个不妥协的男人

威尼斯电影节,1964年:安东尼奥尼获得金狮奖。左边是马里奥·索尔达蒂,评审团主席。

紧张状态中……但是从工作的角度看，我觉得在伦敦度过的一年是有意义的。而且我也很高兴曾在那儿拍过电影。在国外，和外国的摄影组一起工作，工作语言为外语，这的确很辛苦，但却也是一次非常有益的经历。它拓展了我们的知识面，让我们学会用另一种思维方式看世界，让我们从地方主义中解放出来，也许也让我们从社会的冷漠中解放出来。它实现了我们内心的一次革命，像所有的革命一样，这次革命最后给我们带来了一些类似于自由的东西。"电影中主人公的书房采用的是著名的摄影师约翰·考恩的书房，考恩同时也是麦克米伦官方肖像的作者："流行画、低矮的家具、奇特的陈列都是约翰·考恩的杰作；导演仅仅是让人部分粉刷了粉色、淡紫色和绿色瓶子，以便强调画面的色彩。"（凯兹奇）外景是在卡纳比街、在肯辛顿、在切尔西以及伍利奇的马里昂公园拍摄的，摄影棚是米高梅的。为了最大限度获得不同的拍摄角度，导演安东尼奥尼同时使用了多台摄影机。

这部《放大》于1967年参展戛纳国际电影节，获得了金棕榈奖，四年前影片《蚀》却没有获得该奖项。在获得金棕榈奖前，这部电影已经在英语国家获得了巨大成功（于1966年在纽约和洛杉矶首映获得成功）。在意大利，《放大》成为当年的票房黑马，在年度最佳票房收入中位居第五（在被审查了几天后，于1967年重新上演无删减版）。

1967年。"在日本你已经是一个最受欢迎的西方电影导演了，为什么你不去那儿拍电影？"在《放大》获得成功后，卡洛·庞蒂这样建议安东尼奥尼。于是安东尼奥尼从美国出发去了日本。在那些年，美国是一个动荡的国家，与日本的不可渗透性相比，美国混乱的生活给安东尼奥尼留下了更为深刻的印象；从东京回来，他再一次停留在美国。"我走遍了美国各地"，他回忆说，"这真是一次非常丰富的经历。可以说美国是当时世界上最有趣的国家，如果不是，它也是最有趣的国家之一。在美国，人们可以把有关我们时代矛盾冲突中最本质的东西，转化成一种简单的电影情景……一回到意大利，我就投入编写剧本之中。我想写一部关于美国的剧本，关于我在美国看到、听到的一些

与托尼诺·古尔拉（右边）一起，古尔拉是诗人、作家，也是安东尼奥尼很多影片的编剧。

事情。"

《扎布里斯基角》的故事是围绕着一个地理位置，即亚利桑那沙漠，以及报纸上登载的一篇有象征意义的事件展开的：在菲尼克斯，一个嬉皮士租了一架小型飞机，并在飞机上勾画了鲜花、爱情画面、和平、战争等，然后驾驶它离开了（节选自1969年4月6日由马拉斯皮纳发表在《新闻快报》上的文章）。之后，安东尼奥尼与米高梅公司达成一致意见，开始与年轻的作家山姆·谢泼德及弗雷德·加德纳共同准备剧本；同时参加了剧本编写的还有克莱尔·佩普洛（电影剧本作者、《职业记者》的编剧马克帕博罗的妹妹）和经常与安东尼奥尼合作的编剧托尼诺·古尔拉。关于影片中的两个主角，安东尼奥尼选择了两个新人：二十岁的马克·弗雷切特——波士顿的一名海员，和十九岁的女学生达里亚·哈尔普林，他们是当时年轻一代中很有代表意义的两个人；现实中的他们与电影中的两个角色是有共同点的（影片中保留了他们的洗礼名并非偶然）。

电影的摄制工作超出了预期时间，结果费用超出了预算很多（六百万美元）。但这不是导演安东尼奥尼的"错"。"当时我突然陷入了好莱坞电影最典型的问题当中，并且不堪重负，"安东尼奥尼对我们说。"如果提前知道这部电影的预算，很多昂贵的费用我是能够避免的。打个比方吧，有很长一段时间我都看

一个不妥协的男人

电影导演安东尼奥尼：一位有远见的诗人

到身边总有一位医生和一个护士，我当时并不知道他们是做什么的，实际上我们中的任何一个人都没有生病……一天，在洛杉矶我要找一个群众演员，结果他们给我找来了三十个。如果《扎布里斯基角》是我所拍摄过的电影中所用费用最多的一部，那么也可以在工会的荒谬法律条文中找找原因。这部电影本可以像《放大》一样取得成功，但他们却把这部电影当作一部反美影片对待，当时这部影片遭到了美国各界的强烈谴责。依我来看，他们都错了，《扎布里斯基角》不是一部关于美国的影片，它只是发生在美国学生运动中的一个爱情故事。在世界其他国家，我获得了很多奖项，例如在印度。"

当人们谈及《扎布里斯基角》在美国的失败时，人们忘记了这部电影的本质：它实际上是商业上的失败，而不是电影本

与瓦妮莎·雷德格瑞夫和大卫·海明斯一起，他们是《放大》的演员。

身的失败。如果考虑到这部影片很受评论界欢迎，人们就会更加踊跃地讨论这部影片经过很多磨难后获得的成功：因为电影之外的原因，影片遭到了各大保守周刊的猛烈抨击（"安东尼奥尼用聋子的耳朵、玻璃的眼睛和遮住的心灵观察美国"，《新闻周刊》中这样写道）；但同时也引起最进步的评论界的极大兴趣，并受到欢迎，他们能更好地理解安东尼奥尼隐喻中的含义。（当莫拉维亚指出美国评论界的拒绝是出于影片可怕的隐喻时，他是对的。安东尼奥尼并没有"以理性的方式"阐述他谴责美国消费主义的原因，而是以一种"预见性的"线索形式，正如史托洛海姆的影片《贪欲》。"无论是美国还是欧洲的关于美国的影片，"莫拉维亚指出，"从未表现出这种令人震惊的新的假设，这种假设犹如一把'道德主义'之火，有一天能够摧毁现代巴比伦，即美国。总之，《扎布里斯基角》是一部电影形式的圣经预言书。"）约翰·克莱门茨在《记录》中写道："面对美国的很多社会问题，一个意大利导演认为应该进行适当干预。他管了别人的家务事，因此人们恨他恨到死。而与人家内部问题没有关系的人，往往是能看到事实真相的人。他的电影将会对很多美国人产生一种寒蝉效应，他的电影尴尬地证明了：一个外国人迅速地瞄一眼我们的国家，就能马上发现其不足之处，而我们自己却迷失在这种混乱的状态中，迷失在社会学专业委员会的专业研究之中。安东尼奥尼看到了病态的美国社会，看到了美国人的年龄差异，看到了整个美国都处在一种自相矛盾的焦虑之中：没有生命的沙漠比繁华都市更美；舒适行业焦虑地想打破它的舒适与宁静；建设者们破坏的比他们建设的多；似乎在等待自身毁灭的社会，正在摧毁着它的下一代。"范·普拉格在《纽约日报》中说："这是一部好的影片，影片展现了多年以来这座城市的废墟场景。你从电影中走出来，而电影依旧延续着和你一同从电影中走出来的那些画面。"

1971年，在结束《扎布里斯基角》拍摄后，安东尼奥尼打算重新回到以前的一个主题：《技巧上很甜蜜》——我们在关于"职业记者"一章中谈到了这部电影。在《放大》之后，安东尼奥尼曾经有一段时间致力于完成这部电影。"我本该在1971年开

电影导演安东尼奥尼：一位有远见的诗人

始拍摄的，当时一切都准备就绪，"安东尼奥尼回忆说。"令人费解的是，卡洛·庞蒂突然向我提出来不想再制作电影。然后我出发去了中国。中国让我很安心，后来又让我有点痛苦。"

像所有热爱旅行的人一样，在出发去中国之前，安东尼奥尼准备好了一条详细的、理想中的出行路线。"我一到中国，"安东尼奥尼回忆说，"马上就明白了这条路线是不可能的。"有两个原因：一是时间不充足；二是制片方已经准备了一条他们的"路线"，经过和北京电视台领导们几天讨论之后，安东尼奥尼最终接受了这条路线。"那是一场没有胜利者也没有失败者的讨论，最后我们都做出了让步。纪录片《中国》就是这种让步的结果。"除了拍摄地点（一个导演在拍电影之前，首先需要观察地点）有限外，更为严重的问题是拍摄时间：拍摄时间只有六个星期，导演和拍摄组必须要创造一个奇迹。"拍摄时间有限这个问题一直困扰着我，"安东尼奥尼回忆说，"我每天不得不拍摄将近八十个画面，甚至没有到现场视察的可能。从来都没有人向我解释过为什么会这么急。"在了解了"在二十二天内，拍摄三万

"卡洛·庞蒂向我宣布不想再做电影。"

50

米长的胶片,近距离接触五亿多的中国人,这是种假想"后,人们看到安东尼奥尼不得不限制了自己的想法:《中国》这部纪录片不是向观众展示这个"国家"的情况,不是向观众展示革命后的新中国,不是向观众展示世界大战中中国所扮演的角色,简单地说,它是一部以人为主题的电影,它要表现的是中国人的生活和精神状态,展示在短短几周时间内安东尼奥尼个人对中国的体验。比起解释中国人到底是怎样的,这部纪录片向我们展示了日常生活中的中国人。"我尽力攫取中国工人、农民的日常生活态度。"有些人指责安东尼奥尼的这部纪录片中缺少语言的表达。"影片中语言很少,"安东尼奥尼解释说,"确实是因为无论是对于我还是对于中国人来说,在人们日常生活中插入宣传是不对的,也是不尊重人的。"《中国》于1973年在意大利电视台上映,并取得了巨大成功。

 1973年,电影《职业记者》的产生过程是安东尼奥尼职业生涯中最为新奇的事情之一。"在1966年,我将写过的两个剧本主题《技巧上很甜蜜》和《放大》拿给卡洛·庞蒂",安东尼奥尼回忆说。"庞蒂更喜欢后者。在《放大》获得成功后,庞蒂同意为剧本《技巧上很甜蜜》投资。但在拍摄前,当一切准备就绪之时,庞蒂改变了主意。"从中国回来后,在1973年,安东尼奥尼再一次推荐拍摄《技巧上很甜蜜》。"当时,我最大的愿望就是把这个主题拍摄成电影,虽然我明白也许最后的结果不会令人满意,因为拍摄过程会很艰难:电影的拍摄需要进入丛林深处,并在那儿待上两个月。"关于是否拍摄这部电影的讨论持续了很长时间。在经过三年疲惫的等待之后,制片人向安东尼奥尼推荐拍摄《职业记者》,安东尼奥尼接受了这个建议。这个剧本的作者是英国人马克·帕博罗,他是安东尼奥尼的老朋友:他的妹妹克莱尔,是安东尼奥尼在拍摄《扎布里斯基角》时的一个助手,同时也是安东尼奥尼当时的女朋友。马克·帕博罗希望能够执导这部影片,但对于一个新手来说拍摄费用太高,所以庞蒂后来还是委托安东尼奥尼来担任导演。

 "当他们把电影题材拿给我看时,"安东尼奥尼回忆说,"刚开始我有些犹豫。然后,出于直觉,我接受了这部电影的

拍摄工作。因为演员杰克·尼科尔森的合约就快到期,剧本未完成前我就开始了电影的拍摄工作。所以在刚开始拍摄时,我对这部电影是有一些距离感的。这是第一次我先凭直觉而并非理性开始拍摄工作。但随着拍摄工作的进行,我开始对故事情节感兴趣。"

《职业记者》是安东尼奥尼众多电影中最具有"国际性"的一部。拍摄地点涉及多个国家的城市:伦敦(影片的内景和电视台的播音室的场景)、摩纳哥、巴塞罗那(桂尔宫,美丽如画的兰布拉大街)、阿尔梅里亚、马拉加,最后有位于阿尔及尔南部三千米的贾奈特绿洲。"当时温度达到了57度,"安东尼奥尼回忆说,"我们只能站着睡觉或者把床单用淋浴淋湿,床单不到十分钟就干了。"这个问题已经很严重,同时杰克·尼科尔森的合约也就快到期了。为了赶时间,摄制组必须努力工作,从一个国家赶到另外一个国家。"这也是该电影拍摄费用高达两百五十万美元之多的原因。"不过,最让导演安东尼奥尼苦恼的是电影的最后剪辑问题。"电影持续两小时十分钟;要叙述好整个故事情节,胶片的这个长度是最合适的。但是与米高梅公司签订的合约中规定的片长为两个小时,不允许多一分钟。我像一个愤怒的疯子与米高梅公司谈判了三个月,结果是要么我把影片剪辑到两个小时,要么放弃这部电影的放映,最后我不得不接受了他们的要求。如果按照拍摄的所有镜头进行剪辑,那么《职业记者》将会是我最好的电影。我希望有一天能够把拍摄的所有镜头进行剪辑(要让观众更加深入地了解记者的行为,了解他改变生活或者选择死亡的决定,影片中最好表现出记者与妻子的关系)。很遗憾的是现在要增加这十分钟的剪辑需要五十万美元,再次上映重新剪辑过的影片需要一百五十万美元,这些资金米高梅公司是不愿意投资的。"在1977年的戛纳国际电影节中,这部电影受到了热烈的欢迎,如果这部电影参赛,本一定可以获得金棕榈奖。

1976年至1979年。《职业记者》和《奥伯瓦尔德的秘密》两部影片间隔了将近五年,这五年是安东尼奥尼职业生涯中最长的空窗期。安东尼奥尼收到的剧本如海明威的《永别了,武器》、莫西里的《共产主义者》等都没能引起他的兴趣。而他建议制片

人拍摄的影片《出发或死亡》《嫉妒》《风筝》等都没有付诸实践。在那些年，为了从备受打击的意大利电影制作危机中走出来，安东尼奥尼把精力主要放在了绘画和叙事文学上：诞生了他的初期作品《迷人的山峦》，他还在《晚邮报》上发表了三十余篇小说。

在其中的一部小说《这污秽的身体》中，安东尼奥尼提前向我们描述了他期望在《出发或死亡》中展开的一个问题。安东尼奥尼的第一个关于宗教题材的剧本源于一本比较特别的书，确切地说是一个修女的日记。"这本书封面是白色的，题目是黑色的。"我们可以从书的第一页看到这样的内容："那看起来就像一块墓碑，就连题目'我的爱人'听起来也很像碑文……我对宗教的禁欲主义没有任何兴趣，但我对题材的非理性很感兴趣。我相信有时候光靠理性是无法解释现实的，就像它无法解释宗教一样"，它的严谨性"如此令人窒息，以至于接近荒谬的地步"。为了收集电影题材，安东尼奥尼阅读了大量的宗教作品，他还特别参观了圣·德蕾莎修道院（圣女德蕾莎告诫我们前行或死亡是我们要做出的选择），以及其他十五个修道院："徜徉在修道院中，和那些放弃尘世生活的修女们呼吸着相同的空气，我似乎知道了我首先需要做的是什么。"这部影片以修女日记中一个片段的回忆作为开头，故事的主人公是一个三十五岁的建筑师和三个女人，男主人公受邀把一座修道院改建成一栋别墅。圣诞节的晚上，一个男人在路上偶然遇上了一个二十岁的奇怪女孩，他被这个陌生女孩的行为举止吸引（女孩脸上微笑着，但并没有看向他，"女孩浑身都散发着宁静祥和"），跟随在她的后面。接着男人问女孩要去哪。女孩回答说去做弥撒。当男人明白了女孩喜欢一个人独处时，他坐在了另外一边的空椅子上。在女孩做弥撒的过程中，男人"观察着女孩低头做弥撒时的虔诚形象"，就像一副空壳，正如圣女德蕾莎所说"这污秽的身体"。"男人等待着女孩转过身来，他对女孩很感兴趣。"这个男人尝试着模仿女孩做弥撒时的动作，却没有成功。他想"如果有人告诉他那个女孩不是为任何一个男人而生的，他一定会嘲笑那个人"，做完弥撒后，男人陪女孩回家。在门前男人问女孩："明天我能见到你

"我沉迷于繁忙之中"，在中国拍摄《中国》期间。

一个不妥协的男人

吗?"女孩微笑着淡淡地回答说:"明天我将成为修女。""多精彩的电影开头啊,"安东尼奥尼总结说。"但是这部电影对我来说并不止于此。"

"在《前行或死亡》中,"安东尼奥尼对我们说,"我在寻找着某些价值观念。很明显一些非宗教人士要面对影片中的宗教问题;他们会尊重并正确看待这些问题,但是从非宗教的角度来看。这对于我来说是新事物。"这部影片的制片人为一家欧洲电影制片公司的贾尼·博扎基和瓦莱里奥·德·鲍里斯。男主人公开始由罗伯特·德尼罗扮演,后来改成了吉安卡罗·吉安尼尼;这部电影预计于1978年5月开拍;但在最后一刻,美国的投资商们突然改变了他们的想法(由于《扎布里斯基角》在美国没有获得成功),电影最终没有开拍。

《嫉妒》的主题来源于卡尔维诺《时间零》中的一篇短篇小说《夜间司机》。在和女朋友大吵一架后——主人公把电话摔到了情人的脸上——这个男人决定开车去找她,虽然他的女朋友住在另外一个城市。"再给她打电话可能不是一个好办法,解决问题的最好方法就是去她家,当面向她解释清楚。她看到我能到她家里道歉,一定很快就会忘了这次争吵,"男主人公这样想着。当时已经是深夜,行驶在高速公路上时,他心里又有了疑问。如果她也有同样的想法呢?他们很可能错过彼此("为了让彼此知道对方的想法,对于我和她,唯一的办法也只能开车寻找彼此了")。但这还不是全部。在他们找到对方之前,他的女朋友很可能报复他;她说过会儿立刻给另外一个男人打电话——也就是他的情敌。如果她这么做了,他的情敌此时应该也在高速公路上了吧,并且和这个男人开向相同的目的地。"每辆从我身边开过的车都可能是他的,很难辨认",这个男人想。预想中的重新和好似乎变得越来越不可能。在路上,这个男人决定把车停在服务区去给女朋友打电话。结果没有人接听电话。"很明显她忍不住开车过来找我了,"这种想法让这个男人心中充满了喜悦。他迫不及待地开车回家。当车驶向高速公路的另一边时,他又有了另一种疑问:也许她也会把车停到服务区给他打电话,那么她也会把车开向反方向。他想:"现在我们向相反的方向行驶着,我们

导演和杰克·尼科尔森在《职业记者》场景中。

电影导演安东尼奥尼:一位有远见的诗人

越来越远了。"如果他的情敌也试着把车停在某个服务区,然后打电话,"我们三个将沿着高速公路不断前进或后退,没有起点也没有终点,最终成为公路上的一个小亮点"。在男主人公长时间的自言自语场景后,故事的结尾采用了电影《放大》的结局。"要拍摄这部电影的费用确实很昂贵,但是我们必须接受:我们无法辨别这条路上的所有信号,每个人内心都隐藏着一些秘密或者某种想法,这可能是其他人无法理解的。"这个故事的意义是:"生活中重要的是我们要放弃一些无用的东西,进行必要、现实的沟通。"

安东尼奥尼说,这部电影应该是"主人公在无法摆脱心中嫉妒的驱使下所做的事情"。故事是从三个不同的层面展开的(现实:在高速公路上的行程;记忆:主人公回忆起他与情人最初相遇时的情景;幻想:围绕主人公想象中与情人和好的一幕),故事情节给导演提供了很大的发挥空间。尤其是第三个部分使安东尼奥尼很感兴趣。为了拥有最完美的效果,安东尼奥尼希望用电视摄像机来拍摄这部影片。"影片的题目为:《感情的颜色》,但后来我没有拍这部影片。我对剧本不是很满意。后来我把剧本做了部分修改,在修改中,我使用了罗兰·巴特《恋人絮语》一书中的一些要素。我记得我把剧本的复印稿寄给了巴特,不久他就给我回信了,并在信中对我的工作给予了中肯的建议。"

玛利亚·施奈德、摄影师路西安奴·杜夫里(Luciano Tovoli)和导演的女友兼助手恩瑞卡·菲克

安东尼奥尼第一次用电视摄像机拍摄影片是在1979年（《奥伯瓦尔德的秘密》）。在这期间，他有一年时间都专注于一个关于科幻题材的剧本，剧本名为《风筝》，安东尼奥尼想在当时苏联的乌兹别克斯坦拍摄这部影片。"我选择在苏联拍摄这部影片是因为在那儿，古朴的民风与先进的科技之间有着非常明显的对立冲突。在苏联，有一些地区的人们还保持着四十年前的思维方式，而对于这部影片来说，我需要这些有点单纯甚至落后的人们，因为他们能够相信这个故事——无论是大人还是小孩——风筝总是在天空中越飞越高，永远不会落到地上。同时，我还需要一个这样的国家，在那儿派遣宇宙飞船去寻找这些风筝是合乎逻辑的。在美国要实现这两种情况似乎不会太真实。而苏联是世界上唯一一个可以同时向我提供这两种对立场景的国家。"

为了让故事中的风筝总是在高空中飞翔，为了制作故事中的宇宙飞船，需要准备大量的设备和工具。"苏联人总是热心地准备我们所需要的一切，但是他们无法提供那些他们没有的，例如美国人或英国人能够提供给我的制作特殊效果的先进设备。因此这部电影的花费会很高，需要想很多办法使它以后具有竞争力。当我明白了无法完全按照我的方案拍摄这部电影时，我放弃了这个计划。"

在草原上一个偏僻的小村里，几个孩子正在放风筝。突然，一阵狂风席卷了这些孩子们。这是一次屠杀，唯一能够解救他们的就是乌斯曼（Usman）的风筝：摆脱了这股神秘的狂风，风筝继续往高空飞，似乎马上要脱线了；把风筝拉回地面或是让它停下来是不可能的。此时，聚集了很多人，所有的人都想弄清楚风筝的秘密，它似乎能够摆脱统治整个自然界力量。什么把它带到高空的？风吗？还是某些行星的漩涡？"但愿它飞向比地球之外更大的星球了，"住在塔楼上的哲人艾克萨尔（Axacal）这样假设道。"他知道风筝飞向了哪；为了让它飞向它想去的地方，我们必须放手。"大草原上的人们正努力地给风筝做着风筝线。老人们拆掉了旧的毛毯，可怜的人们还用线衣中的棉线做了线绳；人们把缠满线的大线轴用不同的交通工具运到指定地点：有火车、轮船、直升机等。在某一刻，风筝挣脱了线，开始以不可思

"眼神迸射出的力量",布列松写道。

议的速度飞向高空;在经过一系列冒险的追踪后,一队士兵设法抓到了风筝。

　　受到这种现象的困扰——风筝继续在空中飞了几个月,这件神秘的事情在草原上的很多小镇沸沸扬扬地传开了——政府部门询问天文学家们。"我们无法解释这种现象,"天文学家们回答说。"我们现在的物理概念还不足以解释这种现象。但是在我们的领域中,没有什么是荒谬的。所有的假设都是可能的。例如一片等离子云……它们拥有能量巨大的磁场。一块云很可能就能把风筝吸引到它的轨道中。"一天,两个宇航员观察到风筝正在离地球几千公里远的行星上。不知道是什么原因,风筝与地面连接的线断了;没过多久,不同形状的五彩线轴就有规律地落到了地面上。人们躲在顶棚下,观赏着前所未有的场景。"有一束奇怪的光,或者最好可以说成是映射在公路、广场、房子上的奇怪的幻影。那束在日食时才能看到的紫色的光或许预示了一些灾难。在一个地区的上空,从沙漠中不断上升的热空气能够使大量的风筝线悬在空中,形成彩色的云。""是我的风筝吗?"乌斯曼惊慌失措地问塔楼中的老哲人。"它再也不会回来了,"艾克萨尔回答说。"现在它不再需要线了,它是自由的,它继续着它的旅行……有一天,地球上的人很可能会被迫离开我们生活的地球,我们必须找到另外一个可以生存和工作的地方。将会有许多的宇

一个不妥协的男人

宙飞船载着我们、动物和植物飞向空中。当我们不知道要去哪儿时，我们将会看到一个能够挽救我们的白色的点。你看到了吗？集中精力！看吧，一百年已经过去了。"乌斯曼闭着眼睛在原地想了很久，但他只看到了黑暗。后来终于出现了一些火花，很遥远，像星星一样。他也在宇宙飞船中，并且坐在一个靠窗的位子。飞船的电视屏幕上播放着地球上人们惊愕痛苦地叫喊着的画面。地球正在逐渐变红，到处都有炸弹在爆炸。很可能是存放原子弹的那些仓库在地壳不断爆炸。在宇宙飞船的船舱内，一位年轻的科学家正在控制着一个极小的亮点，这个亮点似乎在太空中行进着。"是我的风筝！"乌斯曼喊道。科学家们震惊地、怀疑地看着这个男孩，然后他们调整了望远镜，使这个风筝的各个部位都能详细地展现在大家面前。风筝已经飞了一百年了，最终它还是到达了它的目的地：风筝停在了这个陌生星球的地面上，这个星球和地球很像，五颜六色，充满生机。"宇宙飞船飞向了这个星球，人类可以在这里重新开始生活，直到随着时间和空间的流逝这个星球也消失的那一天。"（故事《风筝》于1982年由里米尼马焦利出版社出版）。

 1980年，并非完全出于个人意愿，安东尼奥尼用电视摄像机完成了他的第一部具有实验性的电影，这是命中注定的。与当时拍摄《失败者》（1952年）的情况相同，他没有别的选择。1979年，莫妮卡·维蒂建议导演安东尼奥尼为意大利广播电视公司拍摄科蒂埃的剧本《人类的呼声》。在《红色沙漠》（1965年）之后，她还出演了安东尼奥尼六十年代的其他电影，并取得了成功；在拍摄了十四年的"意大利喜剧"后，莫妮卡·维蒂觉得是时候尝试拍摄戏剧了，戏剧曾经是她的最大爱好。哪个导演能像安东尼奥尼一样，为演员提供了电影的拍摄机会后，又给了她拍戏剧的机会呢？当时，得益于电影行业的危机，安东尼奥尼与莫妮卡·维蒂在《奇遇》后再次携手合作。虽然不太喜欢科蒂埃的性格，但失业的安东尼奥尼也接受了拍摄电影的要求，但他建议拍摄另外一个题材：因为已经存在了一版让人难忘的同名影片《人类的呼声》（主角为安娜·麦兰妮），是由罗西里尼于1948年拍摄的；我们这位费拉拉导演不想和罗西里尼竞争。于是，安

东尼奥尼选择了小说《双头鹰之死》，这部小说是科蒂埃于1946年为两个非常著名的演员让·马莱、艾薇琪·弗伊勒写的。面对一个别人写的剧本，面对一个按照别人意愿进行的故事，安东尼奥尼把主要精力放在了语言表达的研究和对于颜色的试验上。安东尼奥尼对我们说："我总觉得需要把颜色以实用的方式运用在影片中。因为毫无疑问，颜色有一种精神上的力量，所以没有什么比颜色更能表现感官刺激的。在《红色沙漠》中，我用颜料改变了现实的颜色。而现在所有的这些都可以通过使用电子摄影机来实现。当拍摄一部影片时，电子摄影机可以实现添加、删除、更改所有的或者一部分颜色。实际上，就是在拍摄影片时，摄像机在不断地改变画面的颜色。这是非常重要的，因为要使用好颜色，就必须完全地控制好不同颜色，并且能够在任何时间适时停止，留住对故事有用的部分。总之，电子摄影机能够拍摄出更多的画面。问题不在于做出令人'目瞪口呆'的新发现，而是找到能够帮助导演更加有效、认真并且富于想象力地表现出电影本质的方法。我不能说已经运用电子设备解决了所有的问题：以电子设备目前的状况，我头脑中的一些影片效果是无法实现的。我的电影是一次尝试，也是一次实验性的工作，我刚刚开始电影新技术的探索。"

电影的拍摄工作（电影被导演改名为《奥伯瓦尔德的秘密》，剧本由安东尼奥尼和托尼诺·古尔拉编写，他们还删掉了故事中多余的部分）持续了七十四天。同时这部影片还需要解决在拍摄后磁带转成三十五毫米胶片的问题；在经过反复研究之后，这部电影交给了洛杉矶一家拥有先进图像转换设备的公司出版发行。《奥伯瓦尔德的秘密》是世界上第一部完全使用电子摄影机拍摄的长片电影：在这以前，导演科波拉、杰瑞·刘易斯也使用过电子摄影机，但当时还仅限于通过摄影机控制图像。作为先驱者，安东尼奥尼和他的同事们很重视电子设备的使用。"通过一些只有在现在才可能的方法改变电视摄像机，大屏幕上的效果大大改善，"摄影指导卢奇诺·杜沃里如是说。

影片《奥伯瓦尔德的秘密》于1980年参展威尼斯电影节，并没有获得巨大的成功，相反，人们对这部影片仅仅是有所保留地

电影导演安东尼奥尼：一位有远见的诗人

接受了。在抱有过多期待的作品前，似乎总是会出现这种结果："几个月的准备、推迟和提前，几个月的设备检查，"法拉西诺解释说，"围绕着这部以先进的电子设备拍摄的影片，他们创造了一种神秘的氛围。""这部由电子摄像机拍摄的影片，"坎泰利这样写道，"确实是威尼斯电影展上一个实验性的消息。但安东尼奥尼的研究成果还不是很准确：所有颜色都有一种接近金色的底色，并且这些颜色还远远不如传统图像的色彩浓厚。沙沙的声音（唱针与留声机中唱片摩擦的声音）是乐音和噪音混合的音响效果。"虽然安东尼奥尼"为去掉原文中夸大的部分做出了很大的努力"，"但结果是它仍然是一部失败的影片"，比拉吉暗示道。法拉西诺还说："一些效果仍然略显青涩，给人的印象是忽略了二十年的'视频艺术'以及几个世纪以来在和人类情感寻

"电视摄像机给人以更多的想象空间。"

找对应关系的过程……"

1981年。"在雾中开车不是一件很困难的事，只要能看清路中间那条白色的线就好了"，我们在《一个女人身份的证明》的剧本中看到这样一句话。写这样的台词（在影片中，有这样一个典型的片段，两个主人公在分手之前，各自在大雾中消失了一晚上）是因为我们的"夜间司机"预感到了制片人的迷雾即将散开吗？没有费任何周折，剧本《一个女人身份的证明》以故事的形式在1980年的夏天很轻松就完成了（剧本由安东尼奥尼与法国人克拉德·布拉齐共同完成），并且马上受到了制片人们的青睐；伊特制作公司的乔治·诺切拉对这个剧本特别感兴趣，并且他能够保证尽快拍摄这部影片。为了节省拍摄开支（整部电影都是低成本拍摄），安东尼奥尼放弃了选择明星演员的想法：剧中导演先后爱上的两个年轻女人（影片中，一个导演要为他的影片寻找女演员）由两个不知名的演员丹妮拉·西尔维奥和克里斯廷·布瓦松扮演。导演的角色安排给了托马斯·米利安。

《一个女人身份的证明》是继《红色沙漠》后第一部完全在意大利（确切说是在罗马）拍摄的电影，这部影片提供了很多新闻素材。"这部影片中的人物不存在危机，但有矛盾冲突，"安东尼奥尼解释说，"而在矛盾冲突爆发的同时，这些矛盾冲突又有了解决方式。影片中唯一可能的危机是社会危机，人们都生存在这样一个社会中。我之前影片中的一些人物是他们自身危机的牺牲品，他们有意识地与冲突共存，并未放弃自我，也并不会展望未来。这也解释了影片以主人公的幻想作为它的开放式结局。"（影片的结尾部分采用了和《风筝》一样的方式，男主人公逃离到科学幻想中。）

在1982年的戛纳国际电影节，《一个女人身份的证明》取得了巨大的成功，并为导演安东尼奥尼赢得了戛纳国际电影节三十五周年大奖。法国评论家称这部影片为杰作。"四十年的电影拍摄经历已经使他成为了电影界的大师，"贝嘉拉在《电影手册》中写道。"人们都应该来看这部电影，就像人们都要去乌菲兹美术馆一样"，人们在《费加罗日报》中可以看到这样一句话。"一部非常精彩的影片"，佩雷斯在《晨报》上这样定义这

电影导演安东尼奥尼：一位有远见的诗人

与初次登台的演员丹妮拉·西尔维奥（Daniela Silverio）一起（《一个女人身份的证明》）。

部电影。

在导演沉寂很长一段时间后，影片《一个女人身份的证明》得到巴黎评论界的高度赞扬，这背后也许还有巴黎人再次见到这位大师的喜悦；但是我们也很疑惑，当意大利的评论界高度评价影片《职业记者》时，巴黎人为什么没有这样做。通过电影《一个女人身份的证明》，我们看到了评论界这个大转变。"这是一部非常优美、富于教育意义、高质量的青春片"，凯兹奇这样写道。"其实，我们也看到了安东尼奥尼的数学天才、安东尼奥尼眼中的人物关系"，莱佳尼指出。"我们问自己的问题是，"格拉吉尼说道，"是否电影内容已经不再局限于形式；是否画面的优雅、稀少的剪辑、冰冷环境中的不安氛围，这些安东尼奥尼电

影的特点，这些使他成为永远不会过时电影大师的特点，证明了他作为知识分子的卓越，他超越自身情感，更多关注清晰度和视觉效果去表达影片。"

1982年。安东尼奥尼有两个工作计划，一是对阿西西的圣方济各形象进行非专业重新诠释，另外一个是拍摄发生在一艘游艇上的故事。虽然这是两个不同的工作，但它们却有一个共同的特点，那就是都远离了他最初作品中对内心思想及周围环境问题的讨论。"是圣方济各的修士们请求我拍摄一部有关圣方济各大教堂的电影，"安东尼奥尼指出，"我提出反对意见说我不是一个天主教徒，但他们坚持说他们想要的是一部关于他尘世生活的电影。事实上，圣方济各是个性情刚烈的人，而且非常暴力。如果我要拍这部电影，那很可能是一部非常尖锐的电影。十二到十三世纪是一个充满战争和灾难的可怕年代。在这样一个战乱的年代，能够像圣方济各一样提倡清贫生活是非常需要勇气的。"

受澳大利亚一家报纸上登载的一条新闻的启发，电影起名为《游艇故事》。在一次航海旅行中，一位悉尼的富商"出于一时的气愤"，把他雇佣的三个船员关到了船上的货仓里。几个小时后，当三个船员重新爬到甲板上时，那位富商消失了。后来据说那位富商被扔进了海里——当时安东尼奥尼在新加坡看到这则新闻，他不相信富商被海员们扔到海里的版本。一个如此热爱航海、喜欢大海的人，如果他要死的话，也绝不会选择这种死法。为了给自己解释那位富商消失的秘密，安东尼奥尼写了一篇小说《海上的四个男人》，该小说还发表在《晚邮报》上。根据安东尼奥尼的解释，游艇的主人詹姆斯·陶尔并没有跳海；一次暴风雨中，他的三个船员的奇怪举动让富商有所怀疑，所以他藏在船舷边上，以便更好监视这三个船员。逐渐，"偷渡客"的身份让这位富商"换了一种新的心情，内心带有疑问的心情"。"这是一种普遍的想法，当生活中有不顺心的事情时，内心就会有这样的疑问。但并非永远都是这样的。"当巡航结束时，没有人注意到他是否下船。"他突然觉得明白了一件事情。生活中，他过于重视每一件事，他总是很严肃，不曾带着嘲弄的微笑去碰运气。"当意识到"在生活中不能再错下去"时，他发现自己开始

羡慕那三个船员了。

　　《游艇故事》的剧本是由安东尼奥尼与马克·佩普罗共同完成的，该剧本受到了美国制片商的欢迎，但由于这些制片商不想把剧中的角色安排给两个不出名的演员，这部影片的拍摄工作总是一拖再拖。在1989年到1990年间，拍摄工作终于没有了演员的问题，但是又出现了其他的问题。

　　1983年。厌烦了长时间等待美国制片商们的答复，安东尼奥尼开始把注意力转移到文学和绘画上。写作和绘画被看作是与他的电影事业联系在一起的。"我必须计划一下年老以后的事，当我作为一名导演退休后，我要从事另外一种事业，"安东尼奥尼自嘲道。此时，安东尼奥尼完成了《台伯河上的保龄球道》，该书由三十三个小故事组成，在五月份由埃伊纳乌迪出版社出版。九月份，他开始准备一场豪华的画展，画展主要展出以限定主题为名的一百多幅画：根据二十世纪文学中的一篇杰作，安东尼奥尼为这些画取名为《迷人的山脉》。虽然安东尼奥尼喜欢用艺术和科学技术表现电影，但他也很喜欢自己被看成作家和画家。如果没有童年伙伴乔治·巴萨尼和艺术史学家阿尔坎的建议，他可能永远都不会发表他的这些"涂鸦"。安东尼奥尼简单地认为自己是一个使用语言和色彩表达自己的电影工作者。"对于我来说，我自己的时间不是那些我从事于电影拍摄的时间，"安东尼奥尼说，"因此，在拍完一部电影与开始另外一部的间隙中，我会找时间放松自己。在这些空隙时间中，我不断地绘画，把纸画满，或者撕掉再画。有时候，晚上我把打字机放在床头，写作，直到写得要睡着了。但是当我拍电影时，是不会这么做的；我每次只做一件事。"

　　1984年。一个导演只能拍那些他被允许拍的电影，而不是他想要拍的。在等待美国制片商们商讨是否为《游艇故事》投资时，安东尼奥尼接受拍摄一部侦探影片，该影片是发生在充满时尚和毒品的世界的一个故事。影片的主题来源于龙加内西出版社的一本畅销书《真空下的杀戮》，该书是由一个笔名叫马克的人写的。当时制片人加里亚诺·朱索（Galliano Juso）把这个剧本给了安东尼奥尼。安东尼奥尼是一个永远对时尚界感兴趣的人；他

以前的影片《爱情编年史》和《女朋友们》就足以说明这一点。所以，当时说服安东尼奥尼来拍这样一部电影是非常可能的，要知道从故事的角度来说，这是一个关于意大利裔美国模特死亡的调查，还有故事涉及的是米兰所有时尚界人士。"对于我来说，能够在一个真实的环境中，与那些真实的人一起工作，并且有很多来自现实的支持，这是一件非常让人兴奋的事，"安东尼奥尼说。演员有夏洛特·兰普琳、特伦斯·斯坦普（在电影《放大》中因为摄影师的角色已经有过联系）、乌贝托·奥西尼、设计师范思哲。后来，当他们要开始拍摄这部电影时，意大利的制片人突然退出，这部电影的拍摄工作也就搁浅了。很遗憾，我们本可以看到由安东尼奥尼导演的一部关于时尚题材的电影《职业设计师》。同年，鲍伯·奥特曼在巴黎开始拍摄以时装界为题材、拥有强大演员阵容的影片《与很多人物在一起》。

在等待的时间中，安东尼奥尼为歌手吉娜·娜尼尼制作了名为《浪漫照片》的四分钟音乐录像带，这也是这位年轻的意大利摇滚明星的成名曲。拍摄时间持续了十天；同时也进行了画面的剪辑。"以现有的技术来说，制作录像带是很困难的，"安东尼奥尼说。相比"视频片段"，图像自由地突然出现，总是缺少条理性，《浪漫照片》展示了一种新的实验。"打破惯例，"安东尼奥尼指出，"通过制作一些长镜头，我想要描述一个故事。"

在第二次短暂的休息后，安东尼奥尼毅然决然地继续他在电子设备方面的研究。"我认为这是一条必须要走的路，我要尽力去用各种工具把我在这个领域的一些经验推向前。通过制作这个音乐录像带，我也想投身于这个缓慢的但又不可避免的电影技术革命中。"一个专注于未来的人，这就是安东尼奥尼。

1985年。十二月底，当终于出现拍摄一部新电影（《游艇故事》和《两份电报》，是取材于小说集《台伯河上的保龄球道》的两个题材）的可能时，安东尼奥尼突然脑中风被送进医院。"死亡是最沉重的打击，正因如此，它总是在生命的最后一刻来临，"安东尼奥尼曾经这样对我们说。然后他接着说："我不害怕死亡，也许是因为我从来都没有健康方面的问题；可能我更担心变老和不能工作。"幸好他的体质很好（"安东尼奥尼是个精

力充沛的人，"托尼诺说），幸好有弟弟卡罗·阿尔贝托和十五年来一直陪伴他的温柔、坚强的爱人恩瑞卡·菲克（也是安东尼奥尼的助手）的精心照顾，安东尼奥尼才能够经受住这次考验。"依我来看，安东尼奥尼好像什么也没发生一样，"安东尼奥尼可靠的摄像师卡罗·帕尔玛对我们坦言，"安东尼奥尼是这样一个人，他充满活力，幽默、乐观，他的意志力和能力都比我强。生病后，他有些行动和语言上的小困难，但这并不是问题；后来安东尼奥尼在摄影棚中总是说得很少，但他一直能用手势和眼神很好表达自己；我们能够明白彼此之间的眼神交流。"

几个月后，安东尼奥尼与恩瑞卡·菲克结婚，并勇敢地重新开始工作。电影管理局的领导们（维多里·奥贾奇一直是安东尼奥尼电影的热爱者）对中断的题材《游艇故事》很感兴趣。在寻找美国联合制片人时，安东尼奥尼与马克·沛柏洛（《职业记者》编剧之一）再次合作一起编写剧本《游艇故事》。

《游艇故事》改编自安东尼奥尼的小说《海上的四个男人》，讲述了一个冒险故事，这个故事不同于以往安东尼奥尼故

电影导演安东尼奥尼：一位有远见的诗人

事的风格。故事的主人公是一个五十岁左右的独身商人（小说中他是澳大利亚人），他是一个受人尊敬的人，工作很努力，并且很喜欢大海："游艇是他表现自己男子气概的舞台。"一天早上陶尔先生醒来，"突然感到周围的环境毫无生气，没有任何的新鲜感，他突然非常想去海上"。因为他平时的船员在休假，所以他在港口的贫民区转了一圈，看中了三个人，"他们看起来不太像船员"。那三个游手好闲的人很适合他；"那位富商需要的是脱离常规，脱离人们对他的尊敬，能够好好休息一天"。"就好像他想要至少一天的不同生活方式，远离他惯有的体面。"

旅行将会引出一场灾难。三个人在船上做的事一点都不像船员，夜晚，暴风雨来临前，他们三人不仅不合作，还对富商的命令回以庸俗的语言和辱骂；同时他们还企图攻击正在想办法救他们的人，也许"他们认为游艇上的主人，这个富商，就是人类不公平的象征"。于是在游艇的主人和奇怪的船员之间开始了一个危险的捉迷藏游戏。富商突然觉得自己好像变成了"偷渡客"一般，这是前所未有的一种经历。对于未来的怀疑和不确定让富商开始思考他做过的一些事情：他突然明白"生活中，他太重视每一件事，而且总是很严肃，不曾以嘲讽的笑容来面对命运"。他开始羡慕船上那三个虽然贫困却自由自在的人。最后他内心平静，并学会在心中微笑。

影片中四个演员所扮演角色（"影片中缺少女性，但是影片中谈论了很多关于一个没出现的女性，"卡罗对我们说）的名字分别为罗伊·谢德、马特·狄龙、吉安尼尼、库特·拉塞尔；德帕迪约也出演了这部影片。摄影的工作当然还是交给了卡罗。马丁·斯科塞斯（Martin Scorsese）的很多灵感都来自意大利电影，并且他也很欣赏安东尼奥尼。他自己提出陪同安东尼奥尼去摄影棚中。影片外景应该在佛罗里达拍摄的，而内景在电影城中拍摄：为了影片中一组暴风雨的镜头，需要使用复杂的方法人工制造波浪以及游艇在游泳池中晃动的效果，在安东尼奥尼看来，这应是一场可怕的暴风雨，风力达到十二级以上。

关于电影《游艇故事》，由于意大利电影管理局与美国联合制片人的合作协议总是一谈再谈，这部影片的拍摄工作也被一拖

再拖；随着时间一天天流逝，影片需要的费用更高了（在1990年预算费用为两千三百亿里拉）。维多里奥向我们解释说："美国联合制片人希望安东尼奥尼负责整个片子的拍摄工作，其中当然也包括在墨西哥的内景拍摄，因为如果在墨西哥拍摄会节省一部分开支，但很明显安东尼奥尼更方便在电影城拍摄……从另一个方面来看，我们需要美国人的帮助，因为意大利电影管理局不可能再增加三分之一的投资。我感到非常遗憾，还有这么多的问题需要解决，尤其是对安东尼奥尼感到抱歉：早点回到摄影棚中的念头在精神上一直激励着他，我看到他身体渐渐好起来……"

当影片《游艇故事》的相关事宜还在讨论中时，安东尼奥尼并没有停滞不前。在1989年的秋天，安东尼奥尼和摄影师卡罗一起拍摄了关于罗马的一个短纪录片（八分钟），世界杯足球赛的组织者们预约安东尼奥尼等导演为他们拍摄一部纪录片：通过对申办世界杯的十二个城市的简短记录，他们想把意大利足球和意大利文化卖给世界电视联播节目。贝纳尔多和朱塞佩兄弟两人拍摄了关于博洛尼亚的片段，奥尔米负责拍摄米兰的部分，罗西拍摄那不勒斯的片段；罗马的片段交给了安东尼奥尼拍摄，这是因为安东尼奥尼早期曾拍摄过关于罗马的纪录片《城市清洁工》，另外很少有人知道他还是一名足球爱好者（同时他也喜欢网球，从童年时代起，他的体育成绩就非常优秀：1982年，当意大利在西班牙赢得世界杯足球赛冠军时，这位不善言谈的大导演和那些狂热的足球爱好者一起参加了在罗马举行的庆祝活动；很遗憾，在那个欢乐的夜晚，没有人用摄像机记录下狂欢中的安东尼奥尼）。安东尼奥尼拍摄的罗马片段记录了从人民广场到西斯廷教堂的很多文物古迹，同时他还采纳了阿尔坎提出的很多艺术方面的意见，而音乐制作方面是由罗曼·弗拉德负责的。

在人们一直期待安东尼奥尼能够拍摄出更好的影片时，出版业再次找到了他。在1986年，意大利电影管理局为出版安东尼奥尼作品（共6卷）的法语版筹集了资金：安东尼奥尼电影的照片阅读资料、评论文章、采访记录和他个人的文章，这是一个完整的文献目录。这项活动是由安东尼奥尼的朋友兼合伙人卡罗发起的。此时，前两部文集已经出版，包括了安东尼奥尼从1942年

"我真想马上去月球。"

电影导演安东尼奥尼：一位有远见的诗人

到1985年的全部作品。这项伟大的"安东尼奥尼计划"也带动了他很多电影资料的修复工作，带动了他作品法语和英语版本的印制，包括安东尼奥尼电影的精选片段以及他所有电影的音频和录像带，还带动了配有专家评论的电视节目的发展（终于有了一个好消息：评论其实没那么重要，我们更看重电影本身），以及图片库和报刊图书馆的建设。

1992年7月。西西里岛的陶尔米纳电影节展出了安东尼奥尼的五部电影短片（三个星期的拍摄工作，六千米长的胶片，八分

钟的电影长度），这是美丽的西西里岛送给安东尼奥尼的一份大礼。第一个短片是关于著名的巴洛克式建筑和雕刻的，第二和第三个短片记录了乌尔卡诺火山和斯特龙博利岛：在勘察过火山上的荒芜斜坡后，摄像机沿着烟雾缭绕的火山口进行拍摄（"再向下点！再向下点！"安东尼奥尼向直升机上的飞行员喊着，他完全被火山上迷人的景色所吸引；我们的导演安东尼奥尼总是有一颗探险家的心）。而早在三十二年前，诺托市和斯特龙博利岛就已经在安东尼奥尼的电影《奇遇》中作为背景出现过。阿格里真托地区盛开的杏花、阿奇雷亚莱地区的狂欢节以及当地的时装表演是他最后两部纪录片的主题。他拥有拍摄纪录片的绝对天才（朱塞佩·德·桑蒂斯是这样定义安东尼奥尼的），安东尼奥尼用这些美妙的画面向我们展示了他的伟大才能。"胶片上的每一幅画面都再现了那些不同的味道、风以及地球上的声音，"彼得·弗里曼这样评论道。

同样也是在1992年的陶尔米纳电影节上展出了导演安东尼奥尼的一个珍贵画册，画册被命名为"有时，他凝视着……"，该画册包含了他二十年前的二十三幅画。与《迷人的山脉》（我们之前已经提到过）相比，让人出乎意料的是：这些画不再以无生命的物体和抽象的景色为主题，而是以人的面孔为主题：《正望着一个女人的年轻人》或者《凝视一点fissa un punto》《照镜子的女孩》（该画属于马格里特风格，画的一半是脸，一半是脖子）、《思考的人》《困惑的人》《随意说着话的人》（黄色的背景下一张面色发紫的脸上歪着的嘴唇：相似的颜色比图画本身更能说明问题）、《冷漠的人》（一个面具，一条黄白色的丝带遮住了半张红色的脸）、《长皱纹的男人》……这些朦胧的面部表情、简短的注释，往往其中蕴含某些寓意（一些作品选自埃伊纳乌迪出版社出版的《故事集》）。

在一幅名为《从低处看女性》的留白处写着这样一句话："看我笔下孤独的女性形象属于哪种苦涩"，那是一张扭曲的面孔，一张痛苦的面具。"画中的人物也可以不看其他人……他可以思索着看向别处"：这则对"凝视着某一点"的年轻女人的不寻常评论，强调了安东尼奥尼电影作品和写作中"虚空"的重要

性。另外一个简短的文章则赞扬了图画中静止不动的状态："身体行动不便或是大脑不能思考这都不是什么坏事，有时候人们羡慕石头的宁静。"痛苦、孤独、漠然：安东尼奥尼还是老样子。基于对现实的思考（我们不要沉迷于幻想中，在幻想给我们灵感的同时，现实成为了我们的头号敌人），这个文集以无声的颂扬结束："这些语言是中立的，它们无法表达新的受苦方式。"

在具有启示性的"后记"中，作家兼导演的阿兰·罗伯·格里耶坚持安东尼奥尼电影和绘画作品中"眼神"的重要性；眼神表现出想要认识和想要交流的想法。"安东尼奥尼作品常常被认为是对无法交流的凄凉而微妙的描述。这里加入的一些短篇文章和素描集……都证实了我的想法。在他的影片中：充满激情的影像交流，比所有侵入和扰乱屏幕的陈词滥调和冗长的对话都更加具体。"

命运奇特的安排：为了催促罗伯·格里耶为向日葵出版社出版的珍贵作品集写一篇文章，我联系了他；我从未想过那次简单的会晤会给我们带来什么。"如果你去巴黎，为什么不把这本集子带给罗伯·格里耶？"安东尼奥尼的妻子恩瑞卡·菲克对我说；为了确定名字不会出现误解，安东尼奥尼（已患失语症）起身走到书架旁，拿起一本这位法国作家的书递给我。我接受了这个任务。我将利用这次机会对这位七十岁的导演兼作家进行一次采访。"安东尼奥尼怎么样？"罗伯·格里耶问我。"如果他能再次回到工作当中，他的状态会更好，"我回答说。"他厌烦了做任何一件事，并且演员……为什么您不让他在他将来的影片中扮演一个角色？""您觉得他会接受吗？"罗伯·格里耶问我。"您为什么不试着问问他？"我坚持道。"我本来有一个适合他的角色；我正在写一个剧本——《要塞》——剧本中的主角是一个老军官，在一次车祸后，他半身瘫痪，并且失去了语言能力……这个独断专行、骄傲的高个子老军官让人们想起了一些疯狂的国王，如皮兰德娄作品中的亨利四世、斯特林堡的埃里克十四世……"通过电话联系，安东尼奥尼表示他不介意接受这个建议。罗伯·格里耶和安东尼奥尼于1993年7月在陶尔米纳见

和安东尼奥尼在《云上》拍摄场景中。

电影导演安东尼奥尼：一位有远见的诗人

面。和他们在一起的还有可爱的史戴法尼·恰尔·嘉杰夫，他是罗伯·格里耶和里维特的制片人。两个月后，嘉杰夫寄给了我"需要给安东尼奥尼翻译的"几页资料：是《要塞》的主题。弗朗索瓦兹·皮埃里，法国语言文学家（她也是我的爱人：是诙谐的天才导演费里尼介绍我们认识的），她帮助我们准备了一份完美的翻译，以便寄给安东尼奥尼……罗伯·格里耶的剧本最终没有完成；安东尼奥尼也没能出演这位导演兼作家剧本《要塞》中的"马考斯军官"：但是，仍然感谢那些会面，嘉杰夫和安东尼奥尼建立了深厚的友谊，并且他还答应帮助安东尼奥尼早日回到摄影棚中，而这一次是通过嘉杰夫自己的电影（我为能够帮助安东尼奥尼做些有用的事而感到骄傲，因为他赠予我他最真挚的情感，并且尊重我们之间的友谊）。其实，安东尼奥尼几乎不能说话并不是难以克服的困难：事实上，安东尼奥尼在摄影棚中本来就很少说话，所以演员们不会觉得有太大的区别。实际上安东尼

奥尼需要的是一个助手,尤其是在和演员交流的时候。后来,德国著名导演维姆·文德斯出于对安东尼奥尼的深深敬意,主动提出帮助安东尼奥尼。有维姆·文德斯这样著名的导演加入,找到其他的投资商不是什么困难的事。

1994年至1995年。幸好有了法国、意大利、德国导演的共同合作,安东尼奥尼的剧本《云上的日子》的拍摄得以顺利进行:1994年11月14日,他们在意大利的波托菲诺开始影片的拍摄工作。影片由四个故事组成,四部分片段的主角为四个男人和五个女人,他们"由于缺少真正的沟通和交流,都擦肩而过";"完全是安东尼奥尼要表达的纯粹状态,"菲利普·卡尔卡松对我们说。(剧本来源于安东尼奥尼的五个小故事,由托尼诺·古尔拉与维姆·文德斯合作改编,这五个小故事收录在十多年前由埃伊纳乌迪出版社出版的小说集《台伯河上的保龄球道》中。这本书是在一个特殊时期完成的,书中包含了很多电影题材,是非常珍贵的资料;2001年,导演安东尼奥尼与他的合作伙伴托尼诺·古尔拉因为安东尼奥尼负责的《爱神》中的片段再一次见面。)

就像曾经预见的那样,在摄影棚中,天才的德国助手维姆·文德斯和独断专行的导演安东尼奥尼的关系确实很微妙。因为"珍惜"这部被认为是他遗作的作品,安东尼奥尼不接受任何

安东尼奥尼新的、生动的签名(使用左手)

外界的干扰，甚至连大家一起讨论都不接受。电影上映后，在一篇日报的报道中，维姆·文德斯给我们留下了他和安东尼奥尼关系问题的唯一证据，他说他们互相尊敬，但属于两代人，有着不同的文化。"对于安东尼奥尼来说，"维姆·文德斯对我们说，"我做了一些妥协，这是在我的影片中不会出现的……当时，我们处于一种让人无法忍受的紧张状态中……当看到安东尼奥尼对自己要求很严格时，我也接受了他对我的严格。电影对他来说是一切：剧组中人与人之间的关系、摄影组的利益、待人友好，这些都变得不重要了。从另外一方面来看，他电影特质之一就距离，是他冰冷的凝视。"（1996年1月17日，莱奥奈塔·本迪沃格里奥的采访内容）"独裁的指挥官"安东尼奥尼与他的超级助手维姆·文德斯的关系是这样进一步复杂化的：也许当初讲好的是两个人合作拍摄这部影片，维姆·文德斯想要拍摄的部分除了影片的开场白和结尾，还有连接四个故事的接头部分，马斯特罗亚尼将以任何一个人的身份，在可以展开故事情节的地方出现在四个简短的片段中。最后，连接的部分只留下了一个（为了致敬马尔切洛·马斯特罗亚尼和意大利联合制作），这是好事，因为那些连接部分可能会让影片更加沉重，这部分的连接是由维姆·文德斯以安东尼奥尼的风格拍摄的。之后，这个好相处的、慷慨的德国导演维姆·文德斯没有再提出反对意见："我很高兴能够与安东尼奥尼合作拍摄这部影片，很高兴证明了安东尼奥尼是可以一个人平静地拍电影的。"几个星期前，在2002年戛纳国际电影节上，维姆·文德斯对我们说："安东尼奥尼需要的仅仅是一个组织者，一个'声音'，一个能够帮助他在摄影棚中制造一种氛围的人。"

1996年至2000年。安东尼奥尼一直希望再次回到摄影棚中，影片《云上的日子》的成功激发着他的创造才能。"拍摄……拍摄！"是安东尼奥尼和朋友以及制片人简单交谈中最常说的一个词。当然，他与大家交流都是靠必要的几个词、富于表情的手势、专注的眼神来表达的。（他可以用眼睛或手势来表达。《云上的日子》第四个片段中的演员伊莲·雅各把安东尼奥尼比作不需要语言的乐队指挥。）但是为了吸引制片人和代理商，这些还

一个不妥协的男人

史戴法尼·恰尔·嘉杰夫和安东尼奥尼（背对我们）在拍摄现场。

远远不够。安东尼奥尼在1996年至2002年工作的三个电影题材，一个接一个失败了。其中两部是资金问题：《风筝》（一个发生在哈萨克斯坦的童话故事）和《寒冬的终点》（一个科学幻想故事，索菲亚·罗兰出演了其中一个角色）。另外一部是因为美国制片商的不信任：《只要能够在一起》，该电影题材来源于安东尼奥尼小说集中最好的故事《两封电报》，该小说集是1993年由埃伊纳乌迪出版社出版的，是对电影《夜》主题的现代化改编：一个选择孤独的已婚女人，在一个现代化大都市高楼大厦之间（《夜》的拍摄工作是沿着米兰第一大厦的三十层竖直移动摄影进行的）。

影片《只要能够在一起》的主人公在摩天大厦的一间办公室工作（预制的墙壁、铝制的厨房用品、水晶玻璃、霓虹灯、完美的灰色）。那天晚上，她不想回家，因为刚刚收到了丈夫发来的离婚电报……收到这样突如其来的消息，她闭上双眼，听着街道上的嘈杂声和风声。黑暗中对面的摩天大楼里，有另外一扇窗户开着，有另外一个迟到的人；从窗户中反射的那个走来走去的陌生人的影子，让她产生了难以解释的忧虑；她觉得那个黑暗中出现的人影对她也许有着巨大的价值。如果在陌生人离开之前，她

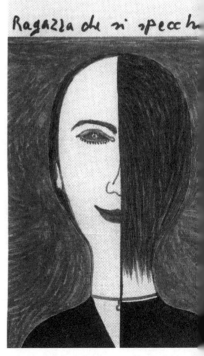

出自安东尼奥尼画册集《有时，他凝视着……》中的两幅画

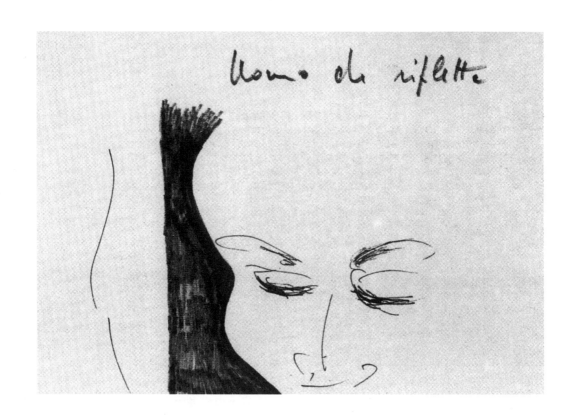

给他发一封……电报，便可以电话沟通？她知道占据对面整个楼层的那家公司的名字……一个小时后，电报到达目的地，但是她没有得到预想的效果：陌生人面对着窗户，他发现了这个女人，因此他没有接起电话，而是把电报扔到了风中。女人突然愣住了，她站在那儿，眼睛注视着风中盘旋的那张纸片，知道纸片落到了视线之外的地方。这个不可能的交谈者也离开了，黎明到来之前，女人感到越来越孤独和无法平静，她感到焦躁不安。在黎明时，她将怎样向所有的人和事发泄心中突然而至的这种仇恨？"其他的人，那些极其冷漠的人们……"

在由鲁迪·沃利策修改过的《只要能够在一起》剧本中，《两封电报》只是其中的一部分（影片中涉及传真）；影片描述了一位想要释放自己的四十岁现代女性形象，她想要从丈夫和情人之间摆脱出来。"一个荒诞的形象，"法国制片人这样告诉我们。为了寻找两座对着的摩天大厦（我们知道，在安东尼奥尼的影片中，环境与景色很重要），导演从巴黎（戴芳斯地区）赶到吉隆坡，从香港赶到洛杉矶。"在洛杉矶拍摄的想法非常完美，"史戴法尼·恰尔·嘉杰夫对我们说，"洛杉矶是贫富差

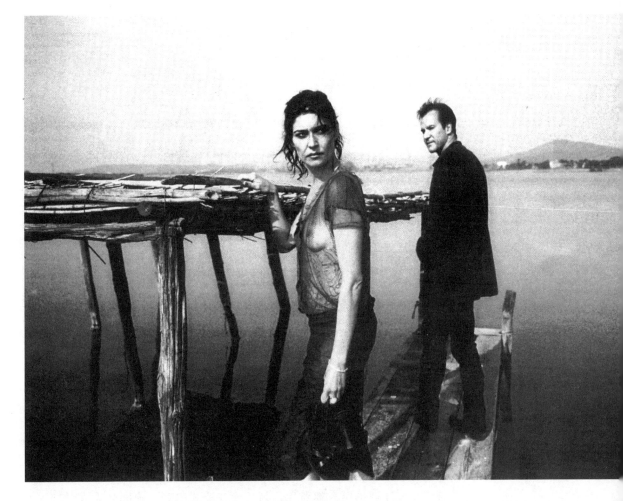

《爱神》中的芮吉娜·娜米和克里斯托弗·布赫兹

距非常大的一个城市,这个城市体现了当今美国社会最突出的社会矛盾,所以安东尼奥尼选择了这个城市。"似乎一切都在顺利进行着:有相似的摩天大厦,有资金(来自法国),有演员(罗宾·莱特,她是肖恩·潘的妻子),加拿大导演阿托姆·伊高扬答应了做安东尼奥尼的助手;在经过十六个月的准备后,影片就要开始拍摄时……"律师们"出现了。"制片商们想到的仅仅是钱,他们拍摄电影也只是一种投资,而且这种投资应该带来最快的利润,对于他们而言,所有的电影都是商业电影,"法国制片人继续说。"这些美国制片商是不信任安东尼奥尼这类导演的,因为他们无法控制这些导演的影片制作,所以他们最终放弃了这个电影计划。美国人很擅长安排一些名誉上的赠礼,例如奥斯卡终身成就奖(在1996年授予安东尼奥尼),但是他们一直在等待其他人来拍摄电影。"

一个不妥协的男人

《爱神》中的路易莎·拉涅瑞

电影导演安东尼奥尼：一位有远见的诗人

2001年。面对矛盾冲突，安东尼奥尼和他最珍贵的朋友史戴法尼·恰尔·嘉杰夫都不是容易屈服的人。当几乎所有的人都放弃了能够在摄影棚中再次看到安东尼奥尼的希望时（此时，安东尼奥尼已经88岁高龄），这位祖籍为亚美尼亚的执着的法国制片人计划拍摄一部新片。新片为三段式电影，电影名为《爱神》，由三个八十岁高龄的国际级电影导演拍摄：怀尔德、卡赞和安东尼奥尼。"三位高龄电影大师，在生命的最后阶段向我们毫无保留地诠释了他们对爱情、对激情、对梦想、对性的看法，后者是我们星球上生命的身份象征，"法国制片人解释说，"是一种自由的生活和思想方式。"但是两位美国电影大师身体状况都不是很好；于是制片人打算安排另外两个导演与安东尼奥尼共同拍摄这部影片：王家卫和佩德罗·阿尔莫多瓦（后来由于档期无法错开而退出）。王家卫一直都很喜欢安东尼奥尼的作品，因此毫无疑问的，他答应了拍摄这部影片：他最出名的电影之一《花样年华》很动人，虽然在安东尼奥尼看来，也许有点矫饰。幸好有了精力充沛的意大利制片人米尼科·伯加齐和两名法国制片人拉斐尔·伯杜戈和雅克·巴的帮助，安东尼奥尼首先开始了拍摄工作。《爱神》中意大利的片段于2001年在玛莱玛（Maremma）开

安东尼奥尼在《爱神》（2001年）拍摄现场

始拍摄，时长为三十分钟。主要演员为芮吉娜·娜米和克里斯托弗·布赫兹。上映时间为2003年春天。

影片取材于《台伯河上的保龄球道》中的三个故事，一个长故事（《危险关系》）和两个很短的故事（《三天》和《沉默》）。《爱神》中安东尼奥尼拍摄的部分，剧本是由托尼诺改编的，讲述了一对夫妻之间的感情危机以及一个女孩出现后，他们三人之间奇怪的三角关系。在托斯卡纳玛莱玛地区的一家餐厅里，一对年届四十的夫妇（圭多和玛丽莎饰）在总结他们多年来婚姻失败的原因："都结束了。"他们不再有任何可以和对方说的话，"只剩下了沉默"。怎样才能"从这种形式中走出来？"餐厅中，隔壁桌一个大方漂亮的女孩达利雅吸引了圭多的注意力（"她是个思想开放的女孩，"故事中这样写道，"但同时她对自己周围的复杂关系并不那么敏感。"）当达利雅起身，朝着沙

滩上自己的老房子方向走去时，圭多在后面跟着她。海边的那座房子似乎是为爱而建……圭多的妻子玛丽莎知道了丈夫的外遇，但她看起来却不嫉妒达利雅，"她准备接受那个女孩……只要不把自己排除在外"。那个女孩也使玛丽莎有些迷茫。结束度假后，这对夫妻回到罗马；出于对大自然的热爱，达利雅在沙滩上散步。她喜欢脱光衣服躺在沙滩上晒日光浴。一天，在达利雅美丽的裸体旁，出现了一个安静的身影：玛丽莎。她厌烦了独自一个人在罗马生活，于是决定来到玛莱玛这个小城的沙滩上；她也觉得这儿有家的感觉。达利雅并没有发现她情人妻子的出现，玛丽莎安静地看着达利雅漂亮、迷人的身体，她感到自己被深深地吸引。她向前走着，突然发现自己的影子投射到睡着的达利雅身上。她从未有过这种感觉，就好像"因为影子，她拥有了那个女孩"，托尼诺是这样评价的，他非常骄傲发现了这一点。在最后一次电话中，丈夫告诉妻子巴黎正在下雪：玛丽莎想象着巴黎的雪也正从这个沙滩上飘落，他们三个人在一起。我们都很好奇安东尼奥尼会怎样表现这富有寓意的、梦幻般的最后一幕，这种精致的色情。超越任何嫉妒形式的友谊赞美诗："友谊，一种最纯粹的感情，也是所有人都要面对的问题"，我们在《危险关系》的结尾可以看到这样一句话。

"虽然那对夫妇已经没有了共同话题，但是他们之间却有着一种离不开的关系，"法国制片人解释说，"通过爱着的同一个男人，两个女人建立了一种友谊；这将会是一种简单的友谊吗？还是最终会变成肉体关系？结局是开放式的。"当我们写下这些注释时，还没有人能够看到安东尼奥尼拍摄的这部分片段，结局也许会让人觉得出乎意料。但有一件事是确定的，史戴法尼·恰尔·嘉杰夫对我们说，关于性爱镜头，几乎一点儿都没有（"在拍摄前，两个主角都害怕有一些比较难的表演，如此关于性爱场面，但在影片中只有这种氛围"）。

那些为《云上的日子》中三幕性爱镜头担心的人大可放心：安东尼奥尼不是一个爱偷看猥亵场面的人。而且很可能在阿尔莫多瓦（目前故事情节还没公布）和王家卫拍摄的两部分（一位年轻的裁缝单恋一位美丽的香港交际花多年，但却始终没能得到她

的爱，因为对于交际花来说，爱只是一种职业）也没有太多的性爱镜头。这次拍摄过程中，安东尼奥尼不希望在摄影棚中有任何助手在身边，他想要自己独立完成这部分的拍摄。"我不知道是不是应该欣赏他的勇气、他的固执、他的不妥协……"史戴法尼·恰尔·嘉杰夫评价道，并且他还给我们举了一个实例。"我们有一组镜头要在一座塔形建筑物的长廊上拍摄，楼梯很窄，为了能让安东尼奥尼在有人陪伴的情况下上楼梯，唯一的解决办法就是让安东尼奥尼坐在吊车上摄影师的座位上。你们见过半瘫痪的九十岁高龄的人爬上吊车，坐在摇晃的座位上吗？如果他失去了平衡，那将是一个灾难……好吧，安东尼奥尼已经爬上那个吊车不止一次，而是十几次，都是为了更好地控制镜头！拍摄出想要的完美镜头，是他唯一关心的问题，而对于一些附带的问题，他完全不在乎。在九十岁高龄，他发明了很多复杂的推轨方式，这恐怕会吓到训练有素的专业技术人员。在任何困难面前，他从没有退缩。他唯一的问题，唯一能让他感到困扰的问题就是他无法百分之百获得他想要的画面。"

2002年。十六年前，当得知安东尼奥尼中风住院时，报纸找我写一篇关于纪念安东尼奥尼的文章。怀着忐忑激动的心情，我开始写这篇文章，但刚写了三页，我就伤心得无法继续写下去。我的心告诉我放弃吧，这个"活人传记"（在俚语中，人们这样表示纪念性的文章）永远都不会出版，因为安东尼奥尼永远都不会死。我们应该永远相信内心的直觉：感谢恩瑞卡（与安东尼奥尼于1986年结婚）的细心照顾，安东尼奥尼不仅勇敢地战胜了病痛的考验，而且超出了我们对他的最乐观的估计，他在生病期间还两次回到摄影棚中执导两部电影。他不仅战胜了死亡，而且他还给电影制作的现行法律一记响亮的耳光（多亏了他的一个法国朋友！）。"安东尼奥尼是一位真正的武士，"著名的日本电影导演黑泽明对我们说，他很了解武士，这位电影《生之欲》的导演回忆起新德里亚电影节上的事情，当时安东尼奥尼骑到大象背上，"他不想下来，并且希望我们比试一下谁能先到达终点！"黑泽明很有幽默感（和安东尼奥尼一样，另外，在他的电影中，多数表现的是现实的痛苦），当向我们讲述这个小故事时，他笑

得像个孩子。在艺术方面，一直有这样的事情发生，普通的作家也会有杰出的作品；安东尼奥尼作为一位艺术修养完备的艺术家，他的一生就是一部杰出的作品。安东尼奥尼战胜了他的敌人亦是朋友的费里尼，费里尼比安东尼奥尼年轻几岁。他们患有同样的病，在费拉拉同一家医院接受治疗（很自然的，费里尼能够让护士爱上他），他们接受了相同的治疗，但由于没有得到适当的照顾（他的妻子病重，住在离他很远的城市），爱激动的宿命论者费里尼最终没能经受住病魔的考验；而内向的安东尼奥尼则如在冰山中行船，获得了重生。他以顽强的毅力、希腊英雄般的执着再次回到摄影棚中。他赠予我们帮助我们做梦的影片。意大利电影界值得拥有如此伟大、有道德勇气、如此重要的诗人。

纪录片的季节
(1943—1950)

"通过纪录片，我们的生活以及生存环境可以揭示出很多让人意想不到的秘密。实际上，赤裸裸的现实总是存在于生活的实质当中。因此，导演的工作就是抓住与我们现实生活紧密相关的很多瞬间，因为纪录片不是空想，也不是创造，而是对现实生活的一种诠释和表现。在拍摄纪录片时，摄影机只能对准人们的现实生活。""我们想拍摄一部关于波河的片子，在这部片子中，我们要表现的不是流传于民间的传说和故事，而是人们的精神世界。波河平原上的人们抗争着，遭受着生活的痛苦，这些痛苦渗透到了他们日常生活中的每一件事。"以上的两段分别出自安东尼奥尼发表在《波河邮报》（纪录片，1937年1月）和《电影》（献给关于波河的影片，1939年4月25日）的文章。1943年，安东尼奥尼毕业后，出发去北部拍摄他的第一部短片《波河的人们》。他把学到的那些客观的理论知识都撇到身后，清楚地知道自己想要拍摄什么样的片子。

1. 波河平原的码头上。一群工人正在从大卡车上卸面粉袋，然后再把这些袋子装上马车。镜头从高处取景：一艘行驶中的船，四个站在码头上的男人。阻断波河支流的一座大岛屿附近，出现了一支"装载着当地农产品的商船队"，话外音宣布。这些船只犹如"流动的家"，在艾米利亚和威尼斯沿岸随着水流到处飘荡。导演邀请我们登上其中的一艘。"因为水流的原因，这些船只的行程最多也只持续一天的时间。"船上住着"一个男人、一个女人和一个小女孩"。对于他们来说，船就是"工作、家和情感"，正如维果的电影《亚特兰大号》一样。但在维果影片中的那艘船上，第三个旅客是从马戏团逃出来的一个奇怪的老男人，就是这样一个人在塞纳的旅行奇遇中别出花样：婚礼、舞会、逃跑、偷盗。而安东尼奥尼的纪录片中描述的却是人们的日常生活。影片的主题即为波河忧郁的景色以及波河上的人们：向窗户外探出头的洗衣女工、捕鱼人、农民或者是工地上停下手头工作的人们，抬头"望向波河"（船上的航行是一种"出发"的邀请，也是一种"改变生活"的邀请，话外音说道："大海就在旅行的尽头"），船头甲板上的操作工人、骑着自行车等待过桥的路人……而维果影片中唯一出现的一幕，一匹白马像风一样

自由地、欢快地狂奔着。这些人的脸上出现的只有疲劳和顺从。正如阿兰岛上的捕鱼人（很显然，安东尼奥尼看过罗伯特·佛拉哈迪的杰作），对于他们来说，生活很"艰辛"，而且"一成不变"。从小村里走出来寻找药店的女人也一样（摄像机"进入"广场，跟随一个拄着拐杖走路的残疾人），日子"如季节变换般漫长，如波河一般流动缓慢"。整个村子多数是老人；夜晚村里的年轻人们会"跑到波河岸边去做爱"。而即使是有关爱情，在这儿也会让人疲惫不堪，这一点是从岸边骑着自行车女孩的忧郁眼神中表现出来的。

夜晚，小港口上，捕鱼人正在修补着船帆。镜头重新进入这艘流动的家上，女主人正往一个小勺子里倒着药，她什么都没说，递给了生病的女儿。然后她坐下，拿起一本童话书开始读起来。当看到孩子睡着了，她撂下了前边的帘子，重新忙起自己手头的活。那个帘子就好像是"淡出"。在纪录片的结尾部分，导演回顾了波河与海洋的戏剧性相遇。在波河三角洲，波河与亚得里亚海相邻的地方，在有暴风雨的日子，那些茅草屋会被巨浪侵袭。乌云密布，暴风雨马上就来了，捕鱼人急匆匆地停船靠岸，母亲们跑在泥泞的小路上，呼喊着各自的孩子，芦苇间的河水不时地拍打着河岸：这些以暴风雨为序幕的影像让我们为被破坏的二百米胶片感到惋惜。芦苇间穿行的小船、茅草屋前环顾四周的孩子，这些非凡的场景四年后再一次出现在罗西里尼《战火》的最后片段中，那些片段是在波河入海口拍摄的。

波河上的人们

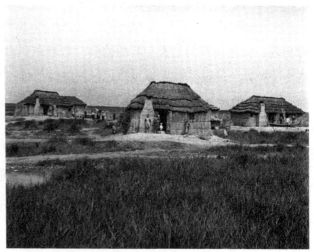

从导演不由自主拍摄的片段中可以看出，《波河的人们》这部纪录片已经远远超出他学徒的水平，在片中他完成了对童年生活过地方的朝拜。意大利共和报评论这部纪录片是一首"深刻的人文诗歌"，具有"强烈的戏剧性美感"。这部纪录片避免了意大利同时代纪录片的简单抒情或是美丽如画的风景，并且避免表达谴责性影片的意识形态，我们这位导演最初就坚定地走上了现实之路。"人类的真实以及事实的真实"，德卡尔罗这样写道。泰耶尔（Tailleyr）和狄哈何（Thirard）是这样认为的，"《波河的人们》描述的世界，在不动声色的外表下，与布努埃尔在《无粮的土地》中描述的世界一样丰富"。我们这位导演兼见证人将自己自由地（不解释、不论证、不掺杂意识形态）置于现实前，这也体现在这部纪录片中不同表现手法的运用。影片中镜头的衔接没有遵循预先确定的规则，而是在有规律的节奏中，进行了"富有诗意的自由"剪辑。

2. 这种建设性的自由在《城市清洁工》中表现得很明显。《城市清洁工》是安东尼奥尼于1947到1948年间在罗马拍摄的纪录片。镜头"闪电"般切换，没有表面的联系，"没有节奏的剪辑，而是选择简单地展示事物"（德布赖采尼这样评论）。影像已经十分有说服力，因此不再需要任何的评论：事实上，在开始的一段后，旁白开始沉默。

"从没有人注意到这些地位低下、沉默寡言的工人们，也没有人和他们说话。他们就像无生命的东西构成了城市的一部分，但是没有人比他们更能融入城市生活当中"，画外音说道。黎明时分，清洁工的一天随着工头的一声吼叫开始了（城市开始苏醒时，他们的工作早已开始）。一切都笼罩在火车穿过时的噪声中，远远地听到一个男人的声音，他一边翻着名册，一边喊着工人的名字。画面淡出的部分，出现了一个大阳台：一个清洁工人看着一个蹲在火堆前的男人。镜头中出现了人民广场：在长镜头中，我们看到一个工人正在广场右边的喷泉里洗扫帚。随着他们在城市的不同区域移动（利比亚大道、维托里奥广场——德·西卡后来在这里拍摄了《偷自行车的人》中的一个镜头——特拉斯提弗列区、罗马现代体育场、马里奥山的斜坡），导演邀

请我们以清洁工的视角来观察整个城市的面貌,他们的注意力主要集中在几分钟内发生的日常生活小事上而不是城市的文物古迹。例如:在山上天主圣三教堂的大台阶上,导演感兴趣的已经不再是景观,而是在花匠长椅上过夜的一个流浪汉,当他拿起外套开门走出去时,风刮起了铺在简陋床铺上的报纸。清洁工人的注意力完全集中在了小地方(其中一个清洁工沉浸在香肠奶酪店的橱窗前,里面有火腿、香肠和奶酪),集中在一些我们日常生活中养成的无意识的行为上:一个男人在和一个女人激烈地讨论后,撕毁了一封信,然后刚好随手扔到了清洁工人面前的石子路上,清洁工人安静地把信拾到了垃圾箱里。导演完美地描绘了戏剧性事件(一对夫妻的争吵)、无意识行为镇定的举止。

午饭的休息时间给安东尼奥尼提供了一个研究大家肢体行为的理想机会:拿起一个汤勺或是一杯酒的一只胳膊、从扫帚上滑下来的一只手、一个临时用的牙签、一把在削苹果皮的刀。这位注重观察的新现实主义者本应该将注意力放在可预见的对话、玩笑以及"团队"上;但他却像静止的诗人一般,把人物形象放在巨大的空间里,把他们沿着一面向阳的白色墙壁排列起来(同时还出现了一幅抽象画中的雕像)。"很哀婉,很悲伤",这句话在剧本中可以看到,音乐强调了放弃以及"时间静止"的感觉。随之而来的是与之形成强烈对比的一段欢快的音乐(单簧管和萨克斯管独奏):四匹马拉的大马车的出现宣布着这一天的辛苦工作即将结束。垃圾车上运到填埋场的垃圾(沿路,有些人已经进行过第一次分类:在一辆大卡车上,一个男孩忙得团团转,而旁边他的一个伙伴,脸上戴着的狂欢节面具掉了下来),部分被挑拣出给猪做饲料。(从顶棚高处取景的原始镜头不间断地拍摄了两个"补充"画面,一是工人们在一堆堆的垃圾中挑拣着,另外就是猪群被赶出围栏。)伴随着似乎有些超现实的猪啃食垃圾的景象,人们再次回到了城市。夜晚,人们把马车放到仓库,工人们在路上徘徊着如同解禁的士兵,有的人停在小电影院前,有的人带着拖着扫帚的女人沿着河边码头散步。其中也并不乏可笑的镜头:有两个人转身观察着两个围着大头巾的修女,她们正穿过

城市开始苏醒时,他们的工作早已开始

特拉斯提弗列路。

也有人正急匆匆往回走:因为想要"补偿"在洗衣房工作的女伴,一个清洁工往家里走着,他铺平了小阳台上的几个袋子,然后走进了房间。(我们向导演提出疑问,为什么摄像机没有"进入"房间里。"因为进入房间,"他回答道,"需要我当时没有准备的放映机,因此我就在马路上停了下来。但从这一具体事件中,可以说我创立了自己的美学体系。""另外,"安东尼奥尼以玩笑的口气接着说道,"他在分配给他的空间里画了西斯廷教堂。")《城市清洁工》的最后一幕是一个长镜头:一个清洁工穿着雨衣,戴着帽子,拖着扫帚艰难地走在荒凉的、被雨淋湿的街道上。这首视觉的诗歌以一幅抽象的画面结束,在这幅画面中,人与周围的环境是如此和谐。

今天,《城市清洁工》被广泛认为是安东尼奥尼纪录片中的杰作。当这部短片以完全的新现实主义出现时,某些人(康丁)开始随意地谈论起了"自然主义"。其他人(里兹),尽管承认了这部纪录片的高度的教育意义,但却批评了导演的"唯美主义"。不同的导演们对安东尼奥尼这种语言信息都表示出了高度

纪录片的季节

的敏感。在众多的评论中，我们可以看一看佛里奥·苏里尼这位大师富于感情的评论。在去世前的几个月，苏里尼对我们坦言："对于我们这些当时拍摄纪录片的人来说，《城市清洁工》有大师级的启示意义。这部纪录片如同德·西卡和罗塞里尼的伟大电影一样，对我们影响深远。我们还无法洞悉城市的现实。我的所有纪录片，不仅仅是我的，还有其他人的，都受到《城市清洁工》的影响。"

3.《爱的谎言》在次年拍摄完成，与安东尼奥尼先前进行的一些尝试比较而言，这部作品提供了两个明显的信息：直接面对一种明显的社会现象，也就是图片漫画的广泛传播（二百万册的发行量，五百万的读者），并且讲述了一个真实的"故事"。也正是这个原因，《城市清洁工》更加受到了这个时代的青睐。

短片的第一部分以轻微的讽刺手法向我们展示了不同的产品消费者。我们看到他们跑向报亭去购买心仪的"连环画报"，走在路上贪婪地阅读着那些画报（有撞上灯柱的危险），他们有的倚靠着大树，有的在秋千上来回荡着，还有的戴着头盔。在他们喜爱的《波莱罗》《大酒店》《梦》《月亮公园》这些图片漫画中，"谦卑的读者们"（画外音这样说道）找到了"一种便宜的娱乐方式"，"一种便携式的电影院"，"同时也找到了一个感情顾问"。他们写给编辑室的信中都附带了自己的笔名，诸如"等待的心""悲伤的小士兵""棕色卷毛""疲惫的印度舞女"之类。

此时，导演邀请我们从另外一个角度来观察，并邀请我们参与到一部成功的连环画小说的塑造，墙上贴着的海报，向我们展示了小说的名字《爱的谎言》。安娜·维塔饰演家庭主妇，塞勒乔·莱蒙迪饰演机械工，他们是故事中的男女主人公，这是一个嫁给了美国人的罗马女人和她的追求者的故事。我们看到他们急匆匆地行走于通往照相馆的楼梯上，这间照相馆位于郊区的一个地下室内。小号声和钢琴声营造出一种浪漫的氛围，讽刺地"对照"着这些人进入"镜头"，并伴随着小窗口外一群快乐的女孩子。正如在影片《白酋长》中一样，这组镜头也是这部片子中最令人难忘、最有意思的镜头。两位导演通过不同的途径表达出了

相同的效果。在观众的参与下，费里尼即兴加入了不知所措的芭蕾舞表演，中间被"导演"给摄影师下达的歇斯底里的命令打断；而安东尼奥尼对照了两个不同的视角，一是镜头异化的视角使用相机拍摄照片漫画，另外就是客观的视角，使用摄影机远距离观察怪诞的舞台背景，揭示其中虚假的一面。缺少用于祝酒场景的高脚酒杯吗？演员们装作把酒杯握在了手里；之后只需要用支毛笔在胶片上的画面上画出这些杯子即可。在"罪恶深重的一吻"那组镜头中，安娜弯着腰几乎失去了平衡，导演是通过在镜头外安排一个"助手"跪在地上以支撑她来完成的。在这组镜头中，还有一个意想不到的客人，一只在某一刻会突然跳出来令人毛骨悚然的黑猫。

在解释了作品是怎样产生后，结尾部分，摄像机重新开始记录消费者之间的一些关系。人们来到机械师赛尔乔这儿修理东西，他像明星一样被人们关注着：阳台上挤满了激动的女孩们，她们跑向他以使自己成为《爱的谎言》的群众演员，而那些年龄大些的女人则试图吸引明星的注意力。（"您是多么幸福啊；您的生活该多有意思啊"，她们的眼神似乎在表达这个意思），一个小女孩突然跳起舞来，就像影片《美极了》（1951）中安

纪录片的季节

从没有人注意到这些地位低下、沉默寡言的工人们，也没有人和他们说话。

娜·玛纳妮的女儿,好像在舞台上试镜。当这位机械师明星抱起这个小"天才"时,人们激动的情绪达到了顶点。"我们不要嘲笑这些人物,"画外音说道(摄像机取景安娜,她正在牛奶房前,阅读着那些匿名崇拜者们的信件),"每个时代都有当时的英雄,我们时代的英雄在连环画上。"

安东尼奥尼的第三部纪录片得到了评论界的好评。"这是我们最近一些作品中最杰出的一部,"里兹这样写道。"《爱的谎言》再次证明了安东尼奥的才能,"阿里斯泰戈指出。"当然,很明显安东尼奥尼付出了巨大的努力,他的电影已经很成熟。"在长片的电影中,《白酋长》本应该是安东尼奥尼在电影业的初露头角,是《爱的谎言》的理想续片;在传记中我们可以了解到这个假设没有发生的原因。

4. 1949年到1950年间,安东尼奥尼拍摄了另外四部纪录片:《迷信》《七根竹竿一件衣服》《法劳利亚的索道》《妖魔的别墅》。第一部是完全按照制片人要求制作,就像我们看到的一样。剩下的三部,随着时间的推移消失了,人们了解得比较少。安东尼奥尼一笔带过地说道:"我还生气地记着这些,尤其是最后一部,我当时拍摄最后一部是为了等待拍摄《白酋长》。"

《妖魔的别墅》。位于博马尔佐的奥尔西尼公爵别墅,处于罗马北部,在奥尔维托方向大约六十公里的小镇上,以别墅内的魔鬼公园而闻名于世。它们是些"平和的妖魔",安东尼奥尼于1950年完成的纪录片中这样评论道。十六世纪初,奥尔西尼家族中的一个公爵特别钟爱离奇古怪的艺术,并且疯狂热爱阿里奥斯托的作品,于是他想为自己所热爱的艺术建立一个拥有不同巨型雕塑的园林,一个看上去犹如女巫阿尔辛娜建造的阿里奥斯托园林式的名副其实的动物园林。漫步在山林中,游人会突然置身于美女蛇、美人鱼、龙(必要时,它的嘴能够通过内部燃烧的火焰吐出烟来)、一只发怒的大象、一只乌龟、和巨人战斗的大力神、刻在浮雕上的三个女神、远看像岛屿一样的张着大口的鲸鱼之中。

还有一座像比萨斜塔一样倾斜的小塔楼,地板上写着"平静的灵魂更睿智",周围张开的大嘴旁写着:"每个梦想都会飞

翔。"在一个浅浮雕下面的水源旁,我们看到这样一句话:"所有黑暗思想的源头。"雕塑家和别墅主人的想象力实在太疯狂了,我们从中了解到他们对这些巨型野兽超现实主义的偏爱、幻想和纯粹的自由。

要拍摄这些怪异的魔幻影像、这个怪异的"魔法石"世界,也许需要导演拥有阿里奥斯托的天才灵感,例如,费里尼或是阿伦·雷奈。在城市建筑中,安东尼奥尼仅限于用固定镜头拍摄那些妖魔,并且犯了加注画外音(阿诺尔多·弗阿的声音)的错误,画外音不给人以喘息的机会,并且和旅游信息、笑话的高调声音混合在一起。魔法不断被打破,不再有魔力,更不再具有神秘感。也许影片中连一个固定结构都不存在。

《法劳利亚的索道》表现了一种兴趣,贝纳蒂尼这样写道,首先是"为了尝试表现旅客眩晕的视觉印象"。关于拍摄中人造丝的工作场景(《七根竹竿一件衣服》,拍摄于的里雅斯特附近的一家工厂里),拉巴特写道:"与他的习惯完全相反,比起那些人,安东尼奥尼对事物更感兴趣,例如那些纤维素、那些工人的临时工棚。那些机器、材料比那些人的形象更加受青睐。纤维丝的工作过程被更加准确地表现出来。"(也许可以把《红色沙

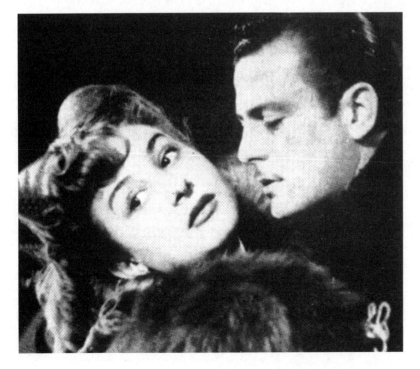

不同的时代有不同的英雄,我们的时代有连环画上的英雄。

纪录片的季节

漠》的作者第一次对工业行业的拍摄与1957年阿伦·雷奈在一家塑材工厂拍摄《为塑胶唱歌》的相似经历进行对比，那将是很有趣的一件事。这两位作者关系的密切程度远远超出了人们的想象：经过在纪录片方面的长期实践后，他们都涉足了长篇电影，两个人都偏爱电影中表现的内在智慧，他们还都很重视声音，并对影片中音乐的作用有着相同的看法：雷奈的《广岛之恋》使用了安东尼奥尼的作曲家乔凡尼·富斯科的音乐并非偶然。）

《迷信》本应该是针对坚持某种神奇信仰问题在马尔凯的一个小村子里的抽样调查。如果把电影与原来的剧本做比较，人们会发现他们看到的是两个完全不同的作品。"是这样的，"安东尼奥尼指出，"某一时刻，制片人突然中止了拍摄，并宣布影片'拍摄完毕'。好像是审查委员会的成员对马尔凯地区存在的野蛮的迷信活动和民间医药感到震惊和生气，这似乎成了我的错。"于是就像我们看到的一样，《迷信》成了一些被拆分的简短场景的组合，这些场景记录了一些迷信活动：如何治疗不孕不育、小孩子的疾病，如何化解使人倒霉的恶毒目光等。在原来的剧本中，有关民间信仰的叙述遵循着一条明确的线索，人类从出生（胎儿的性别占卜）到死亡（为了减少痛苦，人们遮住房顶；当死亡来临时，人们把镜子用白色的床单遮住，尸体要用红酒来清洗，在关闭棺材之前，还需要在死者的口袋里放一些钱和一条手帕）。《迷信》这部片子脱离了原版的叙事结构，其信息关注点很有限。片中最有趣的一组镜头可能就是拜访占卜师那段。一个女孩一直没有未婚夫的消息，于是跑去询问占卜师。占卜师是个明显驼背的男人，他向女孩要了她男友的信和照片，把这些和他从手指上摘下的"魔法"指环放在咒符上。接下来她焦虑地等待着仪式的发展。这时，占卜师挂着拐杖走向花园，拔了一根草并把它放进一个纸袋子里然后给了女孩子。"这个占卜仪式就像是一种保护。"蒂纳吉评论道。"但是也许还有更多不同的意义：因为一种根深蒂固的习惯符号，承载着深层的含义。"

"拍摄纪录片的经历对我来说是非常有益、非常重要的，"安东尼奥尼曾经这样对我们说。"我本应该沿着这条路继续往前走的，我当时有很多想法。但在那个时代，长片纪录片已经开始

过时。"如果我们浏览一下那些未完成的纪录片拍摄计划目录（《安东尼奥尼最初的作品》，卡佩利出版社，1973），一定会被它的数量和它不同的主题所惊呆。我们可以理想化地把这些主题归纳成两大类：事情和人。景物中的人物：这应该是安东尼奥尼一直都感兴趣的主题吧？穿过城市的河流：河岸（罗马、都灵、佛罗伦萨）的城市生活。城市、大区、乡村的路。楼梯：罗马家庭前楼梯上的生活；监狱的楼梯、养老院的楼梯、简朴家庭的楼梯……通过上下楼的移动观察人们的生活。我们时代的焦躁不安。博物馆：关于展出的绘画作品和那些参观者的关系，甚至是绘画与人们为便于学习艺术作品表达的思想，从窗外看到的风景的关系。（正如我们看到的一样，安东尼奥尼电影中的风景也是从窗户"进入"的！）无用的机器：一部有关机器的"几乎抽象"的纪录片——木头、铁、铁线等材料——画家姆纳里制造的机器。火车上的卫生打扫：有关那个时代在火车到站时打扫卫生的一类女人。电话。警察当局的军火库。修道院的修士。还有：女时装模特、教练员、模特、芭蕾舞团、服务员、渔夫、掘墓人。模特：她们的生活，她们的工作，很自然还有画家、绘画作品、当代绘画，就像近年来的波西米亚艺术风格。

最后一部纪录片是"关于妓女的"，关于所有男人的女人。在安东尼奥尼的手稿中，他把这部纪录片定义为"最有趣的一部影片"，这很可能是因为这部影片反映了当时社会的现状，因此很重要。"在战争刚结束时，妓女是一个非常奇怪的社会现象。当时整个罗马一片混乱，整个社会氛围很不寻常。夜晚充满了节日的氛围，充满奇遇，街上到处都是女人。人们刚从噩梦中醒来，都希望按照原始的冲动生活，当然有时这种原始冲动很低级。因为这个，很多女人从事妓女这个职业：她们利用了有利的时机。我还发现了七岁的孩子从事这个职业。我亲自参与其中展开了深入的调查——因为好奇她们会怎么做。我近距离接触了这些小女孩中的一个，那个小女孩让我去抚摸她。这让我很厌恶，以至于产生了不想拍纪录片的想法。"最后没拍成这部纪录片是因为制片人。审查过安东尼奥尼精心准备的材料后，制片人很害怕。

在众多的纪录片方案规划中，有一部是关于里约热内卢狂欢节的。"我把这个计划交给了卢克斯电影制作公司（Lux），"安东尼奥尼回忆说，"他们问我是不是疯了，竟然想到要带着一个意大利的拍摄团队去国外拍片子。过了不久，导演纳波利塔诺在国外拍摄了纪录片《绿魔》，于是大家开始纷纷走出意大利。"

另外，还有一个更具代表性，更加有意义的拍摄计划，是关于女人的。"我一直觉得女人并非男人想象的那样：女人是一个很好的话题，是一个需要被展示的主题：女人很简单。需要从外表、态度、眼神上分析女人，要回归绝对的女性世界中，深层次挖掘其个性，并使其在影像中表现出来。"《爱情编年史》，安东尼奥尼的第一部长片电影，将会以女人为主角。

5. 七十年代，只要想想他有关中国的纪录片，我们就会发现安东尼奥尼仍然对纪录片很感兴趣，有关中国的这部纪录片我们将在以后的章节单独来说明。1977年1月，导演安东尼奥尼在印度，当时阿拉哈巴德城正举行每12年一次的宗教庆祝活动，场面极其宏大。在那个时候，恒河水位很低，巨大的河床可以承载来自印度各地朝圣的人们。在那儿，贾木那河与沙拉斯瓦蒂河的河水都注入恒河的地下。那个地方在某种意义上代表着神。被这种宏大的活动打动，安东尼奥尼决定用自己的摄像机记录下自己对那些身处朝圣人群中的游客的印象。1989年安东尼奥尼重新开始整理那些未使用的材料，把精华部分整理成了18分钟的纪录片，并同其他几部新（《重返利斯卡岛》，在电影《奇遇》拍摄地艾奥列岛上的一次旅行：我们将在《奇遇》一章的最后谈及）旧（《妖魔的别墅》）短片共同参展了当年的戛纳电影节。这部印度的纪录片被取名为"梅拉节"，名字源于节日本身。

《梅拉节》是一部没有画外音的影片，唯一的评述来自那些现实的声音，来自教堂中的唱诗台，来自那些宗教音乐。一部充满纯净沉思的影片：朝圣的人群向着神秘的三条河流汇合点方向涌动，在看不到尽头的队伍中，一个全裸的老年男人，在一群无关紧要的人中向前走着，这些面孔刚好都对着摄像机。这样的一些快速的画面转换在安东尼奥尼的影片中是很少出现的，也是很

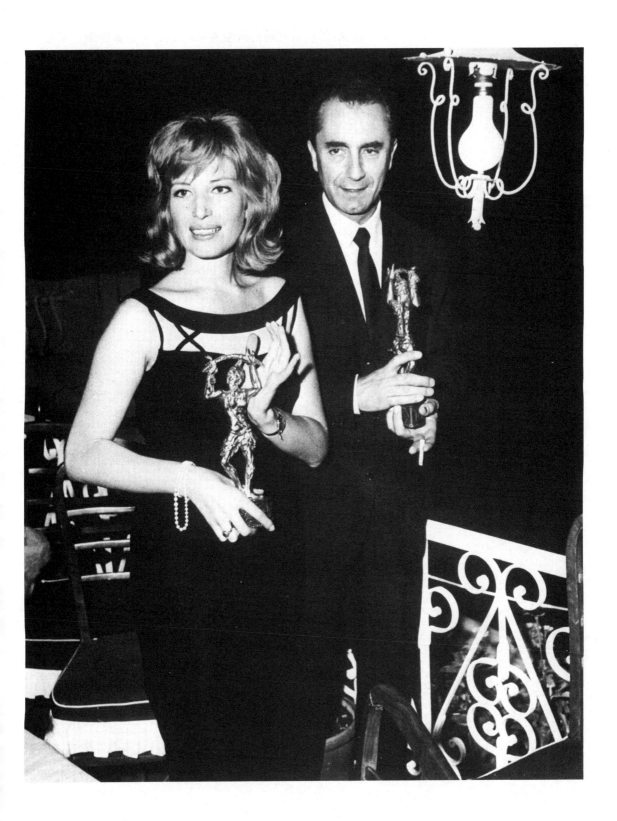

打动人的。

 一些移动摄影机沿着河沿跟随着那些装满朝圣者的船，紧接着摄影机慢慢地对十多个朝圣者进行细节拍摄，那些朝圣者们双腿都浸泡在圣水中，用圣水清洗头部、胸部、身上，同时他们还把自己完全浸在圣水中，并喝一些圣水（我们注意到一个一瘸一拐的老太太，双膝跪地，还有她那下垂的双胸），以完成神圣的沐浴仪式。完成圣洗仪式后，人们安静地渐渐远去。摄影机能够成功地捕获一种"风土"，恢复一种氛围。人们有这样的印象：没有设计好的镜头，只有近乎罗西里尼风格的、不断捕捉的动态镜头。

电影

爱情编年史 （1950）

第一次世界大战后由卢奇诺·维斯康蒂提出的众多电影拍摄计划中，包括一部关于米兰资产阶级的电影。电影名本应是"婚礼进行曲"。这是意大利第一部关于新兴资产阶级的电影，电影触及被新现实主义忽视的"环境"。最终这个构思被这位米兰导演的众多合作者之一安东尼奥尼实现。《爱情编年史》（1950）这个电影名很美，也很有乐感，但却有被误解的风险。"编年史"在这儿没有罗西里尼初期电影中所表现的意思。新现实主义者主要注重研究人与现实（社会、环境）的关系。故事情节、人的境遇比起这些在人物内心的影响更重要。安东尼奥尼完全运用了一种相反的方式开始：他更加关注事件背后的真相，也就是那些意识形态中的真相。"爱情"（在两个时间段内）"编年史"（内心的）是一部双重意义上的新作，这是因为作品背景环境的选择（北部资产阶级社会）和叙述者的内心活动。影片中事件的发展完全出自内心的需求，故事情节在影片中并不是很重要：两个因暴力死亡的人，他们在不同的时间让两个主人公分离，但却不认识彼此；故事像典型的侦探影片一样开始，这是不寻常的。

"这不是一个寻常的故事，这一点毫无疑问。这次女主角是一个忠诚的人，非常非常忠诚……"当屏幕上出现一个女人的不同镜头时，画外音这样评论道。我们在一家名为"拉塞格莱塔"的私人调查机构，机构的领导正在给侦探卡尔罗尼解释他的下一个任务。他继续说着："她曾经很年轻，现在当然不一样了。她是一个很优雅的女人，过着上流社会的日子……她的丈夫是个亿万富翁……是这些照片把他带到我们面前的。一个月前，当这些照片到他手里时，他很生气也很嫉妒。他想知道自己到底娶了一个怎样的女人……她之前都做过什么，她都和谁发生过关系……这些秘密都需要我们来帮他找出答案。你必须马上去趟费拉拉，

这个女人是在那儿上的高中,从那儿开始吧。女孩们都是从学校里开始憧憬爱情的。"

调查的目的只是提供一个故事背景,以便引出整个事件。影片开始的一刻钟,当两个主人公保拉和圭多走进镜头时,私家侦探几乎是同时出现在镜头里的。并不是保拉的过去让导演有了兴趣,而是那些过去对现在的影响。"一个活泼、聪明,带着一点不安分的女孩,"一位保拉曾经的高中老师这样回忆。"她每个月换一次男朋友,"网球俱乐部的老板玛菲萨这样明确说道。"经常调情;严肃地对待感情,只有过一次,"马蒂尔德的丈夫这样说道——马蒂尔德是保拉最好的朋友(也许是马蒂尔德对卡尔罗尼的调查产生了怀疑,因此她通知了保拉的前男友圭多,他将出发去米兰通知当事人正在费拉拉发生的一切)。这些消息让卡尔罗尼找到了线索。保拉突然离开了自己的城市,这刚好发生在自己的好友兼情敌乔瓦娜发生一场神秘的事故死亡后:当她在未婚夫(圭多)和好朋友保拉的陪伴下走出公寓时,不经意间掉到了电梯井下。为什么保拉和圭多看到了电梯门是开着的,却没有开口提醒她呢?为什么事发前,女孩曾向圭多喊,"她要离

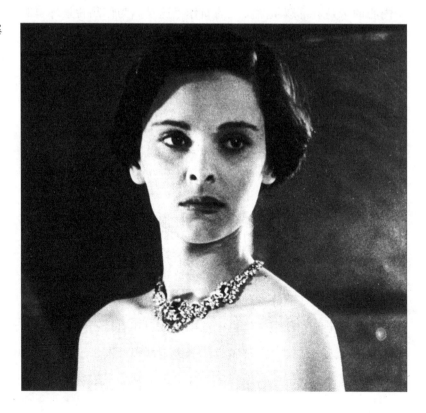

保拉·丰塔纳(露西娅·波塞饰演)

开,她再也不想见到他"?为什么她在米兰仅仅几个月就嫁给了工程师丰塔纳先生,为什么她没和丈夫说起过她的不幸?

 一天晚上,保拉和丈夫,以及几个朋友从斯卡拉大剧院走出来,突然看见在广场中间站着自己的老相好圭多。她真想跑过去拥抱她这位七年未见的曾经的恋人,但她很快控制了自己。她已经结婚了,最好还是第二天在没有人的情况下相见。从这样的第一次相见,我们震惊于两个旧情人之间内心的冲突,两人因为丈夫的嫉妒再次相遇。极其优雅、自信的丰塔纳夫人看起来就像宫殿上被无数爱慕者簇拥着的女王。而圭多此时是一个穷亲戚的形象。推销员的外衣下掩盖的是他的不安和卑微("我是一个到处漂泊的人,我身无分文",在之后的情节中,他这样对保拉说),对于这样一个美人,让这个命中注定的牺牲品屈从于自己的计划不是一件困难的事:圭多被打发到费拉拉以确定是否有人插手了他们的事,这又是为什么;当他回来时,确定了警察仍然在调查,他被保拉说服留在米兰("现在不要离开我!")。为了经常和圭多见面,保拉设法帮他弄到了一桩生意:她丈夫要为她的二十七岁生日送一份礼物;为什么不让他买辆玛莎拉蒂呢?

 保拉深爱着圭多,在分手前(第二次的秘密约会发生在天文馆),她紧握着他的手低声说:"亲爱的,我会给你打电话的。"和汽车经纪人(瓦里诺,圭多的一个熟人)见面的那个晚上,保拉看见圭多和一个时装模特(简,瓦里诺的女朋友)跳舞,她很嫉妒。为了从"情敌"手里夺回圭多,保拉在她面前炫耀着买了汽车模型(这是一个有关残疾人家庭子女的慈善活动)。

 黎明前,田野中间一条又直又长的跑道上,停在高速路边的保拉车后座上,保拉和圭多正热情地拥抱着。"我一看见你,就知道一切还将继续,"保拉低声道。"我一直在等你,而我却不自知……这么多年,我一直在等你。"当听到一辆试驾车临近的声音时,圭多努力地挣开了拥抱。因为躲避一只横穿马路的狗,汽车飞驰而来,突然驶向这两个旧情人的方向,保拉吓得大喊了一声。"真是一场虚惊,"第二天,她这样评论道。"有些事可能随时都会发生,这很可怕,并且一切都在变化……"保拉和圭

"我在等你,却不自知"(右边露西娅·波塞)

电影导演安东尼奥尼:一位有远见的诗人

多之后又相约在一家廉价小旅馆的简陋房间里;出门赴约时,保拉引起了在她家附近监视她的神秘侦探(卡尔罗尼完成在费拉拉的任务后,在米兰继续调查)的注意。紧张、不安的圭多("你确定警察没有跟到你这来?")在房间里踱来踱去。相反,保拉很高兴,她总是能拥有她想要的。"我一直在想你,"躺在床上,只穿着内衣的保拉低声说。"七年了,我和另外一个人结婚了……而你,就像我希望的一样还是一个人,你就像以前一样,那时候我们之间还有乔瓦娜。"不可避免地提到昔日的情敌引发了一场激烈的争吵。玩世不恭的保拉关心的只是现在("只需要说一句话……正因为我们没有救她,现在我们才可以相爱"),而圭多则敢于正视事实:"那时候,我们都希望乔万娜消失……这件事让我们分开,就像现在……我们并不幸福,我们永远也不会幸福了。""没人触犯任何法律,"保拉反驳着说。从伦理上来说,两个人处于不同的情绪波动状态。他们遇到了一个又一个障碍:当保拉穿好衣服要出门的时候,她谈起了她丈夫——这

个阻碍他们幸福的新障碍。圭多听到这种含沙射影的说法，反应很激烈："你还不明白我们到底在做些什么？"他激烈地摇着保拉，大喊。意识到自己这个旧情人似乎要离开她，保拉想出一个办法能够阻止他离开米兰：她偷偷地拿了他的钱包。这个办法成功了。

在他们的下一次约会中——在一个楼梯平台上，保拉还记得这个地方，因为这儿能够让人回忆起多年前的另外一个地方——她有一个非常重要的消息要告诉她的情人（他为保拉神魂颠倒，正如巴布斯特导演那部著名影片中的舍恩博士之于露露）：在她丈夫心情好的时候，他向保拉坦白了找侦探调查她过去的事，并且向保拉保证一切都结束了（但我们将会看到侦探还会继续他的调查）。保拉并没有安慰自己的丈夫，相反她却因为丈夫调查她感到很生气："我很讨厌他那种主人般盛气凌人的气势，我讨厌，讨厌……"她的声音被楼梯尽头电梯门关闭的声音遮盖住了。就好像一种同样的可怕想法浮现在他们脑海里——乔瓦娜的灵魂仍然在困扰着他们——两个情人都转身向下看着。为了刺激一下似乎心烦意乱的情人，保拉用力把他推到了墙边，下着命令："吻我，马上！"

通过电梯金属笼的取景，两个恶魔般的情人就像过去的囚犯一样出现，他们被惩罚着重复他们的罪行，就像麦克白和他的夫人。这种了不起的视觉效果的创新是电影的核心。

为了摆脱莎士比亚的一个研究者所定义的"强迫重复"，圭多建议保拉和他一起远走高飞。"然后呢？"保拉问。"然后我们再回来，当一切都结束的时候……在爱情中，金钱代表一切。""你还要试一次？我的丈夫，他谁都不爱，就连我，他也是买下来的。"保拉并未准备说出她从丈夫那得到的好处。从安东尼奥尼的第一部电影开始，他就提出了感情和金钱之间的密切关系。"你想想如果他死了……"保拉补充道，同时还用食指顶着自己的情人，就好像手里握着一把枪。"这只是机会的问题，"保拉低声地嘟囔着，"很多人都很恨他……"犯罪行为表现得犹如游戏一般。受男性虚荣心的驱使（一个"曾经打过仗的人"懂得如何使用手枪），圭多掉进了保拉编织的网里。从这一

电影导演安东尼奥尼：一位有远见的诗人

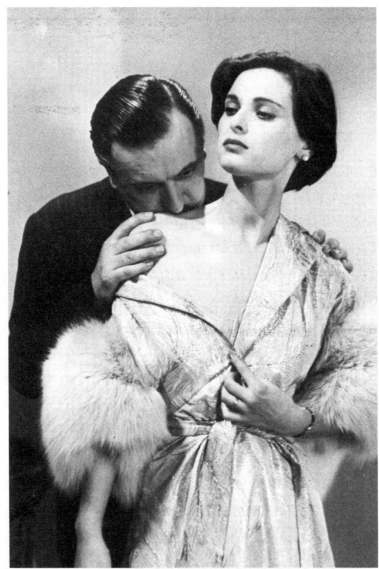

"我讨厌他那种居高临下的样子"：保拉和丈夫（费尔南多·萨米饰演）

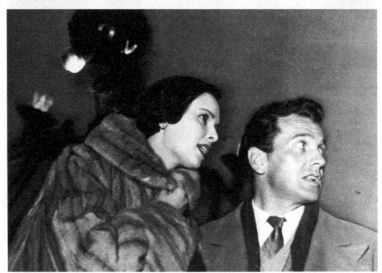

"我一看见你，就知道一切将重新开始"：保拉和圭多（马西姆·吉鲁提饰演）

刻起，这位同谋犯开始着手做这件事。而保拉很害怕，她在最后一刻开始退缩（他们正在视察下手的地方：保拉·丰塔纳每晚从工厂回城市必经之路上的一座桥）。圭多生气地对她说："不能再这样继续下去了……你很清楚我要做什么，为了你…… 今天晚上我们两个就可以在一起了。"

圭多不能用手枪；同时第二次犯罪折磨着主人公的意识。那天晚上，在离开工厂前，工程师丰塔纳见到了那个固执的侦探。在详细看了侦探的调查报告后，他麻木地径直走向了自己的汽车。在一个岔口处，汽车失去控制，就这样他死在了纳维里奥河岸。爆炸的巨响和火焰引起了在桥边等待的圭多的注意。当圭多到达出事地点时，自己情敌的尸体正躺在河岸边。两个过路人从河里捞上了尸体。

此时，在房间里走来走去的丰塔纳夫人已经很累了，她穿着一件耀眼的晚礼服，跪在床边，等待着电话铃响起。她并没有等到自己情人的电话，相反却等来了警察的电话。她惊慌失措，胡乱地穿上披肩，从后门逃跑了。在圭多的小公寓前下了出租车，她提着行李箱径直向火车站方向走去。她只关心自己，在还不知道事实的真相前，她就开始为自己洗脱罪名："不是我的错！"当圭多把她拉到一边，告诉她丰塔纳是"意外死亡"时，"她晕倒了"，就像麦克白夫人面对邓肯国王的尸体时一样：倚靠在车库门的身体慢慢滑落，被吞噬在奢华的大裙子下面。"现在呢？"她问出租车上送自己回家的情人。"现在，我们不能在一起了，"圭多回答道。"为什么？""你不觉得吗？"听到这么幼稚的问题，圭多感到害怕，这样回答道。"明天早上给我打电话吗？"失望的保拉在门前恳求道。松开怀里的她，圭多决绝地走向出租车，没有回头。保拉双手交织着紧紧地撕扯着自己的衣服，她神情呆滞地望着远去的出租车，渐渐地消失在雨雾天中。不协调的萨克斯音乐此时隐隐约约传来，这是安东尼奥尼电影中第一次难忘的"蚀"镜头。

谈到《爱情编年史》，人们总会提到《沉沦》。维斯康蒂的《沉沦》讲述的也是一对情人为了摆脱爱情的阻碍而犯罪的故事。这些最初的优秀作品相似点都不超出激情犯罪：人物、环

境,虽然故事情节和伦理道德都有很大的不同。《爱情编年史》中的两个主人公是旧相识;两个人本来就因为最初的"犯罪"而分开的。因为命运的捉弄,七年后两个人在一种恰当的时机相遇。而这一次,当爱情的阻碍消除后,爱情也结束了。《爱情编年史》的独创性在于过去与现在的辩证关系。而在《沉沦》中,两个人犯罪后被发现,在逃亡过程中,女人死于车祸,这也让人想起她丈夫的死;维斯康蒂表达的是一种历史的报应。在《爱情编年史》中,犯罪似乎是命运的安排;而当犯罪未遂的男主人公发现真正的幸福不能建立在别人生命基础上时,他和女主人公的爱情也随即消失;在命运的嘲弄中,他看到上天的安排,出自本能地放弃合法化的幸福,虽然没人知道这种合法化的幸福是抢夺来的。报应在人的内心深处就像罪行一样。"邮差按铃的声音一直响在两个情人心中",泰耶尔(Tailleur)和瑟拉德(Thirard)这样写道,《沉沦》这部电影很好地捕捉了小说(凯恩写的)的

邮递员总是按两次门铃

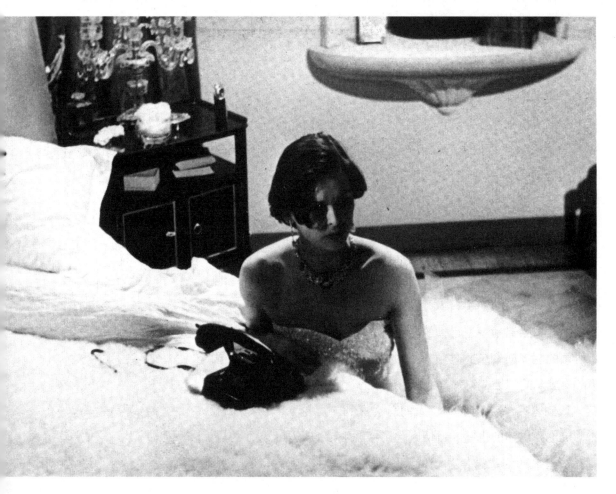

严酷本质。

故事情节、结构、语言等的原创性，是这部电影未受到意大利电影评论界热烈欢迎的原因之一。"太多了，两次平行的死亡事件；结构的严重错误迫使导演不得不让这部电影的结局草草收场，"格罗莫这样写道。奇瑞尼觉得《爱情编年史》是一部"平淡的电影，缺乏论点"。还有很多评论家，像卡西拉齐、里兹、迪贾马泰奥、阿里斯泰戈，他们虽然没有评论到类似的"琐事"，但也提出了一些重要的保留意见。在这部"清晰、不成熟的爱情纪实中"，导演只能成功地部分"捕捉到所谓的米兰以及周围金融贵族的世界"，卡西拉齐这样写道。谈到关于电影的语言时，"与其说是一部美丽的电影，不如说这是一部非常重要的电影"，因为它试图开辟一条新的路径，"一个内心的现实主义而非叙事性的现实主义"，阿里斯泰戈抱怨说，影片中保拉丈夫的角色，是"三角恋中的一角"，被赋予了"背景"功能。最后，人们不禁自问："安东尼奥尼是人类信息的媒介？"可能需要很多年才能了解安东尼奥尼影片中外表的冷淡下所隐藏的含义。莫拉维亚未受限于批判现实主义的主流意识形态的影响，他这样写道："从对环境和爱情的描述中，可以看出安东尼奥尼是一个极具潜力的导演……在米兰这样一个富足却毫无诗意的环境中，安东尼奥尼创造了奇迹。也许值得指出的一点是卑劣的行为和把女人与世界联系在一起的利益之间的关系。"

关于米兰资产阶级的电影，安东尼奥尼将在十年后展示：在《夜》中，工业家格拉蒂尼和他周围的世界将会被刻画得非常准确。正如题目所示，《爱情编年史》来源于两个人物的故事（这可以解释为什么保拉的丈夫缺乏复杂性），需要承认导演懂得深入地观察、窥探人物内心世界。如果说圭多还不是一个完全的有钱人物形象（他从"哈姆雷特"到"麦克白"的转型是很出其不意的），来自米兰的保拉的形象毋庸置疑是个成功人士。这个融入了资产阶级社会的女孩，时而天真和愤世嫉俗（设计谋杀自己的丈夫就像游戏一样），时而纯洁、令人心慌意乱（在偷情约会时，她表现得疯狂而淫荡），具有令人无法抗拒的魅力，"一个让人无法不爱的吸血鬼"（梅尤科斯）。阿兰·雷奈，当

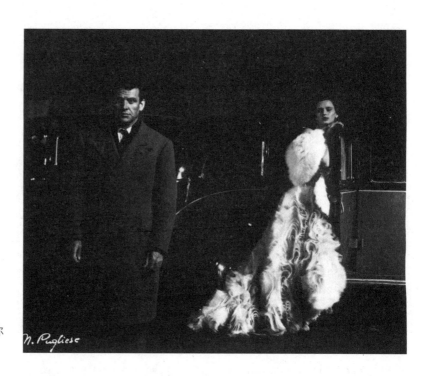

"现在我们不能了,你不觉得吗?"

时还是一个不知名的纪录片编导,对这部影片印象非常深刻,以至于在其最有名的短片之一《全世界的记忆》(1956年)中对其表达了庄严的致敬。该短片讲述了如何穿过巴黎国家图书馆的走廊和大厅借阅一本书的过程,书的封面上正是丰塔纳夫人保拉的形象。"《爱情编年史》的视觉效果对于我来说是一个震撼,"《马里昂巴德》的导演对我们坦言。优点在于"创造了一位我们本国有魅力的女演员,在她身上再现了一段时间内明星制度的特点"(里兹),这个功劳是属于导演的,而不是演员的:最好的证据就是对比保拉这个人物与德·桑蒂斯的电影《橄榄树下无和平》(1949年)中由露西娅·波塞扮演的角色,后者矫揉造作。"使用她应该像使用材料一样"(卡斯泰洛),要想尽一切办法("很多次我都不得不扇露西娅·波塞耳光,"导演坦言)。安东尼奥尼成功地把前意大利小姐塑造成了一个真正的演员,她甚至能够模仿露易丝·布鲁克斯。

除了主题的新颖(一个不寻常的三角恋)以及"离奇的"故事情节(人物的复杂性及其内心反思),影片中还加入了专门的拍摄语言:拒绝冗长,偏爱中长镜头拍摄,采用连续的拍摄手法(连续一组镜头)。摄像机,被安装在一个小型起重机上,紧

电影导演安东尼奥尼:一位有远见的诗人

跟着演员（摄像机一直跟随着演员，即使是在最紧张的戏剧冲突完成后，人物也独自留在原地），精心录制演员的一举一动，展现"电影的灵魂"，布列松这样说道。"摄像机，"诺埃尔·布奇这样写道，"几乎每时每刻都在跟随演员的步伐以及他们的影子……这是一场芭蕾舞剧，是前所未有的充满能量的芭蕾舞剧。"镜头在"不断地演变"，图像也在不断地更新，"这就是电影的特别之处。"布奇总结道。

另外，水上飞机场（第一次秘密约会的地方）、高速公路、谋杀地桥梁的镜头都非常具有典型性："摄影机，"顾古写道，"不断地跟随着和乡村单调色彩形成鲜明对比的一对儿情人"；整个镜头是由一组长一百二十九米的"画面"组成的。在高速公路上的精彩片段，也就是第一部分情节结束的部分，安东尼奥尼向我们展示了他个人景观利用方面的卓越才能。第一幕爱情戏的背景似乎是在一个冬日的黎明时分，一条青灰色的马路，一直延伸到萧瑟的乡村中。路的两边是两幅巨大的宣传都灵一种有名烈酒的广告牌。那两个怪异的瓶子创造出一种让人不安的气氛。瓶

试驾玛莎拉蒂新车

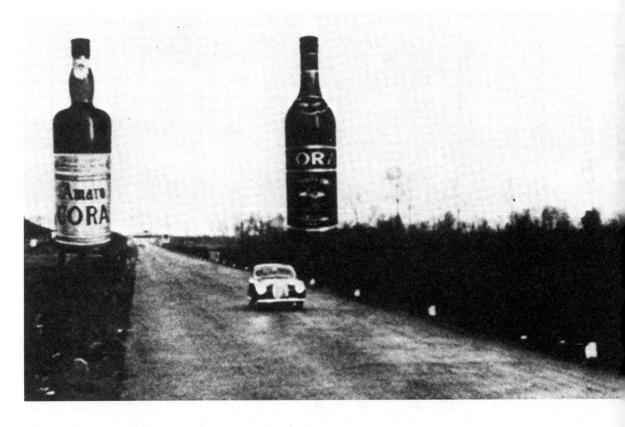

子的高度和形状都如此不寻常，似乎是向天空发射的导弹。只有安东尼奥尼能够选择如此抽象的自然环境。

　　随着时间的流逝，安东尼奥尼的第一部电影在国际影评界的声誉越来越高。这部电影已经是其独创性的一个标志。"安东尼奥尼初次登场就列于电影界最敬业最有价值的导演之中，"里兹1950年这样写道。"进军电影事业的一个灿烂的开端，一部令人不安的电影，"卡比在1958年这样定义这部电影。"从电影美学的角度看，和《公民凯恩》一样，这是一部精彩的电影，一部革新的电影，"狄哈荷1961年向安东尼奥尼表示祝贺。1996年布奇有些夸张地定义这部电影为"安东尼奥尼的杰作"。我们更愿意以1951年巴赞的敏锐看法作为总结："《爱情编年史》有点像新现实主义的《布劳涅森林的女人们》。"正如1945年的布列松，他跨越了从战前法国诗意现实主义到新现实主义的高潮，安东尼奥尼勇敢地走上了一条新的道路。这条文艺电影的道路是和动作片及剧情片相对立的。正如布列松所说，在这条路上，节奏不是由影院的外部效果造成的，而是由人物内心世界关系的交织与解除造成的。这是一部遵循人物内心的电影。

失败者 （1952）

"我们将要讲述的故事每天都在发生，每天的报纸上都有报道，"当屏幕上出现不同语言连载的一系列犯罪事件的剪报时，话外音这样介绍道，"这些事件都是所谓的'心力交瘁的一代'的事迹。这一代人在战争时还是孩子……当心力交瘁的一代伴随着一系列令人印象深刻的犯罪事件出现在新闻中时，人们发现这显然是一种新型的暴力事件：那些出自富裕宁静家庭的年轻人成为了报纸第四版的新"英雄"……驱使他们犯罪的并不是需求或是社会自卑情结，而是对特立独行的渴望，是为了凸显自我，为了成为主角……把对暴力的称颂作为个人的胜利……我们将要讲述的三个故事，发生在三个不同的国家，但在其可悲性上，结局基本相似。我们将直白地讲述它们，不会美化，也不会夸大，好让你能赤裸裸地看到真相。"

影片开头的引言（并非出自导演之手，是电影投资人要求导演这么做的）也许错误地制造了太长时间的等待，安置了先验的伦理。"电影并非评论，"安东尼奥尼这样说道，"我仅限于讲述三个片段，三个让我觉得意味深长的特别痛苦的事件，也许人们在后面能得到道德方面启示，而不是在电影的开头。对于我来说，重要的是讲述事实，仅仅是讲述。影片中的话题和劝说（引言的内容）使这部电影看起来比现实中更加傲慢。"

因此，这部影片讲述的是三个"难以理解的、不合理的、荒谬的犯罪事件，是失败者最徒劳的战斗"。

我们从意大利的片段开始，影片中意大利的片段被安排在法国事件后。客观地评价这部分片段是很困难的：预先的审查迫使导演改变了主人公的职业，改变了虚构的"毫无疑义的犯罪事件"的动机，也从根本上改变了整个故事的意义。在故事的原始版本中，主人公（阿图·波塔）不是夜晚为了逃脱警察追捕无意

电影导演安东尼奥尼：一位有远见的诗人

杀死一名男子的普通香烟走私犯，而是极端右翼组织的一个激进分子，满脑子法西斯理论并且被墨索里尼的虚假神话所欺骗。"官方政党对在适当的时候利用这些极端分子有着浓厚的兴趣，当然极端分子对与温和派接触也有着浓厚的兴趣，希望以他们的榜样为例，训练那些内心恐惧的人。"电影杂志《正片》第39期中有这样的句子。某一时刻，阿图不再满足于其他人想要的一些例行的常规示威，因为这没有引起任何公众舆论的共鸣，同时还使示威人本身出丑（罗马市中心科隆纳画廊分发的传单）。在妄图把自己的同志带向"目的地"失败后，他决定执行"最崇高的、具有决定性的一步"：为事业牺牲自己的生命。在上演裹在三色旗中自杀前，为了让人相信他是被敌人处决的，他给自己的女朋友留了一封信："我呼吁报复伤害，我不会出卖信仰。"

这部电影就是在这样的情况下拍摄的，它仅限于描述日常生活中的事件。为了拥有一些东西，"在二十岁，而不是等我老了"，一个出身于良好家庭的学生做起了走私生意；一天晚上，警察突然出现他们的犯罪现场；在逃跑的过程中，这个年轻人

1952年，影片《失败者》的拍摄团队：弗朗西斯科·罗西（导演助理），恩佐·塞拉菲（摄影师），米开朗基罗·安东尼奥尼……右边最后一个是演员阿兰·坎尼。

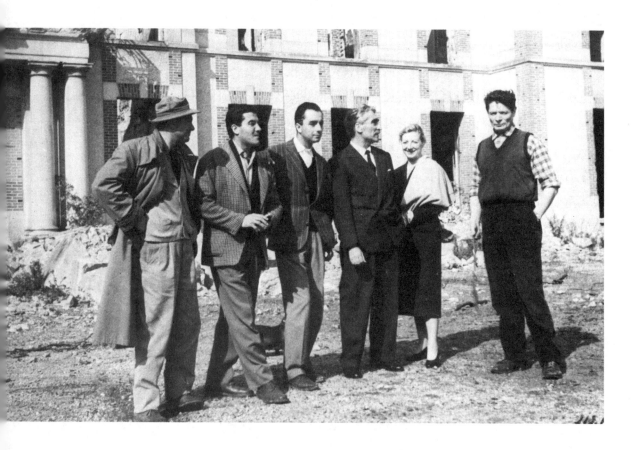

（克罗迪奥）在天桥上杀死了一名参加台伯河桥梁建设的工人。他为了逃避警察的追捕，从大桥的脚手架上攀缘而下时，重重地摔了一下，以致摔出了内伤。他摇摇晃晃地到了和女朋友（玛丽娜）约会的地方，并向她袒露了一切。"你以为我的钱是我父亲给的吗？都是我自己赚来的！"他说道，然后接着坚定地补充道："我杀了人，但是我一点都不感到后悔，就好像我没杀人一样！"他的女朋友想带他去急救室，但克罗迪奥并不想去，他又一次逃跑了。他摇摇晃晃地走回家，在家人惊讶的目光中死到了自己的床上，他的家人已经毫无耐心地等待了两天。这时，警察来家里抓人，面对这些，克罗迪奥的父亲失去了理智："这太难以置信了！"

这部分的片段实际上是持续了一天一夜的逃亡的新闻报道，一种类似于浪子回头的事件。影片中最成功、最令人印象深刻的

失败者

意大利片段（演员弗朗科·英特朗吉）

电影导演安东尼奥尼：一位有远见的诗人

片段是开始部分：河边警察的突然出现、年轻人在天桥上杀人后紧张的逃跑过程、楼梯、脚手架、天桥；就像卡普德纳克曾经表示的，安东尼奥尼设法最大利用在建桥梁的结构。年轻人从郊区到罗马市中心的漂泊的内容不是很新颖，但显示出了他内心的迷茫。在他女朋友家的聚会上，所有他的同龄人都一样，他们都烦闷、无所事事，就像克罗迪奥家人之间的关系一样，这部分与克罗迪奥的逃亡进行了平行剪辑；克罗迪奥与玛丽娜在车库的对话是很简单的。影片中的音乐还是受欢迎的，西西里风格的主旋律，轻轻的曼陀林的音乐，弗朗科·英特朗吉仍然能细致地诠释主角内心的绝望。

故事情节最为紧凑、最有说服力的是法国的片段，取材于曾经轰动一时的新闻报道（盖亚德事件）。我们可以称之为"心力交瘁的青年一代"的"乡村一日"。五个十六到十八岁的巴黎

法国片段（左边，演员叶奇卡·舒罗）

"朋友"打算移居到阿尔及尔，他们想在那儿开一家夜总会。旅行及计划的所有花费本应该由皮埃尔提供，因为他是这五个人中最"有钱的"（他总是带着满满一口袋的钱——假的——并且总是吹嘘自己和女孩的关系）。但是他们口中所谈论的这次大逃亡总是被推迟，因为皮埃尔总是能找到很多借口。于是他们决定要惩罚皮埃尔这个背叛者，他们邀请他去巴黎附近的乡下远足，在那里，乔治的父亲有一间房子，他们决定在那儿教训皮埃尔一顿。整个计划是由乔治在几分钟之内计划好的，他是他们之中的理论家：在适当的时候，他们假装分开做游戏，安德烈负责杀皮埃尔并且偷"背叛者"的钱。一张由死者签名的字条（西蒙娜与皮埃尔躲在树林时，向他勒索的）将会让他的父母和警察相信皮埃尔逃往了国外。晚上，几个人离开了树林中奄奄一息的同伴，凶手和共犯们匆忙地回到城市（安德烈去了乔治的家里），但他们早已被猎场看守人看到，并且这个看守人还认识他们其中的一个男孩……深夜，警察电话打到乔治家中，乔治的父亲迫使儿子说了实话；然后，他做了一个荒谬的决定，命令乔治不要跟着（"你什么都没做！"），并且陪着安德烈——这个毫无意义的罪行的执行者，去了警察局。

 这部分的片段结构是很连贯的。开头的倒叙（清晨，去乡下远足的准备工作），简短地介绍了几个孩子的家庭背景；影片结尾部分（夜晚），再次强调了在孩子无意义的犯罪中父亲的软弱和责任。最成功的部分当然是中间的部分，"乡村一日"在远足中逐渐走向夜幕。周边景色由最初的明亮色彩（从远西过来的小火车在刚从圣克劳德镇公交车上下来的这群年轻人身边飞驰而过，滑翔机软着陆在森林边上的草地上）逐渐变得越来越暗淡，因为此时这群年轻人已经接近了预先设计好的犯罪地点。安东尼奥尼和他的剧作家在诠释旅程的不安信号时，表现得非常专业。在这组画面中，西蒙娜和指定的被害人躲在一起，当她被皮埃尔吻过后，撕下了一张"票证"给皮埃尔，在她背信弃义的平静中，似乎提前了影片《放大》公园中最有名的那一幕。当西蒙娜吻皮埃尔时，篝火旁的一个男孩冷笑地暗示："让他享受这最后一刻吧。"这是影片中最让人激动的一组镜头。当西蒙娜继续假

电影导演安东尼奥尼：一位有远见的诗人

装表现出毫无约束的玩世不恭时（我父母亲希望我结婚，但是我希望拥有一个灿烂的人生，我喜欢钱，钱能让其他人尊重你），皮埃尔摘掉了自己的面具。他用一美元（假的）点燃了一支烟，开始了可怜的自白，这种年轻人虚荣心的供认显得很可爱：他很有钱并且有很多富有的情人，这都不是真的，他希望她能像爱一个优秀的男孩那样去爱他……但西蒙娜太蠢了，以至于她并没有相信皮埃尔说的这些实话。当这两个人回到集体中时，乔治和安德烈互换了位置，在紧张的眼神中充满了一切：不安、鲁莽、玩世不恭和残酷。他们的激动不仅可以从对话中看出来，还可以从每个人的动作中看出来（他们的动作看上去都很紧张），还能从人物和环境的关系中看出来：有点像《罗生门》中的画面，神秘、不安的树林使整个毫无意义的犯罪事件看起来更加荒谬（枪声回荡在寂静的夜空中——一幅匆忙逃跑的画面）。

尽管最后的片段很简短，但受害者和凶手都被表现得很精

英国片段（右边，演员彼得·雷诺兹）

致。乔治，恐怖计划的筹划者，一个早熟的男孩，他难以捉摸，嘲讽，玩世不恭，最终被证明是个胆小鬼。安德烈，犯罪事件的执行者，有些严肃，有些不安的忧郁。（两个凶手在家门前楼梯处的最后的解释似乎有些过于单薄。）叶奇卡·舒罗完美地诠释了一个天真的犯罪分子角色。而让-皮埃尔·莫奇为我们演绎了一个有说服力的说大话的形象——这通常隐藏在孩子的情感需求中。（所以令人不解的是阿杜·基鲁怎么能够写法国的片段"令人不禁想起卡耶特，也并未避免新闻的陈词滥调"。）

评论界毫无条件地称赞英国的片段，定义其为三个片段中最好的一个。这无疑是内容最复杂、结构最紧凑、堪称经典的一个片段：为了在报纸上获得宣传，一个疯狂的年轻人向首都报纸宣布在公园里发现了一具尸体，并坚持就此写一篇文章；当他发现关于这件事的报道兴趣正在减弱时，他指认自己为杀人凶手，并且确定可以在审判过程中逃脱指控，但事情却向相反的方向发展了。

跟随镜头，在《每日一案》的记者的陪伴下，我们看到镜头上出现了我们奇怪的男主角。他是一个游手好闲的人，与年迈的父亲和比较随和的祖母一起在郊区生活。父亲让他完成的学业并未让他过上富裕的生活，反而冲昏了他的头脑。一个像他这样聪明的诗人，如果可以凭自己的智谋赚到更多的钱，为什么要在办公室辛苦工作呢？为了让自己迅速成功，他需要成为骇人听闻的事件的主角。他觉得一件完美的犯罪事件就是理想的机会，可以使他出现在报纸丑闻的头条新闻。"成功的秘诀在于对受害者的选择"将被写到惊人的供词中，出售给报社。"需要一个没有杀人动机的人。"没有比电影院偶遇的平克顿夫人更合适的人选吧？这位成年女性（一个天真顺从的女人）的丈夫在监狱中，依靠做妓女抚养自己的女儿。哈兰把她掐死在公园的偏僻一角，四天后，他假装在公园富于诗意的一角，"在诗人雪莱的陪伴下"，发现了死者的尸体。

记者肯·沃顿，在影片中扮演一个观察员的角色，他随即意识到自己站在一个疯子面前。在他们"刻意"（在公园、在报社的编辑室、在赛场上）或偶然（在路上）的相遇中，"诗人"倾谈心事，流露真情。"我想如果我也牵涉到这件案子中，可能

失败者

会赚一笔：我是诗人，我将自己写文章。"公园里，死者的尸体前，哈兰冷漠地对肯·沃顿说。当他向编辑室的秘书口述文章时，在标点符号上很坚持，他还要求自己选择将要展现在六百万读者面前的自己的照片（"我有权利让自己优雅地出现在读者面前！"）。他把发表在报纸上的文章贴到了房间的墙上，和他的一些诗贴在一起。第一篇文章，没有出现预期的效果（导演也许应该更多地跟随环境中的人物，增加一些如我们看到的虚伪愚笨的男主角在房间徘徊大声地念诗这类的镜头），哈兰坚持："如果我出售自己的签名照呢？"看到根本就没有人"采访"自己，他决定自己走出来："如果我说我在女士死之前见过她……是我把她杀了呢？"这是一个危险的玩笑，但他确定可以全身而退。"我肯定可以为自己辩解，您要打赌吗？"他对记者沃顿说道。愈演愈烈的病态的虚荣心导致了他的自我毁灭。当疑犯阅读自己的申辩后，法官问他："您知道您现在是被指控杀人吗？"他玩世不恭地回答道："一个人的死亡根本就不重要。"他站在被告席下面，脸上一副冷漠的表情。

当记者从审判室出来和《每日一案》交流审判的进展时（感谢安东尼奥尼让我们跳过了阅读裁决的部分，以及这一进程的可预测阶段），在走廊里他遇到一个年轻的同行。年轻人还没弄明白当时的情况，就以胜利者的姿态向他宣布："我的报纸一直在对他的事情进行跟踪报道，我们每周都会给弄到骇人听闻的独家消息的人奖金！"沃顿不知所措地看着这个轻率的同行。在影片结尾处，天真诗人哈兰的悲剧和能够证明他的背景再次联系在一起，病态的迷恋和太多伪造的照片（新闻界丑闻）根植于年轻的一代中。

当沃顿向报社告知已经定罪时，摄像机取景一个运动场上正在打比赛的两个网球运动员。这个简短的结尾画面中，不可避免地引用了影片《放大》结尾的一组镜头，有人想在其中看到象征性的东西，看到相对真实主义的暗示……镜头太短，而球员很远。可以推断出导演，作为人生中伟大的网球运动员，想让这些都富于象征意义。

比起伦敦的片段中的事件、事件之间的相互关联，我们还

能想起来伦敦郊区的缩影，一些彼得·雷诺兹似的独特快照：哈兰一动不动地坐在房间里等报社的电话（开始部分）：哈兰，像《M就是凶手》中的主人公一样，他停下来注视着市中心玻璃橱窗中展出的远洋游船并幻想着：他无聊地在自己狭窄的房间里走来走去，自我陶醉地大声读着自己的一首诗，等待着有人来采访他……这些镜头和他在阿尔伯特大厅附近与沃顿的偶然相遇（两个流浪的音乐家慢慢地走入了镜头），这些可能是影片中最美的画面。

尽管《失败者》有很多优点，但英国的片段让我们多少有些不满足（例如，关于凶手简讯的镜头只是以解释性的说明冰冷地出现在我们面前）。例如，我们想更多地了解虚荣而愚笨的诗人凶手的病理学；也许他的故事值得单独拍摄一部电影，但有一个疑问就是导演们（安东尼奥尼和剧本作者们）是否太过于从外部来看我们的主人公了。如果允许我们说些悖论的话，我们似乎在看英国导演罗西的一部好电影；有些缺少神秘感，所以出现这样的疑问：《失败者》"最成功的"片段也许是最缺少安东尼奥尼风格的。当然，导演能够通过一些城市郊区的精美氛围进行补偿，但说从这部分片段中看到了《放大》的预示也许有些夸张。

"这是安东尼奥尼一部有争议的电影，"阿杜·基鲁在1957年这样写道，"但需要明确指出的是，《失败者》是能够让任何一个当下的电影导演获得荣誉的一部电影。每个故事都会被拍成具有本国风格的电影……"博赫伊（《艺术》，1963年1月9日）也称赞片中"无数尖酸真实的细节，对英国人心理的揭露，典型的英国式的冷幽默、虐待狂的混合"，他总结道："我可能会想到希区柯克，一个不太出众、不太聪明的希区柯克，但我不会无意识地想到安东尼奥尼。"

虽然这部电影有这些不足之处，但这部年轻的作品也证明了导演想要寻求新视点的勇气。"一个导演还应该懂得寻求结果，"卡尔皮指出。这条评论同样也适合《自杀的真相》——《城市爱情》中非常具有安东尼奥尼风格的一个片段，该影片拍摄于1954年，在电影《不戴茶花的茶花女》之后。

城市爱情 （1953）

片段：

自杀的真相

鉴于扎瓦蒂尼于1953年提出的拍摄一部展示大城市不同爱情画面（《城市爱情》本应该是一系列新闻电影的第一部，但后来并未遵循该原则）的要求，五位灵感不同的导演参加了《城市爱情》的拍摄。里扎尼拍摄的是关于卖淫将会引起严重的审查的报道（《需要付款的爱情》）。拉图达为我们提供了一篇有关意大利人肆无忌惮的"户外"画面（《意大利人的回首》）。里西进入流行的"天堂"舞厅（《天堂四小时》）。费里尼在"婚介"机构的世界里创造了神话般的旅程。新手马塞利面对的是一个棘手的主题，是有关未婚母亲的主题（《卡特琳娜式的故事》）。而安东尼奥尼被指定了一个强制性的主题："他们建议我拍有关自杀的主题，于是我就拍了自杀，"安东尼奥尼回忆说。

安东尼奥尼关于自杀的调查（最初，这个片段名为"情感原因"）以一个奇怪的"会议"开始：在片头，我们看到十多个人进入一个布置好的剧院中；在一块巨大的白色幕布前，一群人在无声地等待着，这样的镜头在影片中出现过几次。当画外音做解释时（"你们看到的这些人都是想自杀的人。我们邀请他们来的目的是了解促使他们自杀的真正原因"），摄像机在人群中搜索着，停在了一个棕色头发女孩的悲伤的脸上。女孩二十五岁，目光空洞，她是被采访的四个女孩中的第一个。把人物安置在其环境当中，这是一个郊区的街区，罗塞娜带着她的狗独自一人在这儿生活，她的狗一整天都在等她，这只狗陪伴她度过冬日漫长的夜晚，导演让我们也和她一块重温了那个下午的"闪电般的悲剧"。厌倦了等自己的男朋友——她男朋友知道女孩怀孕后，在离开前曾对她说他"不再负任何的责任"，坐在长椅上的女孩，

决定结束这一切：她起身向马路中央走去，当看见一辆飞快行驶的汽车接近时，她突然跑上去。随着一声刺耳的刹车声，车祸就这样酿成了。"车主，"罗塞娜评论道，镜头对着背对剧院白色幕布的她，"认为这是她的错，还想获赔十万里拉……"

莱娜·罗西，一个芭蕾舞演员，带着两个孩子被丈夫抛弃。莉莉亚·纳尔迪、多娜泰拉——十八岁，战后的年轻人的典型代表，厌倦生活——她们的悲剧仅仅是在自杀方式上（巴比妥酸盐、溺水、昏厥）与罗塞娜不同。莉莉亚跳河之前，在台伯河沿岸散步的回忆是冰冷、巧妙的。"我……从那边跳下去，"指着远处的河面，女孩喃喃自语。但她又马上更改道："我不会跳下去，我慢慢向前走，一直走到水可以没过胸部的地方。然后推自己一下，水流就把我卷远了。"拍打着左侧桥墩的水流拖拽着她的身体，摄像机一直主观地跟拍着这个镜头。摄像机对着充满漩涡的黑色河水缓慢变焦，让人产生了头晕的感觉。

多娜泰拉模仿自杀这个出人意料的结论也同样非常巧妙。重新走进公寓中她的房间，对生活失望的十八岁早熟女孩安静地坐在床上，她照了照镜子，然后从床头柜拿了一个刀片，然后躺下。女孩刚想插入刀片时，她突然把左手腕转向了摄像机，左手腕上有一个深深的伤疤。一瞬间我们似乎也沉浸在过去，我们似乎成了主人公，在这里，我们看到了闪回的使用。没有一点的慌乱不安，她冷冷地评论道："我本以为死是最简单的事。"那么当您在等待血流时您在想什么？画外音问道。"没想什么，"她回答道。"我很迷茫；我感到厌烦，因为也许事情会进展得很慢。"多娜泰拉很好地扮演了一个厌倦生活的人（最后，她坦白说成为演员是她的梦想），我们几乎觉得她就是这样的一个人。但在她的玩世不恭中，还有爱出风头的一面，这妨碍了我们参与到她的悲剧当中。

一些相似的事情也发生在导演身上。如果那些自杀者对导演来说是合适的，就不能称其叙事形式是合适的，就不能称其为调查影片。"现实和现实的重建这两个方面最终是不同的，导演想要避免过分夸张，要使人感到现实的重建，"蒂纳吉提出。"重建的缺少自杀的画面实际上是虚假的，更多事实来源于外部环

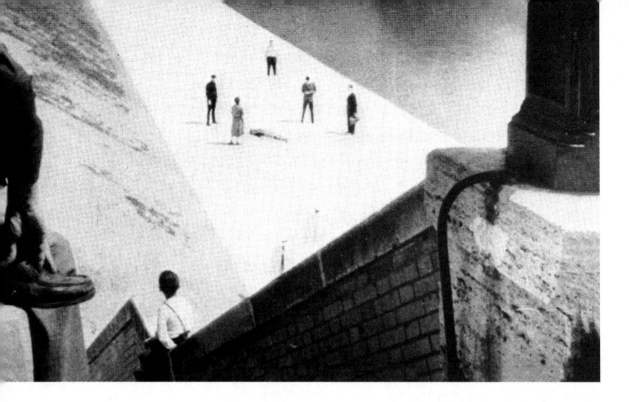

境。"在四个"自杀"片段中,最成功的是莉莉亚作为主角的片段,这并非巧合。因为莉莉亚虽未做任何自杀的行为,但她陪我们重游了悲剧的发生地。周围的景观、冰冷的环境凸显剧情:倾斜的石路堤、让人感到焦虑不安的大台阶、黑暗的拱桥、来势汹汹的漩涡……所以在这四组镜头(很遗憾不能在这里重现四组)中,这是电影最美的形而上学的自杀镜头之一。这些精彩的画面(如多娜泰拉手腕上的伤疤,映衬在白色幕布上的不知名人群)足以让这部作品广为人知。

电影导演安东尼奥尼:一位有远见的诗人

不戴茶花的茶花女 （1953）

在安东尼奥尼最成功的短片之一《爱的谎言》中，他以微妙的讽刺手法描绘了一个神话的诞生，即战后肥皂剧演员流行的故事。为了讲述一个电影明星的诞生与消逝，安东尼奥尼于1953年拍摄了电影《不戴茶花的茶花女》。

电影讲述了一部戏中戏：就像那个时代意大利电影史上的很多漂亮演员一样，克拉蕾偶然间成了演员，电影剧本最初是给演员吉娜·劳洛勃丽吉达准备的。克拉蕾本来是米兰一家服装店的售货员，制片人贾尼发现了她，并给了她《再见，夫人》中的一个角色，《再见，夫人》是那个年代女性观众非常喜欢的激情电影之一。在第一个镜头中，我们看到女主人公在上演《再见，夫人》的电影院前不安地徘徊着，犹豫了很长时间后，她战胜了面对观众的恐惧，决定走进电影院，但因为害怕面对屏幕上的自己，她最终还是走出了电影院（我们不会觉得她是错的：在"歌手"的角色中，克拉蕾有些笨拙；"我以为拥有了你，但那只是我的幻想"，甜美的歌词似乎是她自己的写照）。但不管怎样，电影获得了巨大的成功，于是贾尼和他的合伙人决定马上在下一部影片中让她做主角。因为没时间找原创剧本，他们修改了原有的剧本——本来是为演员洛迪量身定制的剧本：剧本更名为：《没前途的女人》，克拉蕾将饰演情人的角色，而不是预先安排的洛迪的妻子的角色。

拍摄工作马上以影片中最为大胆的一幕开始，既"吻戏部分"；也是最简单的部分，因为没有台词："对于一出爱情戏，有动作就够了，"《不戴茶花的茶花女》的剧本作者说道。克拉蕾顺从了专家们的意见，同时也顺从了制片人贾尼，"吻戏"排好后，他把克拉蕾拉到了舞台侧幕后面，并且直接深情地吻了她。为了暗示电影的谎言、主人公的慌乱、她像棋子一样受人

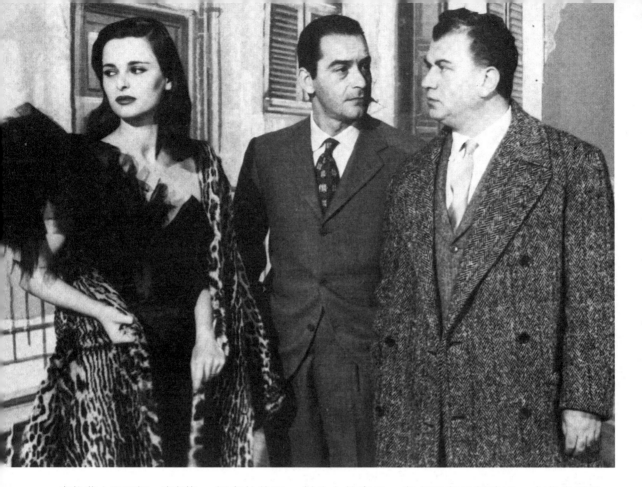

克拉蕾（露西娅·波塞饰演），贾尼（安德烈·切齐饰演），埃尔科利诺（吉诺·切威饰演）。

电影导演安东尼奥尼：一位有远见的诗人

摆布的状况、制片人的盲目，安东尼奥尼创造了一个非常巧妙的过程：最初电影场景中克拉蕾与洛迪之间的假吻和真的一样，就像观众即将看到的一样（"导演负责演员的事，制片人负责审查"，只有话外音告诉我们这是电影的一幕），而舞台侧幕后面制片人和女演员的真吻看起来却像假的，就像《大饭店》的一张照片（当制片人亲吻克拉蕾时，一个电工操作的反射镜把这两个人投射到透明背景布上）。克拉蕾以同样的局外人的身份承受着制片人的爱，正如在镜头中她作为一个有魅力的女人一样；就好像那场意想不到的"一幕"也是电影剧本的一部分。电影和人生、虚伪和真实对于这个害羞、温柔的二十二岁"前售货员"来说无从分辨，她陷入困境中。"我觉得一切都是假的……就连我自己也是假的，"影片的最后，克拉蕾坦白道。

他们的婚姻马上就由制片人决定了，克拉蕾的职业生涯突然停止。蜜月旅行回来后，在急于完成电影的一群人面前，贾尼隆重地宣布"克拉蕾不再拍电影了"。他嫉妒了；报纸上对于那张接吻照片的宣传使他很生气。埃尔科利诺和导演的强烈抗议没有

任何意义。（影片的背景是在一个资产阶级的家里；在想见到克拉蕾的好奇人群中，有一个年轻的外交官叫纳尔多，他正在寻找艳遇。当大家收拾东西准备离开时，房子的主人发现一个女孩在一个房间里哭泣：是克拉蕾的替身。这个替身的可怜哭泣——安东尼奥尼的天才创造，在一组镜头中富于太多变化的情节——似乎预示了影片结尾女主人公绝望的眼泪。）克拉蕾再一次妥协。"让我决定吧！你虽然是演员，但你首先是我的夫人，"她的丈夫对她说。资产阶级女人悠闲的生活使她感到厌烦：她谁都不认识，也不知道要做什么。一天，她偷偷跑出去找埃尔科利诺，埃尔科利诺给了她一个剧本让她看。在饰演一个牢牢地和金钱联系在一起的典型的制片人形象（"性、政治、宗教，这些放在一起是最好的组合"）中，埃尔科利诺是一个非常讨人喜欢的人物，在影片中他出演了一个没有给克拉蕾正确建议的制片人。当贾尼发现剧本时（"又是一个妓女的故事！"），他生气了。他见了他的前合伙人，并对他宣布说："她应该拍其他的电影，其他严肃的电影"。克拉蕾将出演《圣女贞德》。埃尔科利诺很吃惊：

不戴茶花的茶花女

洛迪和克拉蕾的一场吻戏（阿兰·坎尼和露西娅·波塞饰演）

"如果你和我这样说，我不知道，《不戴茶花的茶花女》，更加……是一个浪漫的爱情电影。""不，那些妓女！"贾尼打断他说道。他将要自己拍摄电影，"我将要打造出一个让众人鼓掌的演员，"他许诺道。

影片在威尼斯首映，这部贾尼的"杰作"完全失败了。电影放映一半时，可怜的"圣女贞德"就离开了座位，失望地跑了出去。而此时外面正有个人在等她。是纳尔多，那个追求艳遇的年轻外交官。他意识到是时候跳到自己的猎物面前了。因此他陪克拉蕾回了宾馆；为了表示感谢，克拉蕾答应会在罗马再见他。几天后，当年轻外交官告诉她"威尼斯一别，我一直在想你"，克拉蕾幻想自己遇到了真爱。

在回家途中，克拉蕾找到了反抗丈夫保护的勇气（"我一直在做你想让我做的事。你为什么娶我？你知道我根本不爱你……"）。贾尼的激烈反应产生了意想不到的后果，克拉蕾对丈夫仅存的顾忌也随之而去。即使是丈夫的自杀也没能阻止她投向外交官的怀抱。但离开丈夫之前，她想帮助丈夫还清债务：她的婚姻也许只是"利益交易"？她将完成《没前途的女人》的拍摄。当贾尼去米兰参加电影首映式时，克拉蕾利用这个机会收拾了自己的行李。临行前，她想给丈夫留一封信，但外交官坚持劝她不要留任何的信件在丈夫的书房里，否则会引起她丈夫的怀疑。（她太单纯以致也欺骗了自己——"在生活中，我犯了太多的错，我不想再犯错了"，在电影城的一次拍摄中，她对来看她的追求者纳尔多说——克拉蕾决定留下那封信；这是她第一次自己做选择。）但这位曾经的售货员实在是太天真，她爱上了这位只想"和演员发生艳遇"的外交官。当她发现这个苦涩的现实时（听到她和丈夫打电话，外交官双手放到前边，说道："不能这么轻率地做决定……另外，你要替我的职业生涯想想"），克拉蕾假装一直都知道："你以为我不知道这些事吗？我只是想到我们的度假生活就这样结束了有些伤感。"（为了掩饰自己的失望，她转身望向了窗外：冷风摇动着阳台上花盆中的植物。）当纳尔多把她送到她丈夫的别墅门口时，克拉蕾假装走进了别墅，但一转身她就离开了。她不想扮演悔改的罪人的角色，她想一个

克拉蕾(露西娅·波塞饰演)职业生涯的两个瞬间。

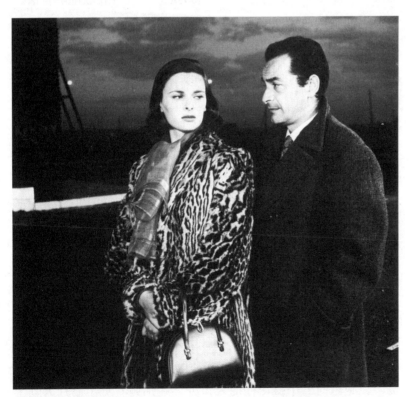

"你现在名气很大,这一点还是很值钱的……"(克拉蕾和贾尼)

不戴茶花的茶花女

人重新开始新的生活。

听从了洛迪的建议（"在这种情况下，需要把注意力集中到工作上"），克拉蕾开始学习表演。当制片人伯士吉来宾馆找她出演充满女奴、肉欲、轻薄服装的《斯芬克斯的奴隶》时，她回答："给我一些正经的剧本，然后我们再谈合作。这类剧本，不要再拿来了。"当她得知前夫正准备拍摄一部重要的电影时，她去电影城找他。虽然埃尔科利诺不再和贾尼一起工作，他还是陪克拉蕾一起去了。

制片人的车跟着路上去点名的两排群众演员缓缓地前行着。（缓慢的游行队伍让我想起了《夜间男人》中的游行队伍，《夜间男人》是年轻的安东尼奥尼于1939年在《波河邮报》上发表的小说："他们在游行队伍中小心地前行着，每个人都专注于自己的心事，沉默似乎是一种哀求，走路似乎是一种惩罚……"）"肯定是在拍那部片子，他们在十四号影棚拍摄。这是部充满艺术气息和尝试特性的影片，"埃尔科利诺鼓励她说道。"我多想饰演一个像我所说的角色……如果贾尼……"克拉蕾喃喃自语。和前夫的见面打破了克拉蕾最后的幻想。（在简短的尴尬谈话中，他们的轮廓出现在苍白的天空下……一种神秘的形而上学的结构，黑暗的蓄水池和水箱聚光灯照亮室外的布景。）角色已经给了一个美国女演员；"但，"贾尼温和地接着说，"我也为你准备了一个角色，《一千零一夜》。很好的名字，不是吗？你好好想想！你现在名气很大，这一点还是很值钱的……"克拉蕾明白了他的暗示，沮丧地走向了埃尔科利诺的车。

走过一个摄影棚时，她好奇地停下来。"我是如此累，"一个女演员的画外音说道（摄影棚的门开着）。"我不拘泥于细节，您知道，我也不会害羞。"那些话似乎是说给她听的。这时，一些参加演出的群众演员认出了克拉蕾。"这么漂亮的一张脸要是会表演就好了……"人群中有人含沙射影地说道。克拉蕾心烦意乱，消失在广场上一群不知名的群众演员中。当她疲惫地从人群中再次出现时，她已经下定决心"不会回去做群众演员"。她跑向一个摄影棚的入口处，在那她看见了制片人勃士吉，假装从容地宣布："我接你的片子。"制片人喜出望外，马

上向所有的演员们介绍她,并对她说:"这就是你的王国,这些都是你的奴隶。"看起来很像《白酋长》中的一幕。为了她的投降显得更加完整,在影视城的咖啡馆中,克拉蕾打电话告诉外交官"好"消息:"一部非常好的电影……正好就是我想要拍的那部。那么,如果你愿意,我们晚上见……"在上次的相遇后,她曾说过不再见他。意识到她的前夫正在看着她(他在她打电话的时候走了进来),克拉蕾用一只手盖住了电话听筒。保持高傲是多么困难的事,她含泪微笑着面对照相机镜头。面对着这样一种理智和道德的双重自暴自弃,我们理解为什么吉娜·劳洛勃丽吉达执意不肯饰演主人公的角色。

也许因为《不戴茶花的茶花女》是在诸如《小美人》《卖艺春秋》《白酋长》等一系列描写演艺界一些女性幻起幻灭的苦涩故事后出品的,该片并未受到评论界的青睐。有人批评了安东尼奥尼的"要命的悲观主义情结"(《米兰晚报》),在描绘世界时的公式化:"人物特点表现得过于仓促"(卡瓦拉罗);"分

不戴茶花的茶花女

"你已经和女演员发生艳遇了!"克拉蕾和纳尔多(伊万·德斯尼饰演)。

131

析详细、准确甚至可以说过于拘泥于细节……但没有触及实质"（迪贾马泰奥）；"故事似乎过于露骨"（沃里诺）。与其说在"模糊的"环境中探寻（电影丛林），影片的局限性也许应该在故事的情节安排中，在剧中的克拉蕾被赋予的性格中（命中注定的牺牲品；在影片结尾，正如卡西拉齐所揭示的一样，"她甚至还没开始反叛就已经屈服"），在过于费力的故事结构中探寻：影片情节扣人心弦的变化并不坏，符合安东尼奥尼的风格。不过这些都很难确定，取决于剧本，取决于影片诞生的困难条件，取决于不适合角色的演员的选择（露西娅·波塞竭尽全力证明她有饰演悲剧角色的天赋，但她并不是总能令人信服）。

虽然称不上意大利电影的日落大道，但这部青涩电影也充满了成功的元素（成功元素表明影片不足之处在于结构而非导演）。我们已经记住了吻戏和片尾部分电影城的镜头。令人难忘的部分还有克拉蕾与纳尔多的三次见面。在威尼斯：小汽船上克拉蕾忧伤的哭声回荡在威尼斯的街道上。在罗马新区荒芜的大广场上：外交官的汽车停在摄像机前边，在简短的谈话后，他笨拙地试图去吻克拉蕾，然后重新隐藏在平静的面具下。他们重新上车，汽车开走，摄像机取景于罗马新区神秘的景观，和《蚀》的镜头一样，这是一个值得被记住的镜头。第三次见面发生在电影城的拍戏现场中：像影片中的人物一样，纳尔多和克拉蕾走在堆满拆卸的舞台背景的路上，他们滑稽地接吻，此时，附近拍摄现场的导演喊道："准备，开拍！"对于克拉蕾来说，艳遇（和纳尔多）和婚姻（与贾尼）一样都诞生于虚构的电影布景中。

这部过渡阶段的作品，其实既没有《爱情编年史》的创新和张力，也没有《女朋友》的复杂性，但《不戴茶花的茶花女》是那个年代意大利最好电影中的一部。在安东尼奥尼的电影目录中，该电影很可能有着与维斯康蒂电影目录中的《小美人》同样重要的地位。

女朋友 （1955）

意大利电影早于电视诞生，但灵感往往来源于文学。带着或多或少的运气，皮兰德娄、摩拉维亚、布朗卡蒂、邓南遮的作品被搬上屏幕。同时巴切利、普拉托利尼、布扎蒂、巴萨尼、皮奥韦内、维多里尼这些作家的作品也都很幸运地被搬上屏幕，唯独帕维泽从未有过这种好运。如果不是安东尼奥尼想到，意大利没有任何一个导演敢尝试拍摄这位内向作家的《孤独女人》和《生存的本领》。自《你的家乡》出版以来，安东尼奥尼就一直非常喜欢这位皮埃蒙特作家的作品。这部作品让安东尼奥尼发现其与作者之间有着"一致的兴趣，几乎可以说是有着相同之处，甚至可以说是有着一系列的相同之处"，法比奥·卡尔皮这样写道：紧凑的文体，基本语言的探索（"过度表现各种行为和不完美"，根据帕维泽的表达），和谐气氛的重要性，孤独的主旋律。"最大的不幸就是孤独，因此最大的安慰，除了宗教外，在于找到一个不会犯错的伙伴"，我们在1993年5月出版的《生存的本领》一书中读到这样一段话。"人生所有的问题归结为一条就是：如何战胜孤独，如何和他人交流……"

虽然帕维泽的小说很少被拍成电影，但《孤独女人》（1949）却完全受到了《爱情编年史》导演的青睐：故事发生在资产阶级社会，主角是女人。女主人公，即叙述者克莱莉亚，是一个不再年轻的普通女人，她为了事业的成功牺牲了感情生活。她在罗马的一家时装公司上班，公司派她去都灵开分店。回到故乡的兴奋被一场象征性的意外事件所破坏：她到的那天晚上，在利古里宾馆的一个房间里，一个罗塞塔的上流社会女孩，从化装舞会回来后，想要自杀。这是一个典型的安东尼奥尼风格的故事情节。在时尚工作室工作的建筑师是罗塞塔女朋友们的朋友；因此尽管并非出自本意，克莱莉亚置身于"上流社会"中了。当与

无所事事的女朋友的美丽世界。站着：罗塞塔（玛德琳·费希尔饰），蒙尼娜（伊冯·弗奴克丝饰），玛丽拉（安娜·玛利亚班卡尼饰）。前排：妮妮（瓦伦蒂娜·格特斯饰），克莱莉亚（爱莲诺拉·罗西·德拉果饰）。

其童年的世界相比较时，她对都灵的优越生活表现出失望。

一天，克莱莉亚路过自己出生的"神慰街"附近，她敲响了一家服饰用品店的门，这家店主是她儿时的朋友吉塞。她的这个朋友，早早衰老，一开始并未认出克莱莉亚。惊喜过后，她开始以一种抱怨的口气谈及她的商店不再像以前一样盈利，谈及她丈夫的过世，谈及她的女儿们，"一个巨大的不幸"。"她表现得和店铺原来的女主人一样"，我们在小说的第十章能看到这样一句话。"我本想离开。那些也曾经是我的过去，令人无法忍受或者说是如此的不同，如此的无生气。"

克莱莉亚投入工作当中。闲暇时间，她经常和罗塞塔的女性朋友们在一起。慢慢地，她发现隐藏在优雅的外表下的另外一个复杂世界。蒙尼娜，一个高贵的、爱挑衅的、邪恶的离婚女人；玛丽拉，一个疯疯癫癫，准备投入每次艳遇中的女人——她们是玩世不恭和不道德的资产阶级社会的两个典型产物。她们的智慧早已枯竭在八卦沙龙中。建筑师费博（在影片中叫凯撒）是一个

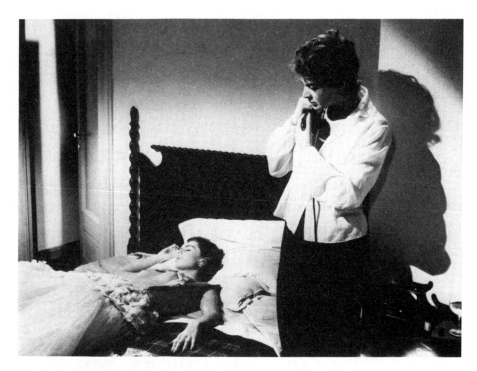

企图自杀的罗塞塔

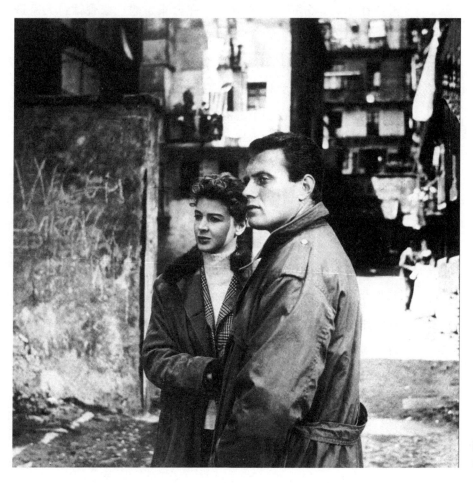

女朋友

"如果你也住在这条街,我们也许会认识,会相爱……"——卡罗(埃托雷·曼尼饰)和克莱莉亚

愚昧肤浅的浪荡青年。画家洛里斯（在影片中叫洛伦佐）让身为制陶艺术家的妻子妮妮承担了他事业上的失败和挫折。罗塞塔天真烂漫，是一个在寻找生活模范的女孩，而妮妮，敏感却软弱而且逆来顺受，她们都是残酷的两性游戏中注定的受害者。"发现童年世界已不复存在，"帕维泽在1949年4月17日的《生存的本领》中这样写道，"克莱莉亚发现这些女人、都灵这个城市以及那些成真的梦想的荒唐、庸俗的悲剧……深陷虚伪悲惨'上流社会'的经历使她发现自己坚固世界的虚无。"这个见证了资产阶级社会腐败的女孩本能地试图依靠贝古乔（影片中的卡罗）——建筑师的助理，一个普通的健康男孩，但在了解一个比自己复杂的女人时显得过于简单和粗野。在软弱的时候，克莱莉亚把自己交给他，并在一开始就告诉他："只是今晚的礼物，你要记住。"

 工作接近尾声。随着雇主从罗马的到来，克莱莉亚不需要再留在都灵。分别的那天晚上，在云雀路的一家餐馆，大家进行了一个下流的讨论："关于在座的哪位可能是最好的妓女，无论是心理还是身体"。罗塞塔被大家授予"天真的红十字会战士"称号。在回罗马之前，克莱莉亚打电话给蒙尼娜询问罗塞塔的消息，因为她在那个沉闷的夜晚后就消失了。"那个蠢货又一次自杀了，"蒙尼娜直接回答道。蒙尼娜一点也不伤心，只是让她感到厌烦的是其他人可能认为罗塞塔（她把蒙尼娜看成是她"最好的朋友"）自杀之前，曾和她在一起。她对此不想负任何责任。克莱莉亚虽然早已习惯了"第一夫人"的"爱戏弄人、不道德"，但她再也无法控制自己了："我告诉您如果罗塞塔自杀了，也是您的错。"但这种愤怒的反抗有什么用？"可以阻止已经发生的事吗？"克莱莉亚自问道。她回想起罗塞塔"说过的话，她的撒娇，她的眼神"。"男人都是孩子"，罗塞塔曾经这样和她说过。"他们就像孩子一样，弄脏他们摸到的东西。他们弄脏我们、弄脏床、弄脏他们的工作、弄脏他们说过的话……爱情本就是一件肮脏的事。"沉默地死去（她从画家那租了一个书房，"她只要过一个沙发，其他什么都没有，她就这样死在了朝向大教堂的窗前"；这是小说的最后几行）对于罗塞塔来说，是

反抗肮脏生活的一种方式。

《孤独女人》是带有部分自传性质的小说。克莱莉亚是一个背井离乡自己在外地打拼的人，所以她试图无求于人；罗塞塔自杀"是因为她是所有人当中唯一仍然能感受到生活中缺少了什么的人"（帕维泽给朋友的信中这样写道），这两个人物从某种意义上来说也是作者本身。一年后，帕维泽以罗塞塔同样的方式自杀了。我们知道，安东尼奥尼只偏爱第三人称，并且是现在时的。为了把以第一人称的作品变成他自己的，"并使故事强调人物的内心冲突，而不是事件的简单罗列"，安东尼奥尼不得不修改原作。正如电影名字所示，影片不再以叙述者克莱莉亚为中心，而是以一群"女性朋友"为中心，描写这些女人（不再孤独）之间的关系以及她们与男人之间的关系。所以《女朋友》的主角是那些情侣：蒙尼娜和凯撒，克莱莉亚和卡罗，妮妮和洛伦佐，罗塞塔和洛伦佐。（为什么导演如此重视影片中的男性人

女朋友

宾馆房间里偷偷见面：罗塞塔（玛德琳·费希尔饰）和洛伦佐（加布里埃尔·费泽蒂饰）

物?安东尼奥尼很简单地为我们做出了回答:"在一部影片中,尤其是非常典型化的影片中,需要重视人物之间的关系,如果不重视,就不是现实主义的电影了。我发展了小说中隐含的关系。并且,因为在影片中,男人有非常重要的作用,所以也就没有理由还把电影命名为《孤独女人》了。我不得不说,影片的名字改了,主题也有了一些变化。")这种主题的转变使导演(安东尼奥尼并未和帕维泽一样从外部表现资产阶级社会,而是从内部)明显地改变了克莱莉亚、蒙尼娜、洛伦佐、妮妮这些剧中的人物。

在不惜任何代价渴望成长的决心中,她不是那么自信,但又不十分封闭自己,"不是那么悲观,但缺少生活经验,因为还年轻",正如卡尔维诺指出的,影片中的克莱莉亚并不是一个对资产阶级腐败漠不关心的旁观者,某一时刻,她会被闲散的女朋友们的美丽世界所吸引,但同时又对她们感到厌恶和反感,这种厌恶和反感最终在影片结尾爆发。(这种旁观者的矛盾心理难道不正是导演想要展示的人物和世界吗?)小说中克莱莉亚对自己过去及出身的爱恨复杂关系,在影片中被她与卡罗的关系所取代。这是一种无法成为爱情的关系:太多的事情导致他们分手,从对时装店家具的选择到对婚姻的看法。在朝圣似的参观克莱莉亚的家乡时(在小说中,她是一个人去的,而影片中,她是和建筑师助理卡罗去的,这改变了很多事情),卡罗坦率地向她倾诉道:"如果你也住在这条街,我们也许会认识,也许我同样会爱上你……我们会结婚,并且我们一直住在这,因为我给不了你更多……但当然你有你的道理。"仿佛这些话让他感到羞愧,或者是他突然意识到他的"女主人"永远都不会是"一个简朴家庭中的安分妻子",卡罗突然丢下克莱莉亚,找了一个借口离开了("那儿有出租车!")。但是他却没有勇气提出分手,他们的关系一直疲惫地持续到电影的结尾部分。("克莱莉亚融入上流社会与卡罗的'正派'的对照使电影向教育的伦理方向偏离",帝纳兹写道。我们不认为这种"融入"与"正派"之间的"对照"在影片中是计划好的。令人捉摸不透的导演看起来有说教的嫌疑吗?这难道会是件很糟糕的事吗?)

安东尼奥尼使"第一夫人"蒙尼娜这个人物更加人性化，更加优雅。与其说她愤世嫉俗、具有侵略性，不如说她愚昧、八卦、轻率，这只"猫"（卡尔维诺这样定义她）邪恶却不自知。罗塞塔自杀伦理上的责任——安东尼奥尼不方便提及蒙尼娜曾经是他年少时的"初恋"——不能仅仅归咎于"第一夫人"的"爱戏弄人、不道德"，而首先应该归咎于画家的自私，他和妮妮是影片中有争议的人物。

洛伦佐人物性格的复杂性、他与妻子（妮妮）以及他和情人（罗塞塔）的关系都是影片的关键。（这种痛苦的三角关系，在《奇遇》中也会出现，我们将发现克莱莉亚这个人物所部分缺少的未定性；通过削弱帕维泽笔下克莱莉亚的人物形象，安东尼奥尼加固了小说的"弱点"）。"有时，他带我去贫民窟的咖

女朋友

在餐馆里，洛伦佐想找一个可以吵架的理由：罗塞塔、凯撒（弗朗科·法布莱齐饰演）、妮妮、洛伦佐

啡馆",罗塞塔对克莱莉亚坦言;在小说中,我们知道他们的关系。安东尼奥尼带给我们这种神秘的未明言的"爱"的"消息"。罗塞塔爱上洛伦佐是在他给她画像的时候。洛伦佐很好奇,甚至有些受宠若惊,他想再次看到这个曾经为爱自杀过的模特。他们在波河沿岸相遇了。罗塞塔的纯真("当你画我的脸时,就好像你在抚摸我",她纯真地向他坦言),使洛伦佐陷入了情事当中,他鲁莽、怯懦,而且自私。安东尼奥尼影片中第一个重要的男主人公,是《奇遇》和《夜》中沮丧失望的知识分子的原型,《女朋友》中的这位画家不是庸俗的引诱者:他不安,他无法忍受随波逐流,无法忍受生活环境的平庸,这些都是真实的。罗塞塔很快就厌倦了在租来的房间里偷偷摸摸地约会,她想和他正大光明地在一起。为了向罗塞塔表示自己不害怕承担责任,洛伦佐保证将把一切都告诉妻子。其实根本就没有必要,因为妮妮已经直觉地知道了事实(洛伦佐火柴盒里有罗塞塔的画像)。克莱莉亚服装店开业的晚上,罗塞塔偶然地遇见了妮妮,她很惊讶这个情敌竟然向她宣布退出这场爱情游戏。"也许你成功地拥有了我从未拥有的,"她哽咽着对罗塞塔说。"不要放弃!我成全你们,我退出。我会克制自己的。"(一个重要的美国美术馆馆长邀请她去做陶艺展。洛伦佐还不知道这件事)和罗塞塔一样,观众也都被这个懂得理解和付出的女人所感动,妮妮是一个时刻保持谨慎的人。安东尼奥尼用妮妮创造了影片中最帕维泽式的人物(在小说中,人物只是刚刚勾画出轮廓)。

晚上,大家在餐馆为克莱莉亚饯行。当罗塞塔告诉洛伦佐妮妮要去美国的消息时,洛伦佐愤怒了:作为男人和艺术家,他感到屈辱。他想找个借口打一架;人群中的"浪荡青年"凯撒给他提供了这样的机会。"你就是个浪荡子!"他大喊着朝门口走去,对想拉住他的妻子说道:"我不想要你的同情,你的理解。你滚到美国去吧,如果你……"罗塞塔觉得有义务跟着他,并且试图劝解他,"你不用再这样痛苦下去了……你需要我……"马路上罗塞塔跟在洛伦佐后边,温柔地低语道,她的行为更加刺激了洛伦佐。"我不需要任何人!"他冷冰冰地回答道。罗塞塔很失望,她看着他慢慢消失在夜幕中。第二天早上,罗塞塔的尸体

从波河被打捞出来。她的"溺水身亡"与小说结尾一页形成对照（两名护士抬着担架赶到岸边，有人从地上捡起一件皱巴巴的外套，救护车没开警笛就出发了，好奇的人们沉默地散开了）。有人曾暗示说安东尼奥尼坚持对失望爱情的表现限制了对自杀的描写。影片表现得很明显："爱的动机仅仅导致生活无聊和无法好好生活的最后一个方面"（安东尼奥尼）。正如帕维泽在《日记》中写道："人们不会为了爱情自杀，人们自杀是因为任何的爱情都向我们揭示了我们的真实、痛苦、软弱和虚无。"

与小说不同，电影并不是以罗塞塔自杀而结束，而是以克莱莉亚对蒙尼娜的发泄为结束。（很明显在这一点上，安东尼奥尼发展了帕维泽的想法：克莱莉亚在挤满顾客的服装店里大喊"是我们杀死了她！"这种喊叫成为了一个集体的"过失"；这是克莱莉亚第一次不害怕丢掉自己的职位，在众人面前大喊大叫。）

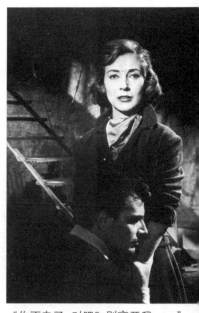

"你不走了，对吧？别离开我……"（洛伦佐和妮妮）

海边旅行的镜头：关于罗塞塔的争吵。

"最好是自杀,但这次是真的吧!"

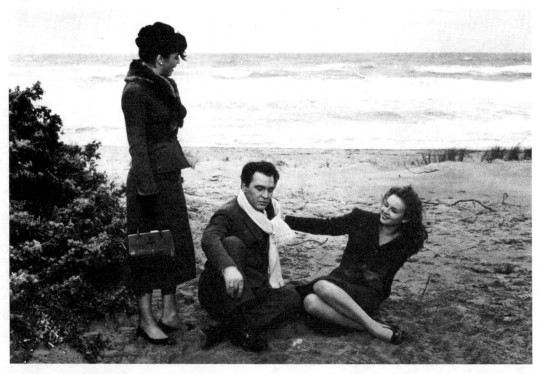

"看啊,他是属于我的!"

在《女朋友》结尾增加的两个片段中，安东尼奥尼（"我和帕维泽的不同在于我没自杀，"他曾经这样说过，他和这位使他如此着迷的皮埃蒙特作家保持着距离）想办法结束了复杂的事件。在其他人心里，是什么原因导致了罗塞塔的自杀行为？"面对死亡，我们无法衡量围绕在我们周围的真实与虚假，"克莱莉亚对卡罗坦言道；内向的卡罗追随克莱莉亚到了宾馆，他并没想到这是他们最后一次见面。"我本以为我可能想和你共度一生，"克莱莉亚继续说道。"现在我不再那么确定了。对于我来说太迟了……如果我们在一起，我们之中的一个可能马上会不快乐。"为了平静地告别，她建议卡罗陪她到火车站：她决定回罗马了。卡罗将会赴约，但他不会让别人看到；克莱莉亚把头伸出车窗，在人群中无望地寻找着。

女朋友

妮妮和洛伦佐

那天晚上，当走进黑暗的书房时，妮妮感觉有人在叫她。是洛伦佐的声音，他悄悄地回来了，虽然妻子没搭理他。此时妮妮走到厨房去看猫了，洛伦佐从黑暗中走出来，走近妻子，把她搂在怀里，并温柔地把她拉向沙发。"我也不知道是怎么开始的，"他喃喃低语道。"我当时很沮丧……我什么都不相信……我和她说过我会离开你……那都不是真的……妮妮，你不会离开，对吗？别离开我……"听到这种真诚的忏悔，妮妮心烦意乱，她犹豫了一下——就好像他曾经的背叛已经过去一样，然后温柔地轻轻抚摸丈夫的头发，她把他的头挪到自己的膝盖上。在《奇遇》无言的结局中，我们可以看到几乎一样的动作，同样痛苦怜悯的氛围。

我们举《奇遇》为例，提及1959年的这部"杰作"并非偶然，因为这不仅仅关系到影片的结局，这两部重要的电影有很多相似之处。洛伦佐，正如我们所说的，是《奇遇》中沮丧的建筑师桑德罗的原型；安娜，桑德罗的未婚妻，像罗塞塔一样消失（也许她投水自杀了）；克劳迪娅，安娜年轻的朋友，有着天真的浪漫主义情结，有着罗塞塔的单纯和妮妮的慷慨；"朋友"茱莉亚是更加堕落的玛丽拉。但《女朋友》不仅仅是《奇遇》的彩排，从故事情节的典型化、人物的人性化、叙事结构的复杂性、图像的优美（摄影师吉安尼·迪·维南佐最好的黑白片之一）等方面来说，《女朋友》都是一部令人难忘的电影。"这是我们第一次在电影中看到城市中产阶级男女生活的影片，玩笑表面隐藏了歇斯底里与苦涩：一个拥有自身文学传统，电影却至今还未触及的世界，"卡尔维诺这样写道。这部影片的优点在于用敏锐的、毫不放纵的（没有费里尼《浪荡公子》的朦胧的怀旧涟漪）眼光看待这个世界，并无情地凸显了在紧张的道德情境中这个世界的残忍、肤浅的肉欲、持续的怯懦……对帕维泽来说，对习惯的观察对于抒情和伦理定义具有纯粹的物质价值，这是非常重要的。关于电影中中产阶级一代人苦涩的编年史，安东尼奥尼将其以最完整方式表达出来。

影片中六个主人公（他们之中比较突出的是由玛德琳·费希尔饰演的罗塞塔，瓦伦蒂娜·格特斯饰演的妮妮）是让人难忘

的。导演"首先观察他们,然后接近他们,最后走进他们的世界,他爱他们,同情他们",扎奈利写道。那些不太讨人喜欢的人物,例如蒙尼娜、玛丽拉、凯撒,他们在影片中也有血有肉;他们不是"怪物",而是人。《女朋友》中,昆虫学家对爱情"着迷",就像他以前从未如此一样。每个人物都在与他人比较时发现自我。"导演,"马德里尼亚尼(Madrignani)评论道,"试图把不同的人物联系在一起,而不是孤立他们。"这个故事"分段地,以巧妙伪装起来的内心的呼唤"揭示了一个微妙的建设性的智慧。

女朋友

海边旅行的创造性的镜头堪称典范,是安东尼奥尼电影创作中情节最复杂的一个(我们发现影片中最成功的片段就是那些创造的部分:河边洛伦佐和罗塞塔的第一次相遇,开幕式和闭幕式河岸上列队游行的马队,蒙尼娜家的茶话会,服装店妮妮对罗塞塔的坦白,自杀)。在小说中,海边的旅行并不突出,这也是因为缺少建筑师和画家:她们到达终点——诺丽镇上的一座别墅,因此没什么大海,女朋友们谈论着平常的事情。和小说相比,导演赋予这个片段双重的角色:第一次把所有的人物集中在一起放入了"约会游戏",这里只缺卡罗。镜头值得仔细分析:巧妙的节奏(从忧虑到激动)和色调(从空洞无聊到悲惨)的转换,无论从音乐结构,还是表现内在技巧来说,这些镜头都是杰作。用一幅迷人的"海洋风景画"展开故事情节:他们分散在一个白色的大阳台上,人们在宇宙的宁静中看着大海,一动不动,就好像雕像一样,又好像棋盘上的棋子一样。接受了玛丽拉的建议("我们去海边吧!"),他们开始沿着山丘慢慢走下来。因为当时有暴风雨,蒙尼娜觉得大海很"糟糕",所以她建议玩约会游戏:"玛丽拉和金发青年,妮妮和洛伦佐,我和凯撒,罗塞塔呢?"这个"想要自杀"的女孩一个人孤独地在沙滩上散步。"她最好自杀,希望这次是真的,"看着她,蒙尼娜暗讽道。当罗塞塔重新回到人群中时,玛丽拉和"第一夫人"蒙尼娜之间爆发了一场激烈的争吵;罗塞塔说她更喜欢玛丽拉(她挨了一巴掌)的玩世不恭而不是蒙尼娜的虚伪。大家就这样不欢而散。洛伦佐,直到那一刻一直保持着沉默,他"慈父"般地去安慰她的

《情事》的彩排(洛伦佐和罗塞塔在波河岸边)

海上旅行回来:"为什么我要活着?"(罗塞塔)

电影导演安东尼奥尼:一位有远见的诗人

"可爱的模特",此刻她突然地走远了;被拒绝后,他坐在一边,表情冷漠,他开始在火柴盒上画着什么(妮妮的肖像),在妮妮那不安的眼神下。玛丽拉决定报复蒙尼娜,报复她的"优越感",她决定去勾引凯撒。蒙尼娜意外地撞见他们在一座沙丘后面的沙滩上拥抱:"看看啊,你原来的吻都是属于我的,"蒙尼娜没有看凯撒,从容地低语道。这样,两个偷情者回到了众人中。克莱莉亚建议罗塞塔一起乘火车回家。在两个"单身"女人离开后,玛丽拉数了一下在场的人数,然后玩世不恭地宣布:"现在多了一个男人。""你见过我的朋友们了,我的生活,我的日子……为什么我要活着?为了考虑我要穿哪件衣服?"火车上,罗塞塔倾诉道。玛丽拉尽力安慰她。在下火车前,她们经过一节满载年轻学生的车厢,罗塞塔沉思了片刻,然后忧郁温柔地抚摸了一个小女孩的脸颊。

"电影中的电影"——仅仅海边旅行的这些美丽镜头足以使

《女朋友》成为一部重要的作品,"深刻、细腻、充满怜悯……理解安东尼奥尼电影被忽视的关键点"(斯崔克)。"与《奇遇》比较起来,我个人更喜欢这部影片。"

女朋友

电影导演安东尼奥尼：一位有远见的诗人

呐喊 （1957）

阿尔多尝试挽留伊尔玛，但毫无结果（史蒂夫·柯臣和阿莉达·瓦莉饰演）

"关于《呐喊》这个主题，我也不知道为什么，当我看着一面墙时，我想到了这个主题。我当时停在了罗马一条街道上，看着一面墙，然后一个故事出现在我脑海里。墙在影片中非常重要，因为倒塌的墙壁让人想起在这样的环境里生活的穷人，即我故事中的主人公。从我了解自己的故乡费拉拉那一刻起，我很自然地想到要在那拍摄一部关于脆弱人物的故事，那些人就像我曾经观察的墙一样。"

安东尼奥尼这种对《呐喊》新奇的自我介绍，我觉得非常特别。首先，因为安东尼奥尼几乎从不会谈起他的创作灵感。另外还因为这种倒塌的、神秘的、抽象的墙的图像是安东尼奥尼式风格中心的中心。我们知道，墙、岩石峭壁、沙漠这些都是安东尼奥尼电影中典型的背景。在某些情况下，这些背景还成为了故事的主人公，正如在电影《情事》和《职业记者》中结尾出现的画面（一次西班牙旅行中，没有行人的小广场上，曾经的记者大卫·洛克，在赴约前，把一朵红色的花瓣碾碎在一座房子的白色墙壁上）。所有的人都记得电影《夜》中莉迪亚的行为：当八月节，走在荒凉的米兰城，莉迪亚停在了一个荒凉的院子里凝视着一面墙，她用手剥落了一块墙皮，任其掉在地上。现实的破碎是《呐喊》的中心思想，是影片的主人公。

呐喊

"作为生活，这个电影故事很简单，但作为爱情却又很复杂"，让德这样写道（《解放报》）。阿尔多是波河平原上一家

爬到高空

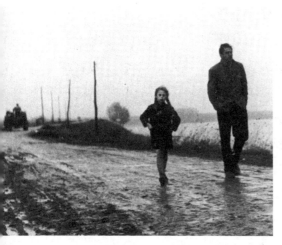
在路上：阿尔多和罗西娜

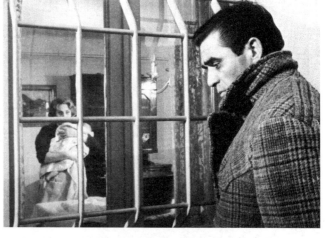
一年后……（伊尔玛，阿尔多）

制糖厂的技工。他和伊尔玛在一起生活八年了，并有一个七岁女儿罗西娜。伊尔玛和一个移居澳大利亚的男人结过婚，但后来就再没有他的消息了。一天，伊尔玛收到一封电报：丈夫过世。这个消息让她和阿尔多等待了八年！现在他们终于可以结婚了……但这个消息却没能让伊尔玛兴奋，相反她陷入了深深的失望当中：一天早上，她去工厂吃午饭时，眼中充满泪水，而当阿尔多在烧石灰石的塔炉顶上叫她时（那个塔我们将在故事结尾再次看到），她像贼一样逃跑了，她不想见阿尔多。伊尔玛这种不寻常的行为让阿尔多心生怀疑，他马上赶回家。但伊尔玛太痛苦以至于说不出话来，所以她的解释被推迟到了第二天。"我仍然喜欢你，但不会和以前一样了，"伊尔玛开始说话，眼睛注视着"他们"家对面的河堤。然后，她痛心地和盘托出：四个月前，在她的生活中出现了另一个男人。这个意外的消息让阿尔多心烦意乱（"那么我们一起这么多年什么都不是了！"）。他抬起胳膊要打伊尔玛耳光，但他控制住了自己（"有人"）；他抓住伊尔玛一只胳膊，把她硬拖回了家里；他们在厨房里继续争论，远离众人窥探的眼光。当伊尔玛在炉子周围忙碌时，在她平淡的日常生活中，发生了一个意义深远的小意外（让德想让大家注意到安东尼奥尼在这儿表现"日常生活的一个报告"；整部电影表面看起来是一些毫无趣味的日常生活琐事的合集，但全部叠加到一起，就构成了一幅非同寻常的高精度图画）：伊尔玛态度冷淡，表现

得就好像阿尔多不存在一样，因此阿尔多很生气。他粗暴地把她拉向自己，让她转过身。在拉扯过程中，伊尔玛把牛奶锅撞翻在地。牛奶在地板上散开的画面形象化了当时的形势：两人之间，一切都不可挽回地结束了。"现在我该拿罗西娜怎么办呢？"伊尔玛不知所措地喃喃自语道。"你早就忘了你有个女儿了！"阿尔多讽刺地回答道。"我应该早就想到会有这样的结局。说到这儿，我真应该把另外一个娶回家！"对艾尔维亚（生活在附近镇上的一个温柔的女裁缝，艾尔维亚的家是阿尔多流浪生活的第一站）的暗示给伊尔玛提供了一个权宜之计："还来得及，"伊尔玛低语道，"艾尔维亚是个不错的女孩……"但阿尔多并没就此罢休："就算你死了，我也不会离开你的，不管怎样，你都要留在这儿！"他们之间的争吵被厨房玻璃门后边出现的罗西娜打断了。

在接下来的日子里，阿尔多想尽了各种办法想要修复他和伊尔玛的感情：他送她礼物，和她的母亲以及她的朋友一起劝说她。最后，当发现一切都毫无意义时，他以一种惊人的举动同意离婚（镇子上有传言说伊尔玛有一个更年轻的情人）：在广场上当着众人的面，阿尔多打了伊尔玛一巴掌，他幻想着能够通过这样的方式让伊尔玛回到家中。在六十年代，"波河上的人们"之间是通过这样的方式表现一些事关荣誉的事的（起初，安东尼奥尼是想在资产阶级的家里，在几个亲戚面前拍摄这样的一幕，但看过这个故事的工人们建议他在广场上拍摄这个镜头，并且是在众人面前）。这幅让人失望的画面充满紧张的氛围。在挨了打之后，伊尔玛试图挡着自己的脸，她摔倒在地上；当阿尔多命令伊尔玛回家时，她似乎重新恢复了力量；她平静地捋了捋头发，以一种蔑视的眼光看了看四周的人们，然后坚定地回答道："阿尔多，现在一切都结束了。"阿尔多呆若木鸡地看着她，而她穿过人群，慢慢走远了。伊尔玛就这样从镜头中退出；只有在影片的结尾才出现了片刻，但是在整部电影中，她的存在却不断地困扰着影片中的主人公。电影恰恰就是这样一个关于感情困扰的故事，是一个男人无法忘记已经离开他的女人的故事。

黎明，一辆车离开戈里亚诺村，车上有阿尔多和罗西娜。

呐喊

电影导演安东尼奥尼：一位有远见的诗人

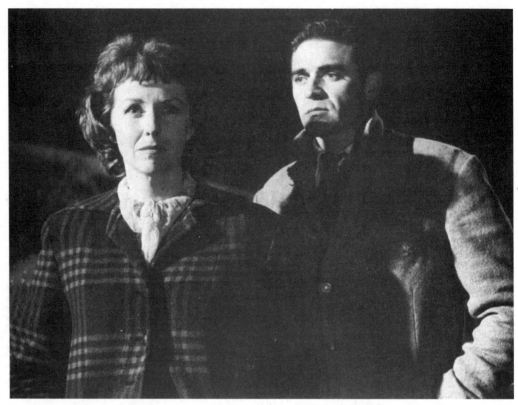

艾尔维亚、维吉尼亚，任何女人都无法让他忘记伊尔玛（上边贝齐·布莱尔饰；下边道林·格雷饰）

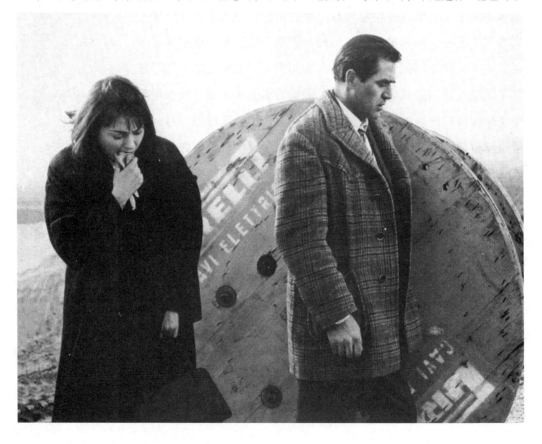

在视线能看到的最后一些房子消失在地平线之前，司机回头看了一眼，喃喃自语道："从这里看，戈里亚诺是如此美，以至于大家认为这儿的人一定都很幸福……"但是对于阿尔多来说并非如此。对于伊尔玛无法解释的离开，阿尔多觉得自己再也没有家了。他切断了与之相连的那根线。对于他来说，任何事情都不再有意义。出发只是一种不让自己随波逐流的方法，是为了发现和开始新生活。

出发，阿尔多知道从哪儿逃离，却不知道应该去哪儿。夜晚，在他们住的小旅店中，一场意外事件让他知道了旅行中的第一站应该去哪儿。在旅馆附近的小剧场里有一场拳击比赛，狂热的拳击爱好者的喧闹声吵得他无法入睡。阿尔多机械地穿上衣服走了出去。当他探头向剧场里看时，比赛（他觉得拳击简直是愚蠢可怕的事）已经接近尾声，其中一个拳击手倒在地上，人们正开始慢慢散开。处于人群中，阿尔多感到无比孤独；他非常焦急地回到房间，提起行李（夜晚，他听到了火车的笛声），抱起熟睡的女儿，向门口走去。他将去找他的前女友艾尔维亚。他不安定的流浪生活的第一站将是一个纪念品。

惊喜的出现：一瞬间的尴尬后，艾尔维亚非常亲切谨慎地接待了阿尔多。虽然很好奇阿尔多的突然出现，但她却没有问，艾尔维亚仍然单身，她想会有时间的。然而，阿尔多却一直在回避："我不住在戈里亚诺了……我不再属于任何地方了"，他就说了这些，没有再谈任何细节。在两个曾经的恋人中间，似乎有一刻重建了一种危险的亲密关系：在某一时刻，从河岸上向下看，停在波河水面上的那些汽艇上，会发现他们俩的距离如此之近，头几乎碰到一起。随着时间的流逝，艾尔维亚对阿尔多的希望也一点点消失，随之而来的是痛苦和被排斥在外的愤怒。因为阿尔多并不向她倾诉，相反他却躲到河边，在那儿凝视着河面；很明显他的心不在这里。伊尔玛的意外出现（伊尔玛认为阿尔多迟早会路过这儿，她拿来了罗西娜的一些东西，因为当时阿尔多出发时"太匆忙，太生气"，以至于忘记拿）让局面更加紧张。伊尔玛的糟糕解释（她只说了"我们已经分手了，是我的错……"）并没有让艾尔维亚理解。"我确定阿尔多现在仍然很

呐喊

爱你，"伊尔玛离开前，艾尔维亚低声对她说。"放弃这样一段感情，您会后悔的。"伊尔玛并没接受艾尔维亚的真心劝说。"也许吧，"伊尔玛心不在焉地说着（她似乎急于留下皮箱，尽快离开，就好像害怕见到阿尔多一样），然后离开了。伊尔玛的到来夺走了艾尔维亚的很多幻想，但在周末的舞会上，再次遇见陪妹妹跳舞的阿尔多时，她并没有提及此事。"这些年的某一时刻，你有想过我吗？"当他们单独在一起时，艾尔维亚低声问道。"放弃你对我来说并不容易。"她想让阿尔多留下，而阿尔多沉浸在痛苦当中，根本无暇顾及艾尔维亚的感受。艾尔维亚想自己可能是唯一可以和他在一起的人；但像艾尔维亚这样如此脆弱、敏感的女孩，到现在仍然还爱着阿尔多，她如何能帮助他忘记过去重新找到生活的平静呢？另外，怎样让他重新拥有几乎已经熄灭的热情呢？意识到一切都太迟了，艾尔维亚简短地说道："告诉我还能为你做什么，然后尽快离开这儿。"他们像两个陌生人一样回家了。在家里，有些喝醉的艾尔维亚的妹妹热情地挑逗了他们这位客人，但被拒绝了。第二天早上，阿尔多不见了。影片中没有拍摄阿尔多出发的画面（很明显阿尔多的到来已经造成了以前恋人的困扰），相反安东尼奥尼拍摄了阿尔多默默离去留给两个姐妹的空洞。在接下来的镜头中，我们看到阿尔多和罗西娜默默地走在一条羊肠小路上，两个人之间距离很远，他们向河上的渡船方向走去。这一镜头（两个孤独的身影行走在冬日萧瑟的寂寞中）凝缩了整部电影。

　　流浪途中，一次歇脚时，发生了一个小意外。阿尔多和罗西娜在一所学校附近停下来吃干粮。一些孩子正在院子里玩球，某一时刻，为了追赶从学校墙里出来的球，罗西娜突然冲向马路，她并没有注意突然出现的汽车。阿尔多非常紧张，冲到女儿身后，然后给了她一巴掌；院子里的孩子都愣愣地向外望着。罗西娜哭着跑开了，她跑到了一条田间小路上。跑了几百米后，她瘫坐着停了下来：在小路上有一群奇怪的人，一群像疯子一样四处闲逛的人，这些人围着她，呆呆地注视着罗西娜；其中一个还温柔地抚摸了罗西娜，然后就冷笑着走远了。罗西娜被吓坏了，她看着这些人，不明白到底是怎么回事，突然又哭起来。随着护

士的一声召唤，那些人马上就集合在一起，就如一个安静的羊群一般，然后慢慢走远了。阿尔多跑过来，抱起了罗西娜，此时他第一次意识到对于他的流浪生活，罗西娜是一个问题。如果他想让孩子过正常的生活，他就不能再这样毫无目的地流浪，不能靠到处打零工生活。

 阿尔多和罗西娜肩上披着毯子，蜷缩在一辆行驶的大卡车上。行驶到一个荒凉的村子时，前方出现一个加油站，这时卡车减速了。"有警察，"其中一个司机倚着车窗说道。于是两个流浪的人下了车。偶然的机会让他们在这儿停留了几个星期。加油站是由一个和父亲一起生活的寡妇（维吉尼亚）管理的。她的父亲是一位奇怪可爱的老头（把一瓶红酒藏在床头柜里）、偶尔就会离家出走，使得女儿不得不管理加油站。如果他们家里有个男人，可能一切都会有所改变。在疲惫的流浪男人（已经流浪三个月了）和厌倦一个人生活的女人之间产生了一种内心的默契。另外，罗西娜和老人似乎相处得很好……并且家里有每个人的栖身之所。阿尔多的疑虑（去更近些的镇子还是就留在这里）、阿尔多和维吉尼亚之间的相互吸引，导演用了几个关键的镜头，通过暧昧的眼神和微妙的手势游戏就表现出来了：开始维吉尼亚穿着内衣向窗外探头，目光很自然地在陌生人身上徘徊着；当那些代理人离开后，她转身不确定做什么时，目光落在了阿尔多身上；两个人目光瞬间相撞；晚些时候，当阿尔多向维吉尼亚的父亲询问最近的镇子离这里多远时，他注意到维吉尼亚正躲在窗户后边焦急地偷听着；晚上，找了一个借口，维吉尼亚偷偷地跑进了储藏室（她安排阿尔多和罗西娜第一个晚上住的地方），回到自己房间后，把自己的房门虚掩着，等待着阿尔多能够跟随她来自己的房间（第二天晚上，阿尔多这样做了）。第二天早上，当维吉尼亚看到阿尔多在油泵旁忙前忙后时，她敏锐地凝视着他，讽刺地低语道："这次您很快就找到了一份工作"，还包括"一座房子""一个女人"。但他却有两个难以逾越的障碍：一个外部的是罗西娜，另外一个内部的是伊尔玛。

 开始的时候，阿尔多和维吉尼亚还能在孩子面前隐藏他们的关系，但罗西娜的存在影响到了他们本来就少的亲密时刻。那

是糟糕的一天，罗西娜从拉文纳旅行回来，意外地撞见两个人在一个炮台土堤后面的草地上亲吻。镜头中罗西娜醒来后，开始捡着鹅卵石，她意外发现了在草地上相互拥抱的两个情人：她呆住了，不敢相信，手里紧握的鹅卵石掉在了地上，她惊愕地跑开了，内心十分害怕。这是令人震惊的一幕。维吉尼亚尽量地把事情说得很轻："小孩不会明白什么的。"在跑出去追女儿前，阿尔多感到羞愧，喃喃自语道："如果伊尔玛知道……"听到这个名字，维吉尼亚突然失望地哭起来。这件事过后，想到不能再这样继续下去，维吉尼亚建议阿尔多把孩子送回家。但当阿尔多把罗西娜送上直达戈里亚诺的公共汽车，和孩子说再见的时候，阿尔多心中又开始出现疑问。拉着女儿的手，跟着汽车向前跑着，他断断续续地说道："不，什么都别说……别说因为不能和你们在一起，你的父亲状态不是很好。因为我离你们并不远，我的心一直和你们在一起……"这是我们在整部影片中听到的最震动人心的一次告白。当他追不上汽车时，还在大喊："罗西娜，祝福……"他还没来得及说完那句很明显要对伊尔玛说的话。对于伊尔玛，他确实无法忘记，为了惩罚自己抛弃了罗西娜，也为了惩罚维吉尼亚想要代替伊尔玛的想法，阿尔多突然做了一个决定：他像贼一样离开了。而维吉尼亚将在咖啡馆无望地等着他。

想要"定居"的实验失败（离开维吉尼亚时刚好是他们之间关系成为可能的时候，但最终却没有成真），阿尔多开始继续他的流浪生活。我们再次发现他是在波河河口的一个小茅屋里。听了瓜尔铁罗的旅行描述，阿尔多几乎被说服移民南美了；他还和一个同伴去了旅行社，但这件事也仅此而已。在瓜尔铁罗的小茅屋里，阿尔多遇见了安德琳娜。安德琳娜是一个无忧无虑的女孩，以一种荒谬的高雅方式穿衣服，自称是个"不幸的人"，靠挪东补西过日子。起初，阿尔多有些被这个唠唠叨叨的人吸引，因为她漫不经心地生活着，像一个吉普赛人；安德琳娜刚好和忠实的艾尔维亚相反，也和性感、自私的小资产阶级维吉尼亚相反。没有采取主动，阿尔多已经被追求了。但对于我们这个诚实的工人阿尔多来说，无政府主义和无意识都是有限度的。当发现安德琳娜为了拿回家吃的东西而做妓女时，他无法忍受：一天晚

上,经过一幕激烈的场面后(安东尼奥尼懂得如何拍摄最主要的一幕,戏剧性变化的一幕),阿尔多对安德琳娜放任自流。

时间流逝。一天早上,当给一辆过路车加油时,维吉尼亚很惊讶:在车厢的一角,防雨布下面缩成一团的乘客正是阿尔多,他眼神空洞。"你一直流浪,是为了找工作还是有什么其他的事?"对于这个问题,阿尔多摆出了漫不经心的姿态,但当维吉尼亚和他说起一张来自伊尔玛寄给他的神秘明信片时,他突然有了活力。"这张明信片在哪?"他激动地问道。而维吉尼亚早就丢了明信片,她试着回忆上面说了什么:"她说罗西娜长高了……祝福你……一些平常的事。""然后呢?"阿尔多追问道。"她还说了一些其他的事,但是我不记得了!"阿尔多很激动,他抓住维吉尼亚的胳膊,摇晃着她。"但是我需要知道全部,"他坚持道。他说话的声音、写在脸上的激动心情,出卖了

呐喊

安德琳娜(林恩·肖饰)是个既痛苦又无忧无虑的矛盾体。她的毫无生气符合阿尔多屈从性的冷漠和他的宿命论。

他对伊尔玛的强烈感情，这样的一幕在影片的开始也曾经有过一次。他开始想象那些写在明信片上的"其他事情"，这使他又重燃了不明智的希望。他从戈里亚诺离开是为了忘记，是为了寻找继续生活的目的，此时阿尔多意识到自己根本无法忘记他的伊尔玛，"没有一个女人的微笑、她的爱抚、她的温柔可以融化阿尔多内心的那座冰山；不会有笑容，不会有激情，如果不是伊尔玛……"阿斯特鲁克这样写道。

　　流浪生活结束，他要回家了：谁知道伊尔玛会不会已经后悔了她做的决定。就像是赶着去约会一样，阿尔多没有告别，没有回头，就跳到了卡车的车厢里；当卡车远去时，我们看到维吉尼亚僵硬的身影在地平线上变得越来越小。曾经的流浪者把过去甩在了身后，中止了无用的流浪，决定回家。安东尼奥尼以一种生动的形式表现着一幅栩栩如生的画面，以至于我们觉得故事似乎就这样美好地结束了。但很遗憾的是在戈里亚诺等待阿尔多的却是些令人失望的消息（维吉尼亚本来就不该把明信片的事告诉他）。小镇一片混乱：广场上人们在罢工，抗议政府征用他们的工厂做军用机场。阿尔多辛苦地穿过罢工队伍和警察队伍，终于来到了中间。伊尔玛在哪儿？一个偶然帮助了他：他发现罗西娜蹦蹦跳跳地朝着一个大门入口跑去，他谨慎地靠近了楼下的窗户，偷偷地向里面望去。突然，他沉下脸来：一个高兴的母亲在给一个洗过澡的小孩穿衣服……是……伊尔玛。在那一年半的时间里，她重新过上了舒适的生活，而且还有了一个孩子。被那幅幸福的画面所伤害，他有种被排斥在外的感觉，并且发现自己那些荒谬的希望都是徒劳的，阿尔多（矿区）麻木地后退着；抬起眼睛（背对矿区），伊尔玛及时地看到了阿尔多；当阿尔多离开时，他回头看了一下，他们四目相对。两个镜头中凝聚了一生的悲剧。惊慌过后，伊尔玛把孩子交给了女管家，穿上大衣，向马路上跑去。但是阿尔多已经走远了，他以轻快的步伐走在去糖厂的大路上；此时的工厂已经很荒凉了，当越过栅栏门的时候，他向四周望了望，就像要重新熟悉这片土地一样，然后他果断地走上通往塔顶的正弦曲线小楼梯。在可怕的安静中，他只听到了自己踩在楼梯上发出的声音。在塔顶上，阿尔多看到了波河，还有

他的家；以前的日子，他曾经向安德琳娜倾诉过，也曾经向他的家人赞美过这样的景色，但此刻他在这上面却不是为了看风景。在塔下，有人在叫他的名字：是伊尔玛。最后一段路，她是跑着来的，但她来得太迟了。阿尔多处于一种沮丧的状态，他无法再活下去，他没有了生活下去的理由。从栏杆处俯身向下，他呆呆地盯着塔下边的黑色小点，并向她挥手示意，然后似乎被不可抗拒的眩晕所吸引，他跳了下来。他摔下来的声音被伊尔玛惊恐的尖叫声所覆盖。伊尔玛用手掩着脸，倒在尸体旁边，没有任何呻吟地跪在地上——因为已经被痛苦所麻木。这部电影，是继《德意志零年》之后，意大利最悲惨的一部影片。栅栏外面，人群还在继续游行着，没人注意到发生了什么。

一个无法摆脱的痛苦爱情故事，一个颓废的故事，一个一种固定观念的故事、一部绝望和缓慢痛苦的编年史……《呐喊》曾

一部不加装饰的崇高电影，一部神秘谦逊的电影。

呐喊

经被用很多方式定义。一些学者为故事的黑暗悲观主义担心，他们夸张地想要在主人公身上看到一个消极的屈从命运的人，一个社会的渣滓，"被河水卷走的一具尸体"（阿斯特鲁克）。

阿尔多不是"死人"：当瓜尔铁罗谈起威尼斯时，阿尔多的眼睛是充满希望的；即使他把旅游册子扔到了河里，但有一瞬间他是在严肃地考虑移民南美的。这些可悲的尝试就是电影的动力。《呐喊》不仅仅是离开家乡流浪、死亡的故事，更是一个无法摆脱情感的苦涩爱情故事，以自杀为结尾的一个爱情故事。当然，在《呐喊》后面有一种《天色破晓》的悲观主义阴影：夜晚旅馆中的简短镜头，阿尔多流浪的第一天晚上，他躺在床上，抽了一根又一根烟，但是在他的隔壁房间，躺着他的女儿；如果阿尔多当初不假思索马上出发，他是不可能带着一个无辜的孩子在身边的。虽然《呐喊》是安东尼奥尼电影中最具有普维风格的，但在安东尼奥尼明显的悲观主义中，是不存在卡尔内、普维的宿命论的。

《呐喊》是一个孤独、空虚的男人行走于一个灰色风景下的故事。为了暗示主人公无声的悲剧，安东尼奥尼无法选择比波河平原更具启示意义的"背景"，因为那是他从小就熟悉的风景。一马平川的灰色平原（整部影片是一部灰色交响曲）无边无际（贯穿影片的唯一线索就是阿尔多跳下的塔），波河平原提升了人物无尽的悲伤和内心的空虚。为了创造出事件的灰色色调，安东尼奥尼把故事安排在一个漫长的冬天。这也是和逻辑相悖的：故事持续了一年多，后来伊尔玛都生了孩子。但对于安东尼奥尼来说，氛围比叙事逻辑更重要。

"朦胧空旷的天空，"西克里耶这样写道，"像个斗篷一样罩着冰冷的景色，那些泥泞的道路、河边的茅草屋、那些光秃秃的树干"和史蒂夫·柯臣的面容一起成为我们记忆中的一幅画面，他的行走方式、福斯科最精致最令人回味的背景音乐、痛苦的夜晚就像"心碎后痛苦坦白的回声"（特兰查）。"这些钢琴和弦既不是抽象的，也没有过于乐观的情绪，这些持续不断有时又难以察觉的和弦指出和加强了差异后面主人公内心的不断变化"，德维尔在《电影59》中这样写道。

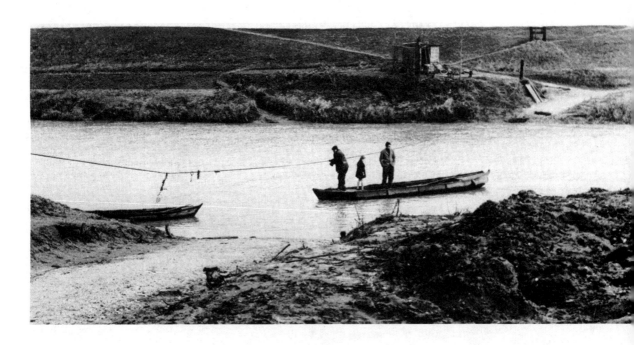

空洞的风景中的人物形象

　　影片描述了一系列的人物：阿尔多、他遇见的四个女人、他的女儿、聪明的老人，这些人物都被刻画得非常细腻。虽然是由毕业于动作电影专业的美国演员来饰演的，但阿尔多是个可靠的工人，拥有最基本而又深刻的人性：史蒂夫·柯臣在影片中从根本上成为了那个人。安东尼奥尼向我们展示了主人公所有的不安，给我们描述了所有的焦虑的变化、绝望的黑暗和一丝虚幻的希望之间的过渡、兴奋与遗憾惋惜之间的相互交替。在史蒂夫·柯臣周围，是来自四面八方的"女朋友"：两个意大利人，阿莉达·瓦莉（饰演伊尔玛）和道林·格雷（饰演维吉尼亚），两个美国人，贝齐·布莱尔（饰演艾尔维亚）和林恩·肖（饰演安德琳娜）。忍受着想要获得合法的自由的折磨，伊尔玛不想和一个自己不再爱的男人生活在一起，她对自己改变想法也怀疑，她是一个内心经受折磨、性格复杂的人物，是一个能够引起我们理解与同情的人物。

　　电影剧作家做得很好，他们在受了伤要逃离过去的阿尔多旁边，安置了一个小女孩，也就是最后连接阿尔多和伊尔玛关系的纽带；在旅行中，罗西娜也将发现成年人的痛苦。正如德拉哈耶所揭示的，《呐喊》为我们描画了一个少年的真实画像。与其记住《偷自行车的人》，阿尔多和罗西娜两个人似乎提前了电影

呐喊

电影导演安东尼奥尼：一位有远见的诗人

《城市里的爱丽丝》的主题；威姆·文德斯作为公路电影的当代楷模，不应该对《呐喊》不敏感。安东尼奥尼这部电影中令人难忘的人物形象还有维吉尼亚的父亲：一个可爱的无政府主义者，拥有产生于托尼·诺格拉幻想的仿佛超越时空的自然力量——托尼·诺格拉是导演费里尼未来的编剧（《我记得》），也是安东尼奥尼自《奇遇》后的所有影片的编剧。

就像在自传的章节中提到的一样，《呐喊》并没有得到意大利评论界的认可。例如这部高质量的电影没有参展威尼斯电影节，只参展了青年电影节——在那个电影节中这部电影获得了影评人大奖，对此没有人觉得荒谬。一些左派评论指责导演向我们展示了一个"幼稚的极端个人主义的"工人（巴尔巴罗），一个"心理和社会层面已经分离了"的人（基亚里尼）。"阿尔多以及其他人的私人生活和公共生活的关系是偶然的、抽象的、简要的，"阿里斯塔克斯这样写道。安东尼奥尼仅限于给我们提供了一个"对于灵魂的简单描述"，他停留在了故事当中。阿尔多是"一个傀儡，一个客体"；"包围着主人公的空虚寂寞变成了空洞的表情"（狄·吉亚马特奥）。其他人则指责导演的这部电影

冷淡和单调。在那个时代，要捕捉隐藏在安东尼奥尼冰冷图像下的秘密情感并不容易，即使是著名评论家侯麦（Rohmer）和巴赞（Bazin）也将发现，在面对电影主题时，安东尼奥尼"疏离的意愿"过于"单调"。"我不赞成我的一些同行的热情，"侯麦在《艺术》上这样写道（1957年9月11日）。"这部让人绝望的、福楼拜似的电影（但是缺少福楼拜似的紧张和无情），我觉得意味着美学的结束，是这种单调的疏离意愿让我讨厌吗？""影片，第一视觉是吸引人的，而再看，我觉得过于单调了，"巴赞写道。"这些蓝绿色的、多雾的、苍白的冬季景观，构成了让人赞美的人物基本背景，但它们的单调和不断重复接近了一种注定。安东尼奥尼有时会过多地通过外部环境来表现人物性格。"

法国大多数影评家能够欣赏到《呐喊》的真正价值，只有少数评论家例外，虽然他们很重要（这也证明即使最伟大的人也会犯错）。"我是哽咽着走出放映室的，"阿斯特鲁克在《巴黎快报》上的一篇有名的文章中这样写道（1958年12月11日：我们注意到离侯麦和巴赞的评论热已经过去一年了）。"有人说安东尼奥尼也许是个设计师，他的艺术冰冷、精致、珍贵，他也痴迷于构图，他拒绝远离人物的逻辑的效果，就好像拒绝参与一样……但是怎么解释这种不断出现在我们周围的刺激、这种内心的热情、这种不断增长的焦虑？对于我来说，安东尼奥尼是最伟大的导演之一。"多尼奥·瓦克罗兹谈起帕维泽式的"魔幻现实主义"："很自相矛盾，安东尼奥尼在影片《呐喊》中的沉默和诗意的节奏比影片《女朋友》更具有帕维泽风格，而且灵感来源于帕维泽。这是一部真实的、崇高的、朴实的、带有神秘和谦逊的电影。《呐喊》是安东尼奥尼电影中最美、最成功、最纯净的一部。"

"安东尼奥尼让风景与人物产生共鸣，"德拉哈耶提出。而贝利认为安东尼奥尼的过分讲究和矫饰主义"是新现实主义缺少野心情况下的一种有用的逆流"；电影需要这种"冷漠的真实"。

真实、谦逊、真挚、饱含情感，所有这些构成了《呐喊》——安东尼奥尼最私人的一部电影：我们知道安东尼奥尼在

呐喊

影片中是通过第一人称体验了阿尔多的悲剧——这些是费拉拉导演寻找复杂性和诗意的一个起点。我们说这部电影是绝对的杰作，很遗憾意大利人没有意识到这一点。

电影导演安东尼奥尼：一位有远见的诗人

奇遇　　　　　　（1959）

"环顾周围的男人女人们,我注意到他们关系的不稳定和脆弱。今天,我们生活在一个极其不稳定的时代。政治、道德、社会甚至是自然的不稳定,以某种方式变成形而上学。我们外部和内心的世界都是不稳定的。这些不稳定性影响着我们的心理、我们的情感……影片中的人物是试图将自己的生活和爱情引向正常的一群非正常男女。他们遇到了很多困难以至于他们无法避免灾

奇遇

难……我的电影不是谴责信或劝诫书,而是一个影像集,我希望能够在这种视觉形象中展示出人们错乱的情感。今天,社会上盛行的情欲是感情病态的一种症状。也许那些不是情欲,不是爱神的病人们——如果爱神是健康的,是正确的,符合人类自然属性的。是《奇遇》的灾难就是对于下面这种情况下情欲的推动:不幸福、脆弱、无用感。影片中的人物并非缺少情感,事实上他们传达出面对彼此的痛苦。如果我们不能改变自我,我们还能做些什么?"1960年在戛纳电影节上,安东尼奥尼针对自己第六部作品这样说道。

《奇遇》讲述在埃奥利群岛上一次不寻常的乘船游海的故事(因此,影片最初取名为《岛屿》)。故事的主人公是处于感情危机中的情侣安娜和桑德罗,以及他们的朋友克劳迪娅。出于不同的原因,那个漫长的周末似乎没能让安娜免于激动,也没能让她退休的外交官父亲平静。"那好吧,那意味着我将一个人过周末;我应该早就习惯的,"在好言相劝女儿不要离开后,他陪女儿到汽车上,低声抱怨道。"那种人是永远不会娶你的,"他暗指桑德罗。"到现在为止,都是我不想嫁给他,爸爸,"安娜反驳道。"还不是一回事,"外交官讽刺道。不甘心"作为父亲也退休了"的外交官一席挖苦话激怒了他的女儿。但同时安娜也明白自己的父亲说的有道理。事实上,想到要见一个多月未见的男友使她感到恐慌。当她的车停在桑德罗家门前时,安娜向她的女友宣布已经决定向桑德罗妥协。"当一个人在这儿,另一个人在那儿,很难维持一段关系,"安娜说道,"但是也很舒服……"她接着说。如果那一刻桑德罗没有从窗户向外看,安娜很可能离开了。桑德罗心情很好,这更加刺激了安娜,她突然有了一个临时的决定,沿着楼梯爬上了楼。当桑德罗开门要出来时,安娜已经气喘吁吁地出现在他面前。安娜并没有投入未婚夫的怀抱,相反,她后退了几步,眼睛直视着桑德罗,沉默地看着他。在做最后决定之前,安娜认真地分析着。但桑德罗并没明白。"你希望我侧身吗?我怎么了?"桑德罗开玩笑地问道。当看到安娜朝着卧室走去时,他吸了一口气。他从未想过那是他们最后一次在一起。事实上当他们做爱时,安娜奇怪的表现("为什么……为什

在帕特丽的游艇上：科拉多（詹姆斯·亚当斯饰），帕特丽（埃斯梅拉达·鲁斯波利饰），雷蒙多（莱利奥·卢达极饰）

么……为什么……"她喊着，拳头敲打在枕头上）本应该让桑德罗有所怀疑的。但是，就像安东尼奥尼电影中的其他男性人物一样，桑德罗仅仅停留在一些事情的表象上。

当游艇接近埃奥利群岛时（从罗马郊外汽车比赛场地到长长的汽艇场地，两个画面的转换做得极其完美。不管怎样，经过一晚上的航行后，他们终于到达了目的地），安娜仍然表现得很奇怪。她责怪桑德罗不晒太阳，而是读书；她从船的滑板上危险地跳到了水里，以迫使桑德罗不得不跟着她向岛的方向

利斯卡岛岩石上的瞬间：桑德罗，安娜（远处），克劳迪娅，科拉多

游来；她甚至撒谎说看到了鲨鱼。男友是无法破译这些神秘的船舶呼叫信号的。"我觉得我们应该谈谈……"当他们两个单独在利斯卡岛的岩石上时，安娜说道。"我们将会有很多时间谈的。我们会结婚，以后会有很多这样的时间……"桑德罗逃避着回答道。安娜坚持道："我想一个人待一段时间……失去你我根本没法活，但我已经对你没感觉了。"对于这个需要给予帮助的焦虑的问题，桑德罗懂得玩世不恭地反抗："昨天在我家，你对我也没感觉？""你总是能弄糟一切，"安娜冷淡地反驳。（我们想到《孤独女人》中罗塞塔的坦白："男人总是弄糟他们触到的东西。"）桑德罗并不担心安娜，自己躺在了阳光下，闭上了眼睛。转向镜头背面，安娜在悲哀的沉默中注视了他很久。这是我们最后一次见到安娜；自这个背影后，她再没露过面。当桑德罗再次睁开眼睛时（天气很糟糕，在大海咆哮之前应该出发），安娜不见了。她跑到另外一条游船上了（有人坚持听见了来自岛那边的发动机的轰鸣声）？她自杀了？我们永远不会知道答案。而且，这也不重要。比起对安娜失踪的"调查"，导演感兴趣的是安娜失踪后桑德罗和克劳迪娅的关系，感兴趣的是他眼中他们之间情感的"改变"。

最初，游艇上其他人对安娜失踪的消息表现得很冷漠。帕特丽，游艇的主人，在雷蒙多期待的目光中，还在继续因为一个复杂的谜语而忙碌着，雷蒙多是一个笨拙的、矫揉造作的陪伴骑士。科拉多（一个年老的贵族，有着羞辱自己女友茱莉亚的邪恶喜好；茱莉亚是一个温柔的姑娘，有些愚蠢，却对一切都充满好奇）试图缓和一下形势："也许安娜在其他地方游泳呢……"这个时候，原剧本中有人说了这样一句话："也许她仅仅是淹死了。""仅仅？"克劳迪娅忍不住生气地说道，她是唯一一个注意到这种残忍错误的人；其他人惊愕地看着彼此。"此刻，"导演提醒我们，"就是电影的内涵。"

如果说安娜的失踪对于他的男友桑德罗来说只是为生气找个借口，那么对于克劳迪娅（从此刻开始，她走出阴影）来说则意味着一场真正的地震。在搜索安娜的过程中，大量的石头突然从悬崖上落下来，轰隆隆掉到山谷里，有效表明了她的心境。这个

女孩"纯洁、热情,还没有陷入已经完全席卷了其他人的漩涡当中"(基亚雷蒂),有点像《女朋友》中的克莱莉亚,她体现的是集体的良知。也许因为她拥有一个贫穷的童年,因此是唯一一个表现出一定生活乐趣的人。"为了不让这发生,我能做点什么?"克劳迪娅自问道。桑德罗是不会有这样的疑问的。当科拉多(三个人在岛上的一个茅屋里过夜,其他人去了最近的警察局)生硬地问他是否和安娜吵过架时,桑德罗含糊地回答:"一些日常的讨论……"他说唯一记得

"我想自己单独待会儿……"安娜(蕾雅·马萨利饰)和桑德罗(加布里埃尔·费泽蒂饰)

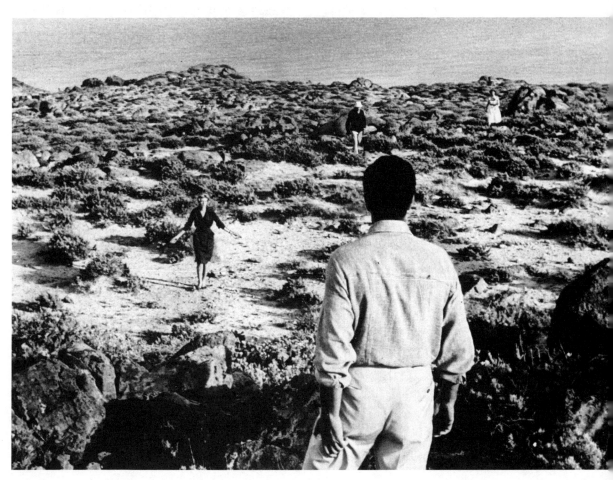

寻找安娜

的一件事就是安娜"希望一个人单独待会儿"。而面对克劳迪娅富有挑衅意味的问题:"那她怎么解释的"时,他不知道如何回答了。

克劳迪娅公开的责备、她对于安娜失踪的绝望(在认真寻找了岛上的所有地方后,深夜,天降暴雨,克劳迪娅跑出了茅草屋,大声喊着朋友的名字)越来越困扰着桑德罗。寻找安娜变成了他与克劳迪娅相遇的借口。第二天早上,当克劳迪娅把手伸到海水中,想要洗把脸凉爽一下时,她感受到了落在自己身上的桑德罗的目光。为了掩饰自己的慌张,她试图走远些,但却摔倒在岩石上;桑德罗赶紧冲过去扶住她;这个动作除了具有偶然性之外,也是他所期待的,很明显克劳迪娅的心被扰乱了。帕特丽游艇和救援队的到来缓和了这种尴尬。当警察局长建议派些人去附近岛屿寻找安娜,桑德罗找理由退缩时,克劳迪娅冷淡地说道:"我认为您该去。"但是后来当桑德罗离开时,她马上又觉得有必要保护自己。对安娜失踪的焦虑逐渐变成了另外的一种情感,一种更加复杂的情感……对于唤起这种爱的激情的产生,我们不知道是应该注重欣赏导演的精致触觉还是其敏锐的内省。因此,《奇遇》的中心部分最让人感到意外的并不是桑德罗和克劳迪娅最终忘记他们寻找安娜的责任,而是安娜留下的空虚感填满了这段讽刺的时间。安东尼奥尼能够"自然地"表现出两个主人公之间可怕的感情变化:我们着迷于桑德罗和克劳迪娅新的情事,直到我们像他们俩一样也忘记关于"安娜之死"的调查。

当潜水员还在徒劳地搜索时,安娜的父亲到了罗马。这位外交官的出现使桑德罗十分尴尬。发生在两个失踪者"家人"间的冲突("我是您女儿最亲近的人";"此刻,我的女儿更需要我,而不是你")使克劳迪娅很生气:找了个理由说要去拿行李,她躲到了游艇上。桑德罗的目光一直跟随着她,过了一会儿,因为相同的理由,他也到了游艇上(他决定陪一个警察到米拉佐港口:一条可疑的船只在那里被截获)。看见他出现在门口,克劳迪娅跳了起来。当桑德罗在走廊中拦住她,并吻她时,她并没有反抗。但她马上就离开,走上了桥。她很困扰,那个持续瞬间的吻热烈而饱含深情。几乎是为了惩罚自己,她宣布:

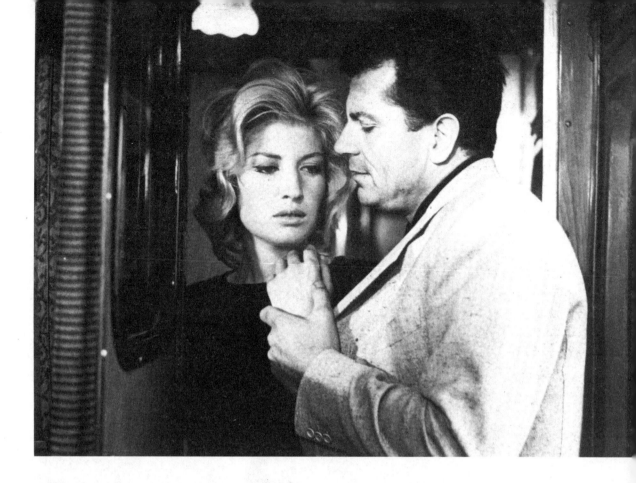

看见他出现在门口，克劳迪娅喃喃自语

"我去岛上转转。如果我不能逐个地查看完那边的岛屿，我就不离开。"她出发是去找安娜还是为了忘记桑德罗？也许是为了找到自己。

在米拉佐火车站，克劳迪娅再次偶然遇到桑德罗时（从对走私者的审讯中，没有获得任何线索），她找到了下决心的勇气：既然他们不能再见面，既然要分开，那不如立刻决定。但桑德罗并不这么想，在最后一刻，他登上了克劳迪娅乘坐的火车。从表面去了解事情真相不是挺好吗？分开是白痴的行为。"如果安娜在这儿，我也许能理解你的犹豫，但是安娜不在……"桑德罗的玩世不恭扰乱了克劳迪娅："马上就改变和忘记可能吗？……她很伤心……"克劳迪娅狠下心来建议桑德罗在第一站下车，继续一个人调查，她还让他许诺不要再找她。但第二天，是克劳迪娅找的桑德罗。桑德罗的实用主义和自我为中心使克劳迪娅伦理道德上的犹豫看起来是有道理的。影片的最后三分之一，取景于西西里，详细地记录了克劳迪娅慢慢变化的过程。在《奇遇》的结尾，她也成了不戴茶花的茶花女。

奇遇

在陶尔米纳别墅中的"甜蜜生活"氛围并不适合克劳迪娅。茱莉亚的爱的报复使她很压抑（茱莉亚受到公主侄子的公然诱惑，一个好色的十七岁小画家，他只画裸体女人，并且总是装成毕加索的样子）。克劳迪娅决定去诺托找桑德罗（特罗伊纳城的一个药剂师，一个肮脏的说法语的人，这也预见了导演杰米和里西影片中的一些"丑八怪"，他坚持称看见过一个"外地人"坐车到了那个地方）。他们继续着调查，虽然已经很明显，这对于克劳迪娅来说也只是一种借口。她身上的高档西服与环境不是很符合，桑德罗对此也很惊讶。

桑德罗和克劳迪娅意外重逢后，他们并没有急于去诺托，

"也许她只是溺水了……"

电影导演安东尼奥尼：一位有远见的诗人

172

就好像找到安娜的不可能性能够危及他们之间的情事。虽然很突然，但在诺托路上很长的爱情戏并不足为奇。我们被两个人之间的极端特写——对于安东尼奥尼来说是奇特的——镜头打动，被克劳迪娅爱情戏中的兴奋所震撼——这与安娜在桑德罗家爱情镜头中的深深的绝望形成了对比，被富有启发性的环境打动：一个"极其安静"的荒山缓慢地向海边倾斜，童话般的火车在进入隧道前缓慢地穿过山谷。时间停滞在这一刻。这种独特、无法重复的魅力以某种方式，通过参观沉睡中的神秘村庄的镜头提前表现了出来。"有人吗？"克劳迪娅靠近一扇关着的窗户，大声喊道。回声又重复了一遍她的话。当参观者的汽车——在那个荒凉的景色中唯一存活的一个东西——走出镜头时，摄像机继续扩大无情的太阳下的这个荒凉的广场、房子、教堂、一些无用的建筑。这是一种纯真

在如此短的时间内改变和忘记可能吗？

奇遇

空的状态。在影片中，我们很少会有如此完整的疏离感。

在诺托，当走进宾馆的那一刻，克劳迪娅突然想起了安娜。"最好还是你一个人走吧，"她对桑德罗说。当他们朝着宾馆大门走去时，克劳迪娅躲到了商店里。"我做的是不对的……很荒谬，"当桑德罗再次出现时，她请求原谅道。"是荒谬的最好，"桑德罗回答道，"这意味着我们什么都做不了。"桑德罗盗取了生活赋予他的一切，没有回忆，没有悔恨。在爱情中就如在事业中一样，他选择容易的。在面对人们可以从塔尖上欣赏到的一出巴洛克风格的美妙演出时（"多热闹啊！这非凡的自由！"他感叹道），他回忆起自己曾经是个建筑师："我曾经有很多自己的想法。你知道吗？""然后有一天，你发现给别人做项目会赚更多钱，那么……"他诚实地说："我需要下决心和埃托雷结束合作。"结束和帕特丽的丈夫一起工作意味着重新开始做设计……意识到克劳迪娅想要"把一切都弄清楚"，他很严肃地把双手放在前边："现在谁还需要这些漂亮的东西呢？它们能维持多久？过去的建筑物都会维持几个世纪，现在……""最好把目光放在要求不高的项目上。""我们结婚吧？"他突然问克劳迪娅。克劳迪娅有些震惊和不安，她逃避着回答道："为什么一切都不能简单点？我想清醒点，而……"第二天，她将会明白桑德罗向她提出的建议不过是"一场新的情事"。

那天早上，克劳迪娅没有心情开玩笑。在街上，她听到一阵欢快的音乐声，被音乐的节奏感染，她突然跳起舞来。桑德罗用善良宽容的目光看着她；一些东西阻止着他不能纵情于此，不能参与其中。他缺少一时的兴致，没有感觉。他下楼去散步了。他想参观的一个宏伟的宫殿已经关门，更重要的是看门人也不在，而门前正在看图纸的两个年轻建筑师的出现更加刺激了他。他们巨大的工作热情吸引了他。他走近一张大图纸，上面画着壁龛的细节，此时他手里正摆动着一串钥匙，刚好打翻了一瓶墨水。"您是故意这么做的！"两个年轻人中的一个喊道，并辱骂了他一番。在他们的手触到他之前，他阻止了他们。当他回到宾馆时，心情糟糕极了。他强行把克劳迪娅拉倒，想和她做爱。"我觉得你很陌生，"女孩失望地喊道，她用力地拒绝了他。"你

调查逐渐解除了,参观废弃的村庄

不高兴吗？有一个新的体验，"他回答道。意识到一件可怕的事已经过去，他更改道："我刚刚在开玩笑。"但是他的吸引力已经被自己破坏掉了。这件事突然把克劳迪娅带回现实：寻找安娜。继续调查的想法使桑德罗感到厌烦。"我们要听听大家的意见……"他说道。"随便你，但我们得先离开这里，"克劳迪娅干脆利落地打断了他的话。

在陶尔米纳，奢华的圣多美尼克宾馆大厅中，人们会庆祝一个节日。那天晚上，有一个派对。在被邀请者中有帕特丽和她的丈夫埃托雷（一见到桑德罗，这个合伙人，马上对他说："很明显从明天早上开始你得听我的了"）。帕特丽办事考虑周到，她不会问克劳迪娅些尴尬的问题，这让她很安心，所以克劳迪娅回到了房间：她不喜欢聚会，而且很累，所以她决定回到床上躺着。"尽量不要太忙，明天，"睡觉前，她嘱咐桑德罗道。桑德罗耸耸肩。那个夜晚，鸡鸣之前，他就会忘记他前一天在诺托大阳台说的话，并且会在一个墨西拿的妓女怀中忘记克劳迪娅——那个漂亮的皮肤古铜色的妓女，穿着非常性感。

黎明，克劳迪娅醒来，没看到桑德罗，她跑出去找帕特丽。"恐怕是安娜回来了，"克劳迪娅喃喃自语道。"几天前，想到安娜也许死了，我还很痛苦。但现在我连眼泪都不会掉了……"她从帕特丽的房间走出来，在走廊和宾馆荒凉的大厅徘徊着。突然，她看到沙发后面有什么东西在动，原来是一对情侣正在亲热。出于好奇，克劳迪娅踮起脚尖轻轻地走近，但她突然停了下来，似乎是被吓住了；放开怀里的陌生女人，桑德罗转过身来看到了她。他们互相注视了好久，她是怀疑的目光，他的则是害怕的。无法控制内心想逃避的冲动，克劳迪娅机械地跑了出去。桑德罗在酒店附近的一块空地上追上了她：她在那儿呆呆的，目光空洞。在《女朋友》的结尾，洛伦佐找到了重回自己背叛了的女人身边的勇气；而这部影片中的桑德罗则自己坐在椅子上开始哭起来。他们面对着埃特纳火山一动未动地待了很久，甚至没有看火山一眼。然后克劳迪娅克服了情绪，走到桑德罗身边，抚摸着他的头发。在灾难面前，她觉得怜悯是最后的救命稻草（镜头形象地在失望和希望中回忆着：男人坐在一堵墙对面，那堵墙被画

"我觉得你很陌生。"

遮住了一半；女孩被剪切在晴朗的天空和无尽的曙光中）。

《奇遇》这种开放式的结局（不同于罗西里尼的那部相信会创造奇迹的电影《意大利的旅行》）提示我们相互理解和宽容（不是顺从）是灾难中最后的救赎。克劳迪娅在痛苦和失望中（"不忠是爱的终极考验；人心一直在变化。人的生活中不可能没有背叛。"贝纳永指出），成为了一个女人。"单调的情感成为常规导致了她的某种不安。最后，不安的克劳迪娅在某种意义上成为了安娜，"迪纳齐写道。

在结尾优美的镜头中，影片重现了人物内心的紧张，"痛苦的紧张"（莫拉维亚），神秘的事物，岛上的一些画面（人们希望永远不离开这个岛屿）。在西西里岛上的一些镜头中（在墨西拿的妓女的丑事，在火车上接触的陌生人，广场上克劳迪娅周围的"鸡"叫声，桑德罗对于职业的不满的镜头），描述似乎胜于内省。描绘在圣多美尼克派对之夜时，也许是因为缺少背景，

奇遇

导演有些不如在《夜》中做得那么好。我们没看到"起伏",那些"受尊重的富人谈笑着就好像那儿就是整个世界,世界就是那样",正如可以在原剧本中能够看到的那样。

与《女朋友》和《呐喊》比较,《奇遇》的叙事结构不那么紧凑,但其在表现形式上更加进步。"安东尼奥尼迫于无法表达的限制,在一种寻找惯常的暧昧中,使影片中的图像更加清晰,更具立体感。《奇遇》有神话、传说的清晰度,"凯齐奇写道。"叙事很淡,心理描写更加稀薄,这都给予了发现事件、氛围、环境的空间,"迪纳齐指出。正如《职业记者》(1976年)中的沙漠,利斯卡的火山岛赋予影片中的人物"陌生感和神秘感"(福泽利尔)。在那种马克斯·恩斯特风格的月球表面的风景中有"毫无变化的、冰冷的、至高无上的冷漠",研究人员们毫无信念地漂泊着,最后迷失,"就好像他们的研究逐渐消失了"(塞冈)。"在导演身上,有石化景观的想法。自然既不是母亲也不是继母,她是与人物内心情感不一致的。她和任何东西都无关,也不反应任何东西:她就简单地在那里,"塞冈接着说道。

前所未有的景观使用,神秘漂亮的图像,主题的现代性(而在剪辑的运用中,可以看到一种古典主义的回归),这些不足以使这部影片成为安东尼奥尼前六部作品中最杰出的一部吗?这部影片受到如此普遍的关注,以至于在英国杂志《视与听》每十年举办一次的最佳影片国际评选中,几乎只引入了这位费拉拉导演的《奇遇》。这次国际评选无疑为这部影片提供了一个国际机会,最终该片获得1960年的戛纳电影节评审团大奖。"奇遇现象"也许比电影本身更重要,皮埃尔·卡斯特在1960年已经有这样的猜测。除了岛上一些精彩镜头外,我们还发现安东尼奥尼的第六部作品既优于先前的两部(《女朋友》和《呐喊》),也优于之后的两部(《夜》和《蚀》),尽管在《视与听》"排行榜"中,《奇遇》后来有些落后:在1962年的影评人评选中位居第二,二十年后位列第七,在《公民凯恩》《游戏规则》《七武士》《雨中曲》《八部半》《战舰波将金》之后。"我更喜欢影片所暗示的内容,而不是它的表面,"一个法国评论家在1960年关于《奇遇》这样写道。如果想想《夜》《蚀》《放大》《职业

记者》，我们不会认为他是错的。

"我很想重新把《奇遇》拍成彩色片，"导演有一天这样说道。意大利广播电视台三台两个勤奋的电影爱好者，恩里科·格雷兹和米歇尔·曼奇尼马上抓住了安东尼奥尼的话，想让他兑现：1983年7月，安东尼奥尼回到利斯卡岛拍摄一部短片（十分钟），短片用于时长一小时的电视节目，它有个文德斯似的名字："虚假的回归，一个考古学场景"。就像人们能想到的，这不是关于回顾过去的，也不是严格意义上的电影片约，而是有关迷人风景的一部"纪录片"，四分之一个世纪前，它曾被用作一部最有名的电影的背景。

影片的第一幕镜头确实非常杰出：摄像机放置在船上，慢慢地、悄悄地接近岛上的悬崖峭壁（长四百米，宽二百五十米），黑白背景不知不觉变成彩色印片，在这一幕中，游艇靠近了岛屿，然后我们再次听到《奇遇》中人物的声音：游泳的安娜，茱莉亚可预见的评论（埃奥利群岛曾经是火山……）。然后，手提摄像机缓慢把我们带到了海滩上，让我们跟随莫妮卡·维蒂、加比利艾尔·费泽蒂、蕾雅·马萨利的路线前行：水湾、盐渍腐蚀的岩石峭壁间的人物形象，他们爬上岩石的边坡，那是岛上最高的部分：干旱的植被、一些花、一个空水桶，在那里还存在一些可以表明有人经过的碎片（配乐中响起了影片中的对话："安娜在哪儿？""不在那儿吗？"）。旅行回忆录以从高处看其他岛屿的视觉景观而结束；人们放弃了寻找费泽蒂和维蒂曾经过夜"等待安娜"的那个茅草屋，也许那个茅草屋已经不在了。

我承认，我还没有完全把握住《奇遇》中某些情节关于这种"回归"的终极意义。我在思考是否某些瞬间的魅力（首先是岛上的船只靠岸处）都应归于神奇的画面或是我们的记忆，或者是今天的彩色图像走入我们想象中的过程。很可能这种"回归"，这种对"被遗弃的地方"的赞誉（我引用了法比奥·卡尔皮一本好书的名字，他是导演中最具有安东尼奥尼风格的），揭示了这首抽象诗的所有魅力——如果你能看到电影放映后引人深思的那部分：自己介绍它，没有把其与《奇遇》联系起来，可能使其看起来是纯粹的文学作品。

无论如何，这十分钟可以作为八十年代初导演描绘的"魔法山"系列画的理想介绍影片。影片的一些主题证明了黑白片所有的优越性：《奇遇》的彩色片我们是不会喜欢的。

夜 （1960）

从《奇遇》开始，安东尼奥尼重新开始探索资产阶级世界。资产阶级世界也成为他之后两部作品《夜》和《蚀》的中心。这使喜欢分类的评论家们将此三部作品称为"资产阶级三部曲"。虽然《夜》中存在于主角之间的关系让人们想起桑德罗和安娜的关系，而且导演也曾想深化安娜失踪的原因，但安东尼奥尼的第七部影片和《奇遇》没有任何共同点。这部影片的主人公是结婚

"我没有勇气继续下去……"托马斯（伯哈特·维奇饰演）和莉迪亚（让娜·莫罗饰演）

已有十年的一对夫妻，影片是《爱情编年史》第二部分的形式，但既没有调查也没有犯罪。

摄影机垂直进入开始移动拍摄（摄影机慢慢地滑动着，如在梦中一样，沿着倍耐力的摩天大厦，逐渐进入车水马龙的街道），这部电影的故事情节在城市（米兰）中展开，并且发生在一个准确的时间。在六十年代初期，无数丰塔纳这样的人（《爱情编年史》）在经济扩张中，如雨后春笋般成倍出现；所以影片主人公之一出身于一个工业家庭是毫不奇怪的。影片的最后三分之一（最初命名为《狂欢》Baldoria）发生在这种原始的"暴发户"别墅中，他们视工作为艺术，并同样关注"工人们的文化节目"。

影片中的故事发生在很短的时间内，在一个周六的下午和周日的黎明。那个周六的中午，乔瓦尼在等待邦皮亚尼（Pompiani）参加他的新书发布会。但在这之前，他必须完成一件令人尴尬的事情：去医院探望一个童年的朋友托马斯，他马上要死于癌症了。托马斯是个奇怪的垂死之人。为了庆祝与"我的好朋友们"（过去，托马斯曾经偷偷地爱恋过莉迪亚，也就是乔瓦尼的夫人）重逢，他还订了一瓶香槟。他并未因病情想得到大家的同情，相反却一直在不断地道歉（"我给大家添麻烦了……"）。他并未谈及自己的状态，却开始关心起他的客人们（"你书中有几页内容，我特别喜欢，"他对乔瓦尼说）。当提及他在医院的"休假"生活时（这是三年来，他第一次拥有这么自由的时间），他以一种微妙的幽默说道："多美的地方啊，是吧？我曾经厌恶的一切都被装饰过了。我从未想过会有这样奢侈的结局。总有一天医院会和夜晚的俱乐部一样，人们都想在这儿娱乐到最后一刻。"（在这些玩笑中，我们看到了恩尼奥·费拉亚诺的风格，这个剧本是他和安东尼奥尼以及托尼诺·格拉共同完成的，该剧本也是安东尼奥尼的最好剧本之一。）莉迪亚被这个正直、慷慨的男人在生命最后一刻所展现出的尊严所震惊："当你孤独时，总会睹物思人。你会意识到还有很多事情要做……我开始怀疑过去做过的事是否有意义。我没有了进一步探索的勇气。"莉迪亚无法控制情绪；为了不哭出来，她找了一个

从病房中出来,莉迪亚突然哭起来。

夜

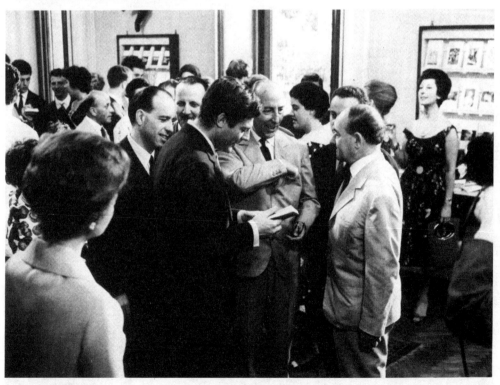
成功人士前厅:乔瓦尼(马尔切洛·马斯特罗亚尼饰)为萨瓦多尔·夸西莫多("我们的诺贝尔文学奖获得者")在小说上签名。中间是发行商瓦伦蒂诺·邦皮亚尼。

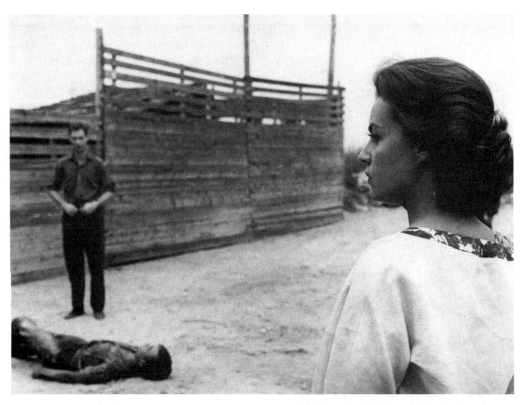

莉迪亚在散步

"我只想和你在一起"(莉迪亚和乔瓦尼)

借口,伸出手给托马斯,托马斯紧张尴尬地看着她,他知道也许这是最后一次见到她。几分钟后,她的丈夫在花园找到她,她正靠着墙啜泣着。

乔瓦尼也心绪不安,但是因为另外一件事。从朋友的病房出来,在走廊靠近一个奇怪病人的房间时,一个非常年轻患慕男狂症的女孩把他拉到自己的病房中,以野兽般的热情紧紧地抓着乔瓦尼,想去吻他;相信是因为无法抵御的激情,乔瓦尼进入了病房。然后进来了几个护士。"为什么你把它称为一件不愉快的事?"车上听完丈夫的描述后,莉迪亚冷淡地问道。"这样的一种经历……是一个很好的写作素材,可以起名为'生与死'……你想让我和你说什么?你做了很下流的事吗?你想让我感到害怕吗?我理解你,你当时一定心烦意乱……"还有很多其他的背叛,是莉迪亚要责备丈夫的。

没有什么比灾难更能让我们清楚地审视自我,《放大》的主人公将会这样说。有些像《呐喊》中伊尔玛丈夫过世的消息、《夜》的序幕(探望将死的朋友)触发了人物内心改变。镜头突然转到背靠墙的莉迪亚,她已经重新找到了自我,评价着自己与乔瓦尼以及与整个世界关系的不稳定性。她觉得自己的生活有了一个全新的状态,她将用托马斯的眼睛看周围的事物。她觉得与文学鸡尾酒会格格不入,而且有些可笑。丈夫的成功让她充满惆怅。在尝试不引人注意后,她离开了那个"成功人士前厅"(出席酒会的诺贝尔文学奖获得者夸西莫多是这样定义的),开始在路上游荡。她需要和自己独处,以便找回自我。行走在人烟稀少的城市(夏季的周末已经来临,只有停车场的看守和看门人,他们像木乃伊一样一动不动地站在岗亭里),她感到不自在。那些高大的建筑似乎要将她撕碎,她加快了脚步。在一个拆毁的老院子里,一个小男孩在哭,这儿的环境与周围的新建筑形成鲜明的对比。莉迪亚走过去想要安慰一下小孩,可没能成功。在离开那个与时代发展格格不入的地方之前(有一个旧的锅被遗弃在角落中),她从墙上取下了快碎成粉末的一块墙皮。"我们觉得这是电影的高潮部分,因为此刻,人物被毫无原因的焦虑所折磨,而安东尼奥尼能够找到一个完美的画面来表达,"莫拉维亚指出。

"一个人的一天总是充满黑暗的混乱,而在这种混乱中仅仅会出现几分钟的清醒和理智的行为。我们的大部分时间都是在取墙上的石膏片中度过的……当某一时刻,"作家总结道,"人们开始重视他们这种清醒和理智的行为时,他们在混乱中保持沉默。这部影片是相反的。安东尼奥尼把现代小说、诗歌的方法与图像搬上了屏幕,也许这在意大利是第一次。《夜》中的一些画面突然使新现实主义的叙事电影很过时。"

莉迪亚叫住了一辆出租车,上车。穿行在都灵的街道中,克莱莉亚——帕维泽《孤独的女人》的主人公,突然感到需要"再闻到墙的味道",她就是在那儿长大的。而莉迪亚想要重新回到"布莱达前面的那片草地",就是与乔瓦尼爱情开花结果的地方。像克莱莉亚一样,她惊恐地发现过去"是如此的不同,已经死了"("一切都消失了",而对于剩下的那小部分"对于我们或者对于以后都不再重要")。一下出租车看到的一场毫无理由的暴力事件(在草地上,两群"泰迪男孩"的头目正在同伴们冷漠的目光中互相残暴地厮打着),让莉迪亚看到了塞斯托、圣乔凡尼城的乡下已经失去了原来的宁静。很幸运的是,还有一群年轻人懂得以更聪明的方式娱乐:她偶然地混杂在等待的人群中,他们正陶醉地看着火箭升空时留下的白雾,这是一群玩发明的男孩们在向天空发射火箭。这个非同寻常的举动让她突然平静下来。她在电话亭给乔瓦尼打了电话。回到家中的乔瓦尼,惊讶地发现平常在家的妻子不在;一个女邻居,抱怨因为感冒不得不留在米兰过周末,她也无法安慰他;在阳台上呆呆地注视了远处关闭的窗户后,他躺在沙发上,然后睡着了。(作家在漂亮但却空荡的房间中不安地徘徊的镜头,与莉迪亚的散步平行拍摄,令人感到忧郁的视觉缺失场景;《夜》最后一组镜头中用言语表现出的痛苦分离实际上在此已经以景色暗示出。)

在等乔瓦尼过来接她时,莉迪亚感到揪心,她继续探索着她过去幸福的见证地。她把脸颊倚在一棵树上,注视了好久被野草覆盖的铁道。当乔瓦尼到达时,那些玩发明的人已经离开了。"你来这儿干什么?"乔瓦尼问道。注意到自己的失态,他沉默地站在她旁边。这是以后都未出现过的仅有的温柔一刻。整个晚

上,莉迪亚一直在徒劳地想要吸引乔瓦尼的注意。当洗澡时,她让乔瓦尼把海绵递给他;而乔瓦尼并没有递给她,而是把海绵放到了澡盆里。当她从澡盆裸着身体出现在乔瓦尼面前时,似乎在等待;而乔瓦尼继续打着领带,并没有看她。"她想挑逗他,而他们的心灵感应早已不再。"(贝纳永)

那天下午,他没看见莉迪亚,突然很想她;现在她回来了,他几乎没有注意到她的存在。在半荒芜的俱乐部("我们不去格拉蒂尼家,"出去前,她对乔瓦尼说,"我们去我们想去的地方。我只想和你单独在一起。"),莉迪亚继续凝视着丈夫,似乎是在研究他。"你只是想转移我的注意力,"乔瓦尼在惊讶与愤怒之间评论道。"别老是蔑视我,我也有自己的想法,"妻子平静地反驳道。她的包里放着一封信,她会在黎明时分从格拉蒂尼家出来时,把信念给自己的丈夫听。这里不是一个适合分别

夜

瓦伦蒂娜的游戏,那个自己娱乐的女孩(莫妮卡·维蒂饰)

的地方。

"那么,我们去格拉蒂尼家吧?"乔瓦尼轻松地接受了莉迪亚的这个建议。当他们夫妻俩进入别墅的花园时,都对花园的那种奇怪的安静感到惊讶。别墅似乎无人居住,生命的唯一迹象就是栏杆上卡着一本书。"谁现在还会看《梦游人》,"看了眼书名后,乔瓦尼说道(选择布洛赫的杰作没有什么象征意义:这是一个具有讽刺意味的发明,就像那匹叫沃尔夫冈的马一样,这只是用于引出瓦伦蒂娜这个人物,她是房主的女儿;就是她在看《梦游人》那本书)。"它刚赢了它的第一场比赛,"女主人解释道。为了不让它染上"坏习惯",沃尔夫冈被带去睡觉了("如果失眠,它就会紧张")。莉迪亚成功地避免了例行公事的介绍,这时她遇到了童年时代的朋友贝莱妮斯(Berenice),贝莱妮斯是那些失意女人中的一个,那些女人因为感受到"天生的孤独"的事实,放纵自己和所有的人发泄。当贝莱妮斯开始谈及童年往事时,莉迪亚找了一个借口离开了。为了避免其他尴尬的相遇,她将扮演自己的角色,和瓦伦蒂娜一样。当她漫无目的

现在每个亿万富翁都想拥有自己的知识分子(乔瓦尼、瓦伦蒂娜和工程师格拉蒂尼)

"我们要一起看几页吗?"(乔瓦尼和瓦伦蒂娜)

地行走时,她将遇到坐在台阶后面的膝盖上放本书的瓦伦蒂娜。这两个孤独女人之间,马上就建立了一种默许的好感。"你为什么一直都不高兴?"晚点乔瓦尼突然看见莉迪亚时,对她说。(乔瓦尼也被人拦住寒暄了一会,是他的一个崇拜者莱莎夫人,也是一个很不知趣的人:当人们在用自助餐时,文学奖的爱好者可以就原主题给小说家提意见:"一个女人为了另外一个女人的幸福牺牲自己的故事"。)"我一个人这样很高兴,"她回答道。指着别墅,莉迪亚接着说道:"里面也有一个女孩在自娱自乐,就是她在看《梦游人》那本书。她很可爱。"莉迪亚的话就好像在邀请乔瓦尼投入"艳遇"中。

在遇到瓦伦蒂娜之前,乔瓦尼还要忍受她父亲的很长的一段独白:格拉蒂尼工程师有很多关于作家的计划,在初次的探索性谈话中(莉迪亚也参与其中,这是整个晚上这对夫妻唯一一次在一起的时刻),他就向他的客人阐述了自己对于"人生观"的评论。也就是金钱并不重要,重要的是"创造一些能够让我们享受在其中的东西",他开始说道。"一个艺术家,当他工作的时候应该想到作品,而不是钱。我一直把我的事业当作是一种艺术;那些经济上的利润对我来说并不重要……生活是要靠我们自己的机智去成就的。""但你们工业家有优势,你们可以用真实

夜

的人、真实的房子、真实的城市来完成你们的故事,未来掌握在你们手中。""您也是一个为未来担忧的人吗?我自己掌握未来,但对于我来说拥有现在已经足够……未来很可能永远不会到来。""大工业家"无聊的宣言到此为止。(这位新资本主义代表的话——导演苦涩的讽刺和同情的主题——"是如此准确,以至于只能在编剧奥蒂埃罗·奥蒂埃里的对话中找到对照,'米兰的售货员',"凯齐奇这样写道。)而深夜,在离开之前,格拉蒂尼这位"工业诗人"——萨杜尔是这样定义他的,将尝试掌握他这位作家客人的"未来",他给乔瓦尼提了一个非常明确的建议。"我需要一位像您这样的人,"在书房中,格拉蒂尼对乔瓦尼说道;他边说,边在一张纸上画着什么。"我想建立一个新闻出版和公共关系部门,但首先是致力于内部关系。我意识到老板和工人间没有交流。您知道为什么吗?因为他们不知道公司的历史;他们也不知道我……我想让您成为我们公司的一员……您不喜欢公司的生活吗?您不喜欢'自立'吗?"对于工程师格拉蒂尼来说,供职于他的公司就意味着"独立",毫无疑问的是经济上的独立。乔瓦尼有问题:"自立是从什么角度说的?"他突然问道。格拉蒂尼含糊地回答道:"那么,您自己想吧,您好好想想。您记住我的公司会提供高薪。"现在每一个亿万富翁都想拥有自己的知识分子,莉迪亚早就注意到了,当她穿衣服走出家门时就这样说过。就像发生在那个年代的很多他的同行们一样,乔瓦尼将会接受这吸引人的建议吗?电影没有告诉我们答案。作家的决定将取决于他与格拉蒂尼女儿的关系;她才是天平的指针。在让我们对她充满好奇之后,导演在影片的最后三分之一部分让瓦伦蒂娜走进了镜头。

乔瓦尼并不知道瓦伦蒂娜是格拉蒂尼的女儿(他是后来才知道的)。他被这个早熟女孩的谜语所吸引,她能够一个人自娱自乐。当乔瓦尼看到她一个人在空荡荡的大厅时,她正在完善自己发明的一个游戏:游戏是扔一样东西,是将一个带镜的粉盒扔到地板的棋盘上,使它停在地板最后一排的方砖里。乔瓦尼接受了游戏邀请。"大家可以想一下赢了比赛要什么,我们比出结果以后再说,"瓦伦蒂娜宣布。一群客人聚集在参加比赛的两个人

莉迪亚默默地观察着丈夫和瓦伦蒂娜

周围；有些人还打了赌，就像赌马一样（知识分子一类的人自私而又富有同情心）。为了让他原谅自己的那些挖苦话，瓦伦蒂娜邀请作家到她的房间去："我们一块看书吧？"他们刚刚单独待在一起，在楼梯上边，乔瓦尼就要吻她。瓦伦蒂娜任由他吻了，但却毫无激情。在高处，莉迪亚因为要给医院打电话，爬上了顶楼；她刚刚得知朋友的死讯，"十分钟前去世的"，此时莉迪亚默默地注视着楼下发生的一切；托马斯的死带给她的痛苦远远超过了丈夫的背叛。乔瓦尼喜欢瓦伦蒂娜正如《奇遇》中桑德罗喜欢克劳迪娅一样。她和克劳迪娅年龄相仿，但在面对乔瓦尼的艳遇诱惑时她更加清醒、聪明。她的一些经历告诉她爱情是"一些错误的东西"，"没有什么新鲜的"。当知道乔瓦尼已婚时，她把双手放在前边，说道："我不想破坏别人的家庭……现在回到你妻子身边，整晚都留在那儿。"

乔瓦尼为了让瓦伦蒂娜对他敞开心扉，开始向她倾诉："我似乎没有办法再写作了……不是不知道写什么，而是不知道怎么去写了。"这个"内部"危机影响了他整个一生……女孩没被感动，她让乔瓦尼听一段几天前她录制的自言自语："我不想听无用的声音，我希望可以选择它们……声音和讲话。很多话我宁可不听！但你能做的只是忍受……"当乔瓦尼要求再听一遍时，瓦伦蒂娜毫不惋惜地删除了录音。"你为什么做这些事情？如此挥

夜

暴雨中所有人的狂热（右边莉迪亚）

电影导演安东尼奥尼：一位有远见的诗人

霍智慧是罪恶的，"他说道。"我不聪明，我只是清醒，这是不一样的，"她反驳道。这个早熟的女孩感觉到了世界的荒谬，她就生活在这样一个荒谬的世界中，就好像她的洞察力让自己无力；她还没有发现"她的"真实性，奈莉·卡普兰这样写道。当作家告诉她工程师给他的建议时，瓦伦蒂娜这样评价道："你为什么要和我父亲一块工作？你不缺钱，你……你需要一个让你感到年轻的女孩。"那个女孩也许是她。

穿过通向酒吧间的门厅，乔瓦尼和瓦伦蒂娜碰到了莉迪亚：乔瓦尼的夫人在这一刻和罗伯托散步归来。罗伯托是贝莱妮斯的朋友；年龄和乔瓦尼一样大，是一个帅气的喜欢运动的男人；他看见莉迪亚的第一眼，目光就再也没有移开过；在暴风雨中，当莉迪亚受到大家的感染，也想穿着衣服跳到游泳池时，罗伯托伸出手抓住了她，对她说"别做蠢事！"他把她带到了自己的蓝旗亚跑车上。因为朋友的过世和丈夫的背叛感到心烦意乱，莉迪亚开始"随波逐流"。（我们想想《温柔的夜》第一章中，狄安娜别墅晚上的聚会中罗丝玛丽和迪克的散步，这是一部安东尼奥尼

曾经想要搬上屏幕的作品:"迪克把她从人群中拉出来,他们单独在一起。她只感到人群在拖着她向前走。")莉迪亚和罗伯托感情的短暂逃离几乎是在下一个信号灯出现时立即结束。那些所谓的逃跑者,导演让我们自己来想象:摄像机通过带有雨滴痕迹的玻璃窗取景;雨滴落在汽车金属板上的声音覆盖了说话的声音,几乎表明了追求者的爱语进入了莉迪亚受伤的心没留下一点痕迹。我们只听见了结论性的话语:"对不起,我不能,"当罗伯托爱抚她时,莉迪亚低语道。像从梦中醒来一样,莉迪亚请求罗伯托回到别墅中。

夜

"来我的房间擦一下吧,"看到浑身湿透的乔瓦尼夫人出现在门口时,瓦伦蒂娜对她说。罗伯托的出现似乎没有让乔瓦尼感到尴尬,就好像在这种聚会上,人们成对出出入入是完全正常的事情。随着爱情的消失,嫉妒也消失了。当瓦伦蒂娜领着"情敌"去她的房间时,乔瓦尼走向了酒吧间。当他再次悄然地出现在房间门口时(关于海明威和民主政治的话题让他感到厌烦,他也不喜欢和试图挑衅自己的妻子的追求者争论问题),他惊讶于两个女人之间建立的这种出乎意料的家人般的关系:她们"避

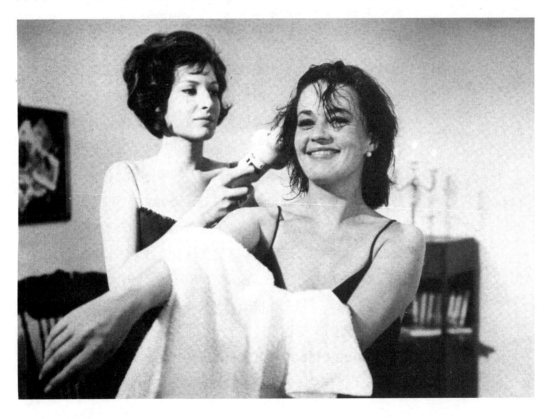

女人之间(瓦伦蒂娜和莉迪亚)。

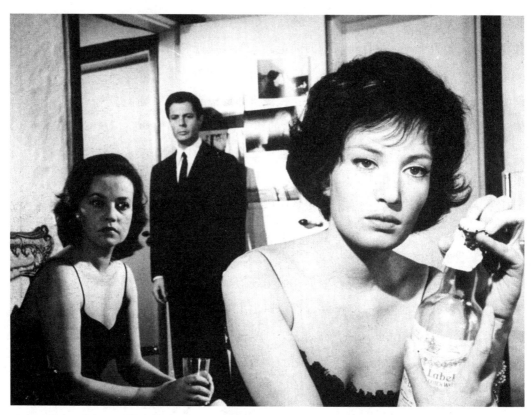

"今天晚上，你们让我精疲力尽，你们两个。"（莉迪亚、乔瓦尼、瓦伦蒂娜）

免"着重新提起"发生的事情"，表现得如老朋友一般；她们甚至可以一起谈笑。面对这样意外的一幕（对于观众来说也是，这是安东尼奥尼电影中最新颖的场景之一），乔瓦尼就像一个孩子发现新世界一样感到激动。这也许是第一次他在影片中有这种心情。"今晚，我感觉像要死了一样。至少结束这种痛苦，会有新的开始。"说这些话时，莉迪亚意识到了乔瓦尼的出现。走到门口时，她对瓦伦蒂娜低语道："尽管我和你这样说，但没有嫉妒，一点都没有；那是忧虑。"这对夫妻离开后，瓦伦蒂娜关了房间的灯；黑暗中，她的形象在窗外透进的微弱的光下看起来很忧郁。那天晚上，这对夫妻让她变得筋疲力尽。

"我们走这边，"莉迪亚指着公园（黎明的白光中，雨后雾蒙蒙的景观笼罩在忧郁、虚幻的光环中），建议道。现在两个人又一次走在一起，整个晚上他们都在避免着这样，现在莉迪亚找到了走出失语症的勇气。托马斯的死（"对我来说，他不仅仅是朋友，他还给了我一种不曾拥有的力量……"）使她擦亮了眼

睛,并且让她看到了自己的失败。"今晚我有一种垂死的感觉,是因为我不再爱你了。这就是我感到苦闷不堪的原因……但愿我已不复存在,因为我不能再爱你了,就是这样。这就是我们坐在夜总会里,当你感到极其无聊的时候,我所产生的想法。"乔瓦尼试图缓和气氛,故作轻松道:"你说这些意味着你还爱我。""不,这只是同情,"莉迪亚回答道。他们坐在草地上,各自开始自言自语,莉迪亚开始回忆去世的朋友托马斯,而乔瓦尼则在述说自己的悔罪:"我从未给过你什么。很奇怪似乎直到现在我才意识到那些给予别人的也只是为了让自己得益。"莉迪亚从包里拿出一张纸开始念起来。这是一封很多年前的早上,一个爱人写给他熟睡中的女神的情书。"透过你的面庞我看到了一个纯洁优美的幻象,从另一个角度反射出我,它包含着我的一生……这当中最奇幻的一幕便是我第一次感觉到你从来就是属于我的……这个夜晚将永无尽头,将无限地持续下去,而你就在我身边,你不仅仅是我的,更是我身体的一部分,和我共呼吸的一部分。这样的生活没有任何人、任何东西可以破坏,我们面临的威胁只有一个,就是对这种生活习惯了而变得麻木……""这是谁写的?"乔瓦尼突然问道。很明显,他已经不再是那个曾经写

夜

悲伤的黎明

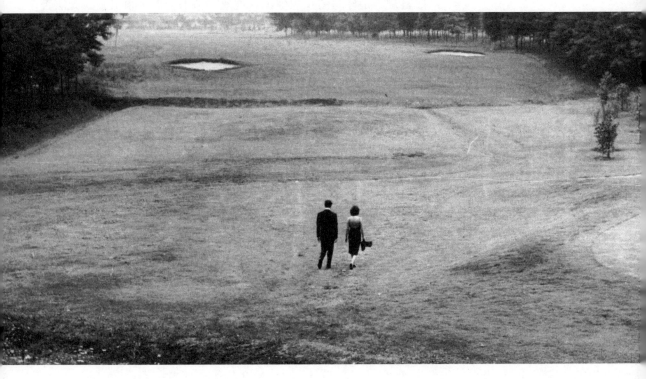

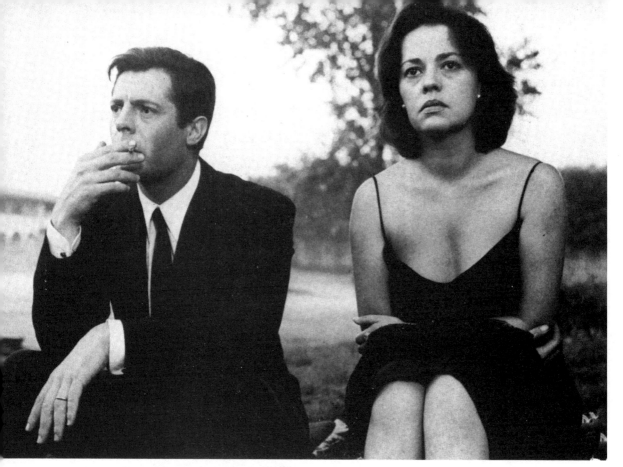

"这封信是谁写的?"(乔瓦尼和莉迪亚)

电影导演安东尼奥尼:一位有远见的诗人

过这封信的人。习惯性的冷漠也使他的记忆变得模糊。莉迪亚的回答是"是你写的!"他沉默地放下情书,似乎很沮丧。无法否认证据,也无法接受现实,他绝望地抓住已经失去的妻子;丝毫没在意妻子的抗议("我不再爱你了,你也不爱我了!……你说啊!你说!"),他似野兽般愤怒,把她扑倒在草地上,试图去吻她。莉迪亚闭上了眼睛,满脸泪水,她不再挣扎。但很明显乔瓦尼内心一片愁云。在《奇遇》中,桑德罗和克劳迪娅通过怜悯而相互理解;黎明,莉迪亚和乔瓦尼找到了交流的方式和勇气,但爱情已经不复存在,仅仅有怜悯是不够的。和《呐喊》一样,《夜》以"无法缓和的失败的尝试"(萨杜尔)而结束:安东尼奥尼的夜并不温柔。在影片中,我们感受到了一种力量,感受到生活和面对现实的愿望,这些发生在《呐喊》和《蚀》的导演身上让我们感到惊讶。这是艺术奇迹?

《夜》不仅仅是关于一对夫妻的痛苦的纪录。我们还看到了一种对死亡的微妙沉思(托马斯身体的疾病是主人公们精神疾病

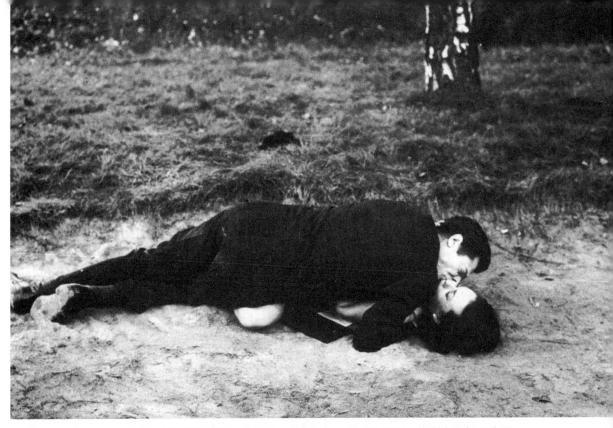

"就好像是即将被淹死的两个人的拥抱,"导演安德烈·塔科夫斯基评论道。

的一种象征性换位);一种对职业的尖锐反思以及在意大利"繁荣"时期一个知识分子的欲望;一幅工业繁荣的画面(在意大利电影中,工程师格拉蒂尼完全是一个新人物);一首现代化大都市建筑的难忘交响曲。

《夜》中的米兰城在安东尼奥尼的眼中改变了。由钢筋、混凝土和玻璃建成的米兰城变成了未来的迷人的传奇之城,同时又因为它的可吞噬人类的摩天大楼变成了一个不适人居之城。"如果在诺托站在巴洛克辉煌的建筑前(《奇遇》),曾经是桑德罗弄错了,那么在这部影片中,城市是有责任的:剧中人物都是牺牲品:大都市更像是一个大诊所。"(阿门格尔)"《夜》中的城市,"凯齐奇写道,"属于由荒谬的法律统治的世界。"这部影片为我们提供了一幅"现代人脱离其自然背景"的令人不安的画面……似乎剧中人都在视觉上寻找着他们的自然背景,但面对着一个现代化大都市的钢筋混凝土,繁荣景象是不可能找到的:莉迪亚穿过米兰,最后到了塞斯托——圣乔凡尼城的一片草地上,在那里背景逐渐变得模糊,灯光的剪辑也变得不那么强烈。莉迪亚的近景拍摄到影片结尾进入达·芬奇笔下伦巴第乡村式的

夜

画面，暗示了一个充满感情色彩的理念世界。

除了财富和现代化问题外，这部影片中突出的地方还有其故事的紧密性（整部电影的故事情节都发生在短短的十二个小时之内）、令人惊奇的图像的细致性（有人提到了"过度的矫饰主义"）、"不断变化的思想的紧密性"（多尼奥尔·瓦尔克罗兹）以及主人公的人性化。在《夜》中，导演实实在在的内省能力，还伴随着一种不寻常的热情。通过莉迪亚，导演在让娜·莫罗的帮助下，给我们提供了一个世界电影史上最复杂和最富有生命力的女性形象之一。这个沉默的观察员，把自己封闭在内心的痛苦当中，她不是一个抽象的良知的化身，而是一个迷人的人。"她的真实，让她周围的一切都变得真实"（莫拉维亚）。"安东尼奥尼，"费列罗写道，"能够成功传达给剧中的莉迪亚那种了解与被了解的愿望，能够进行感情和思想上的揭露和挖掘的工作。"面对莉迪亚，瓦伦蒂娜的角色并不引人注意，她的意义在于折射出两个主人公之间的危机。"与世界相分离，就好像从玻璃墙中分离出的"虚构人物（贝纳永），她爱客观的东西，怀疑感情，瓦伦蒂娜预示了《蚀》的主人公维多丽娅。

格拉蒂尼家晚上的"聚会"，马斯特罗亚尼和弗拉亚诺（影片的演员和编剧）的共同出现，导致很多评论家把这部影片和前一年费里尼拍摄的《甜蜜生活》做比较。当然比较是不可避免的，这首先让我们看到了两部杰作的区别。在部分相似的环境中，背景都是经济奇迹时代的富人世界，他们创作出"如此不同"的作品。首先，从风格上来说：费里尼作品有血气、有巴洛克风、注重舞台动感；安东尼奥尼作品风格平实、干净、理性。"这里的一切都纯净得像十倍的蒸馏水，"萨杜尔写道。叙事的删减：《夜》的主人公是一对夫妇，而不是环境；马切罗和乔瓦尼也是不同的，马切罗是一个整天忙于收集绯闻的记者，一个从农村搬到城市受上流社会腐朽生活影响的乡下人，而乔瓦尼是一个不再清楚"如何"写作的成功作家。（《夜》中的夫妻更能让人"想起"那部1963年的《八又二分之一》：像乔瓦尼一样，圭多是一个以自我为中心的导演，他无法再创作，也无法再爱；有些像莉迪亚，影片最后圭多的妻子决定翻开新的一页。）与费里

尼不同的是，安东尼奥尼隐藏在女主人公身后。不同之处还在于社会"环境"：格拉蒂尼邀请的那些有判断力的人（唯一被允许的疯狂就是穿着晚礼服跳到游泳池中）都属于有钱的贵族，而不是威尼托大道的那些国际名人，也不是罗马"放荡的"贵族。正如基亚雷蒂指出的，"《夜》与《甜蜜生活》存在的唯一的共同因素就是绝望"。

　　一些意大利的知识分子——阿尔巴西诺和莫拉维亚，他们责怪导演赋予乔瓦尼这个人物太多的消极和"非理性"。这种情况也同样发生在前一年上演的《甜蜜生活》中自杀的作家斯坦尼身上。像斯坦尼一样，乔瓦尼代表着"一种"作家，并非"等级"的（像乔瓦尼这样的人物，在六十年代可以看到很多），看来安东尼奥尼风格的第一个知识分子形象被非常精致巧妙地刻画出来，职业危机与情感危机的关系比《奇遇》中更加深入地表达出来。

夜

蚀 （1962）

影片《夜》以黎明时的痛苦分离为结局，而《蚀》的故事情节随着黎明时的一个痛苦分离而展开。里卡尔多，一个四十来岁的左派知识分子，维多丽娅，一个二十五岁左右的女孩，他们争论了一个晚上，都已筋疲力尽。维多丽娅不耐烦地在房间里徘徊着，不时做些无意识的动作（哲学家恩佐·帕奇将其定义为"物性"），如移动桌子上的物品，拉窗帘（窗外出现了罗马新区的蘑菇形导水管，一种奇怪的存在）；里卡尔多躺靠在一张椅子上，他两眼发呆，把自己封闭在一种尴尬的沉默中，旁边的桌子上堆满了书和杂志。当维多丽娅说要离开这个遇事总是会分析很多、也会考虑礼貌问题的优秀知识分子时，里卡尔多装作没明白的样子。惊讶于同伴的迟钝，维多丽娅向里卡尔多目光所在方向移动过去。当遇到里卡尔多的目光时，她却害怕地退缩到了窗口，看到镜子中因为疲惫而紧张愤怒的面容。出于厌恶的本能，她伸出双手捂住了脸。"我想让你开心，"里卡尔多低语道。仍然幻想着可以恢复他们之间的关系，他悄无声息地走近她，抓住了她的一只胳膊。"当我们相遇时，我才二十岁：那时我很开心，"维多丽娅逃避着回答道。"告诉我最后一件事，"他坚持问道。"你不再爱我了还是不想嫁给我了？""我不知道。""你什么时候开始不爱我的？""我不知道。""我想……""……让我开心，你和我说过。但为了继续生活，我也应该开心。"

安东尼奥尼开门见山地直奔结论。很明显，女孩已经决定打破他们之间的关系，因为她感到不快乐。事实是里卡尔多这个知识分子无法找到一种可以和女友心灵沟通的方式，无法留住她，他和她关于分手讨论了很长时间（当她离开时，他仍然顽固地盯着地板；她的形象出现在一张白色背景下的抽象画上）。里卡尔

黎明时的分手：维多丽娅（莫妮卡·维蒂饰）和里卡尔多（弗朗西斯科·拉瓦尔饰）　　蚀

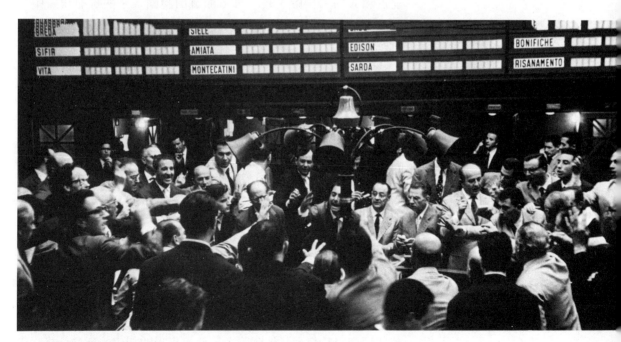

证券交易所，议价和价值腐化的圣地。

"为什么我要停下来?"皮耶罗(阿兰·德龙饰),专业的证券交易代理人

电影导演安东尼奥尼:一位有远见的诗人

多表面的平静隐藏着冷漠,隐藏着一种令人恼火的自给自足(正如可预见的,他在路上追上了女孩,理由是想要像往常一样"陪着她",事实上,他想要的是分手的主动权)。

影片精彩的片头"好像是发自内心的格言"(基亚雷蒂),以非凡的技巧表现出女主角的烦恼。此时,她已经决定重拾自由,她觉得自己被困在了这个突然间让她感到陌生的房间里。在一组不寻常的连续快速拍摄中(导演增加了人物的镜头、人物的观点和人物的接触),"维多丽娅的脸陷入了网状的线条中"(皮埃尔·盖伊),通过分手的证物表现出来,诸如装饰品、窗帘、灯罩等。从影片开始,"物体"(维多丽娅接触那些物品,几乎是想要消失在其中,帕奇指出)充当了一个非常重要的角色;在影片最后,也代替了人的位置。

维多丽娅有个超级爱玩股票的母亲。她母亲是个寡妇,出身低微,因此比起其他东西,她更害怕贫穷(影片《蚀》,准确地限定了人物的社会背景,以及金钱在人物日常生活和感情生活中的重要性)。维多丽娅感到迫切需要找人倾诉,于是那天早上维多丽娅去找了她的母亲。她知道在证券交易所能找到母亲。

当女孩进入"股票议价(和退降)的圣堂"时,墙上的挂钟显示着时间和日期:12点30分,7月10日。交易场(所谓的"黑色公园")像往常一样挤满了人,交易正以急迫的节奏进行着。那些顾客眼睛都紧紧地盯着大屏幕上出现的相应的证券价格,以

随时掌握自己的生意动态。高血压病人的面孔、一张张喊着指令的嘴、在人群上方挥动着的手臂（安东尼奥尼说道："我不知道他们是如何相互理解，如何能用如此快的手势完成交易"）、紧张地在小笔记本上记录数据的一双双手、代理人和股票经纪人在"交易所"和电话亭间的穿梭，一切都处在一个声音的巴别塔中。纪录片《波河的人们》的天才导演，此次不需要任何的表演技巧，他以一种形象化的记录，让我们置身于一个弱肉强食的丛林之中（同情可以找到其合法灭亡的地方，皮奥韦内指出）。"突然从描述一个模糊和不精确的世界，过渡到描述一种看不见的机制，这种机制把人带到了黑暗之中，这是个好主意，"皮奥韦内这样写过。（"在证券交易所，以个人的命运作赌注，但却不知道为什么命运就这样被决定了，"埃科这样说道。）

当维多丽娅终于走近母亲时，母亲因为着迷于这个可以暴富的游戏（"你记住几百万也是一里拉一里拉凑出来的，"走出门时，母亲对女儿说道），根本没有注意到女儿的到来。"母亲

蚀

一分钟的沉默"值几百万"：维多丽娅的母亲（莉拉·布里尼奥内饰演）、维多丽娅、皮耶罗。证券交易所的柱子成了镜头的中心。

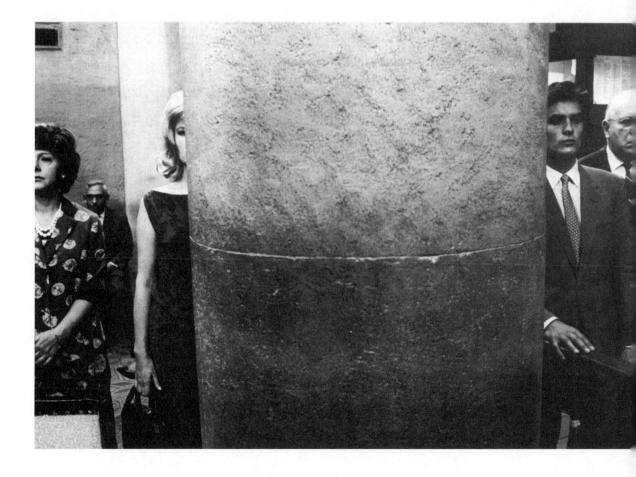

无法理解她,这是不可避免的。因为母亲的心里只有股票,因为她'内在化'了股票。"(帕奇)唯一和维多丽娅说了几句话的就是皮耶罗,一个充满活力的股票经纪人。当一个年老的股票经纪人倡导大家为一个死于突发心脏病的同事"默哀"时,维多丽娅刚好在皮耶罗旁边。"就好像足球运动场上的肃静……但你知道吗……在这儿,一分钟的代价是几十亿,"出现在把他们"分开"的大柱子后面的皮耶罗低声对维多丽娅说。那根柱子在那儿并非偶然,并非像出现在一些文艺复兴时期的圣母领报瞻礼图上的柱子是出于美观的考虑,柱子出现在证券交易所的意义在于:扮演具有象征意义的一个角色。在维多丽娅和皮耶罗之间总是有障碍,也就是股票。(在那个难忘的"一分钟"里,一直穿插着刺耳的电话铃声,安东尼奥尼能够创造出"令人震惊的最紧张的情节,"皮埃尔·盖伊写道。"在最混乱的生活中心,虚无和静止是最明显的状态,这种在混乱中形成的空虚本身就是死亡的存在)"。

皮耶罗淡出了维多丽娅的视线;这个活跃的证券经纪人将很快回到屏幕上。让两个年轻人再次相遇前,导演还有一些关于维多丽娅的事情要告诉我们。"我又累又沮丧,心烦意乱,还感到恶心,"维多丽娅向朋友阿妮塔(也是她的邻居)倾诉道(她的母亲实在太忙了,最后维多丽娅告诉母亲她得"和里卡尔多一块儿吃晚饭";为了消磨时间,她决定把最近买来的一块化石挂在墙上,岁月在化石上留下了树枝的痕迹;在墙上钉钉子的噪音给阿妮塔提供了来找维多丽娅聊天的机会。)"很多时候,手里拿着一根针、一根线或是一本书,拥有一个男人,都是一回事。"维多丽娅的倾诉被一阵电话铃声打断:看到夜晚亮灯的窗户,另外一个孤独的女人玛尔塔邀请她的邻居们去她那儿。"今天除了认识几个人,我什么都没做,"走进玛尔塔的房间,维多丽娅低语道。玛尔塔的房间看起来更像是一个黑人世界的博物馆(女主人出生于肯尼亚,在她家的墙上悬挂着猎枪、陈列的猎获物、景观照片)。旅游纪念品传达出一个原始、纯洁的世界,维多丽娅被这种自由、无边的宏伟感所征服。在某时刻,正如我们所看到的,维多丽娅化妆成了非洲女孩,她突然随着留声机中传

出的异国情调音乐跳起了非洲舞蹈。维多丽娅和阿妮塔沉浸在这种解放仪式中，而玛尔塔突然决定阻止同伴们继续下去；游戏太严肃了。她们都躺在床上，手里拿着一杯酒，"女朋友"们开始谈论起非洲。"或许你认为在那里更不开心，"某一时刻，维多丽娅说道。"一切顺其自然，相信会有所改变。但是很多事都很艰难，即使是感情。"当说到这些话时，她们已经一起出现在通向广场的楼梯上；她们出来找玛尔塔家里跑出来的狗。突然维多丽娅停下了脚步：在寂静的夜晚中，她被一种神秘和谐的声音打动；随风摇摆的金属杆敲打着广场上的旗杆。维多丽娅陶醉地享受着这不寻常的"小夜曲"。夜晚这个出乎意料的结尾镜头，也有人觉得太长，而且表面上看是和故事情节断开的，向我们展示了维多丽娅性格中新的一面。

为了尽快远离里卡尔多（那天晚上，她看见他在她家楼下徘徊），维多丽娅和阿妮塔一起出门：她的飞行员丈夫要给一些顾客提供一架旅游飞机，在维罗纳。

蚀

她总是在准备欣赏存在的事物：维多丽娅在维罗纳机场。

电影导演安东尼奥尼：一位有远见的诗人

天空中的壮观景观吸引着维多丽娅："我们到那个云层里去，"当知道了云是由雨滴和雪花组成的时，她激动地和飞行员说道。比起这次飞行本身，导演更注重向我们展示不可思议的结论。小机场上清晰、明朗的氛围（天空中呼啸而过的飞机，滑稽的遮阳伞下，酒吧桌子旁坐着的两个雕像一样一动不动的飞行员：安东尼奥尼在表现这些容易遗忘的时刻、这些暂停时间的美妙时刻方面非常杰出）向维多丽娅传达了一个如此强烈的幸福感觉，以至于她都不想离开。

现在我们几乎了解了主人公的一切。维多丽娅比克劳迪娅（《情事》）成熟，没有瓦伦蒂娜那么多疑问（《夜》），她是一个对于感情失望而过早成熟、简单、健康、自然、敏感的女孩。"她随时享受着那些存在的味道、诗歌"（卡尔维诺），她放弃那些现实中毫无预兆或者毫无计划的机会。"以自己的节奏生活着，从不同的角度观察世界，只是观察，这就是维多丽娅想

约会地点（皮耶罗和维多丽娅）

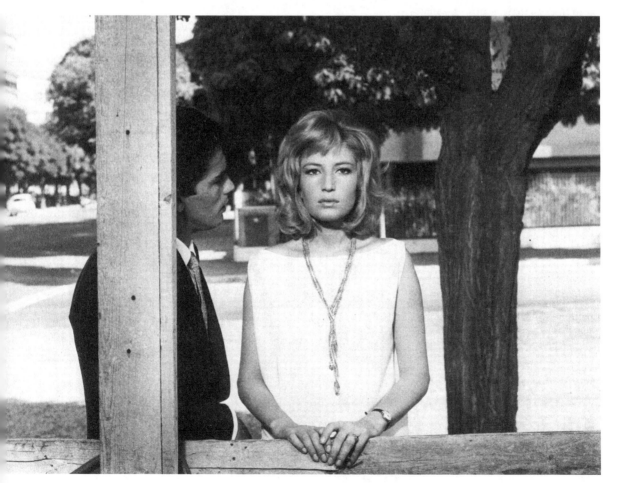

要的,"卡尔维诺这样写道。"《夜》中莉迪亚的散步是想要找到与文学鸡尾酒会相妥协的一种事实,这对于维多丽娅来说成为了一种生活方式,是生活的主旋律。在《蚀》中,安东尼奥尼对女性与当代文明内心对立的论述,更加清晰和不容置疑。女人们漫不经心的生活方式与男人追求积累和消费、追求金钱和名望形成鲜明对立。在一种人们不满足于社会和文化现状的情况下,安东尼奥尼影片中的女人所能做的就是按照自己的方式行走,走出计划或者固定模式。"

当维多丽娅第二次去证券交易所找她母亲时,在股票交易所中,兴奋和腐败都达到了顶点(回到城市的现实世界不再突然):出现了一个可怕的打击,噪音震耳欲聋,所有的人都廉价出售股票。通过刻画客户的恐慌、股票经纪人的紧张(人们互相叫嚷着、寻找着、用手势紧张地打听着消息)、职员的冷漠,导演以非凡的手法创造了一种崩溃、疯狂的氛围。

维多丽娅的母亲沮丧地坐在一张长凳上,一副不知所措的样子。"她损失了一千万里拉,"皮耶罗对维多丽娅说,"但你想想看,整个意大利今天上午损失了数十亿……看看那个可怜的家伙,他损失了五千万。"离开母亲,维多丽娅开始跟随皮耶罗指给她的那个陌生人。他走进一家药店买了一片镇静药,然后坐到酒吧桌子旁在一张纸上画着什么,他的行为一点都没有显示出他经受痛苦的迹象。当维多丽娅给皮耶罗看"那个可怜的家伙"留下的纸条时("他在上面画了一些花"),年轻的经纪人并没有理解局势的讽刺。在酒吧中,皮耶罗并没有停止给顾客打电话,当维多丽娅让他看那张纸时,他惊讶地反驳:"为什么我应该停下来?"此时,维多丽娅对这个活跃的年轻人非常好奇,被他的贵族气质所迷惑,同时又对他的回答感到惊讶。

对于女人,皮耶罗也是不会等待的:那天下午,在母亲的房间里,当维多丽娅带他参观房间时("我怎么能躺得下呢,不知道,"维多丽娅躺在一张很短的床上评论道),皮耶罗想要吻她。他没有意识到那不是一个合适的时机;维多丽娅对于回忆过于激动。

《蚀》的第二部分,是一种关于没有成为爱情的爱恋的纪

蚀

录。身体的吸引并没有变成精神的吸引：维多丽娅是完全不同于皮耶罗的人，所以他们之间才能够产生深厚的情感。在行动之前，维多丽娅想要了解自己和生活。在和这个自省但却挑剔的女孩的接触中，股票经纪人重新找到了年轻时的感觉，这种感觉早已埋葬于他的无情职业当中。"您有您的麻烦，我有我的。您自己应付吧！"股票崩盘的第二天，皮耶罗毫不客气地对一个祈求他帮助的客人说。晚上，他玩世不恭地与在楼下等他的女孩分了手，然后去找维多丽娅。当他看到他的那辆被醉鬼偷走的车被从池塘中打捞上来、车上还有一个陌生人的尸体、一只苍白的手悬于车窗外时，他的第一反应令维多丽娅很惊讶："车肯定是慢慢下沉的，里面没有什么凹陷。"意识到自己的愚蠢，他变得出奇的温顺（这是第一次），而维多丽娅对他的这种突然的变化感到很惊讶。皮耶罗忘记了自己汽车的损失，开始把时间用在维多丽娅身上。当沿着罗马新城的马路散步时，他们就像两个无忧无虑逃学的孩子。皮耶罗重新找到了什么也不做的乐趣，他开始重新学习微笑和开玩笑。在告别的时候（在十字路口，从那一时刻起，变成了他们的秘密约会地；在最后一个镜头中，这个抽象的背景成为了绝对的主角），维多丽娅躲过了一吻。

在又一次的见面中，皮耶罗带维多丽娅回到父母的豪华公寓中，这是典型的资产阶级的选择，公寓在市中心的一个老广场上，这次两个年轻人冰释前嫌。"你不喜欢股票，对吧？"他问道。"我还没弄明白那儿是办公室、市场还是拳击赛场，"她回答道。"需要经常去才能了解……如果参与其中，你会变得更有激情。"这种庸俗的回答让维多丽娅很惊讶："对什么有激情？"她担心地问道。皮耶罗没有回答。如果他接着讨论自己对于股票的激情——"在那个狂乱的世界中，他像鱼一样自在"（卡尔维诺）、他和维多丽娅的关系、他的生活，也许会是另外一幅景象。但是皮耶罗不习惯讨论这类问题。虽然皮耶罗没有安东尼奥尼电影中其他男性人物那样消极，但这个年轻的股票经纪人正处于感情枯竭的过程：到了四十岁，也许他就如《情事》中的建筑师一样，就像《夜》中的作家一样，如《红色沙漠》中的工程师一样。比起维多丽娅提出的（透过玻璃的吻）讨论或是玩

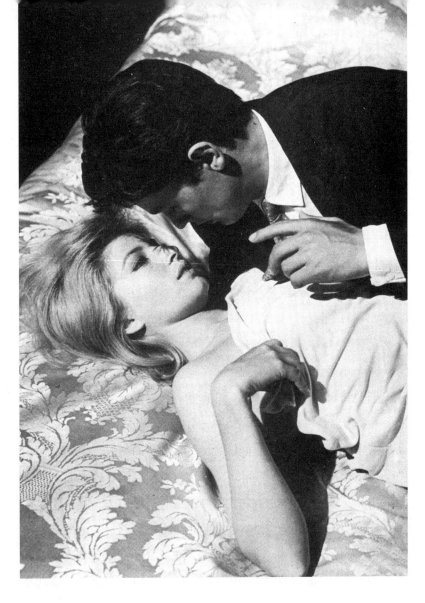

在皮耶罗父母的公寓中

恋人游戏，皮耶罗更想做爱。他强行抱住了维多丽娅，而维多丽娅害怕地跑到了走廊尽头的房间。这是皮耶罗父母的卧室：他们的画像挂在房间的一面墙上。为了躲避墙上照片中那些探索的目光，维多丽娅走近窗户，向外看去。一抹斜阳铺洒在半荒芜的老广场上，照耀在美丽的巴洛克式教堂以及周围的房子上；"一个完全静止和疲惫的世界，仿佛在等待着死亡"，我们在原剧本上看到这样的句子。"不，你不能进来，"维多丽娅对门外的皮耶罗说道；她想见他，却又不知道如何与他交流。当皮耶罗踮着脚从另外一扇门进来，出现在她面前时，她突然沉默，任他拉倒在床上。

在接下来的镜头中，维多丽娅和皮耶罗躺在一块草坪上聊天；山丘上一眼就能看到一个北欧风格的奇怪教堂。厌烦于对他

提出的问题的犹豫的回答（"那么你不会和我结婚了？你觉得我们会在一起吗？""我不知道"），皮耶罗忍不住问道："那你为什么和我回家？不要告诉我你不知道……""我真希望我不爱你。或者不是如此爱你，"维多丽娅停了一下，回答道。皮耶罗凝视着她，无法理解她。这个一心想往上爬的野心家（"他是一个务实的保守派，是一个不自知的反动分子，"安东尼奥尼告诉我们说）不能够理解维多丽娅的犹豫、怀疑和她的天性，维多丽娅以不同于皮耶罗的方式生活着。如果维多丽娅想分手，那么应该是因为她意识到这个年轻经纪人最终更了解她的母亲而不是她。

分手没有任何创伤就发生了，"很顺利"。在公司的沙发上，两个年轻人像两个孩子一样在模仿公园中两个恋人的姿势，在皮耶罗父母的家里模仿着不同的爱情画面。这是他们第七次见面，也是最后一次。就像游戏一样，他们约定了一个假想的约会："今天晚上八点，老地方见。"在离开的时候，维多丽娅突然变得很严肃。她拥抱皮耶罗，并且用手指摩挲着他的唇。当她跑下用粗平衡木支撑的楼梯时，她回头向高处望去，陷入了沉思中。皮耶罗关上了门；把弄翻的电话都重新整理好，他坐到他的办公桌前，闭着眼睛，仰着头，就这样坐着，嘴角上有让人难以察觉的微笑（维多丽娅脸上也有着同样的表情，在路上，她转身

"今晚八点，老地方见。"

分手后，皮耶罗在办公室里。

蚀

温柔地望着公园中那些树木，目光停滞在公司的窗户上；然后，几乎是顺从地走出镜头）。当电话铃声响起时，皮耶罗没有动（他身后，一阵风吹起了悬挂在墙上的日历），他没有像我们之前看到的那样马上冲过去接电话；他没有重复往常的惯例，虽然他知道那一刻的安静要让他损失掉几百万。第一次，他对于股票的激情，因为对于一个人的激情而受到质疑。"对于维多丽娅的爱，"卡尔维诺指出，"让他明白有些事情是不行的；但皮耶罗没有让自己陷入这种危机当中。"

那天晚上，两个人谁都没赴约。在缺少主人公的情况下，导演拍摄了他们缺席的约会地点，通过毫无生气的景物暗示人物的缺席。镜头随着抒情风格的音乐节奏交替着；"精彩的椭圆形剪辑具有史无前例的独特性，"斯崔克揭示道。十字路口，就像两个恋人已经离开一样，水箱内，在建的房子旁，还浮动着皮耶罗的火柴盒和维多丽娅随手扔掉的木头碎片；水流缓慢地向小沟渠流去（时间飞逝？爱的消失？）。为数不多的行人，那些等公共汽车以及下车的人，他们都戴着悲伤的面具出现，还有表情僵硬的年轻女人。一个老人的面容就好像是柏油路，以一种不协调的细节被刻画出来：耳朵、下巴、一只戴眼镜的眼睛。这种非常独特的现实碎片，可以通过不同方式来理解：就像把空虚感、精神价值的消失、当代人感情的贫乏转化到具体的实物上；城市、物质生活吞噬着人们，使人们对感情无能为力。一些图像——沥青上的裂缝、老人的脸、堆砌在一起的砖头、投射到黑暗中的那束灯光（影片的最后一个镜头）、出现在报纸上的书面威胁（"核竞赛""短暂的和平"）——这些似乎唤起了解体的想法。在评价最后一组镜头时，莫拉维亚这样说道："这里我们也许还未意识到圣经中太阳变黑的象征。安东尼奥尼似乎在告诫人们：你们继续这样致力于金钱，世界就会灭亡，现实将变成冰冷的、无声的、暗淡的日食。"其他人（影评人贝纳永、哲学家帕奇）在结尾中看到了一种针对现代人"物化"的警告。"人类处于爱和分裂的十字路口，爱可以理解为对最真实的自然和历史数据的全部支持，"凯齐奇写道。邀请和呐喊更具有说服力，因为它们摆脱了象征主义和伦理主义。

蚀的安静

然而，不管如何诠释这部电影，这部以缺失和黑暗结尾的诗一般的影片超越了感性的角度，值得引起观众的注意。在影响人类关系的经济、环境背景中，正如凯齐奇所说，不仅有男女之间的关系，还有人类与无限的现实的关系。"在这部影片中，一切都是关于情境的，"佩内洛普·休斯敦指出。这一层面的延伸得到了评论界的青睐。"与其他影片相比，感情的荒芜转移到更加宽广的范围和目的。导演从未拍摄过比证券交易所更加宏大的镜头。这些镜头中散发出对于感情的探索的决定性动力。"（卡西拉奇）"蚀是我们所了解的新资本主义社会的最为相似的画像。"（迪·贾马特托）"金钱是暗示所有关系疏离的间接因

蚀

没人赴约的约会地点

素，包括性。"（莫拉维亚）

一些困惑引起了关于影片的评论，例如：这部影片也许是安东尼奥尼最自由和最抽象的作品。人们谈起"受欢迎的形式主义"，谈到"结构的缺乏"。"故事是零星的，在美丽和无用的混乱镜头中展开。"（拉巴特）今天类似的赞美会让我们发笑。正如卡瓦拉罗所说，对于《蚀》的结构，人们应该谈论它的"不一致的一致性"。"影片中十二到十四个镜头构成了合理的、坚固的结构。"就如在诗中一样，情节和画面相继发生是为了相似的表达需要，而不是为了戏剧性的串联。"表面上看似无关的事件是一个明智的汇编，其含义只有那些能够理解安东尼奥尼语言的人才能发现，而他的语言有非凡的稀缺性和实质性。"莫拉维亚说道。

艾柯提示道，导演"通过不确定的剪辑，揭示了人物道德和心理状况的不确定性，这些人物在他们周围的一系列外部力量中破碎：毫无理由，一个场景接着一个场景，眼神毫无原因地落在事物上。安东尼奥尼在形式中接受人类物化的情况；但是，他是通过影片的结构来显示这一点的，他想要观众意识到这一点"。基亚雷蒂把《蚀》中的表达自由比喻成勋伯格的《小夜曲》，"颠覆不仅仅产生于对示意动作的更广范围的使用，而且产生于一些话题的特殊行为，这些话题看似不合逻辑和异想天开，或许有它自己连贯的解释。对于《夜》来说，它已经暗示我们：安东尼奥尼在我们的导演中是最不正规的导演。而评论的语言已经呈现了他最大的精确性。"

当准备拍摄《蚀》时，导演向《勇士们》的一个评论家坦言："这是一部我将会冒最大风险的电影；我可能会在很长一段时间内享受成功，也可能作为导演或电影工作者完全失败。"面对这样一部必要的、罕见的、现代人生活模板的、也许是无法超越的作品，我们应该同意这个费拉拉导演已经大胜了其他导演。《蚀》是安东尼奥尼看到的和感知到的世界。维多丽娅游离于那些有生命和无生命的事物之中（"我热爱那些事物，我像爱女人一样爱它们；我相信人们对事物是有感情的；这仍然是在生活中掌握自己的方式"，安东尼奥尼这样说过），她对待生活和自然

金钱是渗透到所有的关系中的疏远的因素。

的态度，也是导演自身的状态。难怪，导演这部含蓄的"精神自传"，揭示了最为深刻和最为内心的人性。《蚀》对于安东尼奥尼来说是完全的纯粹状态，就像电影《八分半》之于费里尼。所以这两部杰出的作品随着时间的推移继续获得成功并非偶然。很遗憾导演没能够像他所设想的拍摄同一主题的第二部电影，鉴于此，他将"从皮耶罗出发"。

蚀

红色沙漠 （1964）

<small>电影导演安东尼奥尼：一位有远见的诗人</small>

一座北方港口城市的工业区，拉韦纳城。在某种特定的情况下，这座城市看起来似乎出现在……波罗的海上。三十岁的茱莉亚娜和儿子瓦莱里奥、丈夫乌戈生活在朝向工业港口的房子里。乌戈是化学工程师，领导着一家大型炼油厂，根本没有时间照顾患有神经官能症的妻子：所有的一切对于她来说都很陌生，即使是她自己，她也觉得陌生。她感兴趣的一个男人叫科拉多，是乌戈曾经的同事，他也是一个工程师。他来拉韦纳是为了寻找和他一起去巴塔哥尼亚的专业技术工人。起初他们互用尊称，然后直接称呼对方，茱莉亚娜开始和科拉多倾谈心事；这个不安的过路

拉韦纳的工业区，1963年。茱莉亚娜（莫妮卡·维蒂饰）和儿子。

人和害怕一切的家庭主妇之间建立了情人关系。科拉多能够帮助茱莉亚娜"穿越沙漠"吗？实际上茱莉亚娜需要的是一位医生，科拉多也不能帮助她建立和现实的联系，不能使她重新获得失去的平衡。

和电影《蚀》一样，这部《红色沙漠》，安东尼奥尼也选择了一个具有寓意的名字。最初，我们这位费拉拉导演的第一部彩色电影名字为《天蓝色和绿色》。拍摄了一半，导演意识到天蓝色和绿色与在冬日多雾的波河平原上的一个城市高度发展的工业区内一个毫无出路的神经官能症患者的悲惨故事关联不大。被酸和油污染的水渠和沼泽、工业垃圾场的热气腾腾的浓烟、有毒气体烧焦的植物和土地：《红色沙漠》的景观主色调为灰色（和黑色：其中一家工厂生产炭黑），这完全符合另一部取景于波河平原的电影《呐喊》的色调风格，但《呐喊》是开始生态日食前的故事。在这灰色的交响乐中，红锈的颜色是相当突兀的：楼梯、管道、油罐（在乌戈的工厂里或者是在石油工人停靠在海洋平台上边的油轮上）、停泊在工业港口的船只侧面、海边小屋壁龛的内部、茱莉亚娜不情愿地与科拉多在一起的那家酒店客房的床头。一位喜欢象征主义解释的法国评论家，别出心裁地指出，在影片中，每一次红色的出现应该都表现了"分隔、限制和禁锢"。另外一个法国评论家也这样认为，导演在影片名字的意义上确实有些"妥协"："沙漠也许是因为没有很多绿洲，红色也许是因为血液的颜色：一个带血的、活着的、充满人类肉体的沙漠。"但是我们别忘了那也只是"也许"。《红色沙漠》是一个诗一般的开放式题目，听起来和"蓝色骑士"一样乐感十足。博里曾经这样写道："只是从诗意的角度来说'沙漠是红的'；事实上，沙漠是蓝钢色、金属灰色、是苍白的……"他是有道理的。与其说红色，不如说这片拉韦纳的沙漠是在"黑炭"上延伸开的：想想茱莉亚娜打算乘坐的那艘船的船体，想想那座挨着巨大的射电望远镜、耸入冬日天空中的黑房子。如果天蓝色、绿色、玫瑰色（茱莉亚娜给儿子讲的童话故事）停留在无法实现的愿望上，那么人物所生活的氛围就是不可弥补的灰色。

正如电影名所示，影片真正的主角不再是人物之间的关系

和情感（如《奇遇》《蚀》），而是背景环境：工厂、拉韦纳工业城、港口（茱莉亚娜的公寓有一个朝向港口的大窗户，船似乎可以驶入这间房子）。这是安东尼奥尼第九部作品新的重要信息（再加上色彩的表现使用）。我们隐约在《呐喊》中看到过的工厂，在这部《红色沙漠》中的地位远远重于《蚀》中的证券交易所。工厂的出现不再只是工作场所，还是价值，是剧中人物。从这方面来说，也许《红色沙漠》不仅仅是第一部彩色电影，同时也是第一部表现工厂的电影。导演把工厂安排在最初的镜头（炉子里吐出来的硼酸喷气）和结尾的镜头中：当茱莉亚娜和儿子两人从场景中走出来时，只"剩下"工厂、烟囱和装有黄色铁桶的仓库、白色和黄色的烟雾、从通风口和管道接头溢出的蒸汽。我们知道，在安东尼奥尼的影片中，人物和环境只做一件事。"关于故事中的人物，"安东尼奥尼说，"我是通过环境，在与每一刻、每个行为相联系的事物中来展示他们的。在这里，机器与权利、美、荒芜这种错综复杂的情况都是人类的自然景观。"在这儿，可以说"背景"和"景观"比人的"形象"更加重要。在第一组镜头中，罢工的人群、工厂里由警察押送的工贼，都以长镜头来拍摄，都被搁置到了完全被工厂占据的背景画面中。当茱莉亚娜独自在丈夫工厂后边的松林中，狼吞虎咽地吞食从路上买来的三明治时（从一个工人那儿买了他咬过的三明治；需要做点什么以填满内心的焦虑），比起女人的表情和她紧张的行为，我们主要看到的是黄色蒸汽以明显的节奏在松林上空喷吐；炉子似恐龙的头一样，它远比在弗里茨·朗《尼伯龙根之歌》中的齐格弗里德要面对的怪物可怕和危险得多。

天空中致命的烟雾、地面上废弃垃圾的黑色黏液……茱莉亚娜在任何一个地方都感觉受到威胁。从影片片头开始，这部影片就建立了主人公神经症与包围和影响她内心平衡的黑烟沙漠之间的一种直接的因果关系。之后，当工程师乌戈带着曾经的同事科拉多参观工厂时，两个人被一股从工厂侧壁喷出的一股强烈蒸汽淹没。摄像机拍摄了很长时间这片蒸汽云，这片云侵袭着镜头就好像一个巨大的蘑菇，染黑了天空，充满整个空间（"黑色的云包围了太阳"，艾略特这样写道）。茱莉亚娜的痛苦是不能够习

惯这些，不能够像其他人一样适应这种恶臭的环境。我们仍然引用艾略特的话，这样的环境使"人和纸片在冷风中颤抖"。艾略特的这句话正可以形容茱莉亚娜从空空的商店里出来的感觉。走在冷清、灰暗的街道上，场面似乎有种"虚无城市"的味道，这也是安东尼奥尼眼中冬日的拉韦纳。她正入神地盯着从窗户处飞走的一张报纸。"是今天的"，在看了报纸上的日期后（报纸最后落到了她的脚下），茱莉亚娜说。然后报纸又飞向了虚幻的水果摊，水果摊上摆放的水果也是墙壁的颜色。（一位美国评论家曾经否定安东尼奥尼把水果染成灰色的权力，但却从来没有人质疑过画家马蒂斯的颜色选择。）

红色沙漠

和科拉多聊天时，工程师乌戈谈到茱莉亚娜曾经发生过一次车祸：他把妻子出现精神问题的原因归结为那次的惊吓；但影片将向我们展示那场车祸只是结果，而不是他妻子潜在疾病的原因。茱莉亚娜是一个不戴茶花的茶花女，是年龄稍大一些的维多丽娅（《蚀》），她结婚了，而且还有一个儿子。她无法生活在一个机械化的世界中，这样的世界比证券交易所更让人难以忍受。她身边的人，她的丈夫、儿子，他们都无法给予她任何帮

茱莉亚娜尝试自杀（右边是科拉多，由理查德·哈里斯扮演）

助。她的丈夫太专注于工作：当茱莉亚娜发生车祸住院时，他并没有因为担心妻子而从伦敦回来照顾她。"如果乌戈懂得像你这些天这样关注我，他会明白很多事情的，"茱莉亚娜向科拉多坦白道。她的儿子瓦莱里奥，是一个太以自我为中心、太机械化的小孩，无法回应母亲需要的温柔。一天，为了感觉自己更像是堆满他房间的机器人中的一个，他以一种无意识的玩世不恭，假装双腿失去了知觉，这让他母亲很头疼；为了减轻儿子的痛苦（假的），茱莉亚娜给他讲了一个童话故事。这是一个小女孩与自然共生的故事，她居住在一个天堂般的小岛上（布代利岛，在撒丁岛的斯迈拉尔达海岸上），在岛上沙子是粉色的，天蓝色的海上到处是起航的帆船，在那未受破坏的大自然"哼唱着"美人鱼的永恒之歌。拉韦纳这个工业城市的现实（冬天，有毒的空气和水、黑烟碎石、刺耳的金属声、要经过四十天检验隔离的船只）与那个完整的故事（夏天，清新的空气和水、粉色的岩石似乎是晨曦曙光雕刻而成、海浪的优美音乐和美人鱼的歌声、奇妙的大帆船）是完全对立的。正如《扎布里斯基角》中的爱情大峡谷一样，粉色沙滩的岛屿是一片绿洲，似乎是已经消失的神秘伊甸园。（神秘粉色岛屿的童话故事，是现代电影最富有想象力的作品之一，这部电影把黑泽明1990年在影片《梦》中为我们展示的神奇梦幻般的景色：盛开的桃树园、水车村、狐狸之舞，提前了二十五年。与黑泽明的生态之光相比，茱莉亚娜的童话似乎是处于一种新的光辉之下。因此，《红色沙漠》是一部永不过时的电影。）影片中出现的所有船只，童话中开始在看不见的河道上出现之后在松林间驶过的那艘船，停靠在萨罗姆岛上的那些船只，沉睡在港口上的那些船只，没有一艘是驶向粉色岛的。在影片中，粉色出现在梅迪奇纳市以近景拍摄的工人宿舍门口三朵图像模糊的花上，出现在做爱后宾馆房间的墙上，粉色只是一种回忆。茱莉亚娜的悲剧存在于这两个世界无法调和的矛盾中，在这种无法弥补的损失当中。

茱莉亚娜所患的精神疾病比起身体疾病来，有更深的根源。"她无法进行啮合，"她的丈夫这样说道，他用雄辩的手势强调着这个概念。茱莉亚娜不能"进行啮合"是因为她无意识地拒绝

"给我讲个故事!"

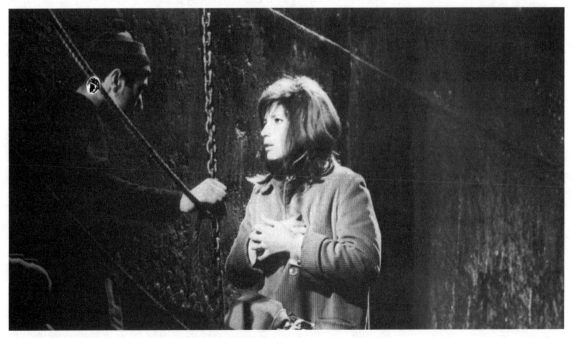

"这艘船可以载人吗?"(茱莉亚娜和一个土耳其海员)

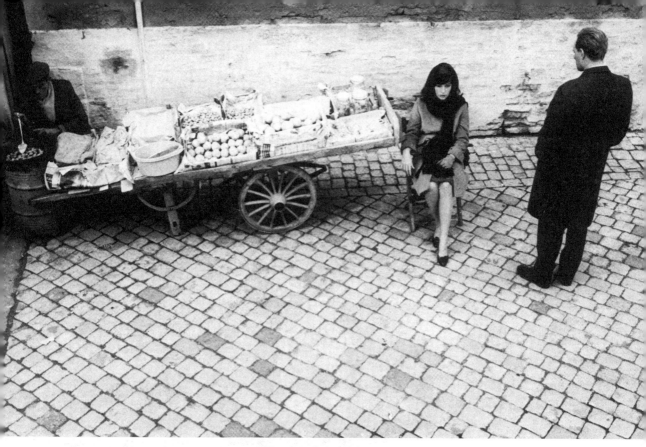

"滑行在倾斜的平面上"（茱莉亚娜和科拉多）

成为"齿轮"。她紧贴墙壁行走，夜里会因为梦到在流沙中慢慢下沉而醒来。她害怕一切，因为她觉得"自己滑行在倾斜的平面上"。在"两封电报"（收集在由埃伊纳乌迪出版社1983年出版的小说集《台伯河上的保龄球道》中）故事中，关于女主人公，安东尼奥尼这样写道："博尔赫斯会说这个女人患有幻想症。"茱莉亚娜感觉自己脱离了现实。"现实中有一些可怕的事情，"茱莉亚娜在和科拉多最后一次见面时，对他这样倾诉道，"我不知道那到底是什么，也没有人告诉过我……"（就像《犹在镜中》中患精神分裂症的女主角卡琳，她总是觉得自己在两个不同的世界中徘徊不定。"有时候，我在这个世界中，有时候在另外一个世界，但我却什么都不能做，"她对弟弟米诺斯说。"现实爆炸了，而我被抛在了外边，"米诺斯向父亲坦言……或者是从不同的侧面，或者是以明确无误的语言表达自己，安东尼奥尼和伯格曼，一位是费拉拉的抽象派画家，一位是法罗岛上焦虑不安的剧作家，他们有时会在同一片海域上航行，会提出相同的问题。茱莉亚娜令人心碎的忏悔很可能作为"沉默三部曲"的

电影导演安东尼奥尼：一位有远见的诗人

222

"小鸟们知道了,就不再从这儿飞过了。"

字幕。)

 有人能够帮助那些患有"幻想症"的人吗?科拉多做了尝试,但是没有成功。最后,茱莉亚娜将会苦涩地向他坦言:"你也不能帮助我,科拉多。我做的一切都是为了……重新融入现实中,正如他们在医院中说的……而现在,我能够做的就是成了一个不忠的妻子。"事实上,科拉多是唯一能够帮助茱莉亚娜的人。但他也是一个不安、无法满足的人,就像《职业记者》中的摄影师大卫·洛克,因此他似乎是摄影师的一个奇怪伏笔。对科拉多来说,现实也是一个问题,但他也许仍然相信生活中的问题是可以通过逃避来解决的。"很多次,我都感到不知身处何处,就因为这样我总是想离开。"走出乌戈的渔船机舱,科拉多对茱莉亚娜坦白。渔船位于沼泽和排水渠之间;渔船内部,一面墙上的旧旅游海报上画着热带雨林和斑马。我们由此想到了《蚀》中玛尔塔的公寓,里面装饰了很多非洲景观和狩猎纪念品。维多丽娅,《蚀》的女主人公,还仍然坚信着这世界上应该有一个可以待着更舒适的地方,因为"在那儿,事情应该按照自己的意愿向前发展……而在这儿却无比艰难,包括爱情"(在维多丽娅邻

居玛尔塔家里的镜头——玛尔塔在肯尼亚有一所房子）。工程师科拉多准备出发去巴塔哥尼亚了，但他却没有一点热情或幻想：当他回答雇佣工人的那些无聊问题时，眼睛却盯着墙上的一条彩带，或者盯着开会的库房中那些要用稻草包裹的玻璃坛子（一些象征主义的着迷者在那些绿色的玻璃坛子中看到了工人世界脆弱性的寓意）。他知道到处转来转去，结局总是会和最初一样，"在哪儿都不会改变什么"。一天晚上，茱莉亚娜因为儿子的行为而失去理智，她去宾馆找科拉多，而科拉多误解了她，没有选择正确的解决方式：茱莉亚娜需要的是聊天，而不是做爱。（在放弃之前需要多少的坚持啊，就好像他们之间总是有红色金属的椅背从中阻挠着，那个金属椅背在一开始就把画面分成了两部分，最后她深夜离开了。）科拉多离开后，我们看到茱莉亚娜在港口船只间焦躁不安地徘徊着，管道迷宫、缆绳、黑色和铅丹色的港口，这一切简直是科幻电影的装饰。她鼓足勇气爬上船舷，却被说着她无法理解的语言的一个水手拦了下来。（她想离开，或者仅仅是找到一个避难所，就如《犹在镜中》在船只残骸上的卡琳一样？）。在她呼吸急促的独白中——很像伯格曼《沉默》中的一组镜头——茱莉亚娜喃喃自语地道歉，又好像是在说给自己听："我不能决定……因为我是一个孤独的女人……分开（与现实）……我曾经生过病，但我不能想这些，我应该想那些所有发生在我身上的事就是我的命……"这种不可避免的接受是"庸俗的、教条的、令人感到惭愧的"，怎么会有人在电影上映时这样写呢？我们觉得并非如此。影片的最后一幕重新放映了片头茱莉亚娜和儿子沿着工厂栅栏门散步，这并不能让人感到安慰（"小鸟们知道雾里面有毒，所以它们再也不从这里经过了"，茱莉亚娜指着冒黄色蒸汽的大烟囱，对儿子说）。"我永远都不会痊愈的！"她曾经在宾馆的房间里对科拉多这样喊。在那片把人类变成机器人的机械沙漠中，怎么可能痊愈？

茱莉亚娜周围，似乎没有人（除了科拉多）能够理解这种普遍的疾病（异化）状况。一个寒冷的周日下午，在马克斯海边的临时工棚里，一组令人惊奇的集体镜头非常具有象征意义。马克斯的工棚就孤零零地建在码头上，有时还会有船只从那里经过。

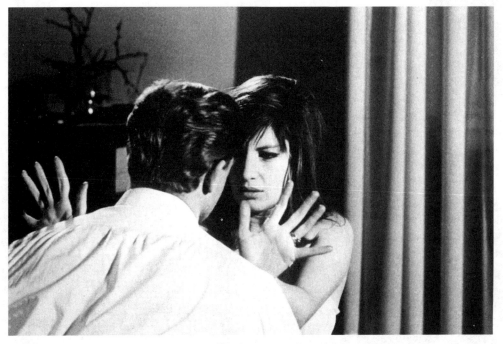

"现实中有一些可怕的事情,但没有人告诉过我。"(茱莉亚娜和科拉多)

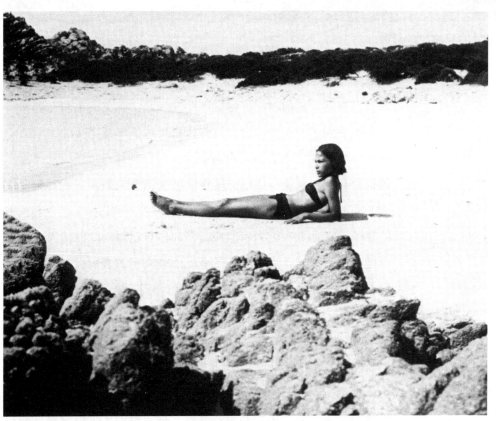

红色沙漠

"从前有个小女孩生活在一座岛上,在那儿,海水很清澈,沙滩是粉色的……"

茱莉亚娜和神秘的大船

电影导演安东尼奥尼：一位有远见的诗人

这个工棚是单身汉的小套间（某一时刻，进来一个工人和一个害羞的女孩，马克斯已经答应把这个工棚卖给那个工人）。进餐后，马克斯、他的妻子、他们的朋友米莉、乌戈、茱莉亚娜和科拉多都躲到了一张大床上，这张床是用木头隔板拼接的，里面涂成了红色。很明显他们正在谈论性。马克斯是一个乐天派秃头，他依靠"倒买倒卖"生活，他在吹嘘受精过的鹌鹑蛋能够激发性欲（同时他还在抚摸着米莉裸露的后背，丝毫没有在意旁边看书的妻子）。在宣布因为不能接受"和比自己赚得少的情人上床"而抛弃了情人后，米莉脸上带有无法被满足的表情，她用手指轻敲着旁边人的膝盖，这个情色游戏（"您在做什么"？）并没有获得敏感的效果。"和我试试，我一定能让你满意，"马克斯带着顽皮的笑容打断他们说道（阿尔多·格罗蒂、塞娅·瓦尔德里、丽塔·雷诺阿非常完美地表现了马克斯、琳达、米莉三个角色；很难相信他们不是专业的演员）。茱莉亚娜似乎也受到这个游戏的刺激，科拉多担心地看着她。某一时刻，可以听到外面有喊叫声，远处传来的哀怨声；似乎只有茱莉亚娜听到了这声音。

这时，工棚的门开了，走进来一对无产者奥兰多和乔尔——没想到会看到这么多客人，但他们的尴尬似乎让马克斯觉得很有趣，因此他邀请两个人加入他们的游戏中。奥兰多（"小卷发，他每天都换一个女朋友！"马克斯是这样介绍他的）似乎愿意，但他害羞的女伴回避道："一些事我只喜欢做，不喜欢说。"所有人听到都笑了。"不舒服的时候，我也会说的，"米莉暗示道。"你是个贱人，"琳达说道。大家也大笑起来。

　　大家都感到非常冷，木柴已经燃尽了，这时有人建议烧掉床四周的小隔板。大家激动地接受了这个提议：隔板被摔碎成很多小块放进了炉子里，就在马克斯那双有些震惊的眼睛下。拆隔板拆得最起劲的是科拉多。在这种专注的兴奋状态下，没有人意识到一件令人担忧的事实（色情成为上流社会的一种谈资，性成了摆脱无聊的一种出路），影片中以一组乏味的长镜头增强了一种原始的诗意。一艘神秘的黑船正向港口靠岸；浓雾中，有一瞬间船似乎要撞到工棚上。当茱莉亚娜看到纯黑色的巨轮缓慢地从窗洞中穿过时，她感到非常恐惧（这是影片中最紧张和神秘的画面之一）。就像在影片《泯灭天使》中一样，这群人都一动不动地盯着那个从雾中冒出来的精灵，然后他们重新开始聊天。但茱莉亚娜仍然有种深深的不安，她还在猜想着事情的真相（那声喊叫不是幻觉，船上传染了流行病，不一会儿他们就会看到船上的旗杆上升起了一面黄色的旗）。现实中发生了可怕的事情……"求求你们了，我们走吧！"茱莉亚娜恳求。受她的恐惧影响，其他人和她一块离开了工棚。沿着那艘黑压压的不祥的船，他们跑向停车的地方。茱莉亚娜突然发现自己的包落在了工棚里，但她却不想让科拉多回去帮她拿。她越来越惊慌，她盯着每一个同伴，好像要离开他们，她看到每个人都一动不动地在雾中，就像一个个幻影。"我突然感觉所有人好像都只是影子，是雾中的幻影……"安东尼奥尼在发表于1939年《波河晚邮报》上的一个故事中这样写道。那是一个冬季在雾中的波河平原上开车旅行的故事（那些披着斗篷、从马路边经过的农民让他觉得是晃动的影子队伍）。在《红色沙漠》的这组镜头中，我们这位费拉拉导演以具有非凡形而上学暗示的美学画面（西奥·安哲罗普洛斯，《雾

红色沙漠

227

"您听到喊叫声了吗?"在马克斯海边的工棚中的镜头(中间的是茱莉亚娜的丈夫)

电影导演安东尼奥尼:一位有远见的诗人

中风景》的导演真应该感谢安东尼奥尼)诠释了他儿童时代家乡的冬日大雾给予他的启发。

　　茱莉亚娜突然开车离开了,车朝着错误的方向开去,驶向海边。当科拉多追上她的时候,车已经开到了码头尽头,就停在灯塔边上,离海水只有几百米的距离;发动机仍在运行,茱莉亚娜的脚踩在刹车和离合器上,她脸上是一种非常恐惧的表情。"我只是想回家",她重复着这句话,希望能被相信。她是"在大雾中迷失了方向"还是她想就此结束自己的生命?

　　雾中这组镜头是安东尼奥尼电影中最好的镜头之一,但却很少被提及,这有些奇怪(在《一个女人的身份证明》中,导演将会为我们提供不太成功的另外一组画面)。检疫隔离的幽灵船、寒冷、改变了景观的雾、绝对的灰色;电影很少能够以自然的方式把存在的绝望、孤独的痛苦、死亡的预兆等表现得如此绝妙。"现实中有些可怕的事情",《红色沙漠》暗示我们这是安东尼奥尼第一部波河杰作《呐喊》的再版(颜色、科幻场景)。

　　这声反对世界非人性的"呐喊",就像贝纳永写的,被引入了这部彩色电影中。对于《红色沙漠》中色彩的重要性,所有人都同意,即使是这部电影的反对者们。《红色沙漠》也许是第一

部"色彩"完全出自导演兼画家的心灵所想的影片。以表述而非印象主义美学使用的颜色,在影片中成为了主角,"一个可以澄清和解释所有其他人物的角色",通常分配给人物对话的角色在这部影片中由颜色和光来担当,也就是由"事物和人自身的感觉来完成",科莫利指出:"《红色沙漠》是一部视觉和精神的序曲,这部序曲要求观众去观察、去理解电影和世界,通过同样的方法,女主人公重新学习去理解和看待她自己的世界。与其说这部电影是属于精神层面的,不如说它更属于生理,或者说身体层面的电影。并且这确实是一个纯粹的电影主题,因为它涉及了他们同意、排斥、受干扰的强烈感觉。在生活和电影当中,眼神和画面通常都是模糊的,而在这部影片中,这些都变得清晰起来,人物的强烈感觉构成了电影本身。立体感的效果成为了语言,也许从未有过如此完美的方式。"我们完全赞同。

如果说安东尼奥尼粉饰了现实(墙、家、宾馆、草地甚至是货摊上摆放的水果),那是因为他希望在画中只有他需要的颜色;不是现实的颜色,而是那些能够表现(就像博里所说)茱莉亚娜眼中世界的颜色,那也是安东尼奥尼想要的颜色。"安东尼奥尼完成了一部绘画作品,当他做导演时,"维尔多内这样写道,"有点像莫兰迪在准备画画之前,要先'塑造'对象,然后把瓶瓶罐罐染上灰色或是粉紫色,最后是形成图画。'所造对象'形成画面,我认为这恰恰是安东尼奥尼在这部影片中的创作过程。"

颜色过渡巧妙一致:颜色的对比,笼罩在一种金属的冷色调中,如灰色、蓝钢色(瓦莱里奥玩耍的那个房间的内部)、黄色(烟囱冒出的火焰、工厂前面堆积的塑料圆筒、进行检疫的轮船上悬挂的旗帜)。铁锈红的颜色已经在开篇谈及:我们注意到马克斯工棚中隔板的红色是为了把壁龛从厨房塞尚灰的颜色中分离出来;梅迪奇纳市的射电望远镜支架的红色条纹,暗示着导演从高处取景的一组精彩镜头,在这组镜头中,茱莉亚娜抬头仰望着,好像被圈在一个铁笼当中(这组画面完全解释了影片的名字)。

绿色似乎变成了一种很稀少的颜色——除了茱莉亚娜的大衣

（影片的开头和结尾），似乎只在她和科拉多一块儿去费拉拉寻找专业技术工人的时候隐约可见（一个院子里的花坛，工人家里的一面墙上贴着的玫瑰花壁纸）。海蓝色和粉色（沙子和岩石）只在茱莉亚娜给儿子讲的故事中出现过。惯常的模糊图像（安东尼奥尼在这里大量使用长镜头，因此只有一维的焦点）、电子配乐的再次出现（抽象的发声、悄悄的变调、声波的振动和周围的噪音混合在一起）强调了画面的抽象感。

作为具有雄心壮志、打破常规的实验性影片，《红色沙漠》结束了一个时代（至少是意大利的一个时代：十五年时间，安东尼奥尼去了英国、美国、中国、非洲，回来和莫妮卡·维蒂只拍摄了《奥伯瓦尔德的秘密》——具有很特殊定义的另外一部实验性影片）。随着时间的推移，《红色沙漠》的实验性和预见性受到了越来越多的关注。安东尼奥尼是最早提出疑问、指出某种关系（机械化与神经官能征）的人之一。从这点上来说，《红色沙漠》是一部具有预见性的影片，它已经对近二十年的电影有了显著的影响：只要想想黑泽明的《电车狂》（《没有季节的小墟》）、科曼奇尼的《爱之罪》。安东尼奥尼面对未来残酷世界焦虑的呐喊已经被注意到了。

影片主题的杰出现代性在今天使影片瑕不掩瑜（有点敏感的对话、并不总是完美的表演、茱莉亚娜生病的某种原因），而在当时却被一些评论家夸大，他们认为伯格曼的《沉默》更具有现代性。我还记得作家阿皮诺的评论（发表在《新电影》上）："安东尼奥尼忙着去创造一些适合风景的矛盾冲突，而伯格曼只想到了矛盾冲突，他没有去寻找却找到了……《红色沙漠》是最后的彩排。"这两部同时代的作品几乎是不属于同一风格的，我们不明白为什么我们这位狂热的评论家要通过贬低一个导演的作品去抬高另外一位导演，但今天回想起《沉默》，我们不禁疑惑，影片中埃斯特的绝望、英格玛·伯格曼的宗教问题究竟达到了什么程度；我们不禁有这样的疑问，是否阿皮诺的评论也许刚好颠倒了？

有些评论家批评安东尼奥尼拍摄的工厂世界太美了："几乎令观众爱上而不是厌恶故事发生的这个工业环境，影片甚至赞美

了这种环境,"吉罗·多弗莱斯这样写道。当然"安东尼奥尼用他自己的世界观完全地取代了神经官能症患者的世界观,这种狂热的唯美主义,看似有些主观",帕索里尼指出;但这种替代的理由是"两种观点的可能相似性",并且这种替代给予导演"最大的具有想象力的自由度",这种自由度"接近专横",但也正是因为这点,这种自由是"令人陶醉的"。《红色沙漠》中的那些是一种"富有想象力的形式主义",帕索里尼总结道(《大鸟与小鸟》,加赞蒂出版社,米兰,1966年,第23页)。工厂也可以是"美丽的",就像一个抽象画家眼中一艘船上的铁锈;但正如索尔达蒂(威尼斯电影节评审团成员)指出,安东尼奥尼不是展示照片,而是"建立了一些漂亮、结构紧密的、珍贵的、不变的画面"。索尔达蒂接着说,关于安东尼奥尼的一些电影,人们首先想到一些画面,而关于其他导演的作品,人们先想到的是一组镜头,这并非偶然;比如《蚀》中证券交易所中一分钟的寂静、《奇遇》中岛上岩石间的徘徊、《夜》中的诊所、这部影片中茱莉亚娜的童话故事,"快乐海滩上永恒的伊甸园","让人难忘和神奇的电影片段,没有导演、没有任何面孔"。对于这位"无比优秀的抽象画家"来说,也许是时候做出具有决定性一步了:"发明新形式的抽象和抒情电影,增加故事的真实性和具体性,使用清晰的表现形式,通过画面的力量展示说服力的美。"

这部影片获得了威尼斯电影节最佳影片金狮奖,但他的第九部作品并未受到意大利评论界的欢迎。从某些方面来讲,这是个历史意外。评论界批评了故事的"不可能性、平庸、做作的形式";批评了"灵感的贫瘠和黑暗";批评了故事结构的缺点、画面的"学术冷淡";批评了"文化时尚浪潮的反思"。一位有抱负的导演指责安东尼奥尼"没有意识到自己仍然是一个发现了印象派的自然主义者"。电影节上一位有追求的导演把《红色沙漠》定义为一部"静态的、文学的、混乱的,缺少一个真正的叙事动力,甚至有时模糊不清、相互矛盾,就像一个停留在论文阶段的理论练习"的影片。而在法国和英、美等国家,这部影片如一件大事受到了热烈的欢迎。"一种彻底的惊喜,"贝纳永这样写道。"安东尼奥尼完成了一件关于工业和家庭世界的艺术作

品。导演塑造了这种钢铁世界的景观。莫妮卡·维蒂的表演是一流的；理查德·哈里斯，通常傲慢自大，但在这部影片中却显示出精致，在这部影片中一切都很完美。安东尼奥尼是最着眼于未来的意大利导演。"

"一个不寻常的意大利，与旅游宣传册的介绍完全相反，安东尼奥尼完成了机械化进程中的一种文明的景观类型，"博里指出。"对于这种进程的不良反应，影片和我们交流了身体上的不安的感受……《红色沙漠》是一部令人震惊、不安的影片，每一个场景都很动人，补充和完善了他当时的其他每部影片。"也许法国人称该部作品为杰作有些夸张，但我们必须承认，在实现他的这部最具实验性的影片中，安东尼奥尼确实表现得非常出色。

一个女人的三副面孔（1965）

《试镜》片段

影片的开头让人想起《失败者》中英国的片段。一通神秘的电话让一家报社（《国家晚报》）陷入不安中：索拉雅公主因为电影试镜到了罗马！对于记者达沃利来说，这条惊人的消息完全可以放在报纸头版上；可以代替面包预期价格上涨的消息……经过总编辑批准，他和两个摄影师急忙赶到蒂诺·德·劳伦蒂斯的摄影棚——在蓬蒂纳方向。在标志着入口的一条蜿蜒小路尽头，出现了一些极新的摄影棚，那些摄影棚就好像是悬于黑夜当中的

索拉雅

乳白色海市蜃楼（钟情于摄影棚的费里尼很可能会强调魔法的出现，而安东尼奥尼则更喜欢从外部或者透过表现冷几何的玻璃进行拍摄）。记者们的意外到来深深地激怒了蒂诺·德·劳伦蒂斯：关于那个历史性的试镜，任何人都不应该知道！这个那不勒斯人建议安排一次假入场，但达沃利并没上当，而且极具讽刺的是，达沃利躲在了暗处，刚好是躲在为即将拍摄《圣经》准备的"动物园"旁边——这部影片是由导演约翰·休斯顿拍摄的。聪明的制片人蒂诺·德·劳伦蒂斯设法愚弄了摄影师们：当索拉雅的车到达时，门卫关掉了所有的灯；这位公主用手帕遮着脸，身边还有四个人保驾护航；如果他们想要近距离地拍摄，那就不得不（无用地）等公主出来了。

　　三分半钟的背景有一种奇怪的《甜蜜生活》（我们马上想起了马斯特罗亚尼和圣泰索跟踪好莱坞女星安妮塔·艾克伯格的情景）的风格，之后导演马上带我们进入了影片的核心，也就是试镜之前的复杂仪式（摄影机带我们进入了化妆间，首先通过戴假发的人体模型，之后停留在化妆师昏昏欲睡的脸上）。仪式的第一幕由极其细致的化妆构成。化妆就好像是化学操作，好像是在用防腐剂保存尸体一样。公主第一次出现在屏幕，在黑色的光晕中给予特写镜头，让人想起一幅死亡面具；紧张的静坐结束后，当索拉雅被从高处取景出现在翻倒的椅子上时，她看起来像从外科手术室中走出的病人，只有脸从白色衬衫的包裹中露出一点。当她被允许散步时，她马上利用这个机会给她的母亲打电话（用德语）。当电影机器有一刻暂停了它无情的非人化进程时，这位有追求的女演员表现出一种意想不到的真实性、一种焦急的人性。整个片段都围绕这种对立展开：人类的"面目"逐渐消失在化妆、欺骗和电影的面具下。索拉雅刚像孩子一样乞求母亲乘第一班飞机来罗马之后，他们就要求她成为一位成熟女性（假发），成为一个专业的模特，成为一个报复心强的吉普赛女郎；这种快速的乔装改扮都有各自适合的音乐，从布基伍基风格的爵士乐到吉普赛的小提琴。在扮演吉普赛女郎时，她把一瓶墨水抛到了镜子上，这是脚本手势还是一种反抗？那些可怕的黑点，好像是一幅抽象画，从视觉角度表现了所有的恐怖，表现了"电影

工作无人性的残忍"（前导演马里奥·索尔达蒂有关电影的一篇极其精彩文章中这样定义）。前皇后的女管家试图劝说她："你习惯了隐藏你的想法，但现在你应该做的恰恰相反。"但为时已晚。

这位初次登台的奢华演员（穿着一件珍贵的红色礼服）被人陪伴着走进一个空旷半黑暗的大摄影棚中；角落里出现了一个小小的场景，重现了用绿色植物装饰的内部场景，这也是在这个虚假环境中唯一真实的生命迹象；而她在舞台上紧张地徘徊着，温柔地抚摸着那些植物。（为了在摄影棚外部获得所需要的小屋，面试者必须在黑暗中穿过一个玻璃板制作的复杂迷宫，所以她很有可能迷失方向！）不，她根本不担心"公众意见"，她已经习惯了。她为什么想拍电影？她也不知道……也许是想要一种不同于她自己原来生活的生活吧。她是一个冷静、有自控力的人吗？要放手去做是需要和了解自己的人一起的，对吗？（在结尾从高处取景的长镜头中，舞台剪影使她没有了立体感，上面安排的反射镜仍然关着，公主成了一个小红点。）

调整好适合拍摄的角度后，真正的试镜开始了。鼓风机开始运行，反射镜发光了；曾经的公主身穿白衣庄严地走下公寓的楼梯，就像在美国电影中一样，她向周围巡视了一圈，然后随着钢琴弹奏的小夜曲，她走向窗口：一阵劲风迎面扑来，窗帘也随风飘动着，植物在风中摇来摇去。试镜以索拉雅在风中面无表情、庄严地望着窗外结束，就像《克里斯蒂娜女王》结尾的葛丽泰·嘉宝。入场时，送风的塑料气缸两次遮住了她的面庞。（回想这一场景，我们脑海中会出现年轻的安东尼奥尼1937年9月在《波河邮报》上为巴布斯特的电影《医生小姐》写的一段评论："同伴被捕后，侵袭着女主人公的恐惧感变成了被风吹动的白色窗帘的颤抖，风暴从她身旁经过却未把她压倒。迪塔·帕尔罗是这类痛苦反思的镜子。"索拉雅的试镜和巴布斯特拍摄的场景之间的相似性让人难忘。）

这个试镜的日子结束了；通过试镜后，这位公主（安东尼奥尼清晰地指出人的退化，摄像机让人进入了简单的消费对象的角色）偷偷地回到了宾馆；记者们最终没有得到"近景"的照

片,但这条消息("索拉雅已经试镜,将会做演员")还是照样可以上头版的。此时,摄影棚外边的达沃利马上拿起无线电话传达了要刊登在报纸上的消息,摄像机转过来,对准蒂诺·德·劳伦蒂斯神秘的摄影棚,并且取景松林上方的黎明曙光。很遗憾影片(二十五分钟整)到此结束;但试镜之后发生在这位有抱负的女星身上的事已经在《不戴茶花的茶花女》结尾部分有所展示,《试镜》只是主题和颜色的变化。

影片"片头"精致,直到出现索拉雅被那不勒斯制片人诱惑的片段(让人想起一个又一个明星,从电视节目到电影的转变),让人误以为是另一部影片,因此一些评论家对《试镜》嗤之以鼻。安东尼奥尼毫不留情地观察着索拉雅的转变过程,极为严厉地批评了电影体制。提到鲍罗尼尼(《著名恋人》)和印多

维纳导演（《拉丁情人》，不可低估其微妙的讽刺）拍摄的另外两个片段，人们可以评价说其"食品素描"，但《试镜》一定不是。"在这部杰出的作品中，就像他第一次接触电影世界一样，安东尼奥尼成功地描述了电影世界，"马里奥·索尔达蒂这样写道，"并且他还原了我印象中第一次走入摄影棚的新鲜感和惊奇感。也许是因为导演选择了一个简单的女主人公，主题是一个新电影演员的试镜，该片段是安东尼奥尼众多最清晰和最典型的作品之一，他能够以具体、准确、令人心碎的方式诠释电影摄制的痛苦和残酷无情……"

《试镜》的情况和两年后发生在《该死的托比》的情况有些相似，该片段是费里尼根据埃德加·爱伦·坡的《非凡的故事》所拍摄：由于另外两个片段的不成功，一些评论家没有非常严肃地对待这几个片段。如果我是电影发行商，我会很乐于同时推出《试镜》和《该死的托比》：这将是挽救这两部小杰作的聪明方法，因为两部作品涉及一个类似的主题，也就是罗马的电影世界。

索尔达蒂在《试镜》中看到了安东尼奥尼所有作品的引言。这种观察当然也适用于《放大》。在《放大》中，事实和表象、事实和谎言的关系将成为影片的中心主题。

放大 （1966）

《放大》的故事改编自阿根廷作家胡利奥·科塔萨尔的一则"道德故事",名为《恶魔的唾液》,该故事收录在1965年埃伊纳乌迪出版社出版的《动物寓言集》中。科塔萨尔向我们讲述了十一月的一个美丽清晨,在巴黎城中心,发生在一个叫罗伯托·米切尔的"老翻译兼业余摄影师"身上的奇遇。当他在冷清的(只有一对情侣)圣路易斯岛广场晒太阳时,这位业余的摄影师看到一个年轻人在一个比他成熟很多的女人的深情陪伴下,显得紧张、不安,他被这种奇怪的行为所吸引。仔细观察后,罗伯托·米切尔发现:"我认为是情侣的那两个人,看起来更像是一个孩子和一个母亲。当然,几分钟之前发生的事情也就不那么难理解:也许男孩看到了这个迷人的女人,跟随她一直到广场尽头。而这个女人出现在那儿就是为了认识他。"摄影师被那种不寻常诱惑中的"不安氛围"所吸引,他观察着最后的结果:男孩装成一个老手,让自己受到诱惑,还是找个借口,然后离开?"那个女人敏锐的目光落在周围的事物上,似乎在邀请我们发挥无限想象,也许这也给出了发现事实真相足够的线索……也许她并非想要得到男孩这个情人,而是在他身上寻找着她对其他某个人的激情。"不远处车上坐着一个男人,他也是"故事的一部分"。结果很明显,摄影师抓住时机拍摄了那两个人的快照:方向盘后的男人急忙帮助那个女人。冒着被两个可疑人发现的危险,罗伯托·米切尔监视着男孩:惊喜已经过去,他转身跑着离开了,"他就像清晨空气中蜘蛛网上的一根丝一样消失了。蜘蛛吐出的丝,在我的家乡被称为恶魔的唾液"。因为设法帮助了那个男孩"及时逃跑",摄影师感到很满足,他安静地回到家里,重新开始自己的工作。"当他洗那些照片时,已经过去很多天了。那张金发女人和年轻男人的照片底片是如此的迷人,以至于

没有什么可以抗拒我的镜头（托马斯，戴维·海明斯饰）

一场暗示性的情色芭蕾（托马斯和本色出演的模特沃汝莎卡）

放大

摄影师准备放大照片。放大以后效果非常好，于是摄影师又洗了一张更大的照片，他还把照片挂在墙上。第一天，他用了一些时间观察这张照片，并记在脑中，面对丢失的现实，与记忆进行比较：石化记忆，就好像在所有的照片什么都不缺，即使是虚无，这也是他在现实中获得的场景。"（这是一些理解故事的关键词。）

逐渐地，那幅画面开始困扰着摄影师："有时候是那个男孩吸引我，有时候是那个女人。"一天，照片突然活跃起来，就好像是一部超现实主义电影的一幅画面（"在最后一次分析中，放大的照片与电影画面很相似"）。在他眼前放映的"影片"中，在这出引诱剧中，"戴灰色帽子"的男人扮演的角色终于浮出水面：当她在他耳边说话时，男孩转身"朝向女人身后，男人和汽车的方向"。

摄影师想象的那些"远远不及现实可怕：那个女人在那儿并不是为了自己"，"老板无耻地微笑着，他并不是第一个用女人做工具引诱他人达到自己目的的人"。一种无力感席卷了摄影师："那些人曾经活着，他们很果断……而我，自己记忆中的囚犯。这次，我什么都做不了；我就只有一张照片，那张挂在那儿的照片，在那儿他们报复着我……我只是我目标的镜头，我无法介入……散发香味的脚手架正在安装。我觉得我已经呐喊了……"呐喊和拍照有着同样的效果，那个岛上的清晨："那个男孩第二次逃跑，我第二次救了他。我遮住了自己的脸，突然像傻瓜一样哭起来。"当他再次睁开眼睛时，那一幕不见了：在"纯净的天空中"（长方形的照片用大头针悬挂在房间的墙上），他看见"一片白云"飘过。"剩下能说的总是一片云，两片云……"

拍摄科塔萨尔神秘故事的导演坚持什么？最初的情况（一个摄影师、一对情侣在一个公园中，放大照片的想法揭示了藏在表象下的事实真相）和精神氛围是：虽然影片的主题，如我们将要看到的，不同于原故事，但主人公之间的平行奇遇向我们传达了同样的无力感，同样的形而上学的紧张。

影片的新颖性不在于《放大》的主人公托马斯是一个专业

摄影师,而在于他对生活的态度、他对在公园中偶然看到的一幕的态度。与罗伯托·米切尔不同(一个道德主义者:正如题目暗示,科塔萨尔"道德故事"的主题,与其说是一种对"媒体"的思考,不如说是发现邪恶的无形内在性),托马斯不想介入其中,他仍然处在诱惑游戏的外部,这也因为他并不怀疑这是一部闹剧。另外,他的那些照片没有关于诱惑的最终结果(犯罪)的反映。可以说安东尼奥尼对公园中的一幕并不是很感兴趣,他感兴趣的是后来发生在"底片上的部分",就像塞拉菲诺·古比奥——著名放映员所说。影片主要的一组镜头是放大照片,这并非偶然,但这在小说中却并不重要。(另外,在小说中不重要是因为,在罗伯托·米切尔拍摄的唯一一张照片中,没有安排这场诱惑的人,他是在镜头之外的;他的出现"反映在男孩的眼睛里";在影片中,摄影师将会通过女人目光的方向发现杀手。)

安东尼奥尼感兴趣的并不是摄影师和那对情侣之间的心理和道德关系,而是摄影师和最终的现实之间的本体论关系。托马斯

放大

公园中,光线非常好。

觉得自己捕获到了最终的现实，就像罗伯托·米切尔认为自己从魔爪中挽救了那个男孩一样，但在最后他意识到事实远离了他："事实上他画面中什么都没有捕捉到。"

与科塔萨尔不同，安东尼奥尼在给我们讲述摄影师的冒险经历前，向我们介绍了摄影师工作环境中的人物。我们在第一组镜头中看到的是对一个成功的摄影师的一天的记录。

我们这位摄影记者的一天开始得很早，而且安排得就像仪式一样。他打扮得像个乞丐，我们看到他大清早从一个公共宿舍出来。在贫民窟秘密拍摄的那些"令人惊讶的"快照，是为有关今天"真正的"伦敦的一本书准备的，是他和朋友罗恩制作的（那天早饭的时候，他必须给他的朋友看那些照片）。在工作室他正不耐烦地等着开工：除了马上要出发去巴黎的天后沃汝莎卡，在楼下还有其他五个模特。"把这些照片洗一下，立刻，"他递给助手几轴胶卷，并对他说。然后他脱下鞋子，走进沃汝莎卡等他的"圣殿"。（"我一小时以前就准备好了，"模特抗议着，她一边脱下披肩，一边开始摆姿势；她穿着一身黑色低胸长礼服，这件礼服让她看起来非常瘦削。）

在黑色的背景下，摄影师安排了不同颜色的羽毛。他站在三脚架和照相机的后面，开始了拍摄。此时，我们参加的是一种暗示性的色情舞蹈。

他来回跳跃着，离"老虎"越来越近，模特用动作和表情表现着诱惑，摆出越来越挑逗的姿势，"驯养人"以惊人的速度按着快门。当女孩按照他的要求向后仰着，开始伴着一种色情的爵士乐节奏缓慢地翻滚时，托马斯岔开双腿骑在了她身上，继续按着快门，他慢慢地弯腰靠向她，"专心点……抚摸你的嘴唇……舒展身体……再来点……再来点……"并且越来越兴奋地喃喃低语。在摄影师和模特模拟的精彩"性交"后，他们都累了。（"也许电影从未渗透到我们这个时代典型关系的现实中，不可能不考虑职业状况去展示被曲解的一个男人和一个女人，"凯齐奇这样写道）。在这幕原始的色情心理剧后，我们知道对于托马斯来说照相机就是一切：他的迷恋物，他的认知工具，他参与现实的方法。"没有什么可以抗拒我的镜头"是这个快节奏摄影师

"我误认为是情侣的两个人。"(瓦妮莎·雷德格瑞夫)

女人的咒骂(瓦妮莎·雷德格瑞夫和戴维·海明斯)

放大

的座右铭。

托马斯刮过胡子，看了一眼前一天晚上拍摄的照片小样，然后开始工作。托马斯是一个没有时间给自己也没有时间给别人的人（"我连割阑尾的时间都没有"）。他只追逐瞬间，既不提出问题，也不寻找答案。楼下大厅的五个模特，僵硬而呆板，她们像机械木偶一样走动着，不一会，托马斯就突然丢下了她们（摄影移动机慢慢地显露出水晶板斜面背后出现的五个"机器人"）。在命令她们闭上眼睛、"就保持这样"后，他去邻居家，和画家比尔聊了一会。重新走进工作室，摄影师被掉在地板上的一幅画吸引——是一幅由很多小点组成的星云。"当我画这些的时候，"比尔评论道，"这些一点意义都没有。但后来我发现有些东西还是有点意义的……是自己呈现出来的。就好像是在一本侦探故事中找到了线索一样。"当比尔在给他解释艺术创作的秘密时，他的妻子帕特里夏给客人拿了些喝的。帕特里夏温柔

"那些照片到底有什么重要的？"

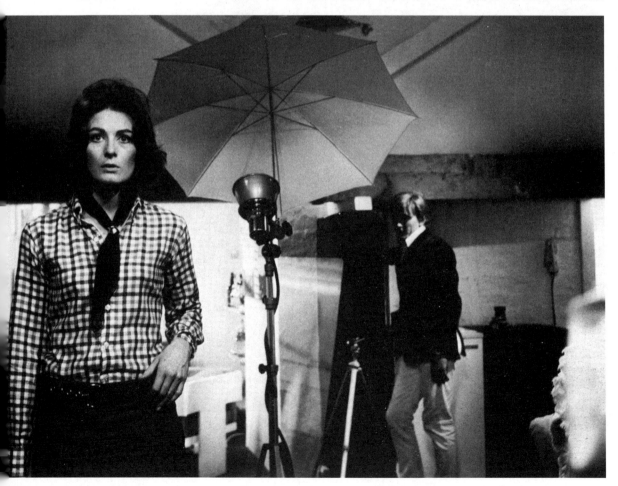

地对待托马斯让人不自觉地想到他们之间存在一种神秘关系。（公园中让人难以置信的奇遇后，托马斯回来找比尔。他家看起来很冷清。以一声噪音作为提醒，托马斯走近卧室的房门。比尔和帕特里夏正在做爱。发现摄影师后，帕特里夏没有任何不快，她转向他，用眼神表达着要求他留下来：她继续看着他，就好像让她达到性高潮的不是她身上的那个男人，而是托马斯。摄影师有些不安，他把目光从两个人身上移到早上曾经打动他的那幅画上面。那个大小不同的点组成的星团，与最后一次放大的在公园拍摄的照片很相似——那幅出现陌生人尸体的照片。）

收容所的照片已经准备好了。丝毫不用担心那些模特，她们因为能够为他工作感到荣幸，托马斯上了汽车离开了。他想要买下的古玩店就在一个冷清的公园附近的一条安静的小路上。店主不在，为了打发时间，他拿出相机，开始拍照片，沉浸在自己喜欢的消遣中。当公园出现在他身后时，几乎是听从了一种神秘的召唤（摄影机似乎是在内部拍摄的这一幕），他沿着林荫大道走去。当拍鸽子时，他看到了两个人。在远远地跟随那两个看似"情侣"的人后，他在栅栏后摆姿势，准备拍照。光线非常好。

这组镜头相当忠实地反映了科塔萨尔的故事。所不同的是观众更感兴趣的是那个躲在暗处的第三个男人，他的存在将会仅仅通过放大来展示；另外，因为害怕，这次他不再是受害者，而是引诱者，他温柔但固执地把同伴拉向预先定好的地方。

当女人感觉到摄影师的存在时，她的恼火并不是勾引者看到客人离开的那种表情：在她的恳求"把照片给我"中，不仅有不愉快，也有绝望。女人和摄影师拌嘴后，当发现同伴不见时，她就像受到恐吓一样跑开了。当女人快要消失在草地尽头时，托马斯在离开前，无法抗拒再次拍摄她的诱惑。摄影师并没想为什么女人跑开了，他突然停在灌木丛后面看着什么，在草地上好像有个黑色的小点。那个"小点"，在胶片上可以看到，是她朋友的尸体。如果摄影师的眼睛能够看到那个人并没有逃跑，而是在他的车上，他就会发现"尸体"。

"我有更好的照片放到这本书里，"在餐馆里，他向朋友罗恩兴高采烈地宣布。他指的是在公园拍摄的那些照片。那些不得

放大

体的快照不可能就那样留在计划当中，因为有些人还垂涎着这些照片：当托马斯和朋友说话时，他注意到一个陌生人在他的那辆劳斯莱斯周围转悠（照相机在仪表盘旁）；过了一会儿，当他返回工作室时，发现公园那个女孩气喘吁吁地出现在他面前；她是来向他要胶卷的（公园那一幕之后，影片的故事情节完全不同于原著）。

被那个坐立不安、难以捉摸的神秘女孩所吸引——这个女孩与他周围的那些模特是如此的不同，托马斯试图去仔细地观察她。他放音乐，然后拿了两杯威士忌。"那些照片到底有什么重要的？"他问。"这是我的事，"她紧张地回答。"我的生活已经一团糟了……那将是一个灾难，如果……""然后呢？灾难就是需要看清楚事情真相。"托马斯不知道他在说自己。她徒劳地想要悄悄地拿走托马斯的相机，当看到没有其他办法拿回珍贵的胶卷时，这个陌生的女孩开始脱衣服。当他们就要进入卧室时，门铃响了。我们的这位英雄，临时的胜利者，好奇却无激情，他最终没能抓住任何一种关系，这是命运的安排。女孩拿着托马斯给她的胶卷（假的）满意地离开了。托马斯穿上衬衫，走进暗室开始工作。电影中最激动人心的一组镜头开始了，即给电影命名的那组镜头："放大"意味着与放大照片同时的新发现。

在用放大镜观察了底片后，托马斯标记了看起来他感兴趣的部分，他把照片插入放大机中，按了一个按钮，拿开薄板，把它浸入洗印池中；手里拿着还在滴水的放大的照片，他沿着舷梯走向工作室。（当他从镜头中走出时，摄像机第一次使用全景跟随着他，摄像机停下来拍摄白墙上一个巨大的点：好像是比尔的一幅画。摄影机对这种非形象派细节的延迟不是抽象派艺术家的卖弄风骚，而是最终放大的诗意的提前。从景物出发到人，是安东尼奥尼独特的风格之一。）托马斯躺在沙发上，观察着挂在横梁上把书房分成两部分的那些放大的照片。他把眼神和当时的情况联想在一起（当男人抱着女孩时，女孩在担心地看着什么东西，画面之外的一个点；用放大镜跟随着她眼神的方向，摄影师在树木中发现了一个点很像男人的脸，继续放大照片，那里显现了一个男人的轮廓，那个男人拿着一把带有望远镜和消音器的枪），

冲洗和放大阶段

逐渐地他重新整理了那个早上发生在公园里的整个事件。他突然因为自己的发现（他的推论还为时过早）而激动，他打电话给朋友罗恩："一个男人正在试图谋杀另外一个人，我救了那个人的命……"就像小说中的摄影师一样，他认为自己做了一件好事。

　　两个没有预约、想让托马斯拍照片的女孩的到来让托马斯从公园事件的分析中走出来。当两个模特试衣服的时候，她们之间发生了关于"谁身材更好"的可笑争论；托马斯也愉快参与其中；他们开始嬉戏脱衣服。三个人喊着笑着在地板上来回滚着，

放大

电影导演安东尼奥尼：一位有远见的诗人

声音淹没在纸质布景的噪音中（这个长镜头，也许有些无厘头，但它的作用是打破紧张的氛围，并且向我们展示主人公的另外一面：托马斯有点爱看猥琐场面）。突然，他在这个单纯的色情游戏中分神，被放大的照片的一部分所吸引（我们想想科塔萨尔故事中的"悄悄颤抖的树叶"，女人的手）。当他用放大镜观察树丛边的小点时，一种残暴的想法浮现在脑海中。在进一步放大的照片中，他模糊地看到在草地上有像尸体一样的形状。托马斯惊慌失措，他用手挠了挠头，倒在了沙发上。犯罪事件就在他的眼皮底下完成，而他却什么都不能做。在公园的现场观察时，已是深夜；在一个小山丘上，广告牌反射的月光把草地笼罩在一种神秘的、不真实的光环之中；他牛仔裤上的白色光亮有些奇怪，当时托马斯能够用手触摸到犯罪事实：尸体就在灌木丛下，死者的眼睛还睁着。

需要马上拍照片，托马斯这样想，然后他急忙赶回家。但是在他不在期间，有人进入了他的书房，并且拿走了那些放大的照片和底片。唯一一张被遗忘在房间一角的放大的照片，以近景呈现了尸体，"白色和黑色的小点"，他指给帕特里夏看，很像比尔的抽象画。帕特里夏上楼是来和他谈自己的事情的，但托马斯太热衷于自己的问题，没有听她好好说。他无法找到他职业之外的答案。就像帕特里夏建议的，他没有"叫警察"。他是摄影师，他应该去拍尸体的照片。

他跑去找罗恩时，在路上似乎看到了公园中的那个女孩。在小巷里追逐着女孩的幻影，他走进了正在举行流行音乐会的大厅。当其中一个乐手摔破吉他，并将其扔向台下的观众时，这种混乱的场面也鼓舞了托马斯，他也参与其中。最后确实是他获得了摔碎的吉他碎片，也许他是所有人中最放纵的一个。但一到马路上，托马斯就丢掉了那个没用的圣物：在"圣殿"之外，它没有任何价值（可支配性和绝对冷漠并存于托马斯的性格当中）。

当他终于看到朋友罗恩时，所有的人都完全处于很"兴奋"的状态。在聚会上，所有的人都吸着大麻。"你绝对应该看看尸体。我们应该把它拍下来，"托马斯坚持说。"我不是摄影师，"罗恩心不在焉地反驳，并伸出手要大麻，托马斯刚刚机械

放大

地把大麻烟给了他旁边的人——是前一天见过的那个模特。"你在公园看到了什么?"罗恩不太相信,他回到刚才的话题问。"没什么,"托马斯低垂着眼睛,失望地回答。

黎明时,托马斯重新回到了公园(等待的地方、有证据的地方、下棋的地方,也是有承诺意义的地方,就像罗帕斯·乌勒米耶说的),等待他的是另外一件出乎意料的事:尸体不见了,草地上什么痕迹都没有。托马斯很惊讶(他弯下腰来以便更好地观察),他还用随身带的摄影设备神经质地敲着草坪。就像科塔萨尔小说中的摄影师一样,托马斯感到自己是"一个恶作剧"的牺牲品:"他的能力本来是一张照片",但"时机已经过去了",事实不再是同一个了。人们无法阻止现实,也无法当面看清楚。

结尾强调并形象化了这种面对神秘现实的挫败感。当我们这位战败的英雄、照相机的偏爱者耷拉着脑袋走向公园大门时,一辆满载着打扮成小丑的年轻人的吉普车,停在了网球场的入口。前一天早上,他从收容所出来遇见的那群人就是他们。在沿着铁丝网排成队伍的伙伴前面,一个男孩和一个女孩开始了没有球拍也没有网球的单打比赛。两个人用动作和表情精确地表现着网球运动,这种自然的表现也吸引了托马斯。当虚构的球掉到网外的

尸体

事实逃离着,继续沉默着。

草坪上时，托马斯犹豫片刻后，放下相机，捡起了球，让球在手里跳了一下后，把球扔回了场内。这个动作，认可了这种虚构，托马斯放弃了辨别现实和表象，接受了幻象：当比赛重新开始时，托马斯随着虚幻的传球的节奏，不知不觉地移动着他的头，并且开始"听着"球拍打球的声音。在托马斯最后对于表面与虚假的让步中没有什么悲惨的："这个世界，我们周围的现实，"导演安东尼奥尼评论道，"是不可见的，所以我们应该满足于那些我们看到的。"但"真实与虚构之间的不确定性，也就是隐藏在同样的感情中的不真实性"的发现，使主人公心情烦乱，他低垂着眼睛，渐渐走远。长镜头从高处取景，他的形象消失在绿色的草坪上。"他消失了，但只是消失在'我们的'眼前，"导演明确指出。在科塔萨尔的小说中，当罗伯托·米切尔重新睁开眼睛时，"一切都变得一团糟"，"眼前能看到的，"科塔萨尔总结道，正如房间墙上悬挂的那幅纯净的矩形画，"是一片云，两片云或者晴朗的天空。"

这个迷人、神秘的有关现实不确定性的"哲学故事"（"闯入了包围着我们的黑暗中心"，一位英国评论家这样定义《放大》这部影片）适合做很多诠释。哪种是安东尼奥尼的？"我不知道现实是怎样的，"他对我们说，"现实总是避开我们，不断地变化着。当我们觉得已经获得现实时，情况已经是不同的。我并非总是相信那些我看到的、那些画面展示给我的，因为'我会想象'表象后面的事情；但没有人知道表象背后的事情。《放大》的摄影师，并不是哲学家，他想去更近地了解事实。但结果是，放大得太多，事物本身混乱不安，并且消失。所以有一刻他是抓住了事实的，但那一刻马上就过去了。这些似乎是《放大》的意义。说来似乎奇怪，但《放大》是一部有关个体和现实关系的新现实主义电影，虽然其中有它对于表面抽象化的部分。这部影片之后，我想要去了解表象后面的事情，那也是我内心中自身的表象，有些像我在之前的作品中所做的一样。之后《职业记者》的出版发行，是在研究今天的人类行为中向前跨出的另外一步。在《放大》中，个体和现实的关系也许是影片的主体，而在《职业记者》中，则是个体和他自身的关系。"

放大

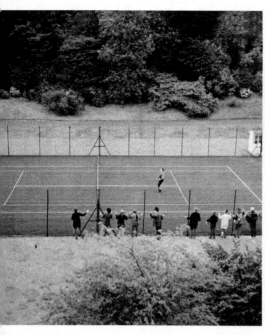

网球比赛

因此，对于安东尼奥尼来说，现实仅仅是表象？"我不是说事实的表象就是事实，"导演明确指出，"实际上表象可以有很多。当然事实也可能有很多，但是我不知道，我觉得并非如此。也许事实是一种关系。"

"没有人知道画背后的故事。"托马斯在朋友比尔的画前。

电影导演安东尼奥尼：一位有远见的诗人

安东尼奥尼避免进入主人公的角色，他有惯常的冷漠观察，在《放大》中，他没有仅限于"目光"范围的讨论。在摄影师托马斯的眼中，有导演对于自身职业的疑问，有对"艺术作为认识现实工具"（莫兰迪尼）的疑问，还有神秘事件和电影图像限制的疑问。"摄影机的眼睛能看到什么，怎样看的？"德拉哈耶自问道。"电影，总是而且一定是现实的，同时也总是而且一定是充满想象的：也就是应该能够让我们看到从最基本的现实中表现的其他事情，其他能够表现出事物隐藏的一面或无形的实质。游戏在哪结束？生活从哪开始？""坚持了图像（表面的现实）和他的调查（放大的照片）之间的不一致，"蒂纳齐这样写道，"《放大》成功地指出其最深刻的意义似乎与更多的模棱两可性并存……客观性的最大值（现实照片的翻印）与不可触读性并存。"

"一部作品的意义，"罗帕斯·乌勒米耶明确指出，"不能仅限于表面所表现的要点……那些只是能够使结构变得有意义的组成部分。就像比尔的图画，《放大》的意义仅仅产生于内部的看法，产生于一个逐渐清晰的组织。"

在《呐喊》之后，《放大》是安东尼奥尼赠予我们的他最个人的影片。影片中，他更好地向我们传达了作为一个电影人的焦虑不安。（"有点像在《放大》中的情节；从这一点上来说，我认为这是我电影中最具有自传意义的影片。我试图去寻找背后的故事。在我的职业生涯中我没有做别的。"我们引证了导演1982年12月在费拉拉简短讲话中的一部分。）"安东尼奥尼带我们走进了我们自身存在的本质问题和存在的意义。他之前的电影中涉及的是存在的现象；而在这部影片中则达到了本体论研究的根本水平。导演在寓意和不可言喻的表达方式中从未走得如此之远"（让·克雷尔）。安东尼奥尼最大的功劳是成功地用具体、漂亮的画面表现出如此抽象和不可思议的主题，成功地把观众带入了主人公内心的冒险活动中，就好像这是一部悬疑电影一样。这种有关现实的悬疑影片播撒了疑问，"使我们感受到了其中的悬念，"罗帕斯·乌勒米耶说道。"奇迹是，"拉奇兹写道，"它出自令人震惊、不安的电影版本，但却比之前的电影更加清

一辆吉普载着打扮成小丑的年轻人

电影导演安东尼奥尼：一位有远见的诗人

晰。"这一点，不是指影片被置于神话般的六十年代的伦敦以及包含一些大胆的镜头，而是解释了影片在全世界获得的巨大成功——很明显，导演成功诠释了一种普遍感情。

在安东尼奥尼的这一部幸运的国际影片中，他不仅再次更新了他的问题，"探索感知根源"（科莱），而且还更新了他的语言。

电影的剪辑（一种"结构性的，不再是线性的"剪辑，罗帕斯·乌勒米耶解释）给故事情节增添了更为紧张的氛围。在之前的影片中，"内省的缓慢、每个镜头的过载表达，在这部影片中都被由突然的惊跳、快速的动作、令人眼花缭乱的一瞥、突然的照明的组合所代替。高质量的音乐彰显了一种不同的节奏感。否

认了《红色沙漠》中能看到导演职业'危机'的征兆，通过《放大》，安东尼奥尼完成了他最成功、最有意义的一部电影，这也是六十年代最伟大的电影作品之一"。

放大

扎布里斯基角　　　（1970）

<div style="writing-mode: vertical-rl">电影导演安东尼奥尼：一位有远见的诗人</div>

年轻人的烦躁不安、他们落空的希望、他们的反叛都集中体现在安东尼奥尼1968年到1970年的电影制作中。电影《逍遥骑士》（霍珀）、《爱丽丝餐厅》（佩恩）、《冷酷媒体》（韦克斯勒）、《如果……》（安德森）足以说明这一点。在那个年代的紧张氛围中，即便是米开朗基罗·安东尼奥尼这样的传统电影工作者也不可能置身于外。在美国两次较长时间的逗留中，那个巨大的涌动着生命力的国家让他觉得"在那儿，有关我们时代矛盾冲突中最本质的东西，可以以一种单纯的状态被隔离开"。"在生产与消费、挥霍与贫穷、接受与反对、纯洁与暴力的混乱中，闪过让人激动的连续不断的改变"——安东尼奥尼对《快讯周刊》（1969年4月6日）坦言道。《扎布里斯基角》的主题诞生

荒凉、神秘的月球景观：马克（弗雷凯特饰）和达莉娅（哈尔普林饰）

于他的几次旅行印象，而剧本是他与山姆·夏普德、福瑞德·格登、克劳黛·派普罗合作完成的。在这部描写"幻想"的电影中，美国"不再是一个简单的背景"，两个年轻的主人公几乎成了他们国家状况的典型代表，"我电影中的人物和他们的故事，试图通过今天发生的一些难以理解的复杂事件来传达一种信息；也许我的电影就是一个探索的故事，是寻找自由的故事。这是就我个人的内心角度来说。但同时我要面对的是整个美国挑衅性的现实"——他在回答《新电影》（7—8期，1968年）的一个问题时如是说。安东尼奥谈到一些确实的"危险"："对于我来说，比起我之前的一些电影，《扎布里斯基角》更为明显地描述了代表着道德和政治的责任感。我想说的是：我不是让我的观众自由得出他们的结论，而是尽力去把我的结论告诉他们。我相信是时候开诚布公了。"导演厌倦了做旁观者，觉得有必要以某种方式变成"主角"。"在世界各地，生命特殊的动荡都正在逐渐地表现出来……对于我们这些导演来说，重要的是在现实和理想、文献和幻想中找到一个新的平衡点。"这确实是一个艰巨的任务。为了实现这种"新的平衡"，导演也许本应该选择危险较少的领域，选择神秘较少的"现实"，当然其中也包括美国的现实。

　　安东尼奥尼的美国"幻想"的主角（"是试图去理解并按照他们所理解到的去做事情的两个年轻白人"，作者如是说）被安排成两个普通人。他们有教名，是导演提前选好的不是很职业的演员的名字：达莉娅·哈尔普林，17岁，旧金山一所现代舞学校校长的女儿；马克·弗雷凯特，波士顿的一个爱挑衅的海员（马克·弗雷凯特曾出演罗西的电影《寸必争》，在从事很短的一段电影事业后，结局悲惨，就像剧本《扎布里斯基角》中描写的那样：由于抢劫被捕，他在监狱中自杀）。

　　马克是一个二十二岁的年轻人，他和一群忙碌的小伙子相处融洽（"当你们决定不再服从的那天，我将加入你们。"当走出学生会时，他对和他同住的朋友莫迪说）。他有着和很多同龄人一样的多愁善感和本能的反叛。他总是有偶然的工作机会，有时会放弃有时会抓住：在沙漠中，他对达莉娅吹嘘说在办公室更

扎布里斯基角

学生集会。"我无法容忍,"马克说。

电影导演安东尼奥尼:一位有远见的诗人

换了电脑,"这样工程师们就要被派去学习艺术课程"。他时刻准备着死亡,"但不是因为无聊",离开前,他对学生会的人这样说(安东尼奥尼抽象地谈论到关于城市战争和抵制在大学里招募军队的事件:电影在这样有力的一组镜头中展开,他使用了快速剪辑,以一种完美的纪录片形式)。我们认为他是一个非团体的激进分子,在大学发生冲突的那天,一个警察冷血地杀死了一个黑人男孩,马克本能地掏出手枪(他刚获得的)为那个黑人报仇,但是有人先他一步做了。这个镜头被电视摄像机录了下来,于是杀人嫌疑犯马克不得不藏起来。由于看守员的疏忽,他爬上了一架小型旅游飞机,消失在洛杉矶的天空中。飞离地面,在青春的高空中翱翔确实是那个时候他所需要的。他把飞机开过了死亡大峡谷,感受着令人陶醉的自由的乐趣(就像电影《蚀》中的维多丽娅一样),这时马克看到了地面上有一个小别克车,车上坐着一个女孩。女孩叫达莉娅,她是一位律师(艾伦)的秘书,这位秘书在一家叫"阳光沙丘"的重要广告公司工作(办公

室面对着灰色的金字塔形的摩天大厦,看起来像大都市的一个背景)。阳光沙丘公司——一个有意义的名字——正在宣传一个宏伟的建筑计划,建设沙漠边缘的旅游村庄:这个计划因为一个怪诞的广告而出名,广告宣传语是"西部地平线上开拓者的生活";在广告视频中,"开拓者"是可怜的人体模特,给观众提供了"童话般的场景",例如游戏场、游泳池、别墅,所有的都是塑料的——一件拙劣艺术品的成功。(也许这种对美国消费主义和镇压最表象的讽刺——战备状态中警察的形象、隐藏在防毒面具下的警察、广告牌宣传语——今天看来,有点出现得过于简单化,并且很滑稽。)那天晚上在菲尼克斯,达莉娅和她的老板有一个约会(也许老板爱上了她)。她想独自一人待会儿,自驾游吸引了她。途中她想去看望一个老朋友,这位老朋友和他从洛杉矶带来的几个小男孩住在贝里斯特沙漠边缘一个偏僻的地方。这些人奇怪的接待方式让达莉娅重新踏上旅途。(尽管远离了背景,在贝里斯特沙漠的这一段是电影中最深刻的部分之一:一个老牛仔安静地坐在酒吧吧台旁抽着烟,此时点唱机中播放着一首老歌,这幅画面是对神秘的美国西部的一种强烈敬意;那些一闪而过的爱寻衅的、有暴力倾向的孩子们,他们从布努埃尔的电影《被遗忘的人们》中走出来,引出了对于富足的美国社会将来引人担忧的问题。)

　　在去死亡大峡谷的路上,达莉娅和马克相遇了。在那个远离大都市和城市文明的神秘原始的地方,似乎有某种东西在吸引着他们。风笛手马克,"从迷宫逃出的现代版的伊卡罗(Icaro)",博赫伊这样定义他。马克开始了围绕着达莉娅的别克车的旋转木马游戏。一个原始的院落让人在想到爱情之前首先想到了鸟窝,博赫伊说道(这种汽车之间的空中对话将成为汽车广告的共同特点)。飞机降落之前,马克在登机口找到了一件红衣服,并把它扔向地面上的达莉娅,这是爱情的象征。他们是这样相遇的:当达莉娅驾驶着别克车驶向菲尼克斯时(马克此时正在寻找汽油,他向达莉娅要求搭车),两人在扎布里斯基角见面的瞬间就对彼此产生了好感,甚至都忘记了他们的旅行目的地。

　　认识到安东尼奥尼对沙漠的偏爱,我们也更加理解了导演对

扎布里斯基角

"我们将需要武器：自卫"

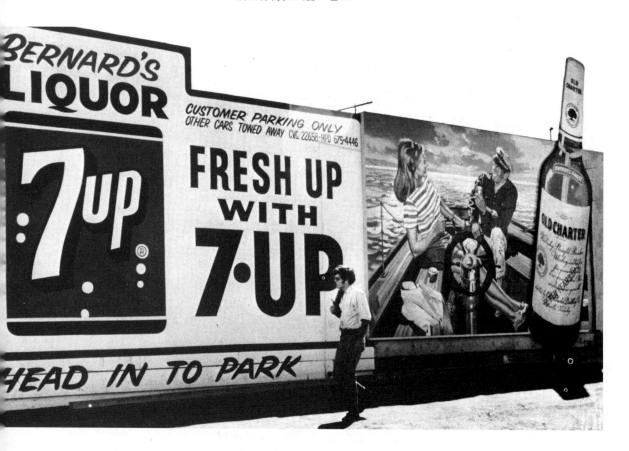

马克的逃亡

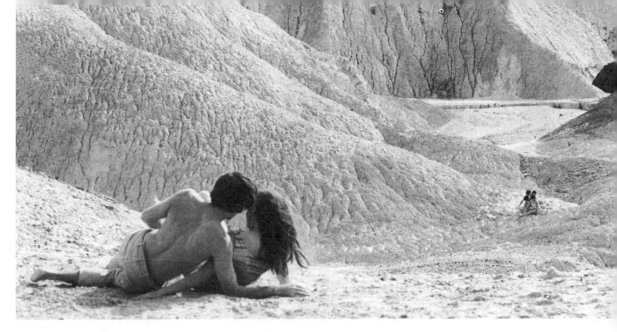

荒凉的山谷中到处都是情侣

遇见达莉娅

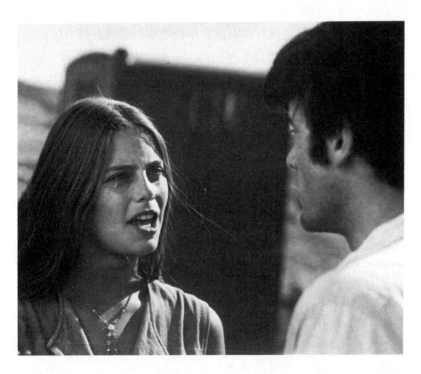

于这种迷人景色失去理智的喜爱。"这里曾是一个古老的湖泊，已经干涸有几百万年"——在一个广场的广告牌上是这样写的，人们在那儿可以欣赏到美丽的自然景观。那个被山峰环绕的迷人大山谷现在已经成了一处干涸的硼酸盐和石灰的沉淀。两人陶醉于神秘荒芜的景色中，就像处于陌生星球的宇航员。对于他们来说，时间停滞在了那一刻。"在那儿，在文明的边缘，"博赫伊

扎布里斯基角

写道，"伊卡罗找到了他要寻找的，这是两个年轻漂亮的躯体展现出的爱的盛宴。从大都市的迷宫中逃出，他发现这儿的生活充满活力。这个死亡沙漠纯洁、贫瘠，而且零消费，对于1970年的'亚当和夏娃'来说，这里变成了尘埃的天堂，他们重新造人，让生命重新诞生。尘埃不再是结束，而是开始。"

当达莉娅和马克裸体滚在尘埃中时，他们的拥抱逐渐升温，这个史前大峡谷也逐渐开始热闹起来，恢复了生机，山坡上到处是赤裸裸的情侣，他们互相寻找，互相追逐，互相亲吻。这幅达莉娅想象的"爱"的原始画面经常被谈及（就连卢梭在一个人散步时，也把森林想象成符合他想法的东西，福泽利尔回顾道）。这是一场爱抚的会演，超越了常规的爱与情欲的演出（很嬉皮），是一次原始的回归。梦一样的长镜头的开始与结尾非常杰出，但片段太长，摄影剧组生活风格的拍摄显得有些造作。

但伊甸园很可能只是一个幻景。之后一些旅行者（开着蓝色旅行汽车的一对情侣）和警察到达了扎布里斯基角。"这里应该开个免下车餐馆，一定会很赚钱，"那个奇怪的旅行者低声说。"为什么你不开呢？"正在旁边拍照片的那位特别的女士暗讽道。到了从那儿离开的时候了。达莉娅建议马克和她一起出发，但马克坚持要归还借来的飞机；他想让飞机降落在轨道的尽头，然后他会设法跑开；他喜欢在生活中"冒险"。为了让所有人清楚他行为的意义，再次出发之前，他粉刷了飞机，使飞机变成了一种长着猪嘴的史前鸟类造型（一个嬉皮士曾经在现实中画过，并且这个片段以某种方式出现在影片开头）。安东尼奥尼喜欢飞机上的题材和旅行：莉莉号返回洛杉矶是一个神奇的时刻；马克驾驶飞机滑翔在厚云层上，飞机一直在上升，就好像他即将逃脱地心引力，移居到其他的星球。但在机场，"猎人们"为了最终逮捕他，正在巧妙地布网；只要"史前鸟类"一接触地面，他们就会收网。我们的伊卡罗发现了圈套，他徒劳地尝试在滑行道上远离警车，但警车的报警器已经响起，几声报警声后，是一片悲惨的沉静。摄影机在空中熟练地移动拍摄降落的镜头。静止不动的"大翅膀"缓慢、凄凉地盘旋而下，直到取景落到被枪击中的"史前大鸟的嘴"；透过玻璃，隐约能看到马克的头垂在仪表盘

上。冒险的结束也是影片的高潮部分。没有象征性的装饰音，没有矫饰，导演在此为我们展示了影片最原始的安魂曲之一。

达莉娅从车上的收音机中听到了这个不幸的消息。她停下车，从车上走下来，继续听着吉他独奏，呆呆地望着远方（摄像机在其背后取景，她的轮廓出现在一大片仙人掌上），一阵微风吹过她的头发，在电台音乐缓慢的节奏中，她微微地晃了一下头。静止、暂停时间、人物与环境（仙人掌）的正确关系：画面精美地承载着安东尼奥尼风格的紧张、神秘的激情。突然，达莉娅跑回汽车上，对要去的方向犹豫了片刻后，她决定出发去菲尼克斯。这个女孩虽然敏感而又好幻想，但内心却很强大，她已经决定要离开艾伦以及他的世界。

在能够俯瞰沙漠的岩石上建有一个极其现代化的别墅，在这个堪称现代建筑典范的别墅中，达莉娅的老板正在和一些金融界人物在一张地图旁举行工作会议。在岩石雕凿的隧道中，达莉娅犹豫不决地在玻璃墙中徘徊着，她感到无法呼吸。她刚刚在大厅见过艾伦，她是不会听从艾伦的建议去换衣服的。达莉娅跑回车上，再次离开了。在下坡路的尽头，她停下来，转身回头看那座岩石上的别墅。阳台很荒凉，在一张小桌子上面的烟灰缸里，有一支燃着的香烟，一阵风吹起了一本杂志的几页（我刚要开始写"纸条"）；在空旷的起居室里，地图上的彩色标记显得尤为突兀；这好像是一座刚刚被废弃的房子。我们似乎看到了《蚀》的结局，但影片并没有在此结束，并没有在这个被遗弃的地方结束，而是在女主人公的内心中结束了。就像他的那群伙伴一样，马克也宣称"与现实相连"，和马克交谈过后，达莉娅要求想象的权利（"与现实相连"是什么意思？难道什么都不能想象？）。

当她与马克做爱时，她的想象力是在运转的。而现在，在马克被杀之后，她内心累积的愤怒正要以可怕的方式爆发出来。她看向岩石上的那座别墅，想象着那些商人们的谈话（他们模糊的面孔反射在印有深色地图的玻璃上）："发展机遇"，"我们会大赚的"，"我们的总体计划"。"计划"这个词让达莉娅脑中突然想到了什么：在一道比闪电还快的光中，她看到别墅爆炸

扎布里斯基角

了。一个简单的念头,好像在说:如果……将会很美。但在她旁边的座位上,还有马克扔下来的红色衬衫。达莉娅把衣服披在背上,温柔地抚摸着衣服。伤口的疼痛重新燃起了她的愤怒:从再次转向别墅的紧张、可怕的眼神中,我们明白了她长期压抑的愿望、反抗就要爆发了。别墅随着巨大的轰鸣声爆炸了(为什么有声响,是在做梦吗?):在空中升起了一团火、一朵巨大的蘑菇云(红色和黑色),周围都下起了碎片雨。从越来越近的角度取景(导演用十七台摄像机拍摄爆炸场面,十七台摄像机位于不同的位置,有着不同的拍摄目标),爆炸以越来越快的节奏,毫无中断(十二次)越来越多。然后在一个飞快地摇镜头之后,画面改变了,在水族馆的蓝色背景下,物体也开始缓慢地爆炸:家具、电视机、壁柜、冰箱以及里面的东西都慢慢地变成碎片飞向空中,它们以可怕的形状散开,像纸制的陨石一样在太空中失重飘升。平克·弗洛伊德电子乐梦幻般的节奏突然响起,最后图书馆的书飞向空中……她一动不动地站在山脚下,脸上浮现出一种神秘的微笑,她观察着庆祝零消费的那抽象的、可怕的舞蹈;然后重新出发,消失在夕阳中,红色、橙色、黄色的条纹重叠在一起,让人想起了某些野兽派风格的绘画。

对于这部本来想要拍摄成爱情故事的影片来说,这样一个毫不掩饰的、具有寓意的结局,促进了影片的启示性解释。现代版的伊卡罗逃离大都市消费主义迷宫的神话(博赫伊),隐喻不可能的爱情(迪·贾马特托),《扎布里斯基角》的故事首先被看做是在圣经中世界末日后从头开始的告革命书。莫拉维亚在影片中看到了"一个大灾难的预言,大灾难将会惩罚这个消费主义社会,因为这样的社会允许死神塔纳托斯位于爱神之上,这样的结局将会使人类成为工具,使工具成为目的"。在莫拉维亚看来,"这部电影将提出一个新的、令人震惊的假设,即一场'道德'之火很可能摧毁壮观的现代巴比伦,即美国"。但安东尼奥尼并非道学家,他的电影并不是针对或反对美国的宣传册——虽然影片的背景是美国社会。《放大》是一个发生在现代大都市的故事,不是关于伦敦的影片,而《扎布里斯基角》则是一部关于美国的影片。"一个意大利人在美国就像一个美国人在巴黎,也

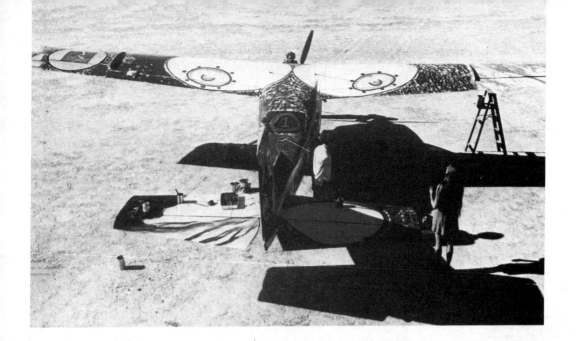

扎布里斯基角

消费主义的美国跃上云端。

电影导演安东尼奥尼：一位有远见的诗人

就是说展现在他面前的首先是那些表面的东西，"博赫伊这样写道。选择美国（那些警察冷漠和残酷，那些商人异化且无差别，而两个年轻人则正直和"自然"）被证明是适得其反。影片中最成功的部分（伊卡罗的面容、巴利斯特村、沙漠中的爱情、马克的死和达莉娅想象的世界末日）是与美国现实最无关系的部分。在这儿，其他地方出现的象征主义变成了轻快的诗歌。

尽管有其局限性（两个灵魂、一些多余的隐喻、展示美国现实时的一些公式化、结构有些脆弱、我们非常清楚导演只对沙漠的镜头感兴趣、第一部分不是很重要），《扎布里斯基角》仍然是我们这位不安的实验者职业生涯中一部鼓舞人心的、大胆的作品。例如只有安东尼奥尼能够使用的潘那维申公司提供的设备；例如画面的处理令人震惊，甚至有些过度，几乎达到了形式主义：在艾伦办公室中从低处取景，拍摄机场的黄色垃圾桶……"当一名导演变成了摄影师……"费拉亚诺提示我们。很遗憾美

国制片人没有给安东尼奥尼再来一遍的机会。如果没有《放大》的力量和耐看性,安东尼奥尼的这个美国故事显然会在那个年代挑战时尚的电影中脱颖而出。

扎布里斯基角

中国　　　（1972）

在美国不太顺利的经历和《技巧上很甜蜜》拍摄计划无疾而终后（这将在下一章提及），对于安东尼奥尼来说，拍摄一部经典的纪录片意味着视野的转移和一个假期。对于这位曾经的纪录片导演来说，没有什么是比深入现实更好的，尤其是深入中国这样一个迷人又神秘的国度——在当时还没有任何的西方导演能够进入中国拍摄纪录片。在接受了中国人和意大利国家电视台的建议后，安东尼奥尼预想了在拍摄过程中会遇到的困难（很显然拍摄会被"引导"），他没想到的倒是纪录片是在上映后经历了中国舆论方面的一些波折（见导言篇）。安东尼奥尼知道"一部纪录片无法涵括全部的社会现实"，何况纪录片讲述的还是那样一个遥远而陌生的国度。他早就意识到拍摄中会遇到困难，因为可供他利用的时间并不多：他将在二十二天内拍摄三万米长的胶片，每天要拍摄五十个镜头。导演本能地选择了一个合适的主题——拍摄游记，纪录工作中的人们。他没有选择探索想象中的中国（黄河、长江、沙漠），也没有选择诠释"文化大革命"和

在寺庙脚下，安东尼奥尼

社会政治（几年后，尤里斯·伊文思和玛斯琳·罗丽丹在他们的系列纪录片《愚公移山》中选择了这个主题）。

安东尼奥尼谨慎地避开了诠释这部分内容，这自然会使他遭到一些人的指责。纪录片中，我们听到了简短的画外音评论，"商店橱窗中的海报有时政治口号多于商品广告本身；在这里，你会感受到长期被遗忘的美德，也许只有我们外国人能在中国人的习惯中感知到他们的保守、谦逊和克己精神"——当摄像机行走在北京商业街，搜寻着人们不同的面孔时，出现这样的画外音。这样简洁明了的概括，表现了基本的主题（中国人过去的贫穷和他们的乐观），触及了当时中国的政治宣传环境，同时也提出了疑问，即使这种西方表面的"解读"可能只停留在事物表象上。

第一天，当安东尼奥尼问中国人，在他们眼中，什么是中国1949年后最有象征意义的改变时，他听到这样的回答："人。"日常生活中的人就是这部纪录片的主角。解述安东尼奥尼的第一部纪录片片名《波河的人们》，我们可以把这部有关中国的纪录片命名为"中国人"。在这部纪录片中，也有两组以河流为画面的优美镜头。安东尼奥尼过去习惯优先表现风景和物体，而在这部纪录片中，他的视线主要集中在日常生活中人的行为举止和面

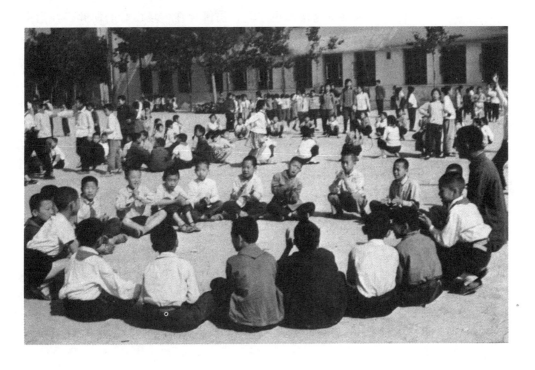

部表情。从拥挤在天安门广场上的人（第一组镜头）到上海剧院的魔术师和杂技演员（最后一组镜头），电影是一种"人"的列队而过（在工作或闲暇时间）。安东尼奥尼在其中研究人的表情、态度和行为举止与环境、事物（例如食品）和其他人的关系。日常生活中的人及其行为举止比起语言更能吸引安东尼奥尼的注意力：在家里或在一些村委会会议上，镜头以阅读《毛主席语录》开始，其中中国人仅有的一些语言没有被翻译；这是一种独特的选择，因为语言与神态，和行为举止相比可能显得有些虚假和刻意引导。导演的另外一个绝佳选择，就是放弃研究一般的主题，放弃研究"电影的组织原则"——美国导演查特曼是这样表述这一定义的："一个科班出身的知识分子应该努力创造更多的不可能性：从首都到海边，从北部到南部，从个体生命活动到不同人生的阶段；我们只差没有引证赫希俄德（Esiodo）的作品和他的生活了！这种支配着导演灵感的热情到底是什么？"影片《中国》的唯一组织原则可能就是好奇心、尊重和关注。安东尼奥尼着眼于拍摄每天辛勤工作的人们，并观察着这场"大型剧目中人的面孔、行为举止和习惯"。导演有时把镜头对准偏远山村的街角——在那里，从未有人见过外国人；有时又朝向大城市（南京）的人群，捕捉人们的真实反应，有些人会好奇地回头张望；在观察者与摄像机之间，仿佛存在一场微妙的博弈。在南京拍摄的镜头中，捕捉到的人物面部表情如同一部交响曲，令人印象深刻。安东尼奥尼没有以贝托鲁奇拍摄《末代皇帝》时的"审美"眼光来"看"中国，他带着贪婪的好奇心，通过捕捉人们的面部表情来"看"中国。（参观著名的古迹和公园时，游人的行为举止比古迹本身更能引起导演的兴趣；纪录片导演、人类行为观察者的身份压倒了安东尼奥尼作为摄影师、画家和美学家的身份。很可惜的是，他收集到的这些资料最后几乎没留下什么：《中国》实际上是找不到了，不存在任何照片文件，即使是在艾依纳乌迪出版社出版的剧本中，照片也很模糊，而且数量不多。更不幸的是，这部纪录片还被认为是比较差的片子。）

在安东尼奥尼摄像机中的无数面孔和手势中，有些留在了我们的记忆深处。例如：护士灵活地推入长长的麻醉针，剖腹

剖腹产的镜头

中国人

产中自信又平静的母亲以及幼儿园小朋友跳舞时优美的身姿和无邪的笑容；在河南一个村子里，小学生们几个一群地倚在院子里的墙边，大声地朗读着课文，贪婪地汲取着知识。当然也有一些不同寻常的画面，例如一个人骑着自行车在空中奇怪地挥舞着双臂。此后出现了神奇的一幕，黎明时分几个老人在老北京城墙脚下打着太极（场面很大的体操），这对他们来说似乎是一种仪式，他们已经习以为常。这一庄严的活动、"舞者"无比集中的神态、空旷的场地、停滞的时间、现实的一切都仿佛在为导演的美学服务！安东尼奥尼还选择了参观明十三陵（神路是皇帝们驾崩后前往陵墓的灵魂之路，神路上的巨型雕塑让人想起了安东尼奥尼1950年拍摄的《怪兽别墅》中奇怪的动物）和苏州的寺院（寺院中有五百座雕像，代表了"神"的各种奇妙和象征性的化身，"同一个神的不同面孔"）。当我们注视着这些神秘的面孔时，都会对此行太短感到遗憾。很明显中国的神秘吸引着安东尼奥尼。

安东尼奥尼的镜头从古代一直延续到现代。摄像机在上海望志路108号停了下来。中国共产党的发展就始于那个小砖房：1921年7月，中国共产党第一次全国代表大会在这里召开。手提摄像机沿着走廊拍摄，爬上楼梯，映入眼帘的是一个冷冷清清的房间：一张桌子，十二个茶杯。"十二个人参加了会议，"（该片采用了这样的说法）画外音说道，"只有毛泽东等少数人经受住了历史变迁的洗礼，其他人有的牺牲了，有的成了背叛者。"

中国

墙上有一张画像和一块牌匾。这里没有参观者，只有事物本身，就像《蚀》中最后的镜头一样（这是影片中唯一一次把"事物"作为主角）。

在这部献给中国人和他们日常生活的纪录片中，也有一些滑稽可笑的画面。例如：一群猪在墙壁阴影下打着瞌睡或是一群鹅机械地吞食等细节（在中阿人民公社拍摄的镜头）。安东尼奥尼更喜欢拍摄一些自然事物，如在上海欢乐茶馆中为老人举办的茶壶展览、随风飘落在运河上的绿叶、河边洗衣服的南京妇女、自行车场停满自行车的壮观景象、黄浦江上平底帆船的风帆以及工厂的几何外形。整部纪录片剪辑紧凑，移动的摄像机捕捉到的画面记录了中国的各个角落（安东尼奥尼广泛地使用了变焦镜头），240分钟仿佛瞬间闪过。《中国》（这两个字的意思是"中间的国家"，也就是世界文明的古老中心）是在中国人宁静又勤奋的日常生活中进行的一场旅行，是安东尼奥尼七十年代最有活力的作品之一。很遗憾我们的这位费拉拉导演拍摄的纪录片作品不多。通过这部纪录片，他为展现中国和这个伟大国家的庄严及宁静做出了卓越的贡献，除此之外，他还用画面教会我们，如何谦逊、尊重地看待复杂而神秘的人类现实。

职业记者 　　　　　（1974）

《放大》中的摄影师变成了电视记者，在一个中非国家（也许是乍得共和国），准备在那个"总是有很多问题"的大陆上进行采访——安东尼奥尼在1975年这样对我们说。关于《职业记者》的主题应该是这样开始的：虽然两部影片时隔十年，但是这两部"描绘冒险活动中人物内心思想和周围环境"的电影——通过导演的表述——都是由通信的专业人员来饰演的，看起来似乎是先后拍摄的连续作品。仔细观察不难发现，这个电影"合集"的第二部分已经在第一部分通过某种方式有所提示：在托马斯书

职业记者

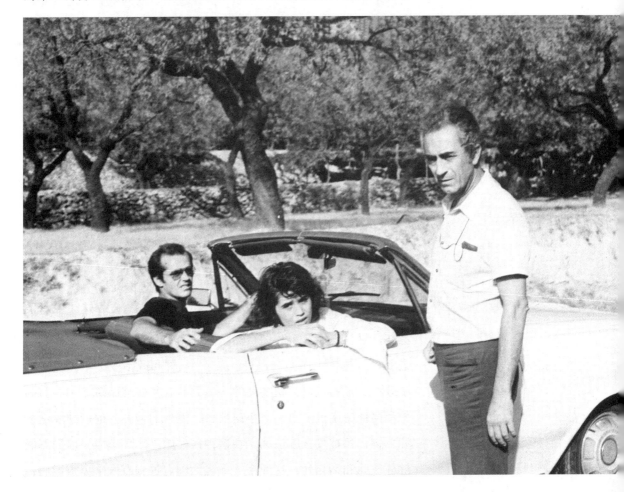

在西班牙拍摄期间，杰克·尼科尔森、玛利亚·施奈德、安东尼奥尼

大卫·洛克（杰克·尼科尔森饰）和妻子（珍妮·鲁纳奎饰），在采访非洲某国总理期间

房的墙上，放着一本关于沙漠中的大篷车之旅的报刊。这也许是一个偶然的细节，但如果比较一下两个主人公的奇遇，想想这之中的相似之处，也并非十分偶然。

当面对一个陌生人的尸体时，摄影师托马斯有那么一刻相信自己能够成为生活中的"演员"；当面对一个陌生人的尸体时，记者大卫·洛克幻想着改变自己的身份，成为另外一个人，成为一个活动家。但现实将承担使他及时醒悟的责任。

对于年龄（三十七岁）和职业，洛克让人想起了安东尼奥尼在《放大》后写的一个剧本中的主人公——因为一系列的问题，该剧本最终没有被拍摄成电影——这个剧本就是《技巧上很甜蜜》。一次意外的休假使记者（他叫T，也是三十七岁）处于对自身存在的抉择的重要关头。因为对政治和使他自身异化的文明的失望，他需要从根本上改变自己。于是他出发去亚马逊丛林，寻找更加自由和纯自然状态的个人存在方式。（"你真要去亚马逊丛林工作？"T自问道。"丛林和政治……不。我受够了政治。植物可以。植物间的斗争只是为了能够面对太阳。"）他和同伴的飞机降落在离小镇数百公里外的地方。他们缺少设备和食物，还被食人族追捕。在这种残酷的自然环境中，他们不能够再彼此和谐相处，这两个"乘客"没有等到有人来拯救他们，

而是以最残酷的方式死亡了。《技巧上很甜蜜》（标题的灵感来自物理学家奥本海默的一句名言："如果人们看到自己觉得技术上很甜蜜的东西，人们就会喜欢这件东西，并那么去做"；"技巧上很甜蜜"可以翻译成"不可抗拒的"）中记者职业性的疲惫、他的失望和记者洛克在撒哈拉沙漠以及他的冒险结束时的境况十分相似。"作为故事情节，"安东尼奥尼向我们坦言，"比起《职业记者》，我更喜欢《技巧上很甜蜜》，因为后者和我的关系更加密切，那是一个很可能会发生在我身上的故事。我很可能马上就去了丛林，这是由天性决定的。而在影片最后，洛克去名为凯莱的宾馆约会，我可能永远不会去，因为我知道那样会丧命。洛克想改变自己，想消除自己的身份成为另外一个人，所以他是一个会把自己想法实践到底的人，而这种想法，对于《技巧上很甜蜜》的主人公来说，只是在危急时刻的一种不明确的需要……两个人物之间有一定的相似性。这也是在《职业记者》之后，我不再想拍摄《技巧上很甜蜜》的原因；我本来是想重新拍摄的。像记者洛克一样，记者T去环游世界一段时间是因为他想忘记自己。"选择T和女孩的扮演者并非偶然，安东尼奥尼确

职业记者

和叛军的见面地点

电影导演安东尼奥尼：一位有远见的诗人

被遗弃在一望无际的沙漠中

实想要《职业记者》的演员杰克·尼科尔森和玛利亚·施奈德参演这部作品。

当伦敦记者大卫·洛克去和抓住了一些外国人的叛军谈判时，他被导游莫名其妙地遗弃在一望无际的沙漠中。他应该是走错了车道。这种工作上的失望，伴随着一系列的混乱：路虎车陷入了沙丘中；他的努力、他的咒骂解决不了任何问题（大发一顿脾气后，记者多次想把车推出沙丘都没有用，然后他筋疲力尽地跌倒在地，像孩子一样尖叫着、哭泣着）。他肩上背着装备，步履艰难地走到了村里。在那个破旧的旅馆里，没有香皂，蟑螂泰然自若地在房间里行走。洛克完全被击败了。如果可能停止一切，重新开始……

在旅馆里还有另外一个客人，一个叫劳勃森的欧洲人。前些天，大卫·劳勃森还过来拜访过洛克；出于职业习惯，洛克还录制了他们对话的磁带。感觉到需要找个人倾诉，洛克敲响了这位同胞的门。没有任何人回答，他走进了房间。劳勃森的身体和面部朝下卧在床上。他曾经告诉过洛克他有心脏病。没有喊任何人，洛克小心地把身后的门关上。有些东西让他留在了那个房间。他慢慢地走到床边。当翻过尸体时（当碰到他的身体时，他的手感到被子下有什么东西，是一个记满东西的记事本），他盯着死者的轮廓，发现这张面孔似乎很熟悉。劳勃森和他长得很像。犹如从沙漠中传来神秘长笛的旋律一样有说服力，一个想法潜入了他的灵魂。人的一生中，谁没有想变成另外一个人的时候呢？在这么偏僻的一个地方，这是再简单不过的事了。

没有什么必要的手续。只要他把尸体拉到自己房间，换掉护照上的照片就可以了。他甚至不用费心去规划未来；未来的安排已经都写在了尸体旁边的记事本上。摩纳哥机场将是旅程的第一站，洛克预感到旅程将如一次沙漠狩猎之旅一样激动人心。当洛克试穿劳勃森的夹克时，他抬头望着天花板，就好像在体会从旧风扇中刮来的空气的味道（"那种无限自由的想法支配着我"，在《已故的帕斯卡尔》的第八章我们可以读到这样的一句话）。当摄像机向上平移后回到人物身上取景时，我们注意到洛克正在扣劳勃森的衬衫扣子：不在镜头内的一瞬间（在两处景物

一种想法深入记者的内心中

电影导演安东尼奥尼：一位有远见的诗人

人的一生中，谁没有想变成另外一个人的时候呢？

转换的间隙），洛克已经决定改变身份。谁是死去的大卫·劳勃森？当他开始换两个人护照上的照片时，洛克重新听了他和劳勃森对话的磁带录音。（在独特的倒叙中，我们重新看到了他们第一次见面的情形，就好像一切都在那一刻展开，时空的连续性并没有被打破：某些时候，我们甚至听不到风扇的声音，也听不到录音机的声音，摄像机离开洛克的桌子，开始转向开着的窗户，此时劳勃森走进镜头，对话重新从断开的地方开始。）劳勃森是一个"周游世界的人"，他接受生活带给他的一切。他没有家也没有朋友，"只有生意"。是生意把他带到了那个地方，让他吝啬于说出一些消息。"您的工作是和语言、图片打交道，是一些抽象的事物。而我来这里是为了做生意，是些具体的事情。我马上就意识到了这一点，"他说道。到底是关于什么的生意，洛克迟一些将会发现。对于现在而言，他只需要知道这个和他很像的人是一个实干家，与其关系密切的人很少。"十一号房间的客人死了，"他简单地对酒店门房说道。骗局成功了。大卫·洛克被埋在了沙漠中，而假劳勃森出发了去摩纳哥，还将途经伦敦；这些都写在了机票上。他要利用经停的机会回家露个面：像帕斯卡尔一样，已故的大卫·洛克想要亲自核实一下自己是真的死了。房间入口处的控制台上放着的一大堆吊唁信让他感到放心，他从一个小箱子里拿出了他的积蓄（"我的自由，开始我以为是无限的，但很遗憾在缺少钱的时候，自由是有限制的"，我们在《已故的帕斯卡尔》中读到这样的话），然后离开了。他开始投入新生活当中。

在摩纳哥机场行李寄存处的58号抽屉中，这位曾经的记者发现了一个信封，里面装着油印的各种武器目录。这种新的职业的发现使他兴致勃勃。劳勃森曾经和他提及这些"具体事物"会突然出现，说得再清楚不过了。

当浏览武器目录时，他并没有意识到一个白人和一个非洲人正在监视着他。他并不知道有人在等他，这位曾经的记者租了一辆车，开始在这座陌生的城市中漫游。一辆装饰着鲜花的马车挡住了他的去路，他跟随马车一直到一座正在庆祝婚礼的巴洛克式教堂才停下来。在这个装饰如童话般的世界中，发生了他新生

职业记者

活中第一次意外相遇。（这是安东尼奥尼第一次拍摄婚礼的场景。当洛克感受到喜悦的节日氛围时，他想起了自己婚姻中具有象征意义的一件事。一天，在某一个兴奋的时刻，他在花园中点燃了一个巨大的篝火。"你疯了？"他妻子瑞秋，从阳台上大声喊道。看着燃烧的火焰，丈夫很兴奋，他简洁地回答道："是的。"）从机场一直跟踪他的那两个神秘人是叛军间谍，劳勃森出售武器给他们。他们欢迎他，并且为"第一批货"付了款。

已故的大卫·洛克，"生活之外的人"

"您因为我们的事业冒着高风险……您和其他人不一样,您相信我们,"非洲人激动地低语道。"第二批货款将在日内瓦支付给您,您知道在哪儿。我们下一次将在巴塞罗那见面。协议保持不变,"德国人打断道。洛克假装明白了他们的话。在警告过他后("您知道我们现在的政府工作人员可能会干涉您的工作"),两个人礼貌地说声"再见"就离开了。打开两个人留给他的信封(里面有一大捆的钞票),洛克惊讶地感叹道:"上帝!"在走出教堂之前,他为自己无意间的亵渎向"上帝"表示歉意。他心情愉快,感到一切都很新鲜。

"不再有任何关系、任何义务的约束,也没有过去的负担,面对未来,我可以按照自己的方式生活。我的内心因为这种新的自由无比激动。我从未见过这样的人和事。我面前新的关系看起来是如此的简单和轻松,我感到一切事物都在微笑,我觉得非常轻松。啊,一双自由的翅膀!"我们想起了《已故的帕斯卡尔》(第八章)中的这些话,而此时我们看到洛克正在巴塞罗那港口上空,在蓝天和大海之间的高架索道上。某一刻,他把双臂伸向空中,像鸟一样移动着双臂。这让我们想起了维多丽娅(《蚀》)和马克(《扎布里斯基角》)的"翅膀",我们相信某一刻我们的伊卡罗能够释放存在的所有"重负"。但是没有人出现在公园的约会地点:阿切贝,叛军的密使被反间谍人员抓住了;不久,假劳勃森也将步其后尘。反间谍人员的任务将会因为洛克妻子的出现变得容易,她也在寻找劳勃森,但完全是出于另外的原因。已故的劳勃森短暂的幸福生活结束了。

一天早上,在宾馆的酒吧间,洛克发现了以前的一个熟人马丁·奈特,BBC的制片人;是瑞秋让他来巴塞罗那找劳勃森的,因为他是丈夫死亡的唯一证人。死亡也不能让他从妻子那获得自由吗?(《已故的帕斯卡尔》,第十五章)。洛克只能逃跑了,正如帕斯卡尔,我们的"已故之人"开始衡量自己"无限自由"的"边界"。晚些时候,当他的妻子收到他的个人物品时,将会发现护照上照片的骗术,洛克将会受到西班牙警察的追踪,因为他们想保护其不受到抓捕劳勃森的神秘人的迫害。洛克想要从过去的自己中完全解放出来,因此现在他不得不再次逃离。

此刻,洛克还需要担心瑞秋派来的人。核查了洛克做过的一些工作(非洲总理的采访,一次执行死刑,与巫师的奇怪的见面),瑞秋的好奇心更加强烈。她想了解关于丈夫的更多消息。"也许是我弄错了,"她对朋友坦言。通过瑞秋的调查(影片的中间部分,同时出现了两条线索,一个是西班牙的线索,即洛克的逃亡,另外一条是英国的线索),导演揭开了主人公过去的神秘面纱,让我们直觉地感受到了推动主人公逃避现实、更换另外一种身份的原因。他厌倦了政治,厌倦了工作中不能够与其涉及的情况进行"真实对话"。在一次充满陈词滥调的采访中——是采访非洲总理,瑞秋问丈夫:"你为什么不告诉那个人他说了谎?""别以为我不想,但世界就是这样,这不是理想者的社

逃亡时,一个陌生女孩的车停到他身边(玛利亚·施奈德饰)

会；现实就是现实，我们必须为现实买单"，记者用一种惯用语这样回答道。这种惯用语是报社的领导在修改《技巧上很甜蜜》中的记者的一篇爆炸性文章时使用的语言。正是因为现实和他的工作都让人如此的沮丧，洛克才提出了辞职。

为了开始"新的生活"，已故的帕斯卡尔去欧洲旅行。"自由，我只要把行李提在手上就可以了：今天在这儿，明天在那儿。我将用微笑来武装自己，行走在这可怜的人间。"被宣布民事死亡，他拥有了一个虚构的身份（不存在阿德里亚诺·梅斯），因此他可以平静地以另外的一个身份做自己。但后来他意识到他谁都不是，他没有户口簿的自由没有任何意义（我是什么，一个人物虚构的、一个到处游走的发明？），因为我们的存在需要别人的承认（"通过挖苦和讽刺的方式，皮兰德娄想表明身份是一个社会事实；而对于安东尼奥尼来说，身份是不可否认的生存意识，我们的存在就像疼痛的肿块，首先是存在于社会之外的，"莫拉维亚这样写道）。厌倦了过鬼魂一样的生活，阿德里亚诺·梅斯将走出那个站不住脚的谎言，他假装自杀，选择成为已故的帕斯卡尔。安东尼奥尼影片中的记者通过取代另外一个人的身份，也继承了另外一个人的命运，最终导致灭亡。如果帕斯卡尔的悲剧是对于社会来说他不是任何人，那么洛克的悲剧就是对于他和对于别人来说，他是两个人，他必须要逃亡"两次"。

在不停逃亡中，偶然的一个机会，一个陌生的女学生帮助了他。她是学建筑的学生，他们在博物馆广场相遇，当时洛克正在躲避妻子派来的人。

被这个神秘男人所吸引（"我正在逃离一切，除了一些我无法摆脱的坏习惯，"他在回答女孩的问题时说道），女孩提出和他同行（以很大的技巧摆脱了瑞秋派来的人）。"这个阳光、快乐、从天而降的姑娘就像一只鸟让迷路的人重新上路，"米莱格尔这样写道。但是洛克前方的路上充满了陷阱。没有人出现在劳勃森日程表中的第二次约会地点。未来看起来越来越不明朗，过去的"幽灵"变得越来越具威胁性。一天，在太阳海岸的酒店大堂中，洛克刚好站在瑞秋前面；他疯狂地开车离开，最终甩

"你不能继续这样……总是在逃亡。"

最后一次约会

电影导演安东尼奥尼：一位有远见的诗人

掉了尾巴，但在某一时刻，汽车抛锚了。最好在警察到来之前分开，"有一艘从阿尔梅里亚出发去丹吉尔的船，你去乘船，我们三天后在那儿见，"洛克对女伴说。但是女孩并不喜欢"放弃的人"。"你不能继续这样……总是在逃亡，"女孩反驳道。"你去赴约吧！去劳勃森安排好的那些地点。他相信一些东西。而这不也是你想要的吗？"洛克仅仅知道那些他"不想"要的。他缺少支撑劳勃森的那种活力，缺少一个好好生活的理由、一个斗争的理由。改变身份比改掉一些"坏习惯"更容易；我们的主人公总是把他的坏习惯带在身边。"是我们始终无法改变自己，"在卷入冒险活动之前，他曾经这样对劳勃森说过。因此，即使是他自己，也不相信"以另外一个人的身份"一直到最后的可能性。

他没有能力承担两种命运，最后只好到处漂泊。与其说是出于个人信念，不如说是为了取悦女孩，他将按照劳勃森日程表上的安排去赴最后的约会。他知道会发生什么吗？"整部电影都在围绕这个问题展开，"导演这样回答我们。"可以说死的想法一

职业记者

窗外，生活还在继续

直埋藏在他的潜意识当中，他并不知道。或者，洛克在俯身观察劳勃森的尸体时就开始有了死亡的想法。也可以说，他去赴约是出于相反的原因：事实上应该是黛西去赴约，他是洛克新生活中的一个人物。但洛克不太相信这种开始。在这种情况下，他无法和任何东西成为一体。'存在是世界中的一切存在'，海德格尔说；影片中的那一刻，洛克不再属于'这个世界'；世界在另一边，在窗外。"

陪女孩到公交车站，在去凯莱宾馆前，洛克在村里冷清的广场上"浪费了一些时间"。这是安东尼奥尼典型性画面中的一幅，在这组镜头中什么都没有发生：洛克坐在人行道上，他踢了踢随风刮来的一张纸，然后从地上拾起一小片红色花瓣，他注视了这片花瓣很久，接着把它放到破烂的墙上，在犹豫了片刻之后，他把花瓣碾碎在墙上，墙上的一块石膏掉下来。这是最好的海明威式的告别。

此时，已有人先于洛克到达了凯莱宾馆，这个人就是"劳勃森夫人"。洛克的女伴并没有离开，她想陪洛克一直到最后一刻。他们的房间紧挨着，都正对着一个尘土飞扬的广场。洛克躺在床上；她站在窗前，给他描述着外面的景物。他讲了一个盲人复明的故事，一个人四十岁时恢复了视力，最初陶醉于这种生活中，但后来他发现世界是如此的丑陋和荒凉，于是三个月后他自杀了。女孩理解这个故事的寓意：在一个温柔的拥抱后，她走出了房间。就像海明威著名小说《杀人者》的主人公一样，洛克在等待结束自己的命运。摄像机转向主人公的背后（"我们放弃了洛克，但实际上是洛克放弃了我们，"贝纳永这样写道）：已故的大卫·洛克冒险的结束，是通过一组随意的日常影像和声音的"组曲"来暗示的。（摄像机的镜头慢慢地移向窗户的栏杆；摄像机已经越过栏杆，面对广场，拍摄广场上人们的日常生活，此刻，摄像机被挂在一个大吊车上；为了抵消不可避免的摆动，在挂钩时，"摄像机"被安装在一些陀螺仪上。）导演留给观众想象犯罪动机的空间，此处给观众提供了犯罪线索。"广场，"雷贾尼这样写道，"展示出的是冷漠和微妙的日常生活。然后在冷漠中又插入了一种紧张的迹象。当杀手走进镜头时，没有任何突

兀和惊讶。"两个黑人男子从一辆白色的雪铁龙车上下来,其中一个径直走进了宾馆,另外一个吸引在广场上徘徊的洛克女朋友的注意力(就像奥勒安德森的朋友一样,"他无法抗拒一种可怕的想法,就是他把自己关在房间里,他知道自己会死")。先传来一阵猛烈敲门声,紧接着是一声巨响。在雪铁龙开走后不久,紧接着来了两辆警车;还有洛克的妻子。当警察在传达室徘徊时,女学生正赶往洛克的房间;房门是反锁的。摄像机跟随着救援人员的路线,沿着宾馆的正面进行拍摄,最后停在了洛克房间的栏杆前。"视觉的旅行变成了死亡、失踪和缺席本身的一种运动"(波尼茨)。

 曾经的记者静静地躺在床上。命运让杀害劳勃森的凶手先于本应保护洛克的警察到达。"这是大卫·劳勃森吗?你们认识他吗?"警察问两个女人。"我从来就不认识他,"瑞秋惊讶地回答道。"这是一个残酷的、神秘的、具有启发性的答案,"贝纳永这样写道。("我真的从来都不认识那个人,"在离开伦敦前,瑞秋向朋友倾诉道;对于她来说,大卫已经死了有一段时间了。)"是的,"女孩低声回答道。她肯定的回答和瑞秋的否定回答是一样的:她接受了这个已故的大卫·洛克的神秘游戏,"跟着自己的选择走到底"(雷贾尼),他的两种身份的证人认可了这种假身份,就像他们作为杀手毁掉了他的肉体身份一样。但也许"这种承认的行为并不是对洛克骗局的一种外部信任",雷贾尼提示,"而是失败和欺骗的脆弱性的进一步证明":"女孩没有承认获得了解脱的洛克,而只承认他是她的旅伴劳勃森"。"失败者的奇遇以蚀为结束",贝纳永风趣地说道。

 为什么这部"对无法走出自身、无法在自身及自身矛盾中找到真实的隐喻"(雷贾尼)的电影能成为安东尼奥尼最震动人心的作品之一?是因为作品的绝对真挚、作品的神秘,当然还有作品超高质量的画面和视觉隐喻。尽管作品的出发点不完全是安东尼奥尼的,其中有着一些皮兰德娄作品的思想,但是导演能够使我们深深感受到主人公的悲剧,能够让我们也参与到他的旅程当中:存在主义的厌恶;沉溺于无尽的自由中的肉欲;当发现无法"获得生命中新的情感"时的失望(这也是已故的帕斯卡尔的

职业记者

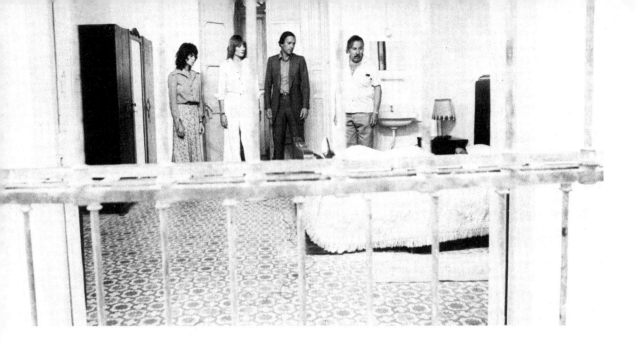

"你们认识他吗？"

电影导演安东尼奥尼：一位有远见的诗人

一个特征）；他的自我放逐。这部《职业记者》也许是安东尼奥尼继《呐喊》和《放大》后，他最痛苦、最私人的作品。作品引人入胜的真实感，也许可以在导演与故事主人公的同一身份中找到。他和记者一样，工作都和胶片有关，而胶片注定或多或少要在短时间内毁灭；他也刚从"证人"的沮丧经历中走出，他拍摄了关于中国的纪录片；他也周游了世界（他已经有十年没在意大利拍摄过电影）。并且，贝纳永想知道，是否洛克妻子的扮演者珍妮·鲁纳奎与"安东尼奥尼之前的御用演员"莫妮卡·维蒂有惊人的相似之处？贝纳永认为，《职业记者》"表现了一个巨大的转折点"，"一个想要从零开始的电影导演"似乎要切断与其之前的一切联系。

人们大谈影片结尾一组非常独特的镜头（七分钟）。但在影片开始，人迹罕至的沙漠画面——也就是洛克"试图摆脱生活沙漠"（莫拉维亚）的画面，已经显示出了一种神秘的力量。想想红色沙海中神秘骆驼的出现——如现实一般冷漠、难以接近，从路虎车旁边走过，都没有看记者一眼（大发雷霆之后，洛克失望地倒在沙滩上），它们慢慢地走到黑色的山峦与地平线相接的地方。

在这部令人难忘的影片中，一切都考虑得非常周到，也许是无法超越的（"影片以一种不易察觉的谨慎手法展开洛克的冒险，"莫拉维亚指出，"安东尼奥尼的风格从未如此轻盈、有所保留和具有暗示意义"）。从叙事结构（可以说这是安东尼奥尼

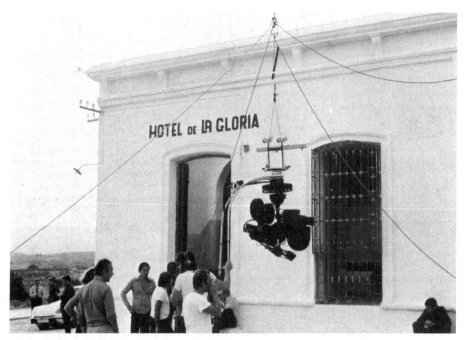

被挂在大吊车上的摄像机在广场上拍摄了大半圈，然后回来在房间的窗户处取景。

情节最复杂的一部电影），到色彩的运用（一种白色和赭色的惊人变化），到电影的配乐：几乎没有音乐（沙漠中的长笛声、最后镜头中的吉他声），《职业记者》也许是近五十年来最美的"无声"电影，一部精心编排了寂静之声的电影。谁认为在《放大》成功后，安东尼奥尼无法超越这部作品，那么他就错了。通过《职业记者》这部作品，导演完成了向普遍性（洛克的两次死亡揭示了西方世界的本质，而他本身就属于西方世界，并成为西方世界一种普遍情况的例子）、和谐性和实质性的进一步迈进。也许唯一有些重复过渡的是一个简短的对话，对话过于文学化，发生在巴塞罗那公园中，一个老人坐在洛克旁边说："有的人，当他们看到小孩时，他们就会梦想到一个新的世界……而我，从小孩身上只看到了悲剧的不断重复上演，现实总是这样。"所有的这些，安东尼奥尼都通过画面表达过。正如加缪在重读《白鲸记》后所说，"影像、情感强于哲学十倍"。

奥伯瓦尔德的秘密 （1980）

在安东尼奥尼的职业生涯中，这部实验性的"电视片"表现出一些神秘感。我们知道安东尼奥尼拍摄这部电影是为了帮助莫妮卡·维蒂——意大利国家电视台为她提供了出演让·谷克多剧本的机会；当然这同时也是安东尼奥尼在帮自己的忙：很长一段时间里，安东尼奥尼都希望用电视摄像机拍摄一部实验性的电影，同时他也非常好奇电子色彩换位（在胶片上）的效果（当时，这种实验还从未应用在这种正常长度的电影上）。虽然是为了尝试一种新的拍摄方法，但为什么众多导演中我们这位最反夸张的导演重新改编了《双头鹰之死》？像谷克多这样的巴洛克风格作家的忧郁主题，不是更适合维斯康蒂吗？（也许安东尼奥尼的《奥伯瓦尔德的秘密》重复了维斯康蒂拍摄加缪的《异乡人》的错误：这并非他们能力所及。也许安东尼奥尼与加缪合作会拍摄得更好，正如维斯康蒂与谷克多合作一样。所以电影《路德维希》显示出《双头鹰之死》和《职业记者》的痕迹也并非偶然，《路德维希》是一个现代的《异乡人》……）为什么安东尼奥尼没有选择一个具有选择性、适合自己志趣的、当代的主题（例如：《情感的色彩》，安东尼奥尼对卡尔维诺的这部小说一直都很感兴趣），这仍是个谜。

故事发生在公元1903年，中欧的某一个国家。一个在婚礼当天失去丈夫的王后过早地成了寡妇（谷克多遵循了奥地利伊丽莎白二世和路德维希二世的形象，即茜茜和路德维希）。她在离首都很远的地方，像活死人一样独自生活了十年；独自寡居以及她的独立性（"如果不是天生是王后，我也会是个无政府主义者"）让大公和他的忠实合作者——警察局长福恩伯爵，感到忧虑。如果有无政府主义者让她和她的丈夫费德里克有一样的结局，那将会让他们感到非常高兴。一个暴风雨的夜晚，在奥伯瓦

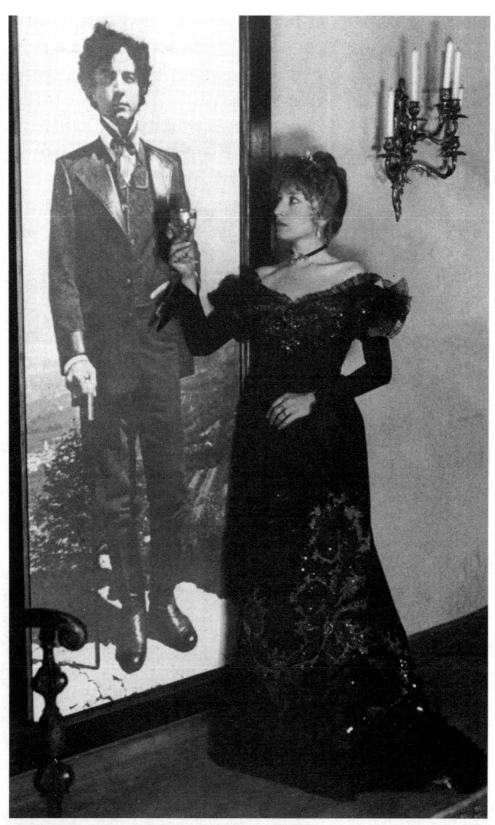

站在被害的丈夫画像前,穿着丧服的王后(莫妮卡·维蒂饰)

奥伯瓦尔德的秘密

福恩伯爵,警察局长

"如果我让你疯掉,你永远也不会杀了我。"
(莫妮卡·维蒂和佛朗哥·班塞罗里,塞巴斯蒂安的饰演者)

尔德,当王后独自一人纪念丈夫逝世纪念日(他的巨幅画像引人注目地挂在墙上)时,一个无政府主义的诗人塞巴斯蒂安偷偷地潜入了她的公寓。这位诗人曾经发誓要消灭这位在人民面前表现出历史消极性的王后。他受伤了,正在被警察搜捕(实际上,警察是服务于他的,警察秘密地引导他犯罪,这对双方都有好处;很遗憾,这一点在安东尼奥尼的影片中不是很明显)。他的相貌和已故的国王费德里克的一模一样,这让王后感到震惊,她在塞巴斯蒂安身上看到了命运的捉弄,她藏起了这个被追捕的罪犯,让他做她的家庭教师。"您是我的死神,"她对他说,"我给您三天时间,您为我服务,如果您不杀了我,我就把您杀了。"王后那种出乎意料的反应、她的勇气、她的宿命论让塞巴斯蒂安感到茫然,他被她的优雅所诱惑。具有"王室精神"的无政府主义者爱上了具有"无政府主义精神"的王后。在仅仅一天的时间里,年轻人在王后的内心就发生了彻底的改变(这种改变让福恩伯爵感到害怕,他试图马上采取措施补救)。哦,爱情的力量!

"他们为了成就共同的爱情背叛了自己的事业"（谷克多）。死亡天使变成了光明天使，塞巴斯蒂安建议王后回到宫廷，夺取权力："人民爱您，您重新回到国都吧，打败福恩伯爵，掌握军队，改变您的生活……我不能给您幸福，我只能让您成为您自己，我就是您国徽上的双头鹰。""那么，现在，"塞巴斯蒂安补充道，"重复我说的话：上帝，接受我们到你的神秘国度中，并让我们在你的国度中结婚吧！"（鹰的示意和最后的回答没有在《双头鹰之死》中出现。但我觉得有必要恢复谷克多的原剧。）

收到王后侍女的通知，福恩伯爵马上采取了措施：他召见了塞巴斯蒂安，试图说服他服从于他，并建议他做王后和大公之间的使臣，而当塞巴斯蒂安拒绝他时，他开始勒索塞巴斯蒂安。在面对不利于王后事业的前景中，塞巴斯蒂安决定结束自己的生命：他准备服毒自杀（毒药是王后藏在一个奖章后面为自己准备的）。王后非常失望，她发疯似的用"可怕的试探"报复：她装作从未爱过塞巴斯蒂安，只是在利用他，并责备他背叛了无政府主义事业，终于挑动了这个垂死的人杀了她。当她向他揭示真相时，一切都已经太晚了。死亡在同一时间将他们带走，而他们的双手曾徒劳地想要抓住彼此。"我们真是生活在传奇中"，在谷克多的影片中，当发现尸体时，福恩伯爵宣布道；画外音——虽然在叙事中被打断了两次，评价道："在警察和历史眼中，在克兰兹（地方）发生的悲剧有些不可思议，但爱情的力量是伟大的，悲剧和我所描述的一样。"安东尼奥尼以只隔着几厘米距离的两个人伸出的两只手结束整部电影，因为最后在死亡中他们重拾了爱情。

在尝试符合谷克多关于爱和死亡悲剧的原剧本的同时，安东尼奥尼删除了一些情节（城堡内充满讽刺意味的舞蹈、福恩伯爵去拜访拥护王后的一些官员），他还减少了对话部分，并删除了环境的修饰和冗长的浪漫巴洛克风格的装饰。在奥伯瓦尔德城堡简单的内部装饰中，没有任何谷克多昂贵的"东方情调"的装饰痕迹；莫妮卡·维蒂和佛朗哥·班塞罗里的对话中，避免了戏剧性的音调，避免了赞扬以及艾薇琪·弗伊勒和让·马莱式的感

电影导演安东尼奥尼：一位有远见的诗人

伤；他们不像是传说中的宫廷人物，他们可能让人想起了一个乡下的贵妇人（她）和一个当今的学生（他）。安东尼奥尼也许在激情的火焰上浇灌了太多的水，这就有毁掉激情的危险，正如发生在当代一些作曲家和他们八十年代的音乐剧剧本上的事一样。安东尼奥尼重新拍摄《双头鹰之死》让我想起了打定主意要重新协调和编排歌剧《诺尔玛》的作曲家勋伯格（偶然地）——这是不可能的。音乐剧剧本有它的常规，这些常规应该被遵守。《奥伯瓦尔德的秘密》留给我们一种冷加工、"电子"操作的印象。莫妮卡·维蒂和佛朗哥·班塞罗里分别扮演王后和无政府主义者。他们尽一切努力融入环境，但在前半部影片中仍显得缺乏自发性和热情。这部电影是对莫妮卡·维蒂美的赞歌，虽然她很优秀，但在饰演过着活死人般生活的奥地利王后邀请丈夫的灵魂共进晚餐时，她的演技不令人满意，她温柔，却不具悲剧性；我们这位罗马演员只在两个镜头中达到了艾薇琪·弗伊勒的强度，即鲜花遍野的山坡上栗树下的浪漫和影片最后一个镜头，这两个镜头也是影片最成功的两个。饰演狡猾警察的保罗·博纳切利的表演最让人信服，这个角色让人印象深刻。

在安东尼奥尼这部实验性的影片中，配乐和色彩起到了决定性的作用。选择理查·施特劳斯（《阿尔卑斯山交响曲》《死亡与净化》）、勋伯格（《净化之夜》，一首年轻的交响诗）、勃拉姆斯（女王骑马的镜头）是基于功能的考虑，同时也是因为导演很巧妙地悄悄地利用了这些配乐，虽然这些配乐使用比平时更多一些；但为什么在同一组镜头中，影片肆无忌惮地在施特劳斯和勋伯格两位如此不同的作曲家中切换呢？安东尼奥尼在研究通过电子手段获得超现实色彩效果上更加得心应手。（在拍摄场景附近的大篷车上操纵电子键盘，导演可以改变颜色的范围，即使是在拍摄的同时只改变一个细节或者一个画面的一部分颜色；通过使用监控器，可以在远处控制演员。）笼罩在"阴险的"福恩伯爵身上的紫色光环有时需要导演把画面垂直分成两部分，这就出现一种不协调的效果；在暴风雨夜晚的场景中，也许滥用了绿色（当打闪时，墙壁呈现的是那种颜色，当王后的女家庭教师发脾气时，她也是那种颜色）。一些极其珍贵的效果具有过于初

王后的女家庭教师，也是伯爵的眼线。

级的象征意义：厨房里，有杀鸡后留下的血迹，上面还残留着鸡毛；当王后在塞巴斯蒂安身上想起杀害丈夫的凶手时，一束花突然变成了红色。当王后决定恢复以前的生活后，她神话般地骑马出现在森林里，整座山都是蓝色的，整个天空犹如一团巨大的火焰，绿色中反射出粉色的条纹，白色骏马的尾巴罩在反射的金光中；对沉浸在幸福中的暗示，也许只需王后飞舞的红色头巾就足够了。

影片中也不缺少童话般的创造。在红棕色的灌木丛中，塞巴斯蒂安在躲避警察追捕时曾经藏在这里，出现了神奇的一幕：一只兔子、一只被一个军人杀死的鹿（很奇怪，军人说的是德语，迟一些出现的厨师们也一样）、一个养蜗牛的池子；夜晚银蓝色的光反射到城堡的石头上；窗户处王后的金发延伸到深绿色的花园中；在召唤追随者费利克斯·瓦伦斯坦时，女王幽灵般地出现；与塞巴斯蒂安会面当晚，神秘的绿松石光束（也许是月光）照在躺在扶手椅上王后身上（在黑暗的夜晚，人的形象逐渐"净化"；这种完美的视觉效果等同于勋伯格的总谱）；城堡上黎明的曙光缓慢绽放在绿色当中；草坡上，工作中的割草机出现。王后的爱的狂喜感染了周围的风景。

安东尼奥尼以缓慢的节奏进行着影片的画面，也许过于庄严（《奥伯瓦尔德的秘密》比《双头鹰之死》时间长了二十二分钟）。但在两种情况中，加长了谷克多原文中的时间无疑更能表现幸福：森林里温柔而纯洁的爱情片段和福恩伯爵与塞巴斯蒂安的见面是影片中最成功的两个镜头。遮挡在栗树下的初吻、百花争艳的山坡上告白——在这幅画面后面，城堡像森林一样是"绿色的"——是一首日式诗歌（谷克多原文中，这幕场景更短也更传统）。谷克多讽刺地将伯爵与无政府主义者的见面安排在树林中一个小屋里，安东尼奥尼把这一幕放在了让人不太舒服的军械库中：在光秃秃的墙上，灰色调的变化是根据年轻人的感情变化而变化的，后面放置的戟和盔甲（颜色变暗，就像伯爵碰过的玫瑰花颜色变暗一样）营造出一种紧张和恐怖的氛围。这幅画面是一堂马基雅维利主义政治课。当伯爵威胁塞巴斯蒂安如果不与其合作就抓捕他时，摄像机取景到一张蜘蛛网，在蜘蛛网上粘住了

一个昆虫；当伯爵说"如果你和我合作，我就给你自由，给你这个世界上最珍贵的财富"，门上方关着的窗户呈现出深蓝色。在这两组镜头中，安东尼奥尼超越了谷克多。而在结尾镜头中（尽管让·马莱的"短裤"很荒谬），我们觉得谷克多强烈的戏剧性结尾更激动人心。让·马莱步履蹒跚地试图爬上楼梯，爬到王后的方向，然后滚到了楼梯下面，而她掉到了窗户上，悬挂在窗帘旁，这比安东尼奥尼表现的形象更加真实，安东尼奥尼的最后一幕是他们在地板上爬着，伸出手想要够到彼此。

 在影片中，安东尼奥尼还实验了其他的一些发明：如使景观在墙壁上隐约显现，为了暗示他们被压抑的感情（王后解雇伊迪丝的画面）而把人物拆分开（在同一幅画面中平行），用了在那一刻支配人物感情色调的褪色画面（青绿色和希望联系在一起，灰色和焦虑联系在一起等）。但通过各种颜色的不同变化，所有的感情都能被表达出来吗？在这个有点机械化的过程中，没有不自然或是表面化的东西吗？安东尼奥尼勇敢地尝试了这个实验，虽然是一个仅仅获得部分成功的实验。很遗憾，导演选择了一个"复古"的主题。如果没有这样的选择，意大利国家电视台可能接受一个前卫的主题吗？

一个女人的身份证明（1982）

一个中年自由职业者爱上了一个女孩；在某一时刻，女孩离开了他；而他在寻找女孩的过程中，遇到了另外一个女孩，后者帮他寻找前一个女孩，并且最后让他忘记了那个女孩。看到《一个女人的身份证明》情节的第一眼，人们想起了《奇遇》。但两者的相似只是表面的。在《奇遇》中，"身份证明"的对象是男人，现实是通过两个女性的眼睛表现出来的。在《一个女人的身

"我还不知道故事情节，但我知道主人公是一个女人……"导演尼科洛（托马斯·米利安饰演）和他的剧作家（马瑟·博祖菲饰演）。

份证明》中则刚好相反：观察现实，想要证明女性世界身份的人，是一个男人，他叫尼科洛·法拉，四十五岁，职业是导演。

和妻子离婚，尼科洛没受到任何创伤，无论作为男人还是作为艺术家，他都没有陷入任何危机中：事实上，他找到了一个可以给他投资下一部影片的制片人，他正在寻找一个电影主题。"我还不知道具体的故事情节，但我知道故事的主人公是一个女人，要表达的是女性情感，"他对来找他的一个剧作家坦言道。为新电影做准备时，尼科洛感觉是在寻找自我意识，"他感到生活中发生的一切与他的知识分子经历有着非常紧密的联系；他意识到应该用非职业的视角去观察"，安东尼奥尼指出。这个假设的女性人物，尼科洛在现实中寻找她；他拿自己爱上的一个女孩作为原型。"这是我们职业的两重性，"安东尼奥尼说道，"你永远不知道你找这样一个女人是因为一部电影还是因为自己。谁试图认识艺术创作这种抽象的东西，他同时也是在认识自己。"通过女性人物，尼科洛想要证明自己，证明自己周围新的现实。

"他是紧急情况下的感情分析师，"罗维尔西这样写道。"尼科洛对做爱的兴趣不如他对观察、倾听、感知、收集的兴趣。他相信自己能够通过玛维第一次走进现实；相信玛维能成为他与世界接触的可能途径。"

玛（玛利亚）维（维多丽娅）是一个二十六岁的贵族。尼科洛是在一次偶然的机会中认识她的，那天他正在妇科医生姐姐（一个有着几次不幸的职业和感情经历的不走运的女人）的办公室中打电话。那次的电话和他与女孩的第一次见面用了两个不同时刻的闪回来展现，以一个不易察觉的空间分开，两个时刻之间相隔了两个星期。但有些人不喜欢这位导演和女孩的关系，因此尼科洛接到了一个神秘的电话（影片中开头的镜头），电话中，有人告诉他（不是威胁，只是一个简单的警告）不要对这个女孩感兴趣。但尼科洛不是那种容易被敲诈勒索的人：为防止这样的事情发生在女孩身上，他让女孩给他介绍一些她以前的贵族朋友；谁知道唐·罗德里戈跳了出来。在丹迪尼广场的大阶梯上，玛维经历了一次令人不安的见面。受邀者之一，一个"长期以来被说成是她母亲情人的"男人，突然展示出自己和女孩一样的

"谁知道是否有人在我熟睡时,也这样观察过我。"
(尼科洛和玛维)

手,并说:"你看父亲的身份并不抽象吧?"女孩很失望,她请求尼科洛回家。也许他就是威胁的主使者吧?我们也不知道;另外这也并不重要;今天有谁没收到过什么警告电话呢?

对父亲身份的怀疑加剧了女孩的不确定性,此时女孩自身已经有很多问题,一些关于自己身份和爱情的问题。玛维试图摆脱她的阶级,融入生活,融入政治,但同时她又倚靠着母亲的钱生活。她能够从容地与其他人相处,却不能从容与自己相处,与自己的身体从容相处:她在性行为中寻求对自己落空感的报复,但这种寻找又十分辛苦并毫无把握(在赤裸裸地表现玛维的性神经官能征中,安东尼奥尼十分大胆,也具有十分惊人的现实性)。

尼科洛越来越好奇和困惑地观察着这个让他吃惊不断的女孩。从未有哪个女人让他"如此完全地脱离现实"。那个女孩身上到底有什么让他无法理解的东西在吸引着他?"很奇怪,就好像你可以同时让人感觉到你的聪明和愚蠢、你的善良和邪恶、你的严厉和温柔,"在某个贵族家里的一次招待会上,他毫无意识

一个女人的身份证明

地向她坦言。"和你在一起，永远都不知道你哪句是真的……如果你仍然希望我们在一起，我们需要认真倾听彼此，虽然我们不能……"为了能进一步了解玛维，尼科洛建议他们一起去乡下住几天。这种短暂的逃离城市（为了避免监视尼科洛的陌生人跟踪，他们连夜出发）很可能是一个净化的机会，但刚出城不远，尼科洛的汽车就因为大雾无法前行了。在开上一座窄桥的冒险前，尼科洛下车确保没有其他车辆从对面过来。当他回到车上时，玛维丧失了理智。她确信有人在暗中监视着他们。为了摆脱虚幻的可疑迹象，尼科洛以惊人的速度开动了车。治疗比疾病本身更糟糕：玛维越来越紧张，失去了控制；为了让尼科洛把车停下来，她咬伤了他的一只手。当车终于停下时，玛维非常紧张，她跳下车，找不到任何词来辱骂自己的同伴，然后走远，消失在雾中。看不到玛维回来，尼科洛（没有阻止玛维离开）从车上下来，沿着玛维离开的路走了几步。没有任何玛维走过的痕迹。"有歹徒抢劫路人，"一个驾车人警告他说。"那边很乱，他们还开枪了。您没听到射击声和救护车的警笛声？"尼科洛什么都没听到。陌生人因为他的沉默而生气，摇着头离开了。当尼科洛沿着他的步子往回走时，他被一种空虚感所占据，以致他几乎没发现玛维的出现。她就在那儿，蜷缩在座位上。她颤抖着，眼睛睁得大大的。尼科洛默默地坐在她旁边，他们就这样没有说话，也没有看彼此。冒险终于结束了。（镜头非凡的美在于没有使用任何对话，通过氛围和雾暗示了结束。"在大雾中开车不是很难"，我们在剧本中读到，"只要一直看着马路中间的那条白线。在男女关系之间也有那样的一条白线，这条白线在某一个时刻变成两根，这两条线平行走一会儿，然后汇合在一起，之后又会迅速分开，直到消失。只剩下雾……在这种烟雾弥漫和潮湿的背景中，景观和噪音被消除了，只有他们两个人，同样难以理解"。）

尼科洛把车停到房前，房子笼罩在迷人的月光下；玛维对周围的环境无动于衷，只关心包围了下面画廊（房子建在罗马一个别墅的遗址上）的"那些蝙蝠"，她想重新出发。当尼科洛点燃火把时，玛维终于向他坦言自己不安的原因："你让我感到害

(上图)"你看父亲的身份不也是一件文学作品吗?"(玛维和母亲的朋友)
(下图)迷失雾中。

一个女人的身份证明

怕……你需要我是因为生活或生存，这并不是爱。"为了他的生活和他的事业，他已经习惯了忍受，在如此"清晰"的事实面前，他只好屈服。几乎是为了奖励同伴的理解，玛维最后一次委身于他。在他们的性行为中，有一种自发性、不寻常的欢乐（床单像纱一样在他们的身体上跳舞）；仿佛一个正在成熟的决定把女孩从她所有的禁忌中解放了出来。

尼科洛并不甘心女友的突然消失（玛维把公寓租给了几个女孩，她不接电话，也不回信）。他不喜欢这种令人猝不及防的分手，他要求作出解释。他无法待在家里写作，觉得自己影片中的女性人物"越来越模糊"，他出去散步，"就像狗一样，这儿闻一下那儿闻一下"。在游泳池中，尼科洛偶然遇到了玛维的一个女性朋友，从她那儿得知玛维过去曾有同性恋的经历。（这个小女孩对自己的胸部和臀部都很满意，她似乎对男性的魅力并不敏感，而且对男性权利很反感。她有些像玛维，但没有玛维那么焦虑不安，她更加依赖本能生活。如果整部电影都有自发性，那么游泳池偶然相遇的情节很可能是一个杰作。）

一天晚上，当尼科洛和一个爱上玛维的女性朋友去剧院时（由恩里卡·菲科饰演导演的女伴，这个昙花一现的人物塑造也非常成功），他遇到了伊达。伊达是个演员，她很喜欢动物，住在乡下的一个驯马场附近。她的简单、她的稳重、她的可支配性

"我害怕你毁了我的生活"，最后一次和玛维见面。

和玛维完全不一样的正常状态：伊达（克里斯蒂娜·布瓦松饰演）

都吸引着尼科洛。伊达完全不同于玛维。玛维漂亮、讲究、没有安全感、让人难以捉摸（在卧室的照片上，她有"现代蒙娜丽莎"的表情，后来照片发表在《时代》周刊上），她越来越担心自己的身体，她是一个有很多问题的女孩。伊达出生于普通人家，卑微，"处于与玛维相反的一种正常状态中，"罗维尔西这样写道，"伊达提出事物内部和人之间的一种微妙的平衡，一种温柔的探索。她对尼科洛的爱就是很简单的爱情，是一种只求付出不求索取的感情。"她甚至都不想要尼科洛家的钥匙。当伊达知道玛维的存在时，她没有任何的嫉妒，甚至提出帮助尼科洛找到玛维。

玛维和一个朋友住在一个平民区（从伊达给尼科洛的一本《时代》周刊的号码，发现玛维的新地址并不难）。在等待玛维一个下午后，当尼科洛再次看见她时，他藏在了楼梯顶上，不敢从遮挡物中走出来。玛维在楼梯平台点燃一根烟，她好像有一种预感：她抬眼望向尼科洛藏身的地方，一动不动地沉思了很长时间。她看见他了？我们不知道（拍摄从高处取景，她被放置在

高雅的巴洛克式大楼梯的背景下，就如她的性格一般令人捉摸不透）。某一时刻，尼科洛有起身去见玛维的冲动，但他的身体却无法移动。他内心有种被抽空的感觉。玛维关上了身后的门，很明显，她有些不安，她慢慢地走向窗户看向巷子。她的女朋友静静地看着她，很担心（下午，当尼科洛敲门时，她也在家）。当时天已经黑了，当她的目光接近汽车时，尼科洛刚好转过身来。玛维发现了他，她并没有离开窗户（摄像机表现出女孩的视角）；她的面庞渐渐延伸开。"在这种没有语言的紧张的转换中"，罗维尔西注意到，"两颗思考的心之间的沟通停止了"。当玛维转身朝向自己的女友时，我们注意到马路上已空无一人。尼科洛最终消失了。他接受了由玛维提出的明确的分手决定。"是她离开了，而不是他，"导演指出。"我确信对于尼科洛来说，自己的女友是同性恋不会是什么问题。"

尼科洛克制了忧郁的情绪，投身到别的事情当中：同一天晚上，他建议伊达出发去威尼斯。玛维的离开让他大受打击，此时他又被潟湖迷人的寂静所吸引，"寻找一些地方是职业病，"他立刻直言。"也许只是需要结婚，然后再解决问题；我找不到其他的解决方式了，"他对女伴低语道。然后他玩世不恭地立刻补充道："也许是我自己不愿意找到解决方式。"伊达有些感动，温柔地拥抱了他。他们一起俯身慢慢倒在船尾；侧面看，似乎没有人在船上；一艘空船行驶在无边的潟湖中。这似乎是对浪漫神话"塞瑟岛之旅"形象化的说明，但事实上却是一个错误的开始。回到宾馆，伊达接到了一个神秘电话，这个电话似乎让她一时间充满喜悦。"我怀孕了，"她兴高采烈地向男伴宣布。她之前在医院做了检查，刚刚他们才告诉她这个消息。

"我们本来还要找个解决方式，这就是！"面对事实，尼科洛评论道。他永远都不可能成为一个不是自己的孩子的父亲（他们刚刚认识不久，所以孩子不是他的），也不可能表现出伊达口中所说的"秩序"的必要。玛维离开她，走了；伊达也含泪离开了。"如果你不来找我，我会很痛苦"，她啜泣着低语道；而尼科洛似乎没有听见她的话。

第二次的旅行也以失败告终。与玛维和伊达（"自由独立

潟湖，冬天（伊达和尼科洛）

的新女性的两个代表，尼科洛永远都不可能走进她们的神秘世界"，皮埃尔·比拉德这样写道）的相遇并没有让他影片中的人物更加清晰，并且她们还让事情更加复杂化。今天，女性也受到了整个社会价值危机的影响。但尼科洛懂得反抗，他不再让自己处在危机当中。回到罗马，他似乎从噩梦中走出来，看上去很愉快（走上家门的楼梯，他不断地向空中抛钥匙玩）。在书房，他没有停在"那些女性面孔"前，而是迈着坚定的步子朝着窗口走去（一个雨天，他曾经把一张露易丝·布鲁克斯的相片贴在窗户上，她也是安东尼奥尼众多完美女演员中的一个），像年轻人一样，他坐在阳台上，全神贯注地对着夕阳沉思。"为什么你不拍一部科幻电影呢？"之前，他的小侄子给他看纪念第一次载人太空飞行的苏联邮票时，问他。导演开始发挥自己的想象力：画面渐隐，屏幕上的一个小行星似乎变成了飞船，朝着太阳飞去，"为了研究，"画外音说道。"你想太阳的能量多大！总有一天人类能够……"这个声音是尼科洛的。他正在给侄子讲他的下一

一个女人的身份证明

"我们本来还要找个解决方式,这就是!"

女人特有的魅力在于有一张露易丝·布鲁克斯式的神秘的脸。

部电影。当我们看到飞船陷入太阳火焰的深渊之中，我们听到一个男孩感兴趣地问道："然后呢？"

这部影片以另一个题材的开始作为结束。电影结局模糊、神秘，由女性之谜到宇宙的奥秘：《一个女人的身份证明》在充满想象力中结束。即使在今天，这种爱的激情有时不再可能，但创作生命的责任依然存在。这个"开放式的"的结尾，不是影片要传达的唯一信息。"这既不是一个欢快的结尾，也不是感情的净化，但却是一条通向未来的路，"安东尼奥尼这样定义结尾。导演在讲述剧中人物不幸的感情时，从未如此冷漠和讽刺。例如：宫殿里接待大厅的镜头，充满着滑稽可笑的注释。"我们的一个祖先，发明了低音……"一个受邀人说。"曾经是那些穷人离开意大利，现在还是他们，"一个年轻人指着在场的人，对尼科洛说。尼科洛把桌子上的一个被遗弃的手镯错当成了烟灰缸，他的插科打诨可以列入布努埃尔的一部影片中。那些贵族的镜头我们可以起名为"谨慎的贵族魅力"。当然，在安东尼奥尼"平静的"讽刺中，没有我们在布努埃尔身上发现的尖锐的颠覆。然而，当我们重新看这部《一个女人的身份证明》时，某一时刻，我们可能会想到阿拉贡伟大导演的那部绝唱：《朦胧的欲望》（是一个成熟男人的故事，他迷恋并追求着一个独立和肆无忌惮的女孩，这个女孩是由两个不同的演员饰演的，代表了女性永恒的两副不同面孔）也是一部描述在女权和暴力时代以女性之谜为主题的具有讽刺意味的影片。

如果这位年近七十的导演让年轻一代感到惊讶和好奇，那么更令人惊讶的是影片在更新语言上进行的尝试。《一个女人的身份证明》似乎是一位有杰出才华的年轻人的第一部作品。为了处于人物和事件之上，导演抛开了环境背景（在他以前的电影中，在人物和他的心理和情绪状况之间总是存在着一种紧密联系），放弃了"镜头距离"技术，而去使用更为紧张和支离破碎的镜头语言。"长镜头适合等待的气氛、适合顺从、适合六十年代的绝望，但不适合暴力、不适合粉碎、不适合八十年代的分散现象，"西克里写道。"在这部影片中，导演很清楚，短镜头分离了大胆的椭圆和这些拍摄支离破碎的现实的机器运动。"就像贝

像导演一样在观察（尼科洛）。

加拉指出的，"人们永远不会觉得眼前影片中的结构是计划好的画面和事件的继续。事件是逐渐被发现的；人们看到的屏幕上的那些情景很明显是偶然的一些事件"。"去除那些美学特技，这是我们所习惯的，"戴维农指出，"安东尼奥尼的艺术，我们觉得在这部影片中仍然是最清新和细致的。"

所有这些信息足以说明《一个女人的身份证明》是一部杰作，那么法国评论家是怎样肯定这部影片的？首先，大雾的镜头、主人公和两个女人分手的镜头以及与主题相关的一些创意（面对熟睡的玛维和露易丝·布鲁克斯的照片，尼科洛陷入了沉思中）都是一流的。但这些都是独立的片段，而作为一部完整精致的作品，在整个故事情节上，似乎奇怪地缺少一个情感重心。只有某一时刻，影片传达给我们由主角感受到的不安和受迫害感。是角色的呆滞还是演员的问题？当然，选择演员托马斯·米利安饰演尼科洛（和丹妮拉·西尔韦里奥饰演玛维）（制片人没有资金聘请明星）并没有帮助到电影事业。托马斯·米利安除了有古巴口音外，他也不是十分相信这个意大利导演的角色；而初

电影导演安东尼奥尼：一位有远见的诗人

次登台的演员丹妮拉·西尔韦里奥演技不成熟，比较做作。表演不是影片中唯一不协调的地方，有时对话也让人十分困惑：有时是因为他们的语调，有时是因为在背景环境中，他们被安排得有些不自然，一些过于说教式的或者过于文学化的台词听上去很刺耳。很难想象像伊达这样脚踏实地的人物在离开尼科洛时，能够对他说："你是我的盛宴，你是我的可卡因……你是我的全部，但你不是我生命中等待的那个人。"在她突然地问同伴"上帝创造世界前是做什么的？"（他们站在关着的窗户旁，欣赏着外面的风景；从外部取景，他们的脸浮现在云朵和公园的树木之间，并反射在玻璃上；影像惊人的细化；没有对话可能是非常好的）之后，她环顾四周问："床在哪？"这两部分台词的相似，他们说话的语气，使他们看上去都不自然。安东尼奥尼在拍摄沉默和行为举止时（在玛维工作的剧院前，被她猛烈地踢出的足球以及废弃的注射器：毒品、焦虑、恐惧……这些现代社会令人担忧的迹象在影片中都有）是如此具有天才，以至于人们希望剧中的人物从未说话。

关于八十年代情感（女性）纪录片和"一个男人对自己的探索"，正如雷贾尼所说（"具有怀疑和不确定性的男性世界在逐渐发生改变，而随着这种变化，女性世界也发生了自然的调整"），这部安东尼奥尼的最后一部电影，《红色沙漠》后的第一部意大利片子，是一部不同于过去的作品；或者这是一部安东尼奥尼电影心理与存在问题的一个新的概括；也许时间将会告诉我们答案。在拍摄《一个女人的身份证明》期间，导演重复了很多次这应该是"最后一部安东尼奥尼风格的电影"。"意思是：我想从情感的束缚中解脱出来，以更好地接近故事情节。我想让自己从表达感情的重要责任中松口气，想对情节的衔接少一些关注，总之我想让故事情节自己说话。换句话说，我觉得有必要用不同的方式拍摄电影。"我们这位内心不平静的实验者将去哪里，如何拍摄？我们急切地想知道，"想看到"。

云上的日子 （1995）

为了消磨一部电影和另一部电影间不安的等待时间，安东尼奥尼在八十年代写了一系列可以拍摄成电影的小说（和草稿）：艾依纳乌迪出版社在1983年以《台伯河上的保龄球道》的名字出版。《这污秽的身体》是这些故事中的一个，故事结尾这样写道："这是一个绝好的电影开头，但对于我来说也只是一部到此结束的电影。"幸运的是安东尼奥尼的电影生涯并没有停止于此；《这污秽的身体》成了震惊整个电影界的影片《云上的日子》的一个片段（在遭受重病打击后，安东尼奥尼被认为不会再拍摄电影），在意大利这部影片简直是票房大热。

导演在无法使用右手、无法使用语言的情况下，是怎样写出剧本，并执导这部影片的？事实上还有很多交流方式（手势、眼神……）。关于四个片段的主题，只要翻开《台伯河上的保龄球道》，整部电影观念的真正源泉就呈现出来了。得到妻子恩里卡·菲科、诗人兼剧作家托尼诺·格拉、旧时曾经有安东尼奥尼风格的德国导演维姆·文德斯的帮助，为了安抚其他投资人，维姆·文德斯还自荐为联合制片人和导演，安东尼奥尼选择了四个情人间的故事：四个男人和四个女人相爱、接近而后分离的故事。安东尼奥尼处于完全的纯净状态！"也许这是一个故事的四个不同方面"，两位法国联合制片人中的一位菲力普·卡尔卡颂这样评论道，他把这部电影定义为"一部平静的、具有哲理性的电影，比起我们这位费拉拉导演初期的一些'乡土化'电影，这部影片不那么戏剧性，但在问题上试图贴近导演风格"。

最初的计划是由文德斯拍摄几个短片段把四个故事连起来。卓越的主人公马尔切洛·马斯特罗亚尼的任务是在四个故事的发生地点出现几分钟（出现在不同的人物之间）。正如我们能够看到的，这几个短片在最后的剪辑中只留了一个，就是引出最后一

个故事的片段,发生在艾克斯城的故事。

1. 不曾存在的爱情故事

第一个故事发生在科马基奥和费拉拉城,也就是安东尼奥尼的故乡,这个题目具有讽刺意味,让人想起了安东尼奥尼1950年的第一部短片:《爱情编年史》。一个典型的费拉拉故事,你可以在原文中读到,这个故事与埃斯特城特定类型的"冷漠"和"疯狂"联系在一起。(在小说的序言中,安东尼奥尼提出拍摄一部关于过去的费拉拉的电影,"根据一个虚构的历史时期,把这个时期的事件与另一个时期的事件混合在一起,因为这对我来说就是费拉拉"。)一个害羞、内向的年轻男孩(斯瓦诺:吉姆·罗斯·斯图尔特饰)遇上了一个骑自行车的女孩(卡门:伊内斯·萨斯特雷饰)。正如经常发生在安东尼奥尼影片中的一样,人物总是离得很远然后相遇:她被安排在长镜头中取景,在地平线处消失的拱廊的视角,似乎是安东尼奥尼喜欢的抽象派画家设计的视角——皮耶罗·德拉·弗朗切斯卡。晚饭时,两人随

云上的日子

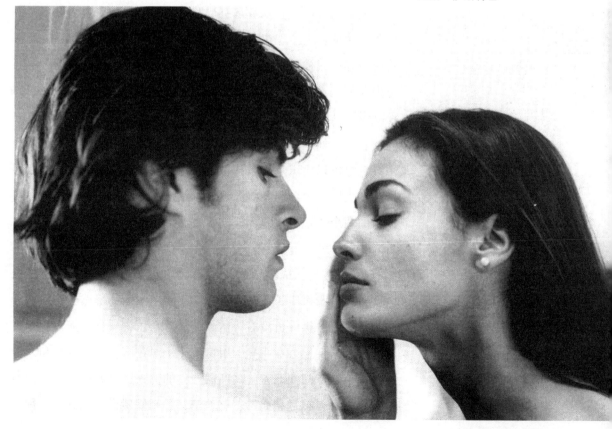

《云上的日子》第一个片段中的吉姆·罗斯·斯图尔特和伊内斯·萨斯特雷

便聊了几句，然后出去散步……当然是在他们相遇的那个大拱廊下面，大拱廊成为了故事中的第三个人物。"他们的谈话有些忧郁，但重点是：在这样一个潮湿的夜晚，互相挽着手臂是令人愉快的"，在故事中可以读到。"你发现了吗？现在的人不再看夕阳了，"斯瓦诺为了打破沉默问道。"噪音永远不会成为你声音的一部分，"她离题地回答道。"我喜欢你的眼睛，"他认真地凝视着她，说道，然后有些笨拙地补充道："你的眼里尽是温柔！"他们之间的僵局这样打破了。有理由相信他们之间正在产生某种情愫，但……斯瓦诺是一个过于内向的男孩。知道那个晚上女孩在房间里等他，他开始犹豫，他想也许进展太快了，表现得太心急会有些没有男人气质，因此他决定第二天早上再去敲她的门，而那时女孩已经去工作了……他们没有再见。

几年后，在费拉拉的一家电影院中他们偶然相遇。文艺复兴的城市魅力让这个"奇迹"比承诺更加丰富。"这两年我一直问自己，为什么那个早上你一声招呼不打就离开了，"他低语道。"我整个晚上都在等你，"她反驳道……重拾过去没有任何意义。但卡门表示："倾听是有帮助的。"但现在"人们都不再说话"，他反驳，"现在流行的是眼神交流"，无论如何，"真正的交流都在眼神之中"。这就是我们这位男主人公的问题。不断出现在他们身后的城市美丽风景（古老的罗马大教堂、雄伟的神秘城堡）从反差的角度提高和降低了过度重复的刻板（归功于内向？），正如"现在我是你沉默的奴隶"。但如果用语言沟通很困难，总可以尝试一起做些事情：孩子气得抓住彼此的手，他们开始在大广场上奔跑，就像奥尔米拍摄的《工作》中刚离开可怕比赛的两个年轻主人公一样。所有这一切都让人想到他们不会再分开，但……

她住在一个古老大楼的一层，当他们穿过通向花园的漫长大厅时，摄影机用长镜头取景（几乎暗示了距离仍然会将他们分开）；然后，摄像机没有停留，伴随着音乐，一直跟随他们到了宽阔的大楼梯上。在明亮的厨房里（正对花园，风景继续和人物的对话），卡门谈论着与其同居一年的男人寄给她的信。"信写得很好，女人总是在期待着这些信，"她坚持说。他突然有种冲

动,弯腰去吻她,她却避开了;这种犹豫的行为也许表达的是相反的意思,但对于缺少想象力和敏感性的斯瓦诺,他无法以直觉感知到女性的敏感,他不知所措,离开了。离开前,在马路上,他重新思考:他停下来,迷人的面庞第一次背叛了内心的不安,他重新跑上楼梯,敲门(在小说中,斯瓦诺没有停下来重新思考,他最终离开了)。惊喜还没有停止,对于卡门是这样,对于观众也是如此。

安东尼奥尼赠予我们的这幅爱情画面是令人难忘的。坐在床上,旁边是激动等待的女孩,这个费拉拉内向的年轻人爱抚和亲吻着她的整个身体,但却没有进一步的行动,他只是用嘴唇和手轻抚过她的整个身体。一个原始、迷人的"禅宗"练习,一位浪漫的诗意骑士或者说对爱与美的非凡敬意;纯洁状态下爱情的渴望转化成惊人的唯美画面(正如贝尼尼灿烂的大理石雕塑"圣泰瑞莎的狂喜",影片的这组镜头也许也相当于一部电影)。卡门沉浸在虚幻的爱抚交响乐中,但也许这种放弃的神秘感很快会逃离她。同时,没做任何解释,斯瓦诺突然中断了音乐,离开了。这个故事以无声的凝视作为紧张的告别而结束(在马路上,他回头看向她家的窗户),在表现这种无声的注视方面,安东尼奥尼是个专家。"东方人主张要放弃欲念",托尼诺·格拉提醒我们:斯瓦诺这种"禅"的放弃的想法提前了第四个故事中主人公的更加合理和不安的想法。意外的、惊人的结尾镜头让我们忘记了令人恼火的过渡(过于文学化的对话)和演员的冷淡,这也许是故意的。

2. 女孩,犯罪

八十年代之后,安东尼奥尼信奉禁欲主义(可以看第四个故事),他忘记了女性身体的魅力?发生在波多菲诺的第二个故事,马上就打消了这种怀疑:约翰·马尔科维奇(一个寻找故事中人物的导演)和苏菲·玛索(流行女装商店的神秘售货员)之间的炙热情爱画面,位列当代电影中最豪华的色情画面之中。我们这位费拉拉的唯美主义者本应该等待"死而复生",以便敢于坦诚、简单地对待裸戏,这也震惊到他的"助手"维姆·文德

《云上的日子》的第二个片段中的苏菲·玛索和约翰·马尔科维奇

斯。对于文德斯来说,必须要把发生在费拉拉的故事和这个发生在波多菲诺的故事用插曲连起来。在第一个故事中,我们看到"导演"马尔科维奇从飞机上走下来,带着相机穿行在费拉拉的街道上,准备随时捕捉精彩的氛围和细节。离开埃斯特城,我们在亚得里亚海岸一个荒凉海滩上发现了他:时值深秋,宁静的空气让人我们想起了费里尼浪荡儿冬日里凄美地行走。在荒凉的酒吧中,马尔科维奇在电话旁边捡起了一张旧明信片……是波多菲诺,他似乎对这张明信片特别感兴趣;坐在秋千上,他沉浸于想象之中。用叠印拍摄,美丽的波多菲诺海湾,深蓝色的海水,周围常绿的群山,这一切像变魔术一般呈现在眼前,汹涌的海浪轻触着亚得里亚海的浅海滩:初看这部电影,我们还没注意到这样一个天才的渐显画面,在整个片段中,"画家"安东尼奥尼和摄影师阿尔菲奥·孔蒂尼利用利古里亚景观的蓝绿色色调,在矫揉造作的文体限制下,达到了轰动一时的效果。

"女孩,犯罪……"是由艾依纳乌迪出版社出版的小说集中

最清晰、最适合电影剧本的小说之一。"导演"马尔科维奇被走在去服装店工作路上的神秘女孩所吸引，一直跟着她。他刚好正在寻找像她这样一个内向的女孩。在决定走入码头（海浪反射在玻璃橱窗上）对面的服装店前，导演（在向商店里面窥探）徘徊了很长时间，售货员在猜想着什么。玻璃另一边那个沉默的陌生人，正以一个画家对模特的强烈的好奇心观察着她，他想要干什么？她思忖着是否以前在什么地方见过他……那个沉默的眼神对决持续了很长时间，因为"被监视"的女孩根本不觉得内疚……她不知道那位先生是一个在寻找角色的导演。她的眼睛、她的懒散的活力吸引了他，事实上她仅仅是在"保护自己"。也许她模糊地感觉到所有的男人都是敌人……当访客沉默地离开商店时，她好像在点头示意，似乎是把解释推迟到稍晚一些。

下午，导演马尔科维奇坐在咖啡馆的大阳台上，他在做笔记，以便重新组织脑海中的故事，"同时眼睛还在四处寻找环境的刺激和其他的巧合"（安东尼奥尼在这里为我们提供了对像他这样的视觉电影制作人的精彩定义）。但现实突然影响了他的想法和计划。那个女孩向他残忍地坦白了自己是弑父凶手（在商店里，她砍了自己父亲十二刀，所以她选择在那工作也是为了驱除那个回忆），永远都不可能成为他下部电影中的人物（他们在码头散步时，女孩把秘密和盘托出，看得出来她很激动，但说出来以后她轻快地迈着舞步）。谁知道接下来在她家的约会，夜晚……导演无法找到弑父的更多细节，如果不是动机……他也无法得到女孩的其他秘密，仅限于"认识"她的身体，一种罕见的无可挑剔的视觉魅力的身体接触，也许有点毫无根据（在原剧本中，没有这部分内容，人们不想要这部分内容）。原始的沉默告别场景：床上裸体的她抬手示意告别，而他匆忙点头回应，向窗外夜幕中的海湾看了一下。躺在宾馆的游泳池旁边，我们这位困惑的导演尝试总结这样奇怪的一天。（游泳池的蓝色与背景图片上的深蓝色海水、嫩绿色的山峦与日落时分的红色云层的"对话"：安东尼奥尼是一个无与伦比的画家，这个镜头独自解释了整个故事，是被定义为"爱之谜"的永恒悲剧的一个新篇章。）

与弑父女孩的不期而遇是如此的神秘（"我不记得了"，

在回答他关于犯罪的问题时,她含糊地说道),令他如此困扰;不仅如此,女孩还打乱了他的计划。他是出来寻找一个"人物"的,事实上却发现了一个"故事",这个如此"真实的故事",让他一直在思考……为什么一定是"十二"刀?如果是他来拍摄弑父场景,出于谨慎可能也仅限于"三刀"。现在他已经不可能再去拍摄那个他构思过并且促使他去寻找的那个故事。他似乎感觉自己对自己说了谎。那个女孩真实的目光好像停在了他的"内心深处","以悲剧性的讽刺"目光凝视着他,"阳光下,这种讽刺折射万物……落在所有生物和逝者身上"。

这个片段是关于创作曲折复杂性的沉思?是关于现实残酷的真相比虚构的故事更令人震惊的沉思?无论如何,波多菲诺的这个故事是最神秘的;但冗长的结论,也许过于理智,并未带给我们太大的帮助。我们不要被导演马尔科维奇如此大声的"思考"所困扰,我们应该去欣赏环境画面令人难以置信的美。波多菲诺从未如此迷人,从这一点来说,没有比安东尼奥尼更为天才的"纪录片导演"了。整个第一部分和结尾部分紧张而独特,好似一部关于眼神和思考的交响曲;爱情戏的炽热场面精致优雅,但有些没有根据(安东尼奥尼想要表明他懂得拍摄性爱场景?但他不是拍摄神秘、间接事物的专家吗?)。在最后一部分,也许导演并不总是能够传达弑父者凝视的那种"悲剧性讽刺",那种应该"像乔伊斯的雪一样落在一切事物上"的悲剧性讽刺。

3. 不要找我!

第三个故事发生在巴黎,名字来源于艾依纳乌迪出版社《车轮》和《不要找我》两本书中汇集的内容。前一个故事讲述了一个无法听任丈夫背叛的妻子(帕特里齐亚)继续刺激丈夫以便让他的情人(奥尔加)哭泣。但在这个世界上"一切皆有可能,除了诚实"(见《罗生门》)。在威胁和未履行的承诺之间,故事艰难地进行着;在原文小说中,男人想从两种关系中解脱出来,以尝试寻找自我。命运以其自身的方式去解决问题:奥尔加,主人公的情人,死于一次车祸;现在这个"小情人"不存在了,主人公(罗伯托)只身一人,内心无比空虚;"痛苦是一种永远无

《云上的日子》的第三个片段中的彼得·威勒和芬妮·阿尔丹

法填满的空虚",这是原文小说的结论。(电影中删除了夺取情人生命的车祸,人们只知道罗伯托的妻子找到了离开丈夫的力量;当帕特里齐亚找房子时,她在第二个故事中扮演的是妻子的角色。)

"空虚"也是第二个故事的中心。离开丈夫卡罗(一个沉浸在自己生意中的旅行者),妻子把家具也带走了;当卡罗再次回到家中时,惊讶地发现整座公寓空了。卡罗茫然地徘徊在让人痛苦的空虚当中,他内心充满了"噪音",而这种噪音是以前房子有人居住时,他从未感觉到的。在小说当中,有一个很长的、有趣的关于日常生活当中声音魅力的描述。他在等待一通并不能给他任何安慰的电话,因为电话是以一句干巴巴的"不要找我"结束的。他独自一人面对冰冷的生活就好像是在面对别人的生活一样。艾依纳乌迪出版社出版的小说是这样结束的。

安东尼奥尼和托尼诺·格拉想象在影片中安排两个片段中的两个被背叛的主人公之间的一次可能的相遇:当帕特里齐亚(第

一个故事中的妻子）离开家找房子时，刚好敲响了卡罗的家门，而他刚好是被妻子抛弃了，妻子还带走了所有的家具。如船只遇难的两个幸存者，帕特里齐亚和卡罗在如此相似的境遇下相遇，这真是命运的讽刺；对比他们的不幸、他们的孤独，谁知道他们能否为彼此找到一种神奇的解决方式……

影片以闪回开始：罗伯托（彼得·威勒饰演）在咖啡馆遇到了他以后的情人（意大利人奥尔加，奇亚拉·卡塞利饰演）；她给他讲了一个印加挑夫的奇怪故事，挑夫偶尔会在途中停下来"等待落在后面的自己的灵魂"；"我们也一样，为各种事情疲于奔命，以致丢失了灵魂，"奥尔加总结道。在接下来的两个画面中，我们参与到这个故事以及帕特里齐亚（芬妮·阿尔丹饰演）无用的反抗中，这位被背叛的女人尝试劝说丈夫离开情人：规劝深夜回家的丈夫的场景、歇斯底里的场景（陶瓷制品碎片）、勒索的场景。醉酒的这部分不是十分有说服力，当芬妮·阿尔丹述说爱情的欺骗性时感动了我们（"我觉得一切都那么可笑……爱情是一种骗局，是一种愚弄……但骗局也有迷人之处，于是我们不断地深陷其中"），当她抱住懦弱地恳求她委身于他的男人时——他通过爱的肢体动作，以绝望的声音喃喃低语"别离开我，别离开我！"，所有这些都无任何意义，因为奥尔加有让人信服的理由。（奥尔加被预设为现代版露露：她和让人难忘的、拥有无限魅力的演员露易丝·布鲁克斯扮演的角色很相似，安东尼奥尼非常喜欢露易丝·布鲁克斯，这从《一个女人的身份证明》中那些专为她准备的画面可以看出，导演在那部影片中从以下几方面突出了她：穿着方式、发型、她公寓的表现主义"装饰"——色彩明亮的画、紫色的床罩、蓝色的墙。）

当帕特里齐亚寻找公寓时，她敲开了卡罗的家门。这个男人（让·雷诺饰）刚刚出差回来就发现妻子带着家具离开了。妻子刚在电话中向他宣布这些事，他还没来得及自我辩白。"我不知道是否应该答应，这本来是我妻子的事……"卡罗向刚进门的帕特里齐亚解释道。帕特里齐亚很惊讶，作为同是婚姻中不幸的两个人，他们开始对比他们的"不稳定的处境"。

他们互相倾诉着彼此的困惑，像两个幽灵一样在空荡荡犹如

舞台的公寓中徘徊。整个场景看起来像荒诞剧的一幕。

"看来现在的不确定性是种常态，"卡罗说道。卡罗公寓的超现代化玻璃墙在"巴黎的屋顶"打开，这无限延长了空间。在光滑的地板上，一张被撕碎的照片，是女人悄悄离开时留下的唯一的东西。机缘巧合，此时帕特里齐亚的电话铃响了；"不要找我，"她宣布道，并闪电般地结束了对话（电影中的这句话是通过帕特里齐亚之口说出来的，这句话也是这个片段的名字）。卡罗被陌生女人厌烦的声调打动，他走过去："任何事情都有补救措施……"帕特里齐亚没有握紧，也没有拒绝那只伸过来的手："这让我感动……"她不安地回答道。这个片段是以他们的和解结束的，两个不幸的人彼此交换了虔诚的同情。他勇敢地吻她的手，她还以一个温柔的爱抚，但转过身去，她眼中却充满忧伤。这突如其来的失败者之间的团结将有助于他们重新开始人生，绝望与主导整个事件的"悲剧性讽刺"的思想有关。这个故事没有之前的两个故事结构紧凑，但充满"发明"。下一个部分，场景安排在一个"玻璃"公寓中，是一个引人注目的关于空虚的视觉诗歌，这种感觉与《蚀》的结局形成对比：大天窗在巴黎屋顶的一个裂缝打开；两个不自在的租户的美妙流浪；有时通过反射来拍摄（被雨淋湿的镜面玻璃墙产生了奇怪的视觉效果）；以暗示的方式表达人物内心的不自在，这些不是一个画家导演简单的、无效果的矫揉造作。当芬妮·阿尔丹注意到安东尼奥尼处理男人和女人之间的相遇就像是对待宇宙秩序——"像两颗星星相撞"时，她是有道理的。很奇怪，巴黎片段的四个演员中（阿尔丹、卡塞利、雷诺、威勒），没有说服力的似乎是美国的那位。

4. 这污秽的身体

最后一个故事，发生在普罗旺斯地区的艾克斯城，那儿也是勇敢的斯蒂芬·查尔·加迪耶夫（独立制片人的典范，也是"拯救"了安东尼奥尼的人）居住的城市，这个故事由维姆·文德斯拍摄的一个插曲开始。这也是四个故事中由德国导演拍摄的唯一一个；感谢马尔切洛·马斯特罗亚尼，他慷慨地帮忙饰演了

不同片段之间的"中间人"。在去艾克斯城的火车上,"导演"马尔科维奇看到一个女人气喘吁吁地走进了他的车厢,这个女人似乎在躲避什么人的追踪;电话铃声响起,"不要找我!"她宣布,然后挂掉电话。这句话的重复让人听起来像是一种内在的韵律。

窗外,不断出现普罗旺斯的风景,她神秘的"圣维克托瓦尔"山,因为塞尚这幅同名画而流芳百世。感谢塞尚,文德斯稍后马上向我们展示了这里的乡村田园风光:由马斯特罗亚尼饰的业余画家,他喜欢模仿塞尚的著名风景画:"模仿一位艺术大师的画,就有可能重复大师的行为,也许还可能偶然发现大师的真正想法,"他向一位路过的女士(让娜·莫罗饰)解释道。文德斯很乐于再现几分钟《夜》的镜头。我们再一次发现那位路过的女士(让娜·莫罗)就在普罗旺斯艾克斯城的一家宾馆大厅里,"导演"马尔科维奇也在那家宾馆下榻,他正准备给我们制作最后一个故事,也是四个故事中最朴素、最原始的一个。在艾依纳乌迪出版社出版的故事《这污秽的身体》中,安东尼奥尼称他偶然看到了一篇令其印象深刻的一个修女的奇怪日记。他本来打算把它拍成一部名为"出发还是死亡"的电影(来自加尔默罗会创始人喜欢的格言)。"我对禁欲主义没什么兴趣,在小说开头可以读到这样的句子,相反我对其不合理性有兴趣:我认为,唯一的原因是无法解释其原因……了解这些修女生活的困难取决于我们,我们没有去尝试发现她们的生活经历之谜。"艾克斯街头拍摄的简短的普罗旺斯插曲(将成为修女的女孩在尘世的最后一晚),是关于思考这种"神秘"的诗一般的邀请。

一个年轻人被一个走出大门的漂亮女孩的不寻常姿态打动。女孩似乎想隐藏自己,否定自己的身体,似乎有种宁静的光环笼罩着她整个人。这个年轻人在冷清的街道上跟着她,没有什么明确的想法。谁知道呢?在和她说了几句话后,他仍然无法探知女孩不同寻常行为的原因。"为什么你如此沉默?"他问道。"我没有什么说的……"她加快步伐,回答道。然后她吐露了一些真言:"要想快乐,就要少些欲望",如果你能够"逃离自己的身体"最好,因为"身体永远无法满足,它有太多的需求……"这

个年轻人还没来得及争论，女孩已经溜进了教堂，在那儿正举行着圣餐仪式，她在一个空板凳处找到了座位，闭上了眼睛，沉浸在冥思之中，像雕塑一样一动不动。期望女孩对他感兴趣是毫无意义的，虽然这对年轻人来说是令人愉快的事。对仪式和抑扬顿挫的歌声不感兴趣，这个年轻人睡着了。当他醒来时，弥撒已经结束有一会儿了，女孩消失了。他跑出去，在一个空旷的大广场的喷泉旁看到了女孩。他们开始交谈，就好像他们从未分开过一样。她说她想"坚强如男人"，她害怕生活，"人们对生活充满恐惧"。天色变暗，暴风雨似乎要来了。他们慢慢地走在回家的路上。她似乎不那么着急了。年轻人（尼科洛·文森特·佩雷斯饰）似乎越来越受到神秘女孩的诱惑，女孩唤起了他"一种强烈的、与众不同的渴望，含有某种温柔和敬意"。"如果我爱上了你呢？"他突然问道。"那就好像在一个明亮的房间里点燃一根蜡烛。"现在，他真的是说完了所有的话题。为了躲避暴风雨，他们跑到了一个门廊下面；女孩滑倒了，但这似乎并没吓到她，相反她大笑起来，而这大笑让她看起来更加迷人……这个不食人间烟火的尤物似乎对一切都很好奇，对这场暴风雨也是如此：她抬眼望向一个有花的阳台，迷人地站在那儿倾听着雨滴的音乐，欣赏着神奇的阳光。要是那一幸福时刻永不停止该多好……（伴随着她的凝视，摄影移动车逐渐向上移动；安东尼奥尼在捕捉这些瞬间镜头方面是一位大师。）

　　在尼科洛注意到之前，女孩已经走进公寓大门，消失在楼梯上。经过片刻的犹豫，年轻人勇敢地跟在女孩后面：他想至少也要知道她的名字……当筋疲力尽地到达顶层时（她就要消失在家门后了；在两人之间，有一种他觉得无法逾越的距离），他终于找到了开口说话的勇气："我明天能再见到你吗？"女孩似乎并不惊讶，她以一种温柔和同情的复杂目光看了这个年轻人很久。她懂得如何让他失望，因此犹豫不决，最终她很人道："明天……我就进修道院了！"说话时，她的声音完全不带任何感情，然后她关上了门。对于尼科洛来说，这个消息是个意外的打击；他低着头冲下楼去，消失了。影片戛然而止，紧张、激烈的故事情节构建得犹如一条自由"大道"，这种强烈的节奏感，让

当代年轻的电影大师们羡慕不已。

在如此深刻的结局后，任何的尾声都有多余的危险。"导演"马尔科维奇回到宾馆，爬上电梯，走回最后一层自己的房间。

伴随外部电梯的移动，安装在起重机上的摄像机透过玻璃监视着房间中一些客人的姿态：他们有的在看雨，有的在记笔记，有的在抽烟……这些日常生活的画面由"导演"马尔科维奇的画外音做了评论。他与我们交谈了关于电影导演生活的困难和磨难："总是倾向于吸收新的刺激，学习新的视觉准则"，完成一部电影，导演会感觉像"被驱逐的、无家可归的人，要面对所有人的眼光、怀疑和讽刺，而不能够讲述他们自己的冒险……那些既没有记录在影片中，也没有出现在剧本中的故事"。走出阴影，"导演"马尔科维奇出现在顶楼房间的窗口，他凝视着远方。"但是，"画外音继续着，"我们知道在显示的图像后面，

《云上的日子》的第四个片段中的文森特·佩雷斯和伊莲娜·雅各布

还会有更忠于现实的另一幅画面，而在这另一幅后面……还有一幅，然后在这最后一幅后面还会有其他幅，直到绝对的、神秘的现实的那幅画面，而这没有人能够看到。"（"现实也许是一种关系……"在拍摄《放大》时，当谈及最终的现实的无法获得性时，导演这样对我们说。）影片以安东尼奥尼式的引文结束的想法是值得称赞的，但对于文德斯来说是不是有些过于刻板？由慷慨的执行导演文德斯拍摄的电影的收尾部分，没有序言成功："导演"马尔科维奇眼望云海沉思着，此时他正坐在去拉文纳的飞机上……拿着一张观看《云上的日子》的邀请函。

在1995年9月威尼斯电影节上，人们对《云上的日子》的首映有着无限的期待。八十二岁高龄，奇迹般逃过一劫，半瘫痪、失语、只能用手势和眼神交流的安东尼奥尼还能说什么？被评论家的一些评论所激怒，贝纳多·贝托鲁奇为维护这位电影大师出现在《共和报》上。"今天，不要为了评价安东尼奥尼而去看他的电影，"贝托鲁奇开始说道（他说得很有道理：《云上的日子》诞生于如此恶劣的条件下，所以它值得单独来看待；不能去指责耳聋的贝多芬没有谱好管弦乐器谱，我们应该注重他节奏和旋律的天才发明）。"今天，我们去看安东尼奥尼的电影，是为了吸收、欣赏和参与电影史上如此重要的导演在今天仍然能够创造出的杰作当中。"贝托鲁奇赞扬该影片"轻松获得成功"，安东尼奥尼的能力在于"即使是在不太成功的时刻，能够驾驭一种神秘的、持续的诗意的张力"。

要求这部安东尼奥尼"晚期"电影成为一部杰作也许是荒谬的，这部影片因为"很多意外的困难"注定是不完美的。很遗憾，影片中有一些连不上的地方，但不是所有的片段都有相同的问题（除了最后一个片段，这是最独特的最连贯的一个），每一个片段都有其自身的优点。在每一个片段中，都有出众的发明：斯瓦诺模仿的爱情（费拉拉片段），导演即调查者与弑父女孩间的耐人寻味的目光之战（波多菲诺的片段），婚姻中的两位幸存者在玻璃大楼的空荡荡的公寓中的漂移（第三个片段）。《云上的日子》通过让人无法捉摸的四个爱情故事，表现出对世界之

谜的无数次疑问。虽然导演在拍摄此片时有健康状况的局限，我们依然觉得该片比导演健康状态下执导的最后一部影片《一个女人的身份证明》更生动和令人激动。同时，还要感谢最优秀演员们的参演（比起《一个女人的身份证明》中临时安排的那三位演员），感谢对于一个喜欢沉默的导演来说也许有些过多的配乐（卢乔·达拉、范·莫里森、洛朗·佩蒂特甘德、游吟诗人、布莱恩·伊诺）——虽多但很具有启发性。但更重要的是要感谢导演重拾使灵魂和风景生机盎然、充满活力的能力。无论是无名的小公寓还是精品商店，无论是超现代化的公寓还是教堂，无论是费拉拉鲜花盛开的文艺复兴广场还是艾克斯城朴素的街道，画家安东尼奥尼神奇的眼睛都能够赋予那些没有灵魂的事物以灵魂，"活现那些素材"（奥利维尔·塞古雷，《解放报》）。

　　1983年，艾依纳乌迪出版社出版的小说集的第一个故事以劝说去"看云上"而结束，该故事名为《事件视野》，是关于一次飞机坠毁事件后的一系列痛苦反思。尽管有不完美之处，但安东尼奥尼这部"片段"电影是对"重新出发"的诱人邀请，一个如此迫切的邀请，好似安东尼奥尼从另外一个世界回归到我们身边，让我们再次开始梦想。

迷人的山峦和小说

为什么一定是山呢？画展"迷人的山峦"开幕式当天，一位女参观者这样问导演。"为什么不呢？"安东尼奥尼回答道。"但只画山，您不怕会才思枯竭吗？"参观者坚持问。"这是想象中的山，所以永远不会有才思枯竭的一天，"导演这样说道。认真看过他电影的人——看过《奇遇》中在利斯卡岛火山岩拍摄的镜头，看过《职业记者》和《扎布里斯基角》中沙漠中的镜头——不会惊讶我们这位费拉拉导演在画中多以群山为主题。静止永远是导演安东尼奥尼的艺术标志："在他的电影中，一切似乎都在运动，但却没有任何进展，"一位法国评论家曾经这样评论道。

从孩提时代起，安东尼奥尼就熟悉颜色和画笔；后来他停止了。当拍摄《红色沙漠》——他的第一部彩色电影时，他重拾对颜色的爱好。他重拾对颜色的信心也是为了能够更好地掌握颜色的使用。第一批小"山峦"的出现可以追溯到1978年。原

迷人的山峦和小说

安东尼奥尼拍摄撒哈拉沙漠中的山峦（《职业记者》）

安东尼奥尼画的两幅"迷人的山峦"。

来的画，只比明信片大一点，看起来更像是袖珍画；导演开玩笑地用书房的规模解释画的尺寸，因为他进行绘画的书房面积太小，所以画自然缩小了。

"我开始是画些抽象的东西，逐渐地这些东西清晰起来，最终成了山峦，"他回忆道，"还有一个原因是，用放大镜看这些画，我有一种奇怪的感觉。主题似乎以一种奇怪的方式显现出来。因为我一直想要看到我用眼睛看到的那些东西后面的东西，于是我对自己说：让我们把它放大。结果非常卓越。在放大的摄影中（我在《放大》中使用的方法），一些效果和一些关系改变了；但是颜色有了另外一种形式。"

这个发现刺激了这位导演兼画家的好奇心和想象力。在纸上，他可以让想象自由地奔跑，因为不会感到周围的典型的电影设备的重压："我在画画时，没有制片人、没有合作者，一切都是我一个人在做，所以我做那些我本能地想到要做的事。我认为在那个时刻这样是对的……我的绘画经历最奇怪的一面是，在绘画时，我从未感到自己是个画家。这些袖珍画，我刚一开始画，就马上意识到这还不够。这就是我摄影并将其扩大的原因。但拍摄和放大我还觉得不够……我还画了一些'迷人的平原'，但我认为无法把这些平原画好，因为我还记得那些迷人的群山。像我一样出生在一个平原城市的人知道会有多少关于平原视野的想象力和思考。"

您不画肖像画？"我从小就画：为我母亲、我父亲、葛丽泰·嘉宝……但我不画自己，我看不到自己，"他回答道，"几年前，我还画其他人的肖像画，都是给陌生人画的：想象中的朋友。我把这些画中的一幅剪成很多小块，然后重新组合：组合后出现了一座山。我就是这样重新开始绘画的。因为从那一刻起，我对绘画有了很大的热情。在绘画遇到的每个问题和主题中，我感到自由和轻松，以至于一旦开始绘画，我就不想停下来。纪德将其定义为工作、宁静、平衡的乐趣。"

在陈列的作品中，在扩大画的旁边还有那些原作（导演把其看做出发点，而不是一个完整的作品，也正因为这个，他希望在报纸上仅仅重做扩大画）。研究上述两种画，人们会发现它们

并不是两件不同的作品,而是两个不同发展时期的相同作品:介入到画家的主观看法,原始画中,放大镜"客观的"眼睛不仅限于放大和量化图像,而是通过从空间规模到具体化的时间规模互换位置来"评定"它。"这些图像,"阿根表示,"与其说它们是绘画,不如说它们更接近电影图像,因为它们没有表现出空间,但却形象化了时间的延续。它们没有绘画的简明和客观的二维性,但是却具有屏幕的起伏性和发光性。"无论如何,导演安东尼奥尼画的这些梦幻般的、"东方的"风景是他电影的宝贵补充,这些风景使形象化的自然比喻更加有说服力,这种自然比喻延伸到空间表面和色调的探索,延伸到人与人之间未知的、神秘的关系的探寻。

"我并不把绘画、写作看成是电影之外的事情,"安东尼奥尼曾经这样说。"一切都包含在形象流派当中。写作是视野的深化。"如此,"山峦"可以安排在绘画和电影之中(如果说在这些纸片上的涂鸦是为了回避电影,那么,通过摄影扩大绘画,我以某种方式返回了电影院,这也是事实),1983年由艾依纳乌迪出版社出版的那些小说正是介于文学和电影之间的。正如导演所说,这不仅仅是因为"它们本来就是作为电影素材诞生的,相反,它们没有被拍成电影,反而成为了小说;可以说这些是我写成的电影"。不仅仅是因为一些小说(《到边境》《海上四男人》《这污秽的身体》)是未能实现的电影题材,一个电影人的小说,"想法总是有关电影的"(在《其他对话》可以读到)。这就举例说说他是如何开始一本小说,并给出书名的。故事发生在奥运村,也就是安东尼奥尼居住的弗莱明山脚下。

"一次,我偶然到了罗马,没什么事可做。当不知道要做什么时,我开始观察。对于观察也有方法,或者说有很多方法。当然我也有我的方法。我的方法在于从追溯一系列的图像到一种事物的状态。"(从这种观点出发,卢西亚娜·马蒂内利表示,"对于作家安东尼奥尼来说,图像不会从主题的内部产生",就像文学中通常发生的那样,"图像是来自外部的刺激,是一种发光的自然力"。)"抬眼望去,"作家安东尼奥尼继续说道,"我看到一个男人从保龄球室出来。他走到车旁的方式、打开车

窗前等待的方式、他上车的方式都很反常。正因为这样,我开始跟着他。接下来的就是我幻想的发生在他身上的故事。"在迅速地概括了主人公的身体状况(一个不再年轻的男人,但很健康)和环境(冬末奇怪的一天,没有太阳,空气中有股干净的味道)后,作家马上描写"事件"。汽车在台伯河沿岸走了一段,然后在一片草地前停下来;男人下车,他慢慢地走向两个正在玩耍的孩子;如果不是其中一个孩子的异常目光,我们并未看出男人的行为不同寻常。男人突然拿出一把手枪,开始射击。然后他不慌不忙地走向自己的汽车。"我知道故事应该在这儿结束,"作家安东尼奥尼这样写道,"但我感到需要写点评论,前边的仅仅是一个电影雏形,一个故事的核心……为什么这个男人要杀人,他背后到底有什么样的故事,他身上到底发生了什么……如果我要拍摄一部电影,我就不应该提出这样的问题,因为一部电影有其本身就够了,而回答和描述都是通过男人的人物心理或是精神或是疯狂举止来表现的。因为这是一部注定仅仅到此为止的电影,它甚至不会尝试做出伦理的、大略的、概括性的解释。这个男人杀了两个小孩是为了阻止他们生长在他认为充满灾难、堕落的世界中。因此看似他的行为是一种爱的行为,同时又是一种不同方式的信仰行为……男人每天就像什么都没发生过一样,以他自己的方式,问心无愧地继续他的生活。"罪犯将会逍遥法外,因为"几乎不可能通过其异常动机追查到事实的真相"。"其余的都是雾,"安东尼奥尼总结道,这让他想起了家乡的雾。"我习惯了环绕着我们的幻想和费拉拉城的雾。在这儿,我喜欢走在冬天下雪的路上。因为那是仅有的一刻,我感到自己身在别处。"

在这起激情犯罪中,是什么吸引了导演?安东尼奥尼在小说中说明了这点:"我觉得这是个不缺少神秘和力量的构思。"生命和死亡之谜,是中心主题之一,在任何情况下都是这个"博尔赫斯式的小说集"的最新的故事,图利奥·凯齐奇是这样定义的("一组格言式的悲剧镜头,描写随时可能发生的莫名其妙的事、生态世界末日的幻想、科学悖论的微型小说")。"任何一个解释也许都没有神秘事物本身有趣",安东尼奥尼在《海上四男人》中,在评论游艇的船长消失时(我们前边已经提过这部

"绘画和写作是视野的深化。"(《放大》中的戴维·海明斯)

电影导演安东尼奥尼:一位有远见的诗人

小说,导演最后的一些电影素材),这样写道。在《事件视野》中,我们可以读到这样的句子:"因为量子相对论和不确定性,不仅仅在物理学上,物质实体可成为影子,在日常生活中也是如此。这是一个未知量。正因如此数学家用'X'来代替这个未知。"在这句格言中有所有的关于《放大》的场景。(在一次雷雨天中,一架轻型飞机坠毁在一座山上。六个遇难者被重建了假身份,这些离奇的事件汇集在一起,作家很疑惑为什么这些事件把这些人——死去的人、好奇的人、调查者——带到了"世界不愉快角落"中,带到了"无名的土地上,在那儿还在继续上演着人类无法理解的永无止境的游戏"。)

《台伯河上的保龄球道》的作者被"现实的黑暗面所吸引"("他的故乡具有不确定性",凯齐奇表示),《到边境》这部小说就是一个很好的例子。故事描述了作者和三个朋友几年前度假时,在特兰蒂诺一个旅馆中度过的一个夜晚,三个朋友中有两个女孩,还有一个有些虚荣而愚笨的美国船长。事实上,"饭馆

（gasthaus）"既是烈士安德烈亚斯·霍费尔的出生地，也是该地区走私者的汇集地，这里隐透出一种悲伤的气氛，并不适合乡下远足。船长尝试让人相信他的生活从未如此有趣还伴随着荒唐。四个人都觉得他们似乎是临时演员。"主角是他们，"指着大厅里的那些走私者，讲故事的人说道。但他不也正和其中一个女孩走私吗？（"和格雷特走私，让我感受到以前从未有过的感觉。让我们的感受能够应对任何可能发生的事情，这不是我们每天生活中都在做的吗？"）当他们在痛苦的月光下出发时，四个人很偶然地、"无用"地见证了一起神秘枪战，在这起枪战中，他们在旅馆见过的一个女孩也牵连其中。有伤亡吗？为什么他们这几个证人没走出来？"我们当时在那个地方，这毫无理由。我们是两个不必要的证人。"讲故事的人总结道。神秘的夜晚以一声神秘的枪声结束，这枪声"在回荡在山谷的空气中，犹如向寂静的大山中扔了一块石头"。

在小说的引言中，安东尼奥尼解释了让他回忆起那个"哥特式"离奇夜晚的原因。那几乎是一种诗学宣言。"它像电影一样留在我的记忆中，"安东尼奥尼这样写道，"而且是我一直想要拍的那种电影……不是一个事件的过程，而是讲述关于事件秘密张力的瞬间，就像花朵揭示出树的张力一样。我描述这些是因为那是个被无形目光控制的夜晚；简短地说，是一个没有表达出来的悲剧。悲剧的人物、地点、呼吸的空气有时比悲剧本身，比发生在紧接着的时刻和紧随其后的时刻更加令人兴奋，当行为停止时，语言也就沉默了。"所以，他总结为："悲惨的行为让我觉得不自在。那是不正常、过分的、猥亵的行为。永远不可能实现有证人在场。我被拒绝在现实和小说之外。"这一声明可以作为安东尼奥尼全部电影目录的副标题。当然这不是唯一的。另外，我们还可以读到一些具有启发性的题外话："我总是沉迷于有关一部时光流逝的电影的想法，一个人传递给另外一个人，而后者可以保存多年。他理解了那部电影的真谛，并且体会到其中的意义，故事情节与其符合，也就是故事情节成为了他个人真实生活的一部分，然后随着时光的流逝，他逐渐改变情节。这是很荒谬的一件事。所有的人都不注意去贮藏感情，我们丢掉了所有，这

《海上四男人》：左边，偶然装扮成水手样子的安东尼奥尼。

未表达出的一场悲剧：沙漠酒吧中的一位老人。（《扎布里斯基角》）

样我们逐渐地成为了我们曾经经历过的所有相遇的一种产品。但这是一种失去元素的产品。"

神秘的主题，就像他珍贵的电影题外话，从这个角度看《到边境去》百分之百是一部安东尼奥尼式的小说。这也同样会适用于主人公是一些无生命体的微型小说。导演的想象力伴随每晚孤零零地停在城外的人行道上一辆空皮卡车展开，人行道一直延伸到波河河堤上，"仿佛车主生活在没有房子的地方，"他总结道（《没有房子的地方》）。或者是坠入河中的汽车前灯反射的"水光"引起了作者的想象，灯光整晚都亮着："在同一个地方，在同一天晚上，在水下汽车前灯的洒光下，应该发生了其他什么事。那些水光非常具有暗示意义，水光摇曳在雾中，如同敲打在磨砂玻璃上。"《春天的前几天》主角是电报机电线的嗡嗡声："我想到了不同电报带着它们的故事在那些电线中的相遇，还想到了基于嗡嗡声的配乐……"安东尼奥尼一直对于现实的声音非常认真；难怪他致力于整个故事，而不是只有这一次，细致的描写具体到从"中央公园三十七层"感受到的一千种声音，或者是路上两个陌生人的平淡对话（《其他对话》）。

我们从现实的阴暗面探讨了安东尼奥尼的吸引力。这些故事（显然，我们不能研究所有的故事，这不太合适）的另一个重大创新是讽刺，以及充满这些故事的"幽默感"。"违反夫妻信

迷人的山峦和小说

米开朗基罗·安东尼奥尼在"死亡大峡谷"中。(《扎布里斯基角》)

仰和一个同性别的人在一起,不再是通奸,而是对于一种政治空间的征服,不会引起内疚,"安东尼奥尼在《谎话连篇》中写道,"这是关于五个人的一次怪诞之旅,三个男人和两个女人的故事。"故事中,在和这个小集体中的男人们相处一段时间后,两个女人最终走到了一起。"于是,旅行和电影都在这种三重虚假的氛围中进行,五个游客穿过郁郁葱葱的景观……他们互相连看也没看一眼。"在讽刺了人物间的背叛后,导演同时也讽刺了自己,最后他提出在电影的意大利名字旁加上英文名字,这也是"为了英语市场":*A pack of lies*。如果想到安东尼奥尼在1947年是同名小说的编剧,那么《悲惨的狩猎》这个名字具有双重讽刺意义——那是一部由德·桑蒂斯拍摄的著名电影,故事以电报的方式向我们讲述了一个野生动物园的怪诞结局:当四十二个装配齐全的猎人赶到现场时,"在一个非常高的悬崖下,靠左边的位置","一群鳄鱼推翻了那些船,然后把所有人都吃掉了。

《红色沙漠》

迷人的山峦和小说

包括他们的储备"。如果这是条爆炸性新闻,结尾的片段一定出自作者之手。在《事件视野》中,安东尼奥尼(1949年,他拍摄了一部关于清洁工人的纪录片并非偶然)告诉我们清洁工如何区分当地居民区的垃圾:"包巧克力的银纸、菠萝皮、枯萎的栀子花、法国干邑的标签、白菜叶子……这些都不在穷人的垃圾之中。穷人只能吃到那些白菜叶子。"

尽管个人记忆会出现在这儿或那儿,比如未拍摄的电影、他的家乡、在拍摄《扎布里斯基角》(《车轮》)期间降落在死

亡谷的厄运的回忆……但在他的书中却没有自传体小说。"虽然像纪德这样的大师写自传，但是我拒绝，"安东尼奥尼这样说道。"我不相信'私人日记'的真实。"在这本书中，安东尼奥尼的激情与品位以间接的方式表现出来，例如对英国诗的喜爱。"很多次，我停留在我读的诗行前，诗歌对于我来说非常使人振奋。'总是走在你身边的第三个人是谁呢？'当一行诗变成一种情感，把诗放到电影当中是不难的。这句艾略特的诗吸引了我很多次。"除了这位英国伟大的抽象派诗人，还可以举博尔赫斯、契诃夫、康拉德、福克纳为例。契诃夫的一句俏皮话——"你们给我新的故事结尾，我给你们重新创造文学"——在最后开放式的结尾中密封了一个简短的题外话。"我问自己，总是给小说、文学、电影一个结局，这是否正确，"安东尼奥尼在《为了在一起》结尾这样写道。"一个故事如果封闭在特定的空间中，你不给它新的维度，不让它的时间延伸到我们所处的外部空间，这个故事有结束在里面的危险。我们是所有故事的主人公，故事何时、在哪里结束由我们决定。"

安东尼奥尼的电影视角

"他是那些迫使评论家们严肃对待自己职业的导演之一，"一位著名学者在有关安东尼奥尼研究的会议上这样说道。如果这种评价出现在五十年代，那么它应该是极具挑衅意味的，因为大部分评论家对这位费拉拉导演最初几部伟大作品的评价都具有娱乐性，都是不严肃的；当然如果在今天，即使这种评论反复出现也再正常不过（每位导演都值得去认真对待）。但至少从六十年代开始，对安东尼奥尼的评论不再缺少严肃性。（事实上，在《奇遇》获得国际性成功后，评论界中出现了惊人的趋势转换：既害怕导演的高大知识分子形象，又被其吸引，受到业界一些严肃同事的影响，许多学者发表了学术性很高的评价，这些评论极具挑衅性和误导性，而且缺少尊重，内容也不够深入。）

对于同时代的任何其他导演来说，也许没有人能够像安东尼奥尼一样能和许多著名人物相提并论，也没有人获得过如此高的评价。他曾多次被定义为："神秘的艺术家""道学家、心理学家、社会学家""让人捉摸不定的大师""表现空间的艺术家"，自然而然，也是"异化和不能沟通的导演"。在定义安东尼奥尼的作品时，人们还引用了这些定义："物化""异化""现象流""戏剧性""疏离""严谨""简约"。在阿多诺和纪德评论了他的作品后，一位才华横溢的研究安东尼奥尼的学者这样写道："他的风格是严谨！"评论家们徒劳地尝试找到这位费拉拉导演的个性身份，他们试图将其与整个世纪的文化进行比较：胡塞尔、皮兰德娄、契诃夫、乔伊斯、穆齐尔、布洛赫、福楼拜——有评论家说安东尼奥尼的一切灵感来自《情感教育》——纪德、菲兹杰拉德、帕维泽、加缪、新派小说，还有德·基里科、布拉克、霍普、勋伯格……（实际上列举契诃夫、加缪、帕维泽这几位作家已经足够了）。这些同时代的名人们，这些新创造的词汇——认真对待一位导演并不意味着应该让这些词晦涩和难以理解——为我们的导演营造出过于知识分子的形象，这对他提高声望并没有帮助。安东尼奥尼严谨、简朴，他从来不像他的一些评论家们那样无聊。"过于聪明使一切复杂化，需要远离这种聪明，"罗伯特·布列松这样写道。就像我们将要看到的，这也许就是安东尼奥尼唯一的"风格"。

《蚀》：两对情人的对比

电影导演安东尼奥尼：一位有远见的诗人

随着时间的流逝，部分限制电影优美视觉效果的规定逐渐消失。安东尼奥尼不仅是一位艺术形象、形式、氛围的天才创造者、人类感情和现代人潜在精神危机的分析学家、无人可比的文学家，他还是一位善于用双眼看世界的美学家，他有着真正的诗人般的灵魂。[①]他不是哲学家，不是社会学家，不是先锋派（研究现代学的学者），不是没落资产阶级的新闻报道者（有些评论家谈到安东尼奥尼对"资产阶级的不断思考"）。他是一位拥有独特电影视角，拥有丰富视觉想象的无与伦比的艺术家。

一些关于爱情话题的片段

安东尼奥尼的电影向我们讲述了什么？电影中都有些什么

① "美，"马里奥·索尔达蒂曾这样敏锐地写道，"是安东尼奥尼唯一相信的东西，他到处寻找美，发现美，即使是在物体当中，即使是在最恶劣的时刻……安东尼奥尼是一位真正的美学家，但同时也是一位无法满足的美学家，一位失望的美学家：他内心忧郁地感到他所目睹的隐藏在美的表象下的现实总是逃离他，他无法理解现实是什么，内心也因此备受煎熬。"（《欧洲人》，1965年3月7日）

《奇遇》中的克劳迪娅和桑德罗

《夜》中的莉迪亚和乔瓦尼

人？他们是做什么的？这些人物的故事情节是怎样展开的？我们马上就可以找到这些资料：他电影中的人物年龄不是固定的，一般是二十岁到四十五岁之间，"既不表现他们的青春也不表现他们的成熟，"塞巴格写道（在《摄影／笔》杂志专门描写我们这位费拉拉导演的文章中），"他们在这两个年龄段间自由地生活（《奇遇》《夜》），处在两种存在形式当中（《职业记者》），处于一种冷漠和不确定的状态。"除了一些特殊情况（比如《尝试自杀》《呐喊》）外，无论是原稿还是补充部分，大部分都属于描写资产阶级的影片（《爱情编年史》中的危险关系的恋人、《奇遇》与《蚀》中主人公的情况）。如果他们结婚了，一般情况下他们没有孩子：只有在《呐喊》和《红色沙漠》中，在《一个女人的身份证明》中出现过孩子，我们还可以在《扎布里斯基角》和《中国》中看到一闪而过的孩子的形象。老人在他的影片中也很少出现（只有在《呐喊》和《奇遇》中出现过）。总之，家庭生活在安东尼奥尼电影中是不存在的。在他所有的作品中，看不到一间厨房、一间摆好饭菜的饭厅；可以说影片中的主角们都不食人间烟火，他们被内心问题困扰，似乎感觉不到饥饿。

　　同时，即使这些人有他们各自的职业，这似乎看起来也不是那么重要。有点像普鲁斯特的《追忆似水年华》，在安东尼奥尼的电影中，几乎没有出现过人物工作环境的场景。（《女朋友》中的女帽商、《蚀》中的证券经纪人、《放大》中的摄影师

安东尼奥尼的电影视角

除外;《职业记者》描述的不是一个记者的故事,而是一系列的关于寻找"身份"的故事。事实上,电影《女朋友》《奇遇》《夜》《一个女人身份的证明》中的男主人公们,他们可能是画家、建筑家、作家或者是导演,但这似乎无关紧要。关于工作、事业的成功、职业等,是美国影片中的热门题材,但安东尼奥尼对这些并不感兴趣。撇开他们的职业不谈,影片中所有的人物都有一个共同的问题:怎样和其他人交流,怎样和现实沟通。他们自身的焦虑不安使他们一直在漂泊,从一个地方到另一个地方。《呐喊》中的工人和《夜》中的莉迪亚,他们的行为堪称典范。"公路片"并不是维姆·文德斯发明的,我们认为他是安东尼奥尼所有学生中最优秀的一个,虽然后来我们的这位朋友断言他的老师是小津安二郎。(他决定协助病中的安东尼奥尼拍摄《云上的日子》并未让我们感到吃惊:通过这个崇高的选择,文德斯只是履行了他对自己"真正的"老师安东尼奥尼的责任。)安东尼奥尼影片中没有行李,没有目的地的流浪者——都是些感情流浪者。我们看到这种"流浪"只是他们对自身的一种逃离,是对自身身份的寻找,这也许是错的。在尘世中迷失自我,也是一种重新寻找自我的方式,是一种逃离自身的方式。1964年,当"公路片"还没有流行时,博托已经准确地指出:"这些人物的流浪并没有错。"

谈到安东尼奥尼影片中的男主人公,评论家们可能过分地指出了他们的消极性:"他们痛苦、可怜、凄凉,也许还是些受虐狂",基亚雷蒂是这样定义的,"懦弱、绝望"(列侬),"他们无力解决自身问题,似乎最终会走向毁灭"(卡斯特洛)。除了这些人物的重要性,在潜在情感方面他们最大的特点似乎是脆弱、变化无常。但也不能从中推断出他们脆弱、无能、濒临崩溃。正如特吕弗所说,这些人物与希区柯克影片中的人物恰好相反,希区柯克总是把一些无力、几乎定型的人物放在一种非常戏剧性的场景中。可以说,安东尼奥尼从一种戏剧性的无力情况出发,但他影片中的人物都被赋予了强大的力量。不仅仅是那些女性,我们之后马上也看到了那些男性形象:画家洛伦佐(《女朋友》)、建筑师桑德罗(《奇遇》)、作家乔瓦尼(《夜》)、

他喜欢隐藏在女性人物背后。(《夜》)

《蚀》中的证券经纪人皮耶罗、工程师(《红色沙漠》)、《放大》中的摄影师、大卫(《职业记者》)、马可(《扎布里斯基角》)、导演尼科洛(《一个女人身份的证明》),他们并非生于富裕家庭,但他们有自主权,有能力作出一些决定。

安东尼奥尼所有影片的三分之二,在《放大》前拍摄的那些,除了《失败者》和《呐喊》外,故事的主人公都是女人。(很奇怪,还包括1943年为试验中心拍摄的一部短篇小说,关于两个女人之间敲诈的故事。)安东尼奥尼成长在一个女性异常丰富的家庭(三个姑母、二十来个表姐妹,然后还有未来妻子的四个姐妹、他影片中的女演员们和她们各自的女性朋友圈),所以他很早就学会了了解女人心,学会了通过女性思维和女性心理(比男性思维和心理更加敏感)来看待这个世界。因此,他在影片中谈论更多的是女性而非男性,这也不足为奇。"他的灵感女神住在女性的家中",卡瓦拉罗在1957年就已经这样写道;但这位博洛尼亚的伟大评论家——最敏锐的研究安东尼奥尼的学者之一,当谈及真正的"两性之间角色逆转"时,有些言过其实。并非所有的安东尼奥尼影片中的女性人物都拥有《夜》和《蚀》中女主人公莉迪亚和维多丽娅的清醒、优雅和道德力量;不戴茶花的茶花女、罗塞塔(《女朋友》)、克劳迪娅(《奇遇》)、茱莉亚娜(《红色沙漠》),这些女性人物都是脆弱的,她们的困惑并不比她们的男性同伴少。

与其说安东尼奥尼是一个"拍摄女性的导演"(评价得有点太笼统,其实这个定义同样适用于不同的电影导演,例如斯坦伯格、库克、沟口健二、奥菲尔斯、伯格曼、特吕弗、苏里尼),不如说安东尼奥尼是把女性人物作为屏幕和过滤器来使用的一个导演。他从未丢失过男性视角,甚至在两性之间,他保持着中立。安东尼奥尼忠实的、天才的合作者托尼诺·格拉是对的,他曾指出:"安东尼奥尼喜欢隐藏在女性人物之后;作为一个良好的艾米利亚区人,当指挥一个女人时,他感觉更舒适,同时也想表达得更多。"不管怎样,从《放大》开始,我们这位费拉拉导演不再"隐藏"在女性人物身后。

通过女性心理这面镜子,安东尼奥尼描述情侣故事、情感

的发展和病态。《恋人絮语》是罗兰·巴特的最后一本书，安东尼奥尼很喜欢并一直保存着，安东尼奥尼拍摄的电影有四分之三都适用于这个主题。他的电影中有爱情的困扰和狂热：保拉和圭多、克拉拉和纳尔多、罗塞塔和洛伦佐、克劳迪娅和桑德罗、乔瓦尼和瓦伦蒂娜、维多丽娅和皮耶罗、达莉娅和马可、伊达和尼科洛（依次对应影片：《爱情编年史》《不戴茶花的茶花女》《女朋友》《奇遇》《夜》《蚀》《扎布里斯基角》《一个女人的身份证明》）；有爱情的背叛：《不戴茶花的茶花女》《尝试自杀》《女朋友》《呐喊》《奇遇》；但首先是危机、分离：安东尼奥尼描述的故事几乎总是理想地安排在"两次分离之间"。也许是他认为任何的爱情都注定无法持久，因此他更善于描述分离。"他的电影留给我们的最深刻感觉，"平格指出，"是不确定和逃离。在一个缺乏确定性和价值性的社会中，很多恋人在一起然后又分开。爱情并不存在；人们彼此相遇，然后因为爱情而分开。存在的法则就是放弃。""所有的人都不注意去珍藏感情，我们丢掉了所有，这样我们逐渐成为了我们曾经经历过的所有的相遇的一种产品，这是很荒谬的。"我们在艾依纳乌迪出版的小说集中的一部（《到边境》）中可以读到这样的句子。

"爱是曾经伟大，但正在变质的东西……"契诃夫在日记中这样写道。安东尼奥尼虽没有这位忧郁俄国作家的"厌女症"，但他有自己对于爱情和存在的悲观理念。"在感情之前，我感受到了感情的疾病，"他在六十年代曾经这样说过。当我们问他这句话的意思时，导演这样回答："一个人开始研究感情是因为一段关系进展得不顺利，当一切进展顺利时，人们是不会考虑它的。文学是建立在不幸和痛苦之上的；我不认为存在以快乐或者幸福为主题的具有很高价值的作品；幸福没有故事，据说……感情是如此的脆弱，以至于很容易使人们处于病态；正如人类……""我不知道，生活在这样一个健康的社会中，人们不能找到保证感情的方法吗？"我们问道。"不是说感情怎样能进展顺利……"导演回答道，"一个'健康的'社会是什么意思？你给我举一个世界上健康社会的例子！"

正如我们看到的，对于安东尼奥尼来说，与其说感情疾病是

空旷景观中的人物形象（上图《女朋友》，下图《夜》）

"社会原因"造成的，不如说是一个自然过程。在他的电影中，对社会的描述、对人和社会环境关系的研究，在一定程度上仍处于幕后。这并不足为奇（永远不缺少批评他电影的评论）。根据与导演无关的一个众所周知的观点，后者可能"直接"导致现代社会人际关系的枯竭。

也许只有在《蚀》和《红色沙漠》中（证券交易世界的玩世不恭、现代工业化进程带来的生态环境的恶化），人物的非人性化才能直接与他们所生活的环境联系在一起。这种历史化的缺陷，这种"导演展示社会结构的无能性"（多尔特）真的是一种限制吗？指责安东尼奥尼不是斯特劳亨有点像指责普鲁斯特不是左拉。安东尼奥尼对"谴责"资产阶级的罪恶不感兴趣，他感兴趣的是感情世界，是寻找导致人类行为的内心原因，寻

找人类瞬息即逝的、无法解释的行为；正如普鲁斯特所称的"心灵的间歇"。通过感情变化的研究，《蚀》的导演为我们提供了现代人道德观念变化的准确文献资料。另外，他对资产阶级的写照，既有说服力又是间接的：资产阶级礼节的虚空形式主义（《奇遇》的出海巡航，《夜》中的上流社会——文学界人士）、愚昧（《爱的编年史》）、庸俗的利益（在《红色沙漠》中，海边茅屋中度过的周日下午）、玩世不恭（《女朋友》中的蒙尼娜）、金钱的奴役（《蚀》）。

一架神秘的直升机：《夜》，病房中的镜头。

安东尼奥尼的电影视角

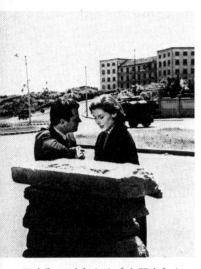

石头和一对恋人（《女朋友》）

安东尼奥尼对资产阶级社会的描述并不委婉，但也绝非讽刺善恶二元论。有人把这位费拉拉导演当成反资本主义的社会学家，"正如布莱希特把马克思放在了诗句中，可以说安东尼奥尼把马克思放入了电影中"，英国人斯崔克大胆写道。"安东尼奥尼影片中的人物不断陷入社会差别的陷阱之中。"英国人卡梅隆也产生了同样的误解，在《爱情编年史》中，从都灵到米兰高速公路边，广告牌上画着两个瓶子，从中他看到了"资本主义社会迷失方向的象征"？！我们处在纯粹的疯狂之中。在超现实主义者布努埃尔身上找到些标志已经太难了，我们竟然还想在安东尼奥尼身上找到！"公正的见证人"，正如契诃夫说的（"艺术家不是他的人物以及人物所想所说的法官，而仅仅是一个公正的见证人。我们已经有太多的检察官、律师、警察，已经有太多了"），我们这位费拉拉导演从内部展现资产阶级。他不评判，不指责，因为他具有高度的神秘感，而这正是每件艺术品的灵魂。生命和死亡的神秘"对于人类来说是无法理解的"，在《台伯河上的保龄球道》其中一个原版故事中，可以读到这句话（我们想想《奇遇》中安娜的失踪、《女朋友》中罗塞塔的自杀和《呐喊》中的工人，想想《职业记者》中洛克身份的转换），认知与现实的神秘是我们这位费拉拉导演《放大》和《职业记者》这两部成熟作品的中心主题。"神秘的事物比任何解释都更有趣"，在另一则故事中他这样写道（《海上四个男人》）。在1982年艾依纳乌迪出版社出版的安东尼奥尼的故事集中，人们可以看到安东尼奥尼所写的故事中充满神秘的人和事。"我一直痴迷于关于情感流动的电影主题，这种情感从一个人传递给另外一个人，而后者一直珍藏很多年。"在《到边境》——一个典型的以神秘为主题的故事中，他坦言道。

风景中的人物形象

似乎只有一种神秘一直吸引着"画家"安东尼奥尼，并激发着他的想象力：风景、物品。"我确定在那些风景中有一个故事……风景的组合很不寻常"，他在小说集中的另外一篇《无题》中写道（他望向窗外，被"窗外的绿色景观带"所吸引；

"从绿色中延伸出"两座红房子和一座黄房子,"给人以空中建筑的感觉")。

在安东尼奥尼的电影中,风景、无生命的物体都有着决定性的作用,也许比福特、沟口健二、文德斯电影中的那些风景、无生命物体重要得多。"风景和无生命的物体是一个积极因素,它们也能表现出演员的情感,"文德斯这样说。风景和无生命的物体成为故事不可替代的重要组成部分。"通常,在写剧本之前,我先要找到外景,"导演这样说。"要写故事,我首先要弄清楚故事发生的环境。环境也可能给我一些关于剧本的启示。《呐喊》的故事是我在观察一面墙时浮现在脑海中的。"他接着说:"我喜欢独自一人在外景中,我在那儿拍摄感知没有人物的环境。这是最直接进入与环境自身关系中的方式,是找到环境给我们的启发的最简单方法。"

环境,也就是"背景",并不是像在浪漫文学或者无声电影中的一个简单的框架或者主人公心情的变化;环境成为"决定"人物心情的主角,那些人物荒谬地想要成为事物,成为一些有立体感的物体。强调"背景的存在"和明确要求观众落在自身的目光,导演安东尼奥尼让景观成为"表现故事的自主关注中心"。"自主"也许是一个有点过的定义,但是这个概念是正确的。在人物和背景之间总是存在着一种微妙的辩证关系。《呐喊》和《红色沙漠》中人物的无可辩驳的孤独,《奇遇》中安娜的失踪、桑德罗和克劳迪娅的关系,这些都与多雾的、灰蒙蒙的波河平原和怪诞的埃奥利火山群岛密不可分。正如吉奥托指出,这些都以某种方式"写进"了人物周围空旷的环境当中。在《蚀》的第一组镜头中,一对情人一夜未眠,在即将分手之际,公寓窗外罗马新区蘑菇状建筑物的出现加剧了他们之间的陌生感。在那部影片最有名的结尾处,人物消失,景观成为了事实上的主角。

回想起在一家酒吧他印象深刻的一幕,一个困乏的女孩正心不在焉地为柜台前的顾客服务,安东尼奥尼这样写道(《新闻报》,1963年11月7日:我们的短评):"女孩是如此的疲惫、困倦或者是冷漠,或者是在思考着什么,总之她是如此的安静,以致成为一种风景……室外的风吹来的灰尘落在玻璃上,像液体

一样滑落；从这个方向看去，只能看到女孩的背影。"导演总结道："外部与内部的关系是正确的，画面是完整的。白色的陈列、一种几乎不存在的事实、内部的黑色小点、陷入思考中的女孩，这些都很有意义。她也是件物体，一个没有表情、没有故事的人物；画面是如此美，以至于几乎没有必要通过其他方式来了解它。"这是有史以来最具启发性的陈述之一，包括了安东尼奥尼影片全部特点：静止、物体的重要性、成为物体的人物、背景与人物之间正确关系中承载的画面，画面对增强美感至关重要。

"我喜欢物体，可能多于人物。"安东尼奥尼曾经这样说过。但他马上又接着说："但是我更感兴趣的是人物。"面对物体在他影片中的重要性（灯罩、小摆设、化石、制成品、墙壁、丛林、管道、阳台、窗户、房子、工厂、船、飞机、森林、沼泽、公路、平原、岛屿、山脉、沙漠等），出现了"他对人物是否也一样感兴趣"的疑问。"在一部影片中，人物与物体应该像

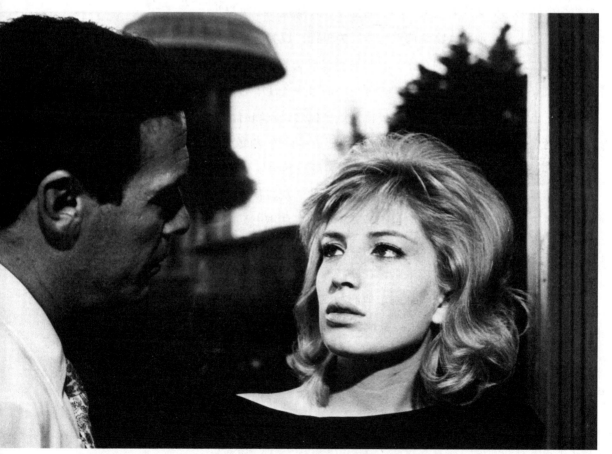

罗马新区的"蘑菇形导水管"是画面中的第三个主人公（《蚀》）。

"我喜欢物体。"(《蚀》)

朋友一样肩并肩行走，"导演罗伯特·布列松这样写道，"这是人和物之间的神秘关系"（《电影札记》）。安东尼奥尼影片中的人物除了事物似乎没有其他的朋友：莉迪亚走在米兰的郊区（《夜》），茱莉亚娜给儿子讲的故事中的伊甸园岛屿（《红色沙漠》），维多丽娅（《蚀》）和马克（《扎布里斯基角》）在空中的旅行、莉迪亚和维多丽娅面对现实的态度（好奇、思考和倾听）（维多丽娅在一块化石前看得入迷，或者听到随风摇摆的金属杆敲打着广场一边放置的旗杆的"小夜曲"），这些都无疑反映出导演的态度。"焦虑，"莫拉维亚在关于《夜》的文章中这样写道，"不需要人物，而是需要事物，或者从人物转换到事物上，人物的焦虑转移到事物上。"我们可以想象在证券交易所的镜头中分开两个主人公的那根大柱子的"自然出现"（《蚀》）。

"让事物从习惯中脱离并客观看待，"布列松写道。安东尼奥尼懂得拍摄物体，因为他懂得观察和倾听。"我从未观察过一个房间的夜晚。"在一部短篇小说中，他使用第一人称这样写道（《在百合花蕊中》）。"当我听到乡下电报机线的嗡嗡声时，我的感觉是这种声音让景观无法忍受。"我们在另外一个故事中读到这样的句子（《初春》）。还有："坐在咖啡馆里……眼神游离于周围的环境以及周围的事物之间。"（《女孩，罪行》）"当我不知道要做点什么时，我重新开始观察周围。"在《台伯河上的保龄球道》中他这样写道。同时，他向我们揭示了"观察"所使用的"技巧"。"我的技巧在于从一系列的画面追溯事物的状态。"

习惯于与事物肩并肩行走，我们这位费拉拉导演拥有赋予它们灵魂的能力。在《扎布里斯基角》中，沙漠在安东尼奥尼摄影机的凝视中恢复了生命力；马克抢来用于逃走的Lilly7号飞机也成了一个活的创造物；变成了"半鹰半马的怪兽"，小飞机起飞就好像是一个胆大妄为的骑手（马克对达莉娅的追求被安排在驶往死亡大峡谷的一架飞机和一辆汽车上）。在陷入警察"捕猎者"设置的陷阱前，飞机在云海中自由翱翔，就好像"在年轻的高空中"摆脱了地心引力，乌加莱蒂这样说道。

延长的时间，开放的空间

也因为最初是拍摄纪录片（从《蚀》中证券交易所的镜头到《红色沙漠》中工厂的镜头，从《放大》中的公园到《扎布里斯基角》中的沙漠，几乎在他所有的影片中，我们都能发现一些"纪录片"的插曲），我们这位费拉拉导演需要巨大的空间，需要真实的环境。摄影棚的背景令人感到窒息（也正是因为这个原因，安东尼奥尼不太成功的影片是《奥伯瓦尔德的秘密》，尽管题目是极其具有安东尼奥尼风格的）。安东尼奥尼影片中的"空间"和"时间"经常被重新提起，也经常被理论化。简单来说（这并不是理论探究的地方），戏剧或动作的线性时间不适合安东尼奥尼向我们提供的内心旅行，不适合表现现代社会人类内心的危机和空虚，安东尼奥尼的电影是基于因果关系以及事实和情感的发展。正如蒂纳齐提及的，导演关心的不仅是事件，还有事件的影响、事件的扩展反应、人物的内心反应。"安东尼奥尼，"法比奥·卡尔皮指出，"跨过事件，直接用环境氛围阐释想法。"因此他影片中的时间是一种现在的、扩大的、放慢的永恒，是一种非渐进的时间，一种暂停的时间，就像亚马逊河的河水一样缓慢流淌（维尔纳·赫尔佐格将会这样说）。"就像我们很早就习惯了电影长度一样，"博托指出，"面对安东尼奥尼的电影时，我们感到电影速度缓慢，好像是慢镜头的感觉。但在这些存在可能的、不确定性的事件中（他在具体的情况和行为举止中解决事件的问题），时间不能猛然冲向外部，而是被迫聚集，跟随人物探索生活意义的缓慢步伐。"安东尼奥尼影片中的时间是发现的时间、检验的时间：我们这位费拉拉导演的渴望"不仅仅是描述事件，同时还是理解事件"，莫拉维亚敏锐地指出；我们知道"发现事实是一个缓慢的过程"（弗朗索瓦兹·萨冈在有关《奇遇》的一次发言中说）。

人们经常谈起安东尼奥尼影片中的"静止时间"。为了通过行为举止的记录，揭示人物最私密的想法，导演经常在演员不知道的情况下，继续"跟踪"着他们，而且是从通常说的戏剧性角度来看。在这些"静止时间"，摄像机想要抓住事件对人物内心世界的影响，这些是导演进行核实的时刻。既然这些时刻"有

《扎布里斯基角》的一幕（马克躲藏在一座血红色的房子后边）

电影导演安东尼奥尼：一位有远见的诗人

用"，那么称其为"静止"是毫无意义的。

"一个没有起伏，没有线性进展的扩展的时间，"博托指出，"与一个开放的、多样的、流动的、绝对不是僵化的空间相匹配。""非透视的"，斯卡利亚是这样定义的。事实上，在安东尼奥尼的影片中，内部和外部之间似乎不存在分离。甚至不存在"人物中心地位的特权。门是敞开的，每个单一的环境都与另外一个环境相通，内部和外部连接在一起，就像在一个大棋盘上一样"，博托这样写道。"没有界限，每个人物都在空间的不稳定中移动，行走于连续的开放的环境当中"，他不安地寻找"把我们带进了一个游走于不同空间的一个变化的旅程"。"公路这个宽敞的地方完美地概括了安东尼奥尼的画面设计效果。"

"也许有一天，电影也将走向抽象。"1961年安东尼奥尼曾经这样说过（引述自实验中心的采访）。每个受非形象诱惑的艺术家的灵感都是虚无的空间。从画面的暗淡（《蚀》的结尾）到沙漠，跨度很小，波尼茨指出。安东尼奥尼最初的路线是在无边的波河平原上（《波河的人们》《呐喊》），在黎明时分罗马的街道上（《城市清洁工》），在罗马新区的街区上（《蚀》），最后不得不止于沙漠（《扎布里斯基角》《职业记者》）。很遗憾星际旅行尚未在人类能力范围之内：否则在众多导演中，安东尼奥尼一定是最有名望的宇航导演（见《一个女人的身份证明》的结尾）。

"我们的行为让我们了解自己，"布列松提到哲学家蒙田的

在"死亡大峡谷"(《扎布里斯基角》)

语录,写道。"你把你的影片建立在白色、沉默、静止之上。"安东尼奥尼是沉思的艺术家,他倾向于从画面中消除"所有产生行为、反差、焦虑的东西",莫拉维亚指出。关于这些,他缺少对情节交织和舞台效果的兴趣。在他的故事中,事件似乎总是偶然发生的。环境、内心的紧张和氛围比行为重要;行为比心理更重要(人物的心理能够以隐喻的方式被感知;在安东尼奥尼身上,所有剩下的都是隐喻的,是间接的)。

摄像机只在需要时移动位置。拍摄风景是安东尼奥尼最喜欢的运动。风景表达出人类眼中最典型的运动:事实上,如果一个人没在看风景,那么他能在做什么?影片中传输给我们静止和几

安东尼奥尼的电影视角

空中旅行(《蚀》)

357

乎形而上学的抽象感（"没有运动既不在内部也不在外部，所有的一切就好像是被封锁的；一幕的第一组镜头，人物就一个从这边出场，一个从另一边出场，他们互相回避着，已经是无法交流的；他们似乎是在移动着，但事实上却并未移动"，托尼诺·格拉这样对我们说），有时导演也用这种方式开始和结束一组镜头：在人物进入镜头前，摄像机就取景空旷的环境，然后继续取景一直到人物走出镜头。据日本人说，用摄像机取景长镜头，有利于"创造氛围"。这种"小津安二郎"的拍摄方法——该导演七十年代前在欧洲并不知名——将被我们这位费拉拉大师的追随者们模仿到让人厌恶，这些人相信能够通过复制某些叙事风格，"以这种方式创作"。实际上，要效仿安东尼奥尼，需要安东尼奥尼的视角、创作感和节奏感。

皮耶罗·德拉·弗朗切斯卡是导演最喜欢的画家之一，这并未让我们感到惊讶。静止、抽象显然不能被视为冷漠和厌烦的同义词。安东尼奥尼的"冷漠"是判断力，是范围和形式感（"我不是在寻找冷漠，而是在寻找本质。"作家彼得·汉德克——文德斯的合作者曾这样说过）。回顾这位费拉拉导演的作品——喜欢镇定自若，喜欢极度的镇静，喜欢情感表现缺乏，就像贝伦森谈及皮耶罗·德拉·弗朗切斯卡时说的——我们发现他在精确的几何形式下，燃烧着内心的激情。随着时间的推移，他的电影逐渐升温：《蚀》，安东尼奥尼最抽象、最冷漠的作品，今天似乎成为了世界电影中最激动人心的作品之一。

精致的、不变的画面

在第一章中，追溯安东尼奥尼做学徒时的经历，我们看到他除了双眼，没有别的"老师"。一些学者尝试将其与其他导演（不大可能是卡尔内、维斯康蒂）的风格对比或者将其与新现实主义联系在一起，结果都是徒劳的（当谈及战后的导演时，似乎无法不将其与新现实主义联系在一起，但不知把自发的、反理论的安东尼奥尼与一个流派联系在一起是否有意义）。从第一部纪录片开始，年轻的安东尼奥尼选择了一条非常个人化的道路。"严格来说，可以称他为'现实主义者'，他纪录片的材料，"

曾经的纪录片编剧兼导演圭多·瓜拉西奥对我们说，"当然不能被认为是'新现实主义的'，但安东尼奥尼是以这种视角去观察那些材料的。他的画面形式上已经制作得极其精细，倾向于抽象化。"

唯一以某种方式给我们这位年轻的费拉拉导演提供了一个"典范"的也许是罗伯特·布列松。一种神秘的审美认知连接了《爱情编年史》的导演和《布劳涅森林的女人们》的导演。安东尼奥尼有点像布列松，他也进行改写和删除，讨厌"戏剧效果"、外部效果、温情主义、情节剧、电影配乐（他喜欢现实的噪音，也喜欢寂静）。两位导演都偏爱物体（"对人和物体的唯一的神秘"，布列松在《笔记》中写道）。他们不强迫观众接受他们的世界，而是以强迫自己的方式。他们不引导观众，而是通过画面刺激观众（"让观众去猜，通过抵制情绪产生情绪"，我们仍然引用布列松的话）。他们不害怕同一主题出现的单调："夜莺难道不是因为总是唱着同样的歌，才如此地被欣赏吗？"（布列松）。

在两位严谨、现实、有格调的导演，也许是战后电影界最不拘一格的两位导演身上，存在着（很幸运地）许多实质性的差别。布列松是一位纯粹主义者，也许是詹森派信徒，而安东尼奥尼不是。布列松的詹森主义电影概念是一种乐观的艺术，他害怕戏剧和电影可能混合在一起，这些都让这位法国导演采取了几乎疯狂的不妥协立场：为了阻止演员扮演角色，他让"模特们"像机器人一样移动和说话，因此他称他们为非专业演员。在布列松拒绝的众多事物中也包括视觉上的愉悦。"你影片的美，"他写道，"也许不在图像当中"（"明信片"），而是在画面散发出的不可言喻的感觉当中。

不可言喻不一定是美的敌人，也不一定是非具体化的盟友。安东尼奥尼是个不妥协的人，也更人性化，他毫不犹豫使用专业演员（他用自己的方式使用演员，呼唤他们本能的技巧，而不是他们的智慧和他们的自控能力；他想要尽可能少去修饰），利用演员的形象天赋和他对绘画价值的敏锐感。安东尼奥尼很可能被认为是"完美主义者"，他非常注重画面的结构以及美感（普鲁

电影导演安东尼奥尼：一位有远见的诗人

从皮耶罗公寓的窗户向外看（《蚀》）

斯特坦言特别喜欢"写得好的"作家）。布列松提到，安东尼奥尼的画面并非风景如画，也没有如"明信片"一般，他的画面极其细致，暗含着无法比拟的形象化。"我们会记住其他电影大师影片中的一些场景，"马里奥·索尔达蒂写道，"而对于安东尼奥尼的电影，我们首先记住的是影片中的一些画面。世界上很少有导演能够让如此紧凑、珍贵、不变的画面一直根植于我们的记

安东尼奥尼的电影贮藏在我们记忆中的首先是一些画面。(《蚀》)

忆之中。"图像在安东尼奥尼的电影中是如此的重要——故事只是"制作画面"的一个借口——以至于一本关于安东尼奥尼电影的著作没有任何摄影的支持是难以想象的;严格来说,关于安东尼奥尼,只要出版图片画册就可以,就像对于画家一样。

安东尼奥尼对图像的关心是如此执着和细致,甚至有些过分,以至这位完美主义者有时会忽视了对话:人物的一些台词听起来比较文学化、说教式和不自然,感觉像在他的老师布列松的电影中。这无疑是一个缺点,而且评论界并没有放过这一点,他们的评论有时候还很尖刻(参看《一个女人的身份证明》的章节内容)。但确实如此糟糕吗?事实上,像卓别林大师,既是导演又是演员,在他的一些影片中,他往往忽略了一些图像,而更多地重视戏剧表演;但却没有人指责他。毫无疑问,在安东尼奥尼的电影中,画面和剧本的台词不相称,在拍摄结束时,也许就需要重新安排台词中的对话,以便使其与画面相符合。但也许,正如索尔达蒂所说,"如果安东尼奥尼尝试让他的对话更加完

安东尼奥尼的电影视角

美和实用,也许将是一种封闭的唯美主义"(出自《观众》,蒙达多利出版社,1973年)。而另一位作家,安东尼奥尼儿时的朋友(乔治·巴萨尼)认为,"安东尼奥尼影片中的对话'缺少价值',是他电影图像难以置信的美与纯洁的抵消力:那些格格不入的对话以某种方式来恢复他的现实感,有些像波普艺术的大师们把粗糙的物体引入他们的绘画作品当中"。也许确实如此。毫无疑问,一些夸张的对话加剧了人们对安东尼奥尼影片视觉效果所带来的矫揉造作的怀疑。

安东尼奥尼和其他人:评论界

全世界的学者和导演一致认为安东尼奥尼在战后世界电影中占据着极其重要的地位。对比两者对安东尼奥尼的评价,人们会注意到一种奇怪的差异:我们马上注意到电影导演们坚持安东尼奥尼电影的视觉效果,坚持他的电影视角,坚持他画面的独特创意,而学者们往往更强调研究的连贯性、风格的严谨性和"一脉相承"以及"像诗学一样强迫接受主题和风格的单调"的勇气(皮格诺蒂)。我们觉得一直坚持安东尼奥尼"严谨"和"清晰"的评论有些不完整。施特劳布和玛格丽特·杜拉斯也严谨清晰,但这还不足以构成电影的基因。而且安东尼奥尼的电影主题确实都是同一个吗?从风格和主题上来说,细看这些电影,《爱情编年史》(1950)和《失败者》(1952),《女朋友》(1955)和《呐喊》(1957),《奇遇》(1959)和《夜》(1960),《红色沙漠》(1959)和《放大》(1966),它们有共同点吗?

安东尼奥尼风格的演变,他与评论界的对立关系,我们在每部作品的章节中都已经提及过,所以我们就不重复这个话题了;在对安东尼奥尼质疑的评论中,有两三点比较模糊,我们可以回到这几个模糊的点上。首先是关于意大利评论界对影片《呐喊》的几近绝对的不理解和对之后一部电影《奇遇》的毫不质疑和毫不保留的接受——后者使他在戛纳电影节获得国际性的成功。安东尼奥尼完全值得拥有那份成功,但他更应该因为《女朋友》和《呐喊》这两部杰作获得成功,而不是《奇遇》(这部作品就像

《甜蜜生活》之于费里尼，成为了安东尼奥尼的"杰作"）；直至今天，在电影史上最佳十部、二十部，甚至是一百部影片的民意测验中，评论家们仍然继续以《奇遇》为例。他们重新看过这部电影吗？

毫无疑问，《奇遇》（第七部作品）让导演拥有了国际声誉，并且也确实是时候了；但把这部作品定义为安东尼奥尼所有作品中的杰作，这是很平庸的结论。因为此前和此后的作品即使不是更加优秀，也是一样杰出的。但一些便利性的评论是无法改变的，因为即使是在学术会议上，他们也不会重看这部影片以便一起讨论，有条理地评价影片。时间会开些奇怪的玩笑，它让一些作品升温，也冷却了一些作品。在我们看来，安东尼奥尼的优秀作品有《女朋友》《呐喊》《夜》《蚀》《红色沙漠》《放大》，严格来说还有受委托拍摄的纪录片《中国》（也不要忘了杰出的电影片段《试镜》）。另外一部"小"电影《不戴茶花的

时间停滞：《夜》的黎明时分。

没有移动，一切都好像被封锁了。（《蚀》）

363

电影导演安东尼奥尼：一位有远见的诗人

茶花女》值得重新评价。在被时间"冷却"的作品中，包含《爱情编年史》和《奇遇》（西西里的那部分）这两部"杰作"，以及《失败者》《扎布里斯基角》《奥伯瓦尔德的秘密》《一个女人的身份证明》《云上的日子》（当然，这是极其"个人"的看法）。

评论界有个备受争议的习俗：对分类和分组的嗜好。例如人们怎么谈论"三部曲"《奇遇》《夜》《蚀》？除了都有莫妮卡·维蒂的参演，除了都描写资产阶级社会外，这三部影片还有什么共同点？近来法国评论家斯科雷基竟然把安东尼奥尼最后几部作品《职业记者》《奥伯瓦尔德的秘密》《一个女人的身份证明》也称为"三部曲"！？"很显然，这三部电影是相似的"，他这样写道（《解放报》，1989年1月6日）。把三部如此不同，甚至看起来都不像出自同一个导演之手的作品放在一个标签下（《最后的三部曲》），有什么意义？安东尼奥尼唯一的三部曲是《失败者》，一部由三个不同片段组成的电影。

事实上，关于安东尼奥尼的文章相对比较少，只有六十年代

维姆·文德斯："我喜欢她的观察方式……"（《红色沙漠》的一幕）

出版较多（在最近三十年，在意大利只出了一本传记和两三本散文集，在法国，情况也没有好很多），这意味着评论性的词汇、作品的分析和评价标准都停留在了电影《奇遇》的时代。可以读一些关于"安东尼奥尼的段落镜头"、关于他的"静止时间"等有争议的问题，如果绝对一点来说，安东尼奥尼似乎整个一生都在拍摄段落镜头。仔细观察，我们这位导演从他的第二部电影开始就已经改变了他的拍摄技术：《失败者》中的段落镜头不再像《爱情编年史》中那么"冗长"和那么有条理；不同于他的一些追随者（米克洛斯·杨索、安哲罗普洛斯），随着时间推移，安东尼奥尼学会了使用越发"紧张"的剪辑：从《红色沙漠》到《扎布里斯基角》，到关于中国的纪录片，安东尼奥尼焕然一新。

关于他电影中反映的问题，以电影《红色沙漠》关于现代

安东尼奥尼的电影视角

安东尼奥尼典型的镜头。（《放大》）

安东尼奥尼典型的镜头。（《蚀》）

社会人类情感变化和疾病的研究（无法沟通、存在主义的焦虑）而结束，安东尼奥尼走进了未开发的领域，这不仅仅体现在地理方面：生态（《红色沙漠》）、对现实的认知（《放大》）、身份的问题（《职业记者》）、电气化世界（《奥伯瓦尔德的秘密》）、人与自然的关系（《技术上很甜蜜》——很遗憾这部电影仍然停留在草案上，但最后彼得·布鲁克的儿子似乎想要将其搬到屏幕上来）。假定的"单调""冷漠"或者"厌烦"，是安东尼奥尼影片的另一共同特点。

安东尼奥尼电影中最打动你的是什么？我们向二十来个意大利的和外国导演（费里尼、黑泽明、萨蒂亚吉特·雷伊、阿尔特曼、安哲罗普洛斯、阿仑·雷乃、克劳德·苏索特、埃里克·侯麦、阿兰·罗伯·格里耶、安德烈·塔可夫斯基、米克洛斯·杨索、派特利、德赛塔、卡尔皮、斯科塞斯、维姆·文德斯）提出了这个问题。他们的回答以绝对肯定的方式证实了，现代电影应该感谢我们这位费拉拉导演。

"我很佩服安东尼奥尼与电影建立的朴素、纯洁的关系，"费里尼这样说道。"他对于某类特定影片的连贯性、感人的忠诚度，是对所有人来说很好的一节尊严课。"（这句评论来自拍摄风格完全不同的一位电影大师，表达出这位"巴洛克"大师对安东尼奥尼特别的赞赏。当《职业记者》上映时，我记得曾亲手带

给安东尼奥尼一张费里尼写的纸条，其中字里行间充满赞誉；只是对最后的镜头，费里尼口头言语上表现出一些犹豫。安东尼奥尼对自己这位同行也很慷慨：我还记得，1986年，在塞维利亚，在回答西班牙电视台有关电影《卡萨诺瓦》的一些棘手问题时安东尼奥尼维护费里尼所表现出的激情。）

对于黑泽明来说，《放大》的导演安东尼奥尼，与沟口健二导演一样，已经"到达了情感调查的最深处"。"在看他的电影之前，"这位电影皇帝对我们说，"我从未想过有人在电影中走得这么远。像费里尼一样，安东尼奥尼是一位杰出的电影导演，是一位有着杰出道德品质的人，一位坦率面对观众的人：我永远都忘不了在新德里电影节那天，他坚持让我像他一样骑在一头大象上；他再也不想下来了！？"

"我非常欣赏他的作品，"萨蒂亚吉特·雷伊对我们说，"他的冷漠，他精致的优雅：《夜》《蚀》《放大》是电影界的里程碑。"

在安德烈·塔可夫斯基看来，"安东尼奥尼是极其有限的几个创造自己世界的诗人导演中的一个，他那些伟大的电影不仅不会过时，而且会随着时间的推移更加热烈，更加受欢迎"。

从斯科塞斯到阿特曼，从库布里克到艾伦、阿瑟·佩恩、科波拉、拉菲尔森，无数的美国导演把安东尼奥尼看成现代电影大师中的一位。"我从小就沉迷于他的电影视角中，"斯科塞斯对我们说。"他是这个不断变化的世界中的一位诗人，是我们感情迷宫中的画家，是我们难以捉摸的现实的建筑师。"这位意裔美国导演在伦佐·伦齐书籍美国版本的序言中这样写道（《安东尼奥尼专辑：一部不可能的传记》，1992年）。"他的作品不仅针对西方文明共同的内心世界，而且针对的是个体的内心世界。德莱叶和布列松提醒了我安东尼奥尼艺术的完整性和一致性：安东尼奥尼的作品同样也是精神上的。他的研究本质上是'存在主义'，而在德莱叶和布列松作品中，则是公开的宗教的。他们对人物内心旅程的描述是通过消除外部现实来实现的，而安东尼奥尼是通过与现实互动实现的。与其说这是种超自然的方法，不如说这是基于现实的科学方法，虽然他表面的脱离是一种谨慎的形

安东尼奥尼的电影视角

式……但在三位导演身上，我们都看到了一种由内在支配的风格。"斯科塞斯也强调"人物与环境之间的本体论关系""物体和空间的微妙关系"。最后，他总结："安东尼奥尼视角清晰，使我们在当今世界的混乱中得以净化和振作精神。"

"一位伟大的导演"，阿特曼这样定义安东尼奥尼，"一位大师"。"他改变了拍摄电影的方法"（佩恩）。"他影响了当代一百多位导演，他改变了电影文化。"科波拉在给奥斯卡奖组织者的信中这样写道（《共和国报》，1994年12月16日）。十年前，他曾向我们坦言："电影《对话》的成功应该归功于《放大》，而《红色沙漠》深深地打动了我。"伍迪·艾伦则强调了安东尼奥尼"作品的原创性、严谨性，他有让世界接受他高质量工作的能力"。"安东尼奥尼是我们这个时代伟大的艺术家，"库布里克概括道。

虽然并非所有的导演都包含在受安东尼奥尼影响的"一百多个"世界导演之列，但科波拉认为，在意大利和法国并不缺少这位费拉拉导演的仰慕者：在意大利导演中，我仅举艾利欧·派特里、瓦莱里奥·祖里尼、维托里奥·德·西卡、马里奥·莫尼切利、法比奥·卡尔皮为例；在法国导演中，有埃里克·侯麦、克劳德·苏提、阿兰·罗伯·格里耶、阿仑·雷乃。

"是安东尼奥尼造就了我，"艾利欧·派特里对我们说，"他一直对现实有着年轻的、让人惊讶的、纯洁的视角。""安东尼奥尼画面的创作具有绝对原创性，他教会了我如何看待现实"（祖里尼，也可看《电影放映网》，绘画第25号，威尼斯，1983年）。"他是意大利电影为我们提供的最高典范，是一位能够以客观方式看待现实的导演，也是一位专注的叙事者，他修改他不相信的故事，以便让我们思考现实之迹。"（卡尔皮）"作为电影导演，他很吸引我。他通过暗语让我们感知事物，使我们沉浸在生存痛苦的背景中。作为叙事作家，我发现他走在时代前沿，今天我们生活在情感死亡、生活变得痛苦焦虑的世界中，就像安东尼奥尼电影中所描述的一样。"（德·西卡）"他是最重要的一位现代电影导演；他无比精确的画面和浪漫主义的绝对缺席令我着迷，他能够通过电影表达出画面无法表达出的事情。"

《夜》

（莫尼切利）

"安东尼奥尼对电影有种杰出的、唯一的时空感，"侯麦对我们说。"五十年代，在法国具有影响力的意大利导演无疑是费里尼，但我的第一部电影《狮子座》（1960）的成功，应该感谢《呐喊》的导演，而不是《意大利之旅》的导演；奇怪的是很少有人注意到这一点。我不是唯一受安东尼奥尼影响的导演，有很多电影受到安东尼奥尼的影响，也许甚至有点多，例如我很喜欢的一部德国电影《随着时间的推移》。"

维姆·文德斯虽然更喜欢谈及小津安二郎（在他的后面，喜欢隐藏），但他也毫不犹豫地承认自己对安东尼奥尼的欣赏："安东尼奥尼是最让我深受感动的导演之一，仅在小津安二郎之后。在《云上的日子》的拍摄过程中，我试图去理解安东尼奥尼的秘密；我非常高兴有那次经历，但是我却没能发现他的秘密。安东尼奥尼有一种独特的观察方式，一种独特的拍摄景观、事物、建筑和女人的方式。可能有人觉得他的作品有些冷漠和有距离感，但这并不意味着作品缺少激情。看看他的这些杰作《奇遇》《夜》《放大》（按照我喜欢的顺序）、《红色沙漠》《蚀》……很难相信，这些作品有五十年的历史了。对我而言，属于'安东尼奥尼'流派是一种荣幸。"

比起在其他国家，安东尼奥尼在法国一直都有忠实的欣赏者。克劳德·苏提、阿兰·罗伯·格里耶、阿仑·雷乃这些导演的评论就是最有说服力的证明。

克劳德·苏提："安东尼奥尼改革了电影。在《奇遇》的前三分之一部分，在《放大》的结尾，在《职业记者》的第一部分，安东尼奥尼成功地进入了之前从未探索的叙事区域，也就是成功地使用了前人未使用过的元素，创造出让人难以忍受的紧张局势，有点像德彪西的作品《嬉戏》。在维斯康蒂的电影中，没有绘画类别的发明，而在安东尼奥尼的电影中（在费里尼电影中是不同的方式），存在一种图解、绘画的特殊文化。并且安东尼奥尼是第一个在影片中涉及沟通困难的导演（继承了帕维泽的遗产）。在他的影片中，男性不作为，不'活跃'，在面对女性的创造性的、感性的情感时，他们是心理变态的。"

阿兰·罗伯·格里耶："对于我来说，安东尼奥尼是世界上现存的最伟大的导演。他和他的作品绝对是不朽的，他的作品意味着真正的形而上学，他的作品可以拿到大学里当教材使用，就像福楼拜或者马拉美的作品一样。"

"据说在安东尼奥尼的影片中，人物是缺席的；实际上，人物并非缺席，这涉及另外一种意识，一种从自身投射出的意识，这使事物以完全不同的另外一种方式呈现出来。可以说巴尔扎克小说中的事物是作者熟悉的，而安东尼奥尼影片中的事物始终是陌生的和神秘的（非熟悉的，胡塞尔这样说）。人和事物之间的熟悉感消失；世界因此以巨大的力量出现，世界的存在感增强。"

"缺席。等待。欲望……很多时候，安东尼奥尼的作品都被看做是一种对于无法沟通的痛苦、孤独的阐述。可恰恰相反，他的作品涉及的是充满情感和活力的一种沟通，在他的每部影片中（以及在他的绘画作品中：有时凝视一点）：一种热情的、充满激情的沟通，比所有那些堆满电影屏幕或是随意或是已经设定好的对话更加具体。这个所谓沟通的废墟，通过言语，在我们注意力不集中的眼皮底下，创造出了一种更加热切而秘密的交流，这种交流少了理性同时又少了些徒劳。电影会为我们证实一切。"

阿伦·雷乃："我很喜欢《爱情编年史》这部电影，但却不是一见钟情；观影时，我没觉得这部片子有什么特别的；但影片'美国黑色小说'的形式让我感到震惊。看了安东尼奥尼第二部电影《不戴茶花的茶花女》后，我对他的作品产生了极大的热情。我很喜欢《女朋友》这部电影，以至于第二天我又去看了一遍，之后的《爱情编年史》以一种不同的方式出现在我脑海中，我认为这部影片完全是帕维泽风格。在《呐喊》这部了不起的影片之后，是《奇遇》，在后者这部神秘的影片中，导演对演员安排与舞台背景关系的出色掌控给我留下了深刻的印象。安东尼奥尼以一种独特的方式通过景观引入人物（反之亦然）。他对景深的使用限制了我们，使我们像蜘蛛网上的苍蝇一样。"

"在他的电影中，我们的印象是有很多无对话片段；可以这么说，对话实际上没有画面重要，对话的存在只是给人一种印象：这不是一部无声电影。这位伟大的导演是一位敏锐的情感分

析师（他刚刚爬上一座山，到达了平原，然后他意识到还有许多山要爬……）。他不是一位思想家，而是一位诗人。他给我印象最深刻的地方不仅仅是他影片的表现形式精练，最重要的是影片向我传达出的激烈的情绪。有时有人说安东尼奥尼是冰做的：我觉得他一点都不冷漠，相反这块'冰'在燃烧。例如罗西里尼的电影（我的很多同行都很欣赏《意大利之旅》）无法让我感受到面对安东尼奥尼（和费里尼的）电影时的激动，安东尼奥尼的电影让我感受到更加直接和个人的体验。"

"安东尼奥尼向我传达了他对画面的热爱和痴迷。在他的画面中有些让人迷恋的东西，一些让人特别关注的'元素'。因此有人会把他与费拉拉的一些画家如科西莫·图拉和弗朗切斯科·德尔·科萨作对比。安东尼奥尼的画面非常讲究而且很必要。安东尼奥尼是位电影抽象大师？我更想把他看成是形象艺术家，因为他总是非常精确地让我们感知到我们身在何处……"

"他有一种奇特的方式来吸引我们的注意力：当他的演员们（有些像小津安二郎）说话时，不互相注视。可以说安东尼奥尼似乎不断地引诱我们，使我们着迷。"

"《蚀》是一次疯狂的赌注：通过向我们介绍'不作为'的人物，漂移在一种'空洞的'景观中（结尾），导演邀请我们去发现人物内心的波澜起伏。"

"安东尼奥尼有一种非常个性化地使用片段镜头的方式，即出乎意料地进入和走出镜头。不同于马克斯·奥菲尔斯，安东尼奥尼这位片段镜头的伟大专家，隐藏了摄像机的运动，这是最好的方式。同时，他影片中使用的音乐也非常优美：他和布列松一样，不喜欢在影片中使用过多的音乐，但一旦使用，他总是选择最好的音乐家，只要想想伟大的乔瓦尼·福斯科与他的合作就知道了。"

"1995年，安东尼奥尼在沉默十年后成功地拍摄了另一部电影，好莱坞授予他奥斯卡终身成就奖（有点晚！）。看到安东尼奥尼还活着，他回来了，还在拍电影，这是多么令人高兴的事！"